当代工笔人物画的写意性表达研究

郭佩华　著

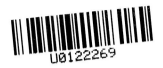吉林大学出版社

·长春·

图书在版编目（CIP）数据

当代工笔人物画的写意性表达研究 / 郭佩华著 . --
长春 : 吉林大学出版社 , 2023.4
ISBN 978-7-5768-1906-9

Ⅰ . ①当… Ⅱ . ①郭… Ⅲ . ①工笔画－人物画－国画
技法－研究 Ⅳ . ① J212.25

中国国家版本馆 CIP 数据核字 (2023) 第 137701 号

书　　名　当代工笔人物画的写意性表达研究
　　　　　DANGDAI GONGBIRENWUHUA DE XIEYIXING BIAODA YANJIU

作　　者　郭佩华
策划编辑　矫　正
责任编辑　矫　正
责任校对　甄志忠
装帧设计　久利图文
出版发行　吉林大学出版社
社　　址　长春市人民大街 4059 号
邮政编码　130021
发行电话　0431-89580028/29/21
网　　址　http://www.jlup.com.cn
电子邮箱　jldxcbs@sina.com
印　　刷　天津鑫恒彩印刷有限公司
开　　本　787mm×1092mm　1/16
印　　张　17
字　　数　300 千字
版　　次　2024 年 6 月　　第 1 版
印　　次　2024 年 6 月　　第 1 次
书　　号　ISBN 978-7-5768-1906-9
定　　价　78.00 元

前　言

　　中国画在几千年的发展历程中，形成了门类繁多、风格多样、形式复杂、精彩纷呈的样态，但总体来讲可将其分为工笔画和写意画两类。通常意义上来说，写意画是文人雅士为了抒发情怀，结合诗性妙悟通过骨法用笔传达出事物精髓和意境；而工笔画则是通过精工细作、深入刻画，把绘画对象进行尽善尽美的表现。事实上，优秀的工笔画作品都具备着传情达意的特点，比如敦煌莫高窟壁画，张萱、周昉、阎立本、张择端、李嵩、林椿的作品，无不在其中传递着画家的情意。从中国原始艺术、古代绘画几千年的发展历史来看，意象一直是中国绘画追求的核心。中国早期的绘画艺术并不是如实描绘，而是靠发挥创造力、夸张变形，创造天宫地府、龙凤神鬼等形象。

　　从战国到两宋，工笔画的创作从幼稚走向了成熟。工笔画使用"尽其精微"的手段，通过"取神得形，以线立形，以形达意"获取神态与形体的完美统一。在工笔画中，无论是人物画，还是花鸟画，都是力求形似，"形"在工笔画中占有重要的地位。明代以后，随着西洋绘画技法传入中国，中西绘画开始相互借鉴，从而使工笔画的创作在造型更加准确的同时，保持了线条的自然流动和内容的诗情画意。可以说自西洋绘画技法逐渐传入我国并与民族传统的绘画技法体系形成有机的融合以来，中国的工笔画尤其是工笔人物画越来越呈现出了写意性。

　　"写意"在《辞源》中总称为"宣曳书写，描摹心思"，在词义上有两种解说：一种是"表露心意"，如写心、写志、写怀、写念、写思，即带有很强的抒发性；另一种是"写的方法"，如写物、写境、写状、写貌，带有描述性和记叙性。由此可见，"写意"不仅是一种语言形式，更是中国艺术精神得以表现的美学传统，它不仅含有画家在从事艺术创作时真正想要表达的精神思想、审美情趣，也可以理解为以书写性笔法来描绘胸中之意象。

　　在中西文化不断交融，世界变得越来越透明化的今天，我们可以把视野放开。从一个更高的学术起点、更宽的学术范畴来观照"写意性"。如果只把"写意精神"拘泥在中国水墨写意画的狭小范围里，脱离世界绘画的范围来认识"写意"的本质，未免存在局限性。通常的观点认为中国绘画是"写意"的，而西方绘画是偏重科学性的。中国画传统意义上的画家群体大都是文人墨客，他们将自己的人生境遇、生活感悟通过画笔进行诗意表达，更多反映的是画家的性情和意象。中国画更浪漫和感性，充满主观意识，而西方古典绘画更注重科学，更真实地反映自然。事实上，西方绘画的理念无论如何写实，

绘画者都会受到一些客观条件诸如形式、材料、媒介本身等的局限和技法的限制，不可能做到百分之百的再现。另外，西方绘画，诸如浪漫主义和批判现实主义，以至20世纪初的现代绘画，都面临一个"观念"的思考。任何的绘画都不可能把一个多维立体的、色彩丰富的客观世界简单地转化到二维平面上去。从这个意义上来说，对"意"的提倡，已经不仅仅限于中国绘画的内在需要，实际上已涉及一般绘画的内在需要。无论是工笔画还是写意，中国画还是西方绘画，艺术家都会本能地企望这种自由抒写之精神。把中国画"写意精神"的问题放到历史文化和美学的范畴上来看，是非常必要的。"写意"是一个非常重要的学术议题，作品的品评应把"写意性"作为其内在追求和标准。为此，我们讨论工笔人物画的"写意"问题，无论对中国还是更大范围的艺术发展都有着积极意义。

中国传统工笔绘画的写意性来源于中国传统文化中儒道释的哲学思想，尤其是道家"天人合一"的哲学思想对中国的绘画影响最大，奠定了中国绘画中所特有的"写意精神"的基调。在本质上，"意"是"工笔"和"意笔"共同的追求。当代中国工笔人物画表现出的写意，并不是传统意义上将工笔、写意两种技法类型融为一体所造就的兼工带写，而是以中国传统工笔画的文化精神和审美理想为导向，对西洋绘画技法进行辩证、扬弃地取舍与利用之后，所形成的一种能够充分彰显画家内在精神气质及其艺术个性的创作价值取向。围绕这种写意的价值取向，中国当代工笔人物画正在构建起全新的创作技法体系。可以说，当代工笔人物画博采众长，打破了传统固有思维模式的限制、材料技法的单一性，在寻求突破中孜孜不倦地探索，逐渐摆脱原本衰败的局面，结合当下的时代特征和审美风貌，创造出更多富有个人观念性、独特风格化的绘画作品，在多元化的时代语境中展现出全新的艺术活力。

笔者选取中国工笔人物画的写意性表达作为研究对象，立足当代，基于工笔人物画的历史流变及文化背景，阐述了传统工笔人物画的写意性表达形式，分析了当代工笔人物画写意性表达的特征，从工笔人物画创作主体的审美意趣、构图、造型、色彩、肌理、诗意性表达等角度研究"写意性"在工笔人物画中的体现方式和表达手法，从而揭示"写意性"在工笔人物画创作本体的重要地位，最后，从当代工笔人物画审美品位的变化和新文人意识的表现形态两个方面探究当代工笔人物画的现代发展。

在中国工笔画蓬勃发展的当下，工笔画中的"写意精神"已经是一个不可回避的问题。如果没有理论上的研究与创作中的践行，那将是非常遗憾的。笔者试图通过绘画实践者的视角去观察和梳理这个问题，不仅对工笔人物画创作有一定现实意义，对工笔人物画理论发展也有一定的价值。

本书在编写过程中运用了大量的图片，在此，向图片作者深表感谢！

郭佩华

2022年6月

目　录

第一章　当代工笔人物画概述

　　工笔人物画作为中国画的一个分科，历史源远流长。隋唐以前，工笔人物画作为中国画的原生形态一直是中国画的主流，并在唐宋时期达到其巅峰状态。宋元以后，由于社会变革的影响，以及主流文化审美趣味的变化，工笔人物画日渐衰落，以水墨为主的文人画兴起并占据了统治地位。五四运动以来，许多中国画家痛感工笔人物画的式微，开始努力谋求其与现实生活的联系，探索能够反映当代生活、反映时代精神的新的表现形式。随着中国经济的快速发展，各国各民族之间文化艺术交流日益频繁，工笔人物画在当代多元开放的背景下，呈现出多元化的格局。当代工笔人物画紧跟时代发展，以开放的状态，在继承传统的基础上，吸收外来文化并加以创新，在内容、色彩、材料技法等方面有了更大的发展空间，也使当代工笔人物画极具时代气息，符合现代人的审美特点。在发展创新的过程中，如果脱离了自身的艺术规律，也将会脱离工笔人物画的绘画体系。如果过分遵循传统绘画语言，不敢突破传统的束缚，那么工笔人物画也将面临衰退。如何继承与发展，是我们当代每一个工笔人物画家所要面临的重要问题。

一、工笔人物画的历史流变

（一）相关概念界定

1. 工笔画

　　工笔人物画是最早成熟的主要画体之一，在中国艺术漫长发展的时空坐标系中，具有醒目和重要的位置。从发现最早的《御龙人物帛画》，就已经清晰地展现出文化的指向和意蕴的脉络。工笔人物的语言至少是在魏晋南北朝时期就已经成熟，唐宋时期的工笔人物画则达到顶峰的状态。但工笔画作为一个绘画品类概念被规范地提出，却是在离我们并不遥远的清代，而当时的工笔画已经处在边缘和式微的境地。从工笔画这个概念的确立过程，或许可以窥探其背后人为的约定和文化的调和。毋庸置疑的是，工笔画这一概念嬗变是通过中国古典工笔画历史的演进而呈现的，并且在演变中也折射出工笔画在绘画创作中的发展，对当代工笔画理论研究和创作有着重要的作用。

　　"不连续性的概念在历史学科中占据了显要位置，它既是研究的工具，又是研究的

对象，它确定自己成为其结果的领域。"① 工笔画的画体存在和概念的历史存在在时间上的差距如此之大，凸显了它作为一个概念的内涵并不是非常完整和清晰的。对于"工笔画"这一概念的认知和理解，完全取决于我们的自觉和眼光，并通过"工笔画"概念的嬗变，映现出概念的文化维度和变奏的文化动因。中国工笔画是中国传统绘画的重要组成部分，作为一个完整艺术体系，其不断地演变肇始于以线造型，同时积色、敷色、渲染的绘画样式，奠定了中国绘画语言的特质和观念的基础，是中国绘画思考和体悟的起点，包括文人水墨画的衍生和演进，也脱胎于工笔画的内核。

根据牛克诚先生的论述："'积色体''敷色体'是我们在研究古典绘画语言样式时所使用的两个概念。其'积色体'是指在语汇表现上一层层积染为特征的绘画样式；其'敷色体'是指在语汇表现上以浅敷薄染为特征的绘画样式。他们的着眼点是语汇表现，其背后则隐含着'工谨'与'率意'、'制作'与'写意'等诸多分野。从'积色体'与'敷色体'的视点上去看中国古典绘画史，会读出很多寻常现象后的丰富的'意义'。"② 在牛克诚先生的分类中可以看出其中隐含的深意。"工笔画"这个概念的外延和内涵直接决定其文化的维度。工笔画其中的积色体方式不仅可以与敷色体为主的写意画相对应，同时也涵盖了更多的内容，都能在这一概念下获得归属感，同时在外延上也能容纳绘画工致为特征的艺术样式。工笔画作为一个画种的概念的产生，不仅是本身的文化标的判断，同时也找到了恰当的文化维度来确定其文化特征。

如果追溯工笔画最初定位的名称，最早的工笔画称谓是"细画"，是在张彦远品评吴道子时提出的："其细画又甚稠密，此神异也。"③ 但是后来的美术理论家和画家并没有全盘地接受这一称谓，而是使用一些形容词来巧妙地表述这种已经成熟了的精微化的色彩绘画。黄筌一派的绘画在沈括的笔下被称道"诸黄画花，妙在敷色，用笔极新细"④，在赵孟頫的文字中谈及"但知用笔纤细，赋色浓艳"⑤。在历史上的记述中，出现很多适用于绘画品格的评判，批评绘画复杂的语言过于矫饰而产生绘画精神的缺失，并没有成为一个画科的规范概念是因为缺少概念形成的契机。在1735年，也就是雍正十三年，张庚所撰写的《国朝画征录》中，就出现"工笔"与"率笔"对举。乾隆时期，著名的绘画史论家邵梅臣在《画耕偶录》中多次运用"工笔"和"写意"的概念，其中在《为李闰甫画寿岳图跋》中："渲染始王维，右丞以前皆钩研法也，工笔用钩研颇难藏拙，老眼更非所宜，余四十岁辄以为苦事，今又二十年，偶作数笔，必闭目良久，否则头胀目昏，频唤奈何而已，了无笔墨兴趣也，闰甫与余同岁，交亦最久，乙未八月六十生日，

① 米歇尔·福柯. 知识考古学 [M]. 谢强，马月，译. 上海：三联书店，2007：8.

② 牛克诚. 色彩的中国绘画：中国绘画样式与风格历史的展开 [M]. 长沙：湖南美术出版社，2002：4.

③ 俞剑华. 中国古代画论类编 [M]. 北京：人民美术出版社，1998：76.

④ 俞剑华. 中国古代画论类编 [M]. 北京：人民美术出版社，1998：56.

⑤ 俞剑华. 中国古代画论类编 [M]. 北京：人民美术出版社，1998：246.

必欲以余工笔画为寿，不忍拂其意，勉强作此，历二十一日始成。"① 这是历史上第一次使用工笔画作为画科种类的著作。"工笔"在清代中后期被沿用并且固定下来，这只是提供了一个新的界定和指称形式，主要立足于"绘制工细"这一主要的绘画特征。工笔画这个概念的产生原因并没有摆脱概念产生的基本原理，首先在发展的过程中工笔画作为一个非常成熟的画体存在而自身需要标识，其次水墨写意画在画坛占据的主流地位使得工笔画需要为自身确立一个显现的位置，最后工笔画在清代早期由于被边缘化而需要被唤醒，所以"工笔画"概念在此时被真正地确认并流行开来。"某种概念的历史并不总是、也不全是这个观念的逐步完善的历史以及他的合理性不断增加，它不是抽象化渐进的历史，而是这个概念的多种多样的构成和有效范围的历史，这个概念的逐渐演变成为使用规律的历史。"② 这是米歇尔福柯（Michel Foucault）在肯定概念位移和转换时说的一段话，那么工笔画这个概念的产生其实也就是工笔画在自身发展中所运行的规律之一。

中国工笔画概念的嬗变和确立，对于几千年的中国艺术的发展来说显得并不是很重要和复杂，但这不同称谓的变动背后所隐匿的推动其变动的文化潜力无疑是非常强大的。在原有的表述中无论是"细画"还是"工画"，都只能表述这个工整富丽画种某个局部的文化品行，其文化意旨必将会束缚画种本身宽阔的视野、深邃的内涵和开放的观念。每一个概念的产生都必将引起这个画种的变革，不仅仅概括和限定其本身的意义，工笔画也需要不断地汲取各艺术门类和人文思想的精华来丰富其自身的内容，从而提高自身的文化品质。正如牛克诚提出的："今天，在我们认同工笔或者工笔画称谓的概括性、规范性和便捷性的同时，也应该指出，在架上绘画这么大的概念都面临着许多质疑的当今艺术格局中，只以'绘制上的工致'这么一个局部特征来为一个画体命名，是否也有待推敲之处呢？""中国画绝不能只局限在这些上面，中国画应该有比这远为宏大的追求。"③ 作为中国绘画艺术的主要表现手段之一，其涵纳新质、转化旧质，不仅来自外在的动力，同时更多的原因也是来自内在的活力，理解"工笔画"概念的确立过程为我们当代的工笔画走向开放、走向多元提供了更多的参考。

2. 工笔人物画

工笔人物画是中国传统绘画形式之一，是以人物为主要表现对象，以单纯的线条勾勒作为造型手段，借助线条、用笔、着墨及色彩等多样化表现手法的运用处理和相互结合，细致入微地充分表现人物形体的质量感、动态感和空间感。

① 俞剑华. 中国古代画论精读 [M]. 北京：人民美术出版社，2011：119.

② 米歇尔·福柯. 知识考古学 [M]. 谢强，马月，译. 上海：三联书店，2007：3.

③ 牛克诚. 色彩的中国绘画：中国绘画样式与风格历史的展开 [M]. 长沙：湖南美术出版社，2002：382.

（二）工笔人物画的历史流变

1. 传统工笔人物画的历史流变

（1）发轫期——战国时期

在新石器时代的彩陶纹样中，发现了人物最早的造型——剪影。剪影形式的出现，在造型观念和线条表现上，为其后的工笔人物画的发展奠定了基础。因此，工笔人物画发展到战国时期，在用笔、用色、章法、结构上都达到了相当的水平。战国时期的帛画可以被认为迄今为止最早的工笔人物画，开启了传统工笔人物画发展的历史。

《人物御龙图》是现阶段保存最好的古代工笔人物画。除此之外，《人物龙凤图》也是此类保存较好的古老绘画，还有著名的长沙马王堆汉墓帛画等，这些都是经过考古发现，通过专家鉴定证实的。这些画作都有一个特点，那就是以墨线为骨，在此基础上对画作进行丰富。

从这几幅帛画来看，线条的形成代表着中国传统绘画的艺术结晶，线条也以高姿态伫立在工笔画的世界之林。线条表现出物体的结构和轮廓，甚至能表现出质感，装饰性特别强。

《人物龙凤图》（见图1-1）是最早的帛画。《人物御龙图》（见图1-2）描绘的是墓主人乘龙升天，用墨线勾，颜色简洁明快。《马王堆帛画》（见图1-3）所描写的对象包括了三界——天、地及地下，同时也表现出了三界中所含有的生物的场景。

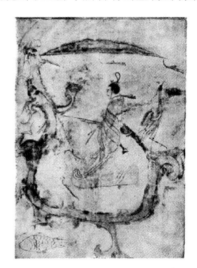

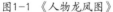

图1-1 《人物龙凤图》　　　　　　　图1-2 《人物御龙图》

由于没有良好的颜料供画家使用，所以帛画一般使用朱砂等原料作为色彩的增添剂。从这些帛画上来看，主要运用的绘画方式包括白描，同时也有"没骨"的绘画方法，将两者进行了较好的组合，也突出了这个时期绘画的特点，即大气和率真。

（2）成熟完善期——魏晋南北朝时期

这一时期的工笔画在继承前朝风格的同时，又推陈出新，发展到东晋时期已比较成熟。此时的绘画风格继承了春秋战国时期的以墨线为骨，并在此基础上对色彩的添加、线条的丰富以及造型的准确性都做了改进。文人墨客慢慢地开始用绘画表达自己的思想，在这一时期的工笔人物画作品中，往往能够窥察到学者、士大夫的高尚品格和坚贞节操。由此，绘画理论开始变得更加系统与规范，对于后者的参照性也越来越强。

图1-3 《马王堆帛画》（局部）

这一时期，越来越多的平民画家进入大众的视野。从陆探微的秀骨清像到顾恺之线条的春蚕吐丝，都反映着这一时期的工笔人物画特色。同时涌现出许多优秀画家，如曹不兴、卫协、顾恺之、陆探微、张僧繇等，顾恺之更是其中的杰出代表。这都为工笔人物画后来的更大发展与完善奠定了坚实的基础。

顾恺之的画"传神"，表现在他主要刻画人物的内在特质上。他的传世佳作《女史箴图》（见图1-4）是以人物为主体的叙事性手卷，也是最早的工笔人物画作。作品注重刻画人物神态，用线圆润挺秀，如"流水行地"般舒展流畅，克服了过去粗拙简单的线条。

图1-4 《女史箴图》

《洛神赋图》（见图1-5）是根据曹植的名著所画。在画作中，画家运用了长卷的形式对其进行表述。无论是造型、线条还是染色部分，它都有着别样的时代风格。从此组工笔人物画中可以发现，这一时期的画作不再是传统的写实，也有相应的意境在里面，需要观者去细细品味，由此，对于画家的意境表现慢慢变成了对画作审美欣赏的标准之一。

图1-5 《洛神赋图》（局部）

到魏晋南北朝时期，源自印度的美术传统在此时期为中国工笔人物画带来了新鲜的血液，特别是在色彩和技法表现上，对中国工笔人物画的革新意义重大，促进了中国工笔人物画的进一步成熟与完善。

（3）鼎盛期——唐代

在较短的隋代，绘画上没有较大的进步。而唐代是我国封建王朝中较为繁盛的时期，经济繁荣，文化鼎盛，同时工笔人物画也在繁盛的经济文化中不断发展，无论是造型、表现手法，还是绘画语言方面，都达到了历史上的巅峰。纵观现阶段的古代工笔人物画，流传最多的当属唐代，这也就更好地印证了隋唐时期工笔人物画的繁盛。

隋唐时期的寺庙在中国也获得了空前绝后的发展，寺庙内部的壁画等都得益于工笔人物画的发展，从而为广大工笔画家提供了展示才能的机会，由此形成了壁画与卷轴的"双子座"。

①历史人物画

唐代是工笔人物画的鼎盛时期，出现了许多具有代表性的画家，比如展子虔和阎立本，都是当时较为盛名的工笔人物画家。阎立本的人物画很写实，内容多以宫廷的事件为主题，刻画人物惟妙惟肖。《步辇图》（见图1-6）是阎立本的代表作之一，上承继顾恺之，气势恢宏博大，确立了初唐工笔人物画风。《步辇图》描写了吐蕃使者到长安请婚一事，画中人物的神情被表达得淋漓尽致。

图1-6 《步辇图》

《历代帝王图》（见图1-7）描绘了西汉至隋的13位皇帝，画者对各代帝王的深入刻画使人物形象表现得很逼真。

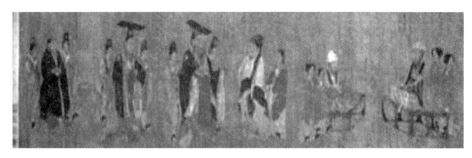

图1-7　历代帝王图（局部）

②佛教人物画

佛教产生于印度，汉代时传入我国，在其长期的历史发展过程中逐渐与中国本土的儒、道文化相碰撞与融合，并最终形成了具有中国特色的佛教文化。现在的工笔人物画由传统的发展而来，与佛教人物绘画一脉相承。

佛教文化的引入冲击着中国工笔人物画的发展，而吴道子的宗教题材绘画别具一格。吴道子的艺术成就很高，他大大地提高了工笔画各方面的表现因素。他所画的人物栩栩如生，胡须似动非动，汗毛犹如真从肉里面长出来。他的《地狱变相》（见图1-8）便是代表作之一。其笔力劲怒，变状阴怪，看后使人毛骨悚然，甚至使屠夫看后都改行去做其他的营生，可见其绘画艺术的震撼力。

吴道子因人物画线法有独到的审美意趣，影响着当时画坛的画风，所以时称"吴家样"。随着年龄的增长，其线

图1-8　《地狱变相》

描表现出了不一样特点，青年时相对较细，中年时就较为刚劲，从《送子天王图》（见图1-9）中不难看出其用笔的顿、挫、转、折，行笔磊落，气势雄健，"其势圆转，而衣纹勾线飘逸生动"，世称"吴带当风"，千余年来素有"画圣"之誉。这个时期还有一位人物就是尉迟乙僧，他受父亲影响，擅画人物宗教故事。他的画构图气势雄伟，用笔从容洒脱，生动传神，立体感强，有很高的艺术水平。康萨驼主要画的是佛像及各种动物异兽，这也推动着工笔人物画朝着创新的方向发展。

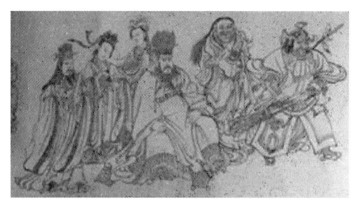

图1-9 《送子天王图》（局部）

③仕女画

随着社会的改变，仕女从传统的生活起居到生活环境和状态都发生了变化，生产力发展，而上层人们的挥霍使绘画成为遥不可及的物品。这种状况在唐代有了根本性变化，对于女性的审美变得公开而大胆，以女性为题材的绘画增多，并且对于她们的表现主要是出于外表的"美"，而并不是以往那样强调其品格。对于表现仕女的容姿、生活的绘画作品被称为"子女佳丽"或是"绮罗人物"。

张萱开创了工笔人物画绮丽华姿的重彩画风，其作品《虢国夫人游春图》（见图1-10）描写了杨贵妃的三姐虢国夫人骑马游春的场景。此画作对唐玄宗的宠妃杨玉环的三姐虢国夫人及其眷从盛装出游的场景进行了现实还原，构图疏密有序，统一中又不失节奏，染色也体现着人和物原有的固有色，鲜艳沉着，人物刻画细致且符合情境。

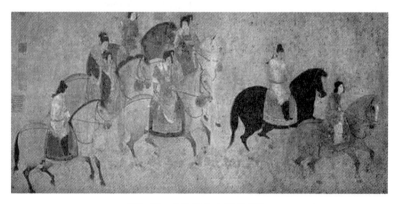

图1-10 《虢国夫人游春图》

周昉以仕女画见长，《簪花仕女图》（见图1-11）描写的是宫廷贵妇悠闲疏散的精神面貌。周昉抓住了宫廷仕女"丰腴典丽、雍容自若"的体态特征，其设色手法多样，常常采用多层烘染、罩染、分染相结合和以色走线等手法，开一代工笔人物画新风。

图1-11 《簪花仕女图》

④文人学士人物画

近代学者陈师曾先生认为："何谓文人画，即画中带有文人之性质，含有文人之趣味，不在画中考究艺术上之功夫，必须于画外看出许多文人之感想，此之所谓文人画。"[①]这一时期社会上各层人们的生活相差较大。面对此情此景，众多的画家开始对这一时期的文人学士进行现实的描写。除了有顾闳中这位大画家，还有卫贤、周文矩。《韩熙载夜宴图》（见图1-12）共分五段，每段以屏风隔开，描绘了官员韩熙载家设夜宴载歌行乐的场面，其线条生动流畅，用色富丽堂皇。

（4）停滞期——宋元时期

两宋时期的画家人数较多，相应的优秀作品自然就多，人们的审美能力也普遍得到提升。宋代的人物画虽然不及花鸟画，但成就仍然十分突出。到了元代，工笔人物画相比而言弱了不少，尽管如此，一些画家及作品依然值得我们重视。

魏晋始兴的多元并举的文化格局在两宋时期被彻底打破，作为儒学成熟形态的理学体系是两宋文化最重要的标志，相对保守、色调淡雅是两宋文化的主要特点。由于宋代经济繁荣，人们更加向往自然、介入自然、融于自然成为心理上强烈的愿望，于是，山水画和花鸟画渐受欢迎，且更具有现实意味，以工整细致、

图1-12 《韩熙载夜宴图》（四部分）

色彩绚丽为艺术特点，而善于直抒胸臆的工笔人物画失去了从前的地位，唐代的绚烂被宋代的素雅所取代。北宋以后工笔人物被文人画家所冷落，一些重要画家把创作的兴趣投入水墨竹石上。但李公麟以笔线韵致和浓淡变化的墨色进行白描创作，使这一时期的工笔人物画创作保持了一定的艺术高度。

宋代出现一批山水大画家。风俗画除了张择端的《清明上河图》，人物画出现了以刘松年和苏汉臣为代表的画家。宋代人物画的画家扩宽了题材范围，唐代人物画也建树颇高。

① 周雨. 文人画的审美品格 [M]. 武汉：武汉大学出版社，2006：2.

9

北宋宗教人物画在唐代以后又有所发展，画风离不开对吴道子的继承。武宗元的《朝元仙仗图》价值意义最大。李公麟也擅长宗教人物画，他的"白描"影响深远。李公麟的《五马图》（见图1-13）是其代表作品之一。该作品共分为五段，每段描绘的都是官人牵马的情景。

图1-13 《五马图》

南宋画家刘松年的《罗汉图》（见图1-14）描绘的人物形象生动，背景元素也很丰富。

图1-14 《罗汉图》

元代的人物画家很少，不过依然出现像赵孟頫及王绎这样的画家。赵孟頫的作品以《红衣罗汉图》（图1-15）最有特色，元人画风的特征比较明显。肖像画以王绎最有名，他的《杨竹西小像》（见图1-16）画得很写真。

图1-15 《红衣罗汉图》

山西苗城永乐宫壁画是元代道释壁画中杰出的代表性作品之一。永乐宫壁画既延续了唐宋壁画的传统手法，又开拓了明清壁画的新路。可见，与唐代的繁荣景象相比，宋元时期工笔人物画虽然有所衰落，也不乏一些工笔人物大家的出现，从整体上看已处于停滞阶段。

图1-16 《杨竹西小像》

（5）衰落期——明清时代

明代是中国历史上特别复杂的时代，陈洪绶和唐寅等大画家有着承前启后的作用。唐寅是一位多才的画家，他的仕女画《孟蜀宫妓图》造型优美，工细艳丽。陈洪绶早期受李公麟的影响较大，造型上遵循自然，线条细若游丝；中期的造型夸张，大大增强了画面的装饰性效果；到了后期，画家的作品传达出人物的内在精神和气质。

清代的工笔人物画多以仕女画的形式出现。其中清代画家张琦，善于用兰叶描绘仕女，衣纹的质感表现出仕女画的体格。《读书仕女》（见图1-17）是其代表作之一。"海上三任"是晚清代表画家，分别是任熊、任薰、任颐（任伯年）。任熊的《麻姑献寿》蔚为奇观，他的画风、画业都直接为任薰和任颐所继起。任伯年亦是中国近代及绘画史的旷世奇才，他更将人物肖像画推进到中国史上集其大成之境界，并更开新生面。

图1-17 读书仕女

但是这一时期工笔人物画的发展却日渐式微，以水墨为主的文人画兴起并占据了统治地位。清末民初，人物画衰败，工笔人物画亦已萎缩。新文化运动浪潮的冲击，似乎没有让中国画得到改良。以徐悲鸿为代表的青年一代，跨出国门，寻求中国人物画发展的新道路。

中华人民共和国成立以来，徐悲鸿提倡将素描融入中国画、人物画学习的教学体系，对中国画坛产生了深远影响。"百花齐放，推陈出新"①的文艺指导思想给画家注入了新的血液。工笔人物画在长时间的休克中得到复苏和繁荣，从传统中启迪智慧，从现实生活中搜集素材，从国外绘画的精髓中汲取养分，尤其是现代教学理念在中国画教学实践中的运用，为中国画、人物画的振兴培养了大批有志有为的青年画家，为中国工笔人物画的繁荣发展作出了不可磨灭的新的贡献。

① 中共中央文献研究室编. 毛泽东文艺论集 [M]. 北京：中央文献出版社，2002：135.

2. 近代工笔人物画的艰难复兴

工笔人物画经过宋元时期的停滞到明清时期的衰落，更加趋于保守，工笔人物画日渐走向没落。近代，在西方艺术的冲击下，中国工笔人物画才开始踏上艰难的复兴之路。首先，19世纪40年代的鸦片战争，动摇了中国封建统治结构的根基，中国传统文化也遇到了前所未有的危机，中国工笔人物画也在这一危机中开始寻找自己新的发展道路。西方列强的疯狂入侵，也加快了西方文化意识形态涌入中国的步伐，一些较为开放的中国画家开始吸收西方绘画的观念和技法，对中国画进行变革，这在人物画中体现得尤为明显。例如，以任伯年为代表的一部分海派画家开始把中国工笔人物画的传统精华、西方艺术的科学精神以及民间市民阶层的审美趣味结合起来，形成了既古又新、既传统又现代、既通俗又脱俗的艺术风格，突破了前人的窠臼，给暮气沉沉的传统工笔人物画注入了一针强心剂。他们的崛起改变了清末人物绘画的颓势，中国工笔人物画从此走上了一条艰难的复兴之路。五四运动以后，随着最早一批赴日本和西洋留学生的归来，以及新兴美术学校的兴办和大众通俗美术的兴起，西洋画种对传统中国画提出了挑战。西洋画中"重科学、重写实"的艺术特点比传统中国画"重神轻形"的艺术原则更能直接体现当时人们关注个性解放，注重科学、民主的现实主义理想。中国画改革势在必行。人物画是西洋画的主要门类，"写实性"主要是针对人物画而言的。中国传统工笔人物画工整细致的画风与西方古典主义油画颇为相似，但它们在造型能力上的差距是显而易见的，中国工笔人物画第一次在造型方面遇到了发展的瓶颈。徐悲鸿等人在艺术实践和美术教学中进行了将西方"重写生、重写实"的造型原则纳入中国画体系的尝试，这为工笔人物画提供了新的发展方向。这次改革表现出了与任伯年时代完全不同的自觉意识，美术的大众化趋势成为一种自觉的行为，而这种自觉意识产生在文化形态的转型期，对中国工笔人物画的发展起到了巨大的作用。从此，中国工笔人物画开始了由传统的封建形态向现代形态转型。

3. 工笔人物画的现状

一个国家的文化战略价值是相当重要的。当今世界，文化与经济、政治相互交融，与科技的结合日益紧密，在综合国力竞争中的地位和作用日渐突出，越来越成为衡量一个国家综合实力强弱的重要尺度之一。在复杂的国际环境中，要赢得国际竞争，不仅需要强大的经济实力、科技实力和国防实力，同样需要强大的文化实力。随着全球文化多元化时代的到来，文化越来越多地成为一个国家的"名片"。

在中华人民共和国成立初期，国家大力倡导学习苏联的先进文化。关于美术的教育也向苏联学习，西画在那个时候变成了我国的主要教育方式。绘画全才和影响力最大的画家是徐悲鸿。他提出素描是一切造型的基础。如今的高校招生考试的科目，不得不承认都是受徐悲鸿画家的影响。同时，徐悲鸿的人物画影响了一代画家。

自20世纪80年代以来，中国画坛受到猛烈冲击。20世纪90年代，社会发展较快，

中国的人物画画家在保持传统绘画的基础上又吸收了外来文化元素，出现了新一代的文人画，推动了人物画的发展。20世纪90年代以后，随着中国体制改革的变化，人物画出现了百家争鸣的局面，有着多元化的特点，而保持传统画法的代表画家，如何家英、唐勇力、卢沉等，依然有许多优秀作品。

艺术来源于生活又高于生活，当代的工笔人物画家不断为自己充电，发现生活中的点点滴滴，并运用到自己的绘画创作中，形成不同感觉的工笔人物画，为今后工笔人物画的创新与发展奠定了基础。

当代工笔人物画状况可谓洋洋大观，不同的方面产生不同的分类。从工笔人物画的传承与发展来看分为以下三类：第一类，把传统工笔人物画的绘画技法运用到现当代题材中，为现当代工笔人物画注入新活力，产生新效果；第二类，吸收外来精华，改变了工笔人物画中的弊端，使画家更能施展自己在这一方面的才能；第三类，受日本画的影响，工笔画有了较大变革。

中华人民共和国成立至今，中国工笔人物画的发展空间逐步由封闭走向开放，艺术表达形式在当代文化语境中呈现多元化发展的趋势。整体的工笔人物画体系，由古典意识转向了当代审美情趣。尤其是在绘画语言上，对造型技法和材料的运用，由程式化走向多元化。线条和色彩既有传统的线性语言的笔墨功力和精工细染的色彩语言，同时又综合了当代的构成元素，并受到西方写实色彩观和空间构成的影响；在题材内容上也深入生活，并不断突破和改变，出现了具有民族特色的题材。中国进入了多元文化共融与相互交流的社会文化生活和经济全球一体化进程，中国与西方交流日益频繁。当代工笔人物画以独特的形式语言与个性化绘画技法语言以及绘画观念新面貌出现在中国画坛并成为主流画种。新时期艺术家一部分是在继承传统的绘画语言基础上探索新的绘画风格，另一部分艺术家试图探寻新的绘画语言表现形式，开创当代工笔人物画的崭新时代面貌。

二、当代工笔人物画文化变迁与功能转变

（一）当代工笔人物画文化变迁

1. 当代工笔人物画文化变迁中的体格流变

近代以来，中国文化体系在政治、经济体制转型下，从中国传统中旧的文化范式的断裂开始，逐渐完成文化和艺术的现代转型。西方现代性理论及现代艺术的实践发展，是根植于西方社会文化的历史语境之中的，并有着自身的特殊性。中国文化体系的现代性转化显然与西方的现代化进程密切相关，并且在全球化的今天，西方现代化观念正借助西方文化的强势地位在全球范围内推行，20世纪的中国处于一个从"文化中国"向现代"民族中国"的转变过程中，从以儒家思想为主导的宗法政治转向对民族国家的现代政治主体的培育，最后完成所有人的认同，形成了中国现代转型的特殊性，同时也决定了在中国文化上的现代转型也有别于西方的特殊性所在。

现代性，可以被理解为人类发展到一定程度时，社会活动的不同层面对旧有机制的超越，这就意味着在诸多层面上的创新和断裂。"现代性"作为理论被移植到中国，在某种程度上说是带有强制性的，20世纪90年代中国学界讨论现代性问题时，李欧梵揭示了现代性的复杂性和多样性，其在论述本词概念时说："有人认为像中国、印度、日本这些国家，其现代性都源自西方，表面上看似乎如此，但是事实上，在文化的内涵上却很难说西方现代性的理论、现代性的发源对于这些国家的文化和现代性的发展有主宰作用"。① 在这段话中，也暗示了在中国，现代性本质是来自西方的舶来品和本土复杂的现实而产生的变异。中国画艺术的实践，在20世纪上半叶其实与"现代性"本身的关联并不是很大，徐悲鸿的绘画借鉴的是欧洲的古典主义；林风眠在艺术上的探索虽然借鉴西方现代主义的内容，但多停留在表面形式上；刘海粟虽然在画面上的绘画问题和表现主义有关，但并没有体悟式地探究现代性。更多的"现实主义"题材很快便陷入了制度泥潭之中，更多的是对现代主义中新奇艺术样式的带有冲动情绪的翻版，中国知识分子的非独立性以及对制度的依赖，直接决定了其批判的力度。

中国画发展到20世纪上半叶，在画坛上燊然林立的大师之中可以看到众多的身影：吴昌硕、齐白石、黄宾虹、潘天寿、张大千、傅抱石、李可染等众多的大师各领风骚，他们在继承传统的同时又打破传统，在现代理念的精神感召下，将中国绘画的内涵和外延充分延展。而在工笔画领域，代表画家有于非闇、潘絜兹、王叔晖、陈子奋等，他们在传统图示内部上下求索，但却未能上承宋元古典绘画精微穷变之体系，下开现代视觉文化经验之先河。在工笔画的发展状况中，不争的事实是被边缘后的境遇，没有摆脱水墨写意画兴起后被冷落的尴尬境遇。这种主体接受的被动性使得工笔画更多地停留在外部技术的套用上，被冷落的原因主要还是欠缺与主流文化的链接和缺乏真正深入审美体验的内部。

在20世纪中国画的发展中，"传统与现代""中西体用之辩"等是论争中的焦点，本土文化的现代化进程和异质文化的介入在碰撞中相互影响着。反映在20世纪以来的中国人物画的内部，西方写实造型观和现代艺术观对中国画的发展影响最大。从中国传统绘画世纪的发展来看，从技法层面来分析的话，外来因素对水墨写意的影响比工笔人物画有更为明显的表现，其中原因不仅与相对稳定的工笔人物画自律的技法程序有关，更与工笔画在传统画史中的意识形态认知有很大的关系。如果说20世纪上半叶，是外源性强制输入下的一种中国艺术被动应激的策略，那么在中华人民共和国成立后，中国画的现代化虽然在政治理念诉求的笼罩下发展，但呈现出非常主动的艺术改造诉求。工笔人物画在此阶段虽然没有别的画种在现代化的过程中那么轰轰烈烈，但在外来资源的刺激下，悄然完成了现代性意义上的断裂和突进，出现了在传统文化中从未有过的艺术指向设定，从天人合一的范畴转变为人人或者公理的意识范畴。

① 李欧梵. 未完成的现代性 [M]. 北京：北京大学出版社，2005：136.

20 世纪 80 年代，裔萼在其论著《二十世纪中国人物画史》中说："八九十年代，中国传统文化精神的精髓——和合思想得到了中国文化界的重新认识，走出了'一极'的偏狭与排他，走向多元的丰富和融合，基本成为艺术界的一种共识。中西、古今、写实、写意、具象、抽论争情节，已逐步为一些有识之士所化解，中国人物画也走出了'斗争哲学'的偏颇，跳出了非此即彼的两极二分框架，既有'入乎其内'的执着与生动，又不乏'出乎其外'的超脱与高致；既有'得其环中'的一往情深，又有超乎象外的高凌空旷"。①裔萼的文字非常能说明在 20 世纪 80 年代后期绘画拥有了在此之前相对自由的创作表现空间。在这时期，绘画的实践者不仅偏重于迅速地和西方艺术相结合，而且更倾向于表现关于独立个性和自由表现的观念和思想，这是艺术主体自我意识方面开始觉醒的征象。同时，另外一个令人瞩目的现象也在发生着，就是在绘画精神结构和绘画技术上进行了传统结构性的回归。这里的回归是对传统中绘画精神、绘画语言、技术材料的再认识，是结构性回归的发生，而不是传统样式一贯性的继承。在此时期的工笔人物画的继承和拓展中，绘画实践以结实的质感和丰富的面貌，开始走出传统继承和现代重构的对立胶着，逐渐走向清晰和明朗。在当代语境下，中国工笔画的实践走向全新的视角建构。

卢辅圣曾经这样分析："工笔画并非绘画自律化进程中的弃儿，而是源于历史偶然性的文人画过早地攫取了绘画自律性的高端部分，又反过来，迷惑和窒息了工笔画的自律化发展势头。工笔画的衰落更多地取决于社会学原因，而不是本体论原因。"②历史上，中国传统工笔画的几次画风改制多源自外来因素的注入，离现在最近的一次大的变革应该是清代肖像画和历史性绘画的画风改变。如果说清代中西相融为第一次变革，那么第二次变革应该在 20 世纪 80 年代才出现，此时工笔画创作的主体伴随着现代艺术思潮的传播和接受，画家生活方式、艺术教育、人文理想等发生了巨大的变迁，从而在艺术创作中出现了新的内容和反思，呈现出崭新的面貌。在这个传统限制非常强烈的领域，工笔人物画无论在内容和形式语言上都出现大跨度的拓展，从绘画观念层面的变化到绘画本体技术语言的丰富都呈现出一片多变的生机。

在变革中，工笔人物画在艺术语言和范式上进行了积极而又大胆的探索，对传统进行了深入的挖掘，对西方艺术有效地汲取，出现了各种形式与风格并行的局面。画家的主体性和自由度得到充分解放，张扬了探索精神和创造意识，在绘画的语言和技术上进行了拓展。有的画家一方面在当代语境中吸收传统营养来表现当代生活，致力于传统的工笔重彩、线描、淡彩等研究，使得传统精神得到张扬；另一方面把传统文人画的内涵要求和笔墨手段融入当代的工笔画创作当中，技术上融入表现主义的画风，或泼墨、泼彩，以强化水墨中偶然天成之效果，强化在画面中的色墨的渲染和渗透，强化工笔中写

① 裔萼. 二十世纪中国人物画史 [M]. 石家庄：河北美术出版社，2008：12.

② 卢辅圣. 构筑工笔画的"未来性" [J]. 美术报，2007（11）：17.

意性的表达，摒弃原有工笔画中匠气和刻板的效果。还有的画家则偏重于对西方古典和现代造型表现的吸收，开拓了当代工笔画中的新样式，从而使得工笔人物画的创作观念和语言技法得到更大的拓展。在这一时期，涌现出来的代表性优秀画家和作品有谢振瓯的《大唐伎乐图》、胡勃的《月色》、王玉珏的《卖花姑娘》、李少文的《九歌》、范扬的《支前》、刘大为的《雏鹰》、唐勇力的《敦煌之梦》、何家英的《山地》、孙志钧的《草原夜月》等。

2. 当代工笔人物画的多元发展

（1）工笔人物画的多元化

当代，根据时间划分是指 1949 年至今。美术界把"当代"划分为三个阶段：第一阶段是指 1949 年至 1965 年；第二阶段是指 1966 年至 1976 年；第三阶段是指 1977 年至今。本书的"当代"是指第三阶段，从改革开放一直到现在。

半个多世纪以来，主流意识形态一直提倡走现实主义道路，反映社会现实，反映社会大众的真实生活，为发展中国人物画提供了有力的文化环境，许多人物画家自觉走出仙佛、高士、村姑、渔樵的陈旧题材局限，努力表现新时代人的精神风貌，这是推动人物画变革进步的自我要求和内因条件。[①] 自改革开放以来，随着社会的进步、经济的快速发展，人们的生活水平不断地提高，对精神上的需求越来越大，各国各民族之间的交流变得平常，也更加频繁，外来文化在潜移默化地改变着我们的文化，使得工笔人物画展现出蓬勃的发展态势。众多画家不断尝试将各种各样的外来文化融入自己的创作中，结合传统中国画，使它产生新的风貌。当代工笔人物画题材丰富，技法多种多样，已不再把传统的宣纸作为唯一的画纸，使得当代工笔人物画的风格和形式更加新颖。在对传统的传承与创新过程中，越来越多的画家开始登上中国工笔人物画的新舞台。

20 世纪末，工笔人物画发生了日新月异的变化，像何家英、唐勇力等很多画家创作出大量具有代表性的工笔人物画作品，他们勇于打破传统观念，吸收西方艺术的精华，形成了独特的艺术语言，对之后的中国画坛产生了深远的影响，在当代工笔画坛中占有重要的地位。

在这一时期，何家英的作品具有鲜明的代表性，至今影响着工笔人物画的创作，现今各大美术院校也将何家英老师的作品作为临摹典范。他的作品在继承传统技法的同时，吸收西方绘画写实的精髓，加以融合，使现实主义人物画的工笔创作登上了一个新的台阶，如《秋冥》《山地》《酸葡萄》《舞之憩》等。画面中的每一个对象都描绘得细腻传神，具有强烈的时代气息，如天真烂漫的少女、勤劳朴实的农民、舞蹈室休息的芭蕾舞少女等，每一帧画面都宁静雅致，充满诗意，似乎在诉说着浓浓的情愫。

21 世纪，中国的经济更加强盛，社会环境更加多元，艺术市场更加活跃。一批紧跟时代的新生代工笔人物画家涌现出来，如王冠军、张见、陈子、罗寒蕾等。他们有着

① 张公者. 面对中国画 [M]. 上海：上海书画出版社，2008：89.

更加独特的艺术风格，有着扎实的造型能力，有着用于尝试和创新各种技法的勇气以及对艺术的执着追求。在造型、设色、构图等方面更加多元化，有传统的、现代的、装饰的、平面的、简约的、华丽的等各种不同的风格和样式，使得中国工笔人物画走向更加繁荣的时期。

（2）当代工笔人物画题材的多样性

艺术的本质是对社会生活的反映，绘画题材是反映在艺术作品中的生活。中国传统工笔人物画一直受到宗教、政治的影响，多数承载着教化的目的，也有少部分画家以社会生活为背景，以传统文化为基础，创造了很多题材丰富的工笔人物画，有神话故事、历史事件、民间乐趣等。但是随着改革开放，中国的经济、文化、科技信息快速发展，中国社会发生了翻天覆地的变化，使绘画在题材上越来越丰富，越来越多元，反映现代人的精神风貌和生活状态的作品层出不穷。当代的工笔人物画画家们从生活中寻找创作的源泉，用他们不同的视角来看待这个社会的方方面面。很多现实生活中不被普遍认可的特殊新题材也被用在了画面上。纵览近些年来全国性的工笔画展作品，不难发现，其题材大致可分为都市题材、乡村题材、少数民族题材以及工业和军事题材等。

①都市题材和乡村题材

随着都市化进程的加快，都市生活已经改变了我们固有的生活方式。各种高楼大厦、媒体广告、功能齐全的数码产品等构成了都市生活。这些变化所带来的影响已经渗透到了生活、文化、艺术的方方面面。越来越多的年轻画家不用再经常外出写生，而是更多地转向自己熟悉的生活环境，如青春活力的少女、辛苦劳动的农民工、休闲的生活场景等，这些都可能带给画家创作的灵感，以展现当代人的审美追求。女性自古以来就是人物画创作的主要对象，女性题材的工笔画很早就占据了美术史的重要地位，比如顾恺之的《女史箴图》、张萱的《虢国夫人游春图》《捣练图》、周昉的《簪花仕女图》等都是我国古代女性题材的经典之作。因此，女性依然是当代工笔人物画中最常见的表现对象。当代善于表现都市女性的画家有很多，如何家英、罗寒蕾、庄道静等。

画家庄道静敏锐地抓住潮流文化发展的特点以及潮流文化现象对都市青年男女的影响，他们对时尚潮流的追求是都市化进程下社会转型期里普遍存在的一种心理。庄道静把视角放在都市悠闲惬意而又丰富多彩的现代生活上，像她的作品《潮》《潮·美甲》等。《潮·美甲》（见图1-18）这幅作品描绘了一群都市女青年追逐时尚生活的状态，画面构图饱满，疏密有致，人物形象简练夸张；在表现手法上运用单

图1-18 庄道静《潮·美甲》

线平涂设色等方法，平面丰富；色调冷暖对比明确，衬托出都市年轻女孩追求时尚的生活气息。

画家徐华翎以她特有的艺术语言描绘了十几岁少女身体的局部，像《依然美丽》（见图1-19）系列作品中的画都是一些处在青春期的女孩，她们在人前都是光鲜亮丽的，但是画家却表现的是她们私底下最放松、最真实的一面，描黑的眼圈、脸上不加掩饰地贴着"邦迪"，以及背景上被线束缚或已经死去的小鸟、小鸡等。有的眼睛红红的，看起来没睡好；有的一只眼睛被打了，蹲在地上，一副无能为力的样子。画面看起来是淡淡的，很平静，但是脸上的"邦迪"、肿了的黑眼圈这些在画面上不和谐的因素，就像好东西被破坏掉似的更加让人内心震撼。画面上的女孩染着发、文着身、身着吊带裙和透明紧身的内衣内裤等，这些都是对现今女孩内心的私密描绘。画家为了表达这些情感，采用"没骨"的手法，淡化线条，淡化色彩，将柔美的身姿、轻纱般的内衣表现得细腻柔软，更凸显虚幻、朦化的精神体验。

图1-19 徐华翎《依然美丽》系列作品（部分）

王冠军的作品表现的是都市男青年的校园生活，他的绘画作品在继承传统的基础上加入了创新，在化实的素描造型基础上，刻画的人物造型精准，手法严谨，神态细腻，线条劲道，他所描绘的都市男青年每个人都个性鲜明，像《联通无线》（见图1-20）中有的在回头张望，有的在玩手机，有的在交流，有的好像若有所思。在《花样年华》《多雨季节》中的都市青年衣着时尚，但是眼睛里透出了一种迷茫和淡淡的忧伤，表现了时下年轻人内心的真实世界。这是对当下都市青年人的状态和内心情感的表现。

工笔人物画中的乡村题材源自传统风俗画，风俗画的发展历史，为当代乡村题材工笔人物画的发展奠定了基础。农民日常生活的场景、让人感动的画面等都成为画家描绘的主题，只有对这些进行深入的了解，

图1-20 王冠军《联通无线》

有着深刻的体会，才能使绘画作品充满感情。例如，何家英的《桑露》（见图1-21）画的是一群妇女采摘桑叶的情景，她们的穿着干净素雅，画中的人物与树木的排列错落有致，树叶与树叶穿插其间。画中片片的树叶与成熟的果子，渲染出丰收的景象；人物状态自然生动，表情含蓄，并透出淡淡的喜悦。李乃蔚的《红莲》（见图1-22），运用超写实的手法描绘了两位少女撑船行驶在开满荷花的荷塘中，画中的少女端庄、秀丽、质朴，未加任何的修饰，体现了中国传统女性的形象，前排的红衣少女在一片绿色的荷叶中尤为明显，表情恬静，再加上背景的衬托，让远离都市繁杂的女孩显得尤为纯净。孔紫的《秋风》展现出了一幅四个乡村女性正在收割玉米的画面，她们在为美好的生活而辛勤地劳作，展示了乡村女性勤劳朴素的一面。画家力图把这一劳作中的美表现出来，这不仅是一个场景、一个动态，更是一种精神的表达。

图1-21 何家英《桑露》

图1-22 李乃蔚《红莲》

②少数民族题材

我国民族众多，少数民族文化与汉族文化的相互交融、相互影响，使少数民族题材的工笔画也呈现出新的面貌。很多画家喜欢选择少数民族的题材来表达一种异样的风情之美。

看刘泉义的苗族题材绘画作品，会不由自主地被盛装的苗族少女吸引，由于饰品在服饰中占有很大的比例，像银冠、银项圈以及布满身前背后的银片等，通过对这些精致烦琐的银饰描绘，体现了画家对中国特有的多元文化的热爱。像作品《苗女》（见图1-23）中人物面部表情柔和唯美，显得格外平静，衣服上绣满了精美的苗家图案，做工精致且复杂的银饰布满了头、颈、胸，衬托得微红且带浅浅笑容的脸颊更加生动，暗红色的上衣，色彩丰富、纹饰复杂的绣花图案及洁白光亮的银饰交织在一起却并不觉得凌乱，画家将所有的颜色统一在一种暗灰色调子里，使画面更显得凝重。

画家陈子画的惠安女题材的作品（见图1-24），没有用写实的手法去表现这个特殊的群体，而是去表现她们对美的追求，把那种与真实的距离感表现出来，陈子所画的惠安女都是非常美、非常有朝气的。画家善于抓住人物的特点，如惠安女对服饰审美的视角很独特、很当代，她们一生都注重服饰打扮，生活再苦也还是如此，陈子在画面中保留了服饰突出的特点，并运用童话般的造型和色彩，让惠安女以一种全新的形象深入人心。

朱理存的作品《踏歌图》（见图1-25），画家运用了传统的高古游丝描，描绘了一群载歌载舞的藏族少女，她们那略带醉意，意犹未尽地走在回家路上的状态被表现得惟妙惟肖。

少数民族题材作为绘画题材的一个重要组成部分，在众多绘画作品中总能使人眼前一亮，艳丽的服饰、精美的饰品总使画家有着表现的欲望，随着绘画技法的不断发展，少数民族题材的绘画呈现出勃勃生机。

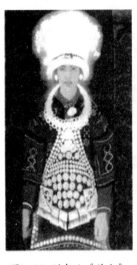

图1-23 刘泉义《苗女》　　图1-24 陈子《盛装的惠安女》　　图1-25 朱理存《踏歌图》

③工业题材和军事题材

伴随着工业化的发展和军事科技的进步，一些工业题材和军事题材的绘画作品出现了，它们大大地丰富了工笔人物画的绘画形式。工业题材的绘画表现了画家对工业文化的关注，符合时代的需要和人民群众的审美需求，如李传真的《民工》（见图1-26）、《工棚》（见图1-27）这些作品以农民工为题材，描绘的是在当代社会发展中，随着城市化进程的加快，大量的农民进入城市，他们从事着城市的建设工作，成为城市里的一个特殊群体。《民工》这幅画生动刻画了五位农民工形象，被汗水浸湿的头发、破旧的衣服、浑身的污渍、黝黑粗糙的皮肤成为他们的形象特征，这些都使人能够想象他们承受着多么繁重的体力劳动。这些朴实的农民工形象被画家刻画得更加生动。

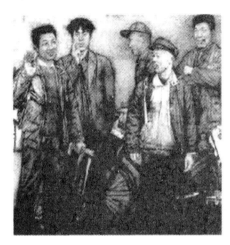

图1-26 李传真《民工》　　　　　　　图1-27 李传真《工棚》

《工棚》这幅作品描绘了八个不同姿势的农民工，画家采用满图的方式，将农民工与他们杂乱的生活用品填满整个画面，一个架子床将画面在横向和纵向上大胆地分割，上铺人的头和下铺人的脚都在画面之外，使画面产生张力，这种构图方式更加凸显了农民工真实的生活状态，使观者身临其境，并感受到农民工的朴实和他们对社会不可替代的作用，引起社会对这个弱势群体的关注，具有一定的现实意义。

军事题材的绘画作品不仅弘扬了民族精神，也表达了当代画家的人文关怀。军事题材的绘画作品在战争时期能起到宣传政策和鼓舞人心的作用，而在和平时期，更加注重绘画本身的价值，更加关注军人的精神面貌和个人生活。例如，宫丽的《春晖》（见图1-28）描绘的是军乐团女战士晨练的场景，表达了女战士勤学苦练的精神，画面中的女战士身着军装，每个人都英姿飒爽，充满了青春的活力，人物聚散有致，动态优美，变化丰富，色彩淡雅柔和，充满春天的气息。画家王小晖的作品《霜晨》（见图1-29）描绘了战斗中的女兵形象，在这样一幅战争题材的绘画作品中，我们却看不到腥风血雨的画面，只有三位女兵，画家主观地把女兵的形象拉长，让观者感受到那个时代的女战士坚强中带着浪漫和善良，再现了女战士在特殊时期里所展现的坚强意志，画面非常朴素，人物造型结实有力，充满着正义之气以及对于美好生活的向往。画家王天胜的《金芭蕉》（见图1-30）描绘了一个穿着现代迷彩服的军人形象，把现代军人的精神气质表现得淋漓尽致。何晓云的《嫩绿轻红》（见图1-31），画面清新淡雅，造型准确。当代军事题材的工笔人物画体现了军人作为特殊群体特有的品质，表达了人们对和平的向往，对人性的尊重。

图1-28 宫丽《春晖》

图1-29 王小晖《霜晨》

图1-30 王天胜《金芭蕉》

图1-31 何晓云《嫩绿轻红》

（3）当代工笔人物画绘画语言的多样性

①人物造型个性化的处理

当代工笔人物画艺术家注重人格、心情和意境的表达，在人物创作中通过表现人物造型的"个性化"，来主观描绘客观物象的人格与心境。造型语言功效是表达、表现客观物象，表现方式形貌差异，表现着描绘情感的差别。工笔人物画画面的承载者是"人物"，画家将主观个人情感带入画面中，成为工笔人物画重要的意图。人物造型个性化的处理为当代工笔人物画绘画语言带来了多样性的发展。当代工笔人物画的造型形象展现出图式化与符号化的特点。隐晦的深层心理与个人情感的表达是当代工笔人物画家发掘的内容，在画面表达具有潜在内涵的同时能够更深刻地表现艺术家的思想。清朝郑绩在《梦幻居论画》中论肖品中说："写其人不徒写其貌，要肖其品。何谓肖其品？绘出古人平素性情品质也。"[1]在造型语言中，艺术家在画面中注入主观个性化的视觉感受，体现人物画的当代性。艺术家重视人物造型的图式化与个性化，描绘人物形象所处的现实社会，置放一种不可言说的设定景况。当代工笔人物画艺术家以个性化、符号化、图像式

[1] 俞剑华. 中国画论选读 [M]. 南京：江苏美术出版社，2007：434.

的造型语言客观而真实地隐喻人性和精神境界。表达主观情感的当代工笔人物画，加之中西融合的绘画理念使人物造型语言个性化，当代工笔人物画艺术家的思想借助人物造型的变化呈现在画面中，丰富了工笔人物画的绘画语言。陈子的作品注重人物造型的个性化处理，她笔下的形象已不再是现实生活中人物的造型，漫画式的脸颊、生动的眼神、西方古典写实主义的五官、比例不调的身材都将人物个性化的造型表现得尤为突出。

在当代语境下，工笔人物画以"超现实"的人物造型表现个性化风格，描绘隐喻感和时代特征的画面情景。超现实人物造型是当代工笔人物画家常用的造型语言，是在吸收中国传统工笔人物造型和西方古典主义造型语言的基础上，借鉴西方现代主义的构成图式，以夸张变形的手段塑造人物形象，加之工笔人物画工整细腻的手法，表现出了超现实的世界。现代社会是一个多元而丰富的社会，科技文化发展壮大，古典主义再现客观世界的表现形式已经满足不了人们的审美情趣。画家怎样展示人们真实心理、本来面目（现实以外的世界）以及深层心理或梦境，追求原始冲动和意念的自由释放，将艺术创作视为纯个人的自发心理表达是艺术家应该思考和表达的重点内容。超现实的造型语言把工笔的细腻刻画和文人画的意境组合在一幅画面当中，通过不符合常理的事物和景象组合来构造出一种类似梦幻的场面，而这种梦境情景更能传达当代人的心灵世界。

张见是一位人物造型"超现实"绘画风格的新锐艺术家，对于人物造型形象的描绘是以写实与夸张变形之间的圣像式图像展现，这种情景表达借助人物造型个性化表现，形成一种陌生又熟悉的视觉魅力。他笔下的现代都市潮流女孩形象，集时尚与象征于一体。线条上借鉴传统十八描中的"高古游丝描"的线描样式，粗细变化均匀，头发和衣纹线条组织疏密有致，充分展示了"超现实"形式特征；色彩单纯和谐，借鉴西方古典油画的造型观与中国传统工笔人物画以线造型观，形成中西融合的造型观。其作品透露出唯美的气息，画面的矛盾时空、梦幻般的意境是他作品的整体风貌。作品《邀约之三》（见图1-32）采用中西融合的造型语言表现。画面右侧是形式感很强的正侧面女子胸像，左侧是棕榈树的主干部分，中间是西方石柱，左侧棕榈树丛中探出一条红蛇仿佛与右侧典雅女子对视，而隐身于棕榈的后半身红蛇在画面以外。蛇是符号化的标志，代表的是诱惑。画面背景中是悠远的山川和一望无际的田野景象，天空是图式化层层云朵的造型，画面中的造型都是写实性的透视感，展现出来的是虚幻的梦境和隐喻深层的含义。

图1-32 张见《邀约之三》

徐累是超现实造型语言代表艺术家。在其作品《迷香》中，一匹白马的头从幽蓝色调的窗帘中探出，无奈的眼神好像注视着桌子上的黑色高跟鞋，秩序有致的黑白格

子棋盘地板、中国古典的桌子、清旷幽深的背景墙，这些元素出现在一幅画面里看起来不合乎情理，但画面营造出来的是唯美的诱惑，宁静切勿冒犯。但是，这种难以想象的画面形象组合又都出于他的写生，这幅画与我们内心深处的某些迷幻的梦境有着共鸣之处。

②多元化线性语言的呈现

传统工笔人物画是以线造型，并有自己的绘画体系和绘画审美标准。在中国工笔人物画中，线的形式表现是中国传统文化的精髓体现。谢赫的"六法"首次提出——"骨法用笔"，画家用线条描绘传神的人物形象，工笔人物画的线条样式丰富，其中有"十八描"，是人物线条的外在形式。"吴带当风""曹衣出水"和李公麟的白描都是独具审美价值的线条，到后来随着社会的发展线条也变得独具个性。在中国画中，不同阶段对线条的认识与描绘各不相同，它的发展与审美标准的变动一致。线条是构成画面内容的主要形式语言，线条不但具有塑造形体的作用，还能传达艺术家的思想、品德和修养，是工笔人物画的基础和精髓。将线条与主观感受交织在一起，塑造形象是中国画的表现手法。"笔墨当随时代"，线要融入当代文化语境，紧跟时代发展，不断创新。当代工笔人物画是多元文化意识形态、信息化时代、丰富的媒介材料与技法相融合的产物。当代工笔人物画艺术家对线条的运用取法于唐宋，精勾细染，在剖析线条的神韵和美感基础上，又对西方绘画体系进行深入研究，将西方绘画中科学方法的透视、解剖、视觉表现、技法等运用到当代工笔人物画绘画中，展现出独特的画面视觉效果。

当代工笔人物画的发展中，线条在技法上呈现出多元化的发展状态。线条在西方绘画里有限制形的作用，加强了线条的边界作用，强化线的科学和严谨，丰富画面的表现内容。例如，庄道静的作品《百合》，线条多是粗细均匀，起到分割形象的作用。线条的疏密、厚度和色彩连接增强了画面的韵律和节奏，展现画面的张力。当代工笔人物画艺术家将西方抽象派艺术点线面的构成关系、抽象主义的变形和夸张的手法运用到画面中，注重情感表达，展现出了主观个性化的特点，促进了当代工笔人物画线性语言的时代化。当代工笔人物画艺术家在个人创作中，将线的运用和题材密切结合，以赋予线条时代感。王冠军的作品《今夜不回家》（见图1-33）采用西方写实造型、传统中国画勾线的方法，人物衣着线条精简、概括，塑造写实的人物造型。牛仔裤纹理的刻画精确逼真，裤子的外形线条勾勒实而粗。人物头发线条按照头发的生长方向细腻处理，精密的短线条展现的是青春的魅力，人物是唯美之态。画面中线条的组织是丰富而精确的，脸部的描绘是准确精致的，人物形象真实生动。艺术家将传统方法和西方造型意识相结合，用线方面是传统的精简，又在写实方面学习西方的

图1-33 王冠军《今夜不回家》

绘画，表现出当代多元的时代特征。

当代工笔人物画以线造型的传统模式被打破，强调线的技法独立性，还有一部分将线条以符号化的角色再现在画面上，体现线条有意味的形式，革新和突破了工笔人物画造型观。例比，如张见的作品中线条不仅是描绘形象，还在于表现画面的形式感。当代工笔重彩画，线的表现形式改为积水、填色和沥粉，形成独具特色的版画式的线条，轮廓鲜明，给人以强烈的视觉效果。这些线条是由天然矿物颜料的层层叠加或水洗而展现的金箔的底色线条，一些是粗颗粒的石色勾勒，以厚重的质地展现。艺术家石虎的工笔人物画作品将版画、剪纸、壁画等形式语言融入同一幅画面中，画面营造出强烈的视觉冲击力。他将积水的水痕线、留白线和拓印线而形成的线条作为画面的形式语言，形成独具个性的审美理念。

当代艺术家追求个人情感是创作的先决条件，释放个性且形成独具个人特色的绘画语言为新标准。在高扬个人精神的创作中，线的地位也降低了，甚至可以用"没骨画法"作为边缘线处理线条的画面效果。追求平面性画面效果，呈现出趣味性的绘画形式美感。张见的《失焦系列》（见图1-34）画面中的线已经失踪了，整幅画是用色彩架构的，给人以足够的想象力。当代的审美理念已不再是墨线勾勒，而是考虑画面的整体意境把控，线可以消失在画面中。

图1-34 张见《失焦系列》

③色彩的主观化情感表达

当代工笔人物画色彩理念的重新组建，创造出了新的赋色方式。当代工笔人物画绘画语言的线条和色彩是构成画面写意性的关键。当代艺术家借助线条生动的写意性、色彩强烈的表达性，凸显出工笔人物画的内在写意性追求。在中国传统绘画观念中，中国画是写意的艺术，"意"是其审美情趣的精神所在，绘画从萌芽状态起，写意性就成为其审美取向。"写意"是中国古典美学范畴，强调的是精神性的追求，写意性表现在工笔人物画创作中注重表现画家寄以物的主观情感表达。

当代工笔人物画创作，在沿袭历代画家追求线条的创作底蕴的同时，又具有鲜明的

时代特征，因而也满足了时代赋予绘画创作不同的审美需求。在当代工笔人物画中有注重恪守传统的风格，又有敢于创新的风格。这一类型画家的艺术作品都具有丰富变化的线条、独特的绘画语言，将情感带入画面中，呈现写意性的绘画风格。新锐画家陈子是写意性线条表达情感的画家，她的作品在当代工笔人物画画坛中独具个性，线条采用延绵不中断的表达方式，用具有意象性的线条刻画发丝，精致复杂且雅致，她画中的人物显示出独特的浪漫情感，对空间和时间切换的视觉魅力。具有写意性风格的陈子在作品《流年》（见图1-35）中，将中国传统的线条和西方科学的色彩融合于同一幅作品中，使画面中的女性形象温柔而典雅，拥有东方女子沉稳文静的面貌，还独具现代女性的个性特征。其打破了传统的构图形式，采用西方印象派的色彩，线条方面继承了传统的传神特点以及情感细腻的表达方式。陈子的人物线条细腻而富有变化，对于细节的处理值得考究，

图1-35 陈子《流年》

整个画面在青春年华的气氛中产生的是虚幻的神秘诗意，符合创作内容的意境，虚实缓急、曲直疏密变化的线条，独具个性的绘画语言，将她的情感融入画面中，更加能体现出当代工笔人物画的写意性韵律。

王颖生的《苦咖啡》利用传统的线条语言和西方文艺复兴时期的线条图式组合、写意性的人物形象，形成新的表达方式。他在当代工笔人物画作品中表达的是当代人的精神世界，善于用丰富的线条，赋予个人情感，表现自身独特的绘画语言，为当代工笔人物画赋予时代感。现在的线条不仅仅是描绘形的作用，更多的是写意性意境的表达和抒发艺术家的内心情感。

工笔人物画在传承"华贵中见纯朴，厚重中见明快，达到薄而不漂、厚而不浊、重而不腻、浓而不艳、艳而不俗、色重气清"美学特征的基础上，逐渐体现写意性表达。当代工笔人物画继承东西方色彩观，增添当代工笔人物画丰富的颜色，强调画面色彩的和谐，刻画细节的精细描摹。色彩大多是学习西方的科学色彩体系，并转化为抽象化的写意性处理。艺术家依据画面表达的情感搭配颜色，营造画面的氛围。色彩是表达创作者内心的情感基调。

"随意赋彩"是当代工笔人物画色彩大胆运用且独具个性特点的色彩观，对传统设色的强调，与西方科学色彩观的融合，使作品呈现出色彩丰富而层次分明的特点。善于利用色彩的感染力和引申意创造特定的语意。"灰色"的介入，淡化了色彩与真实事物的关系，隐含绘画意境。色彩的强化或弱化是根据画面人物的情感而变化的。色彩与情感融合，表达独特的人物形象，突出画面的视觉效果，灰色用色表现的情感很细腻，丰

富画面意境，充分体现色调的魅力。重视色彩的造型，表现为色调、色彩的关系，运用高级灰色调营造画面意境，给人以视觉唯美感染力。色调与色彩冷暖关系营造出朦胧之美，技巧和材料的丰富增加了画面的肌理。

唐勇力是以重彩风格的"写意性"为代表的工笔人物画艺术家。画面以天然矿物颜料为主，吸收西方绘画和日本岩画的绘画体系，颜色鲜艳且厚重。他的作品延续传统重彩画的绘画体系，吸收壁画的颜色处理，形成厚重而强烈的视觉效果。画作采用独特的色彩"剥落法"，与主题内容相结合，表达画家的创作灵感和表达诉求，传达出历史感和神秘感的视觉体验。"脱落法"的作品效果是敦煌壁画风化剥落后的颜色，给人一种斑驳的肌理效果，营造出视觉震撼力。他的作品吸收西方绘画光学原理，达到中西绘画原理的共通。他善用脱落和虚染两种写意性技法进行赋色，大量白色，辅助棕黄、石绿等个性化色彩，大胆夸张的颜色搭配，充分体现了人物形象的鲜明特点。画面营造出敦煌壁画式的美感，给人以厚重沧桑、斑驳迷离的画面氛围，神秘悠远的内容是时代性的当代显现，将当代人迷茫的情绪表现得淋漓尽致，抒发艺术家的人文关怀和哲学精神。

"随意赋彩"的设色原则是根据画面的创作内容和意境的表达，运用不同的设色技法营造画面情景。利用情韵赋色来强化内心情感，增加画面的精神内涵。此外，还借鉴西方科学的色彩观念与色彩构成的表现主义派，善于利用大块的纯色，强调画面的冲击力与感染力的色彩观。艺术家主观意识对画面的控制，是当代工笔人物画家展现当代性的产物。受日本岩画颜色的处理影响，设色讲究是对色彩的堆积和画面厚度，将颜色的多样性与表现性展现得淋漓尽致，同时对肌理效果的运用，充实了工笔人物画的内容和形式，使当代工笔人物画焕发生机。构成上结合"主观意向布局"的特点，将散点透视、平面的时空交错的表现手法以及形式化与西方科学透视相结合，形成新的画面图式，画面强烈的主观情感，具有鲜明的时代性。

当代文化语境作品如果仅停留在绘画表意再现的现实生活中，抑或是脱离客观物象的纯粹臆想的画面，最终会使工笔人物画的精神内容无法体现，绘画语意可能丧失工笔绘画的当代性。加深艺术家内心对当代社会"人的精神"状态表现，表达自己独特感受和情感，使作品更具内涵是当代工笔人物画发展到现在的重中之重。现实主义题材创作体现在技法和材料等表现手法技艺水平的高低上，艺术家要适应当代多元、观念先行的社会发展潮流，就必须改变自身绘画观念和绘画面貌的写意性处理，更好地适应时代发展。

④材料肌理的综合化处理

在造型艺术的范畴中，材料指供参考、加工所需的原料。艺术作品是依托材料存在的，材料是艺术家表达与表现的媒介。西方画和中国画都有自己的绘画理论，所使用的工具材料也不同。中国传统的绘画材料——毛笔和墨是形成中国画绘画风格的媒介。传统工笔人物画的材料语言是毛笔、天然矿物颜料、绢、宣纸。随着时代的发展和科技的

进步，当代工笔人物画的绘画材料是将生活材料与绘画材料结合的综合材料，表现形式丰富，画面的视觉冲击力强，给人带来不一样的视觉体验。运用不同的绘画材料表现画面效果，比如将喷枪、排刷、水彩色、版画拓印、现成布面、滚筒、熨斗、吹壶等技法使用在画面中，产生不同于以往的肌理质感、视觉效果。当代人物艺术家充分认识到材料本身的审美情趣，再将材料转化为绘画语言应用到工笔人物画中，丰富作品的社会价值和精神内涵。当代工笔人物画材料的使用，增强了画面的形式感和精神内涵，成为艺术家表达情感的技术手段。

材料的肌理、材质是作品的重要组成因素，是画面表现内容的一部分。绘画材料在继承绢和熟宣的基础上，又添加了云龙纸、皮纸、亚麻布、麻纸等绘画媒介。颜料的拓展，如传统天然矿物颜料、云母、高温结晶颜料、丙烯、蛤粉、金箔、银箔等的使用，丰富着工笔人物画的画面视觉效果。材料在绘画中的重要性是显而易见的，材料的运用会产生新技法，新技法会形成新的艺术风格，中国当代工笔人物画是伴随着材料的革新而发展的。当传统的绘画材料满足不了当代工笔人物画的创作之需时，必将在绘画材料和绘画工具上努力更新从而形成形式多样的绘画风格。至此，绘画材料是艺术家创作灵感的重要因素。

传统重彩画的天然矿物颜料和西方绘画颜料给当代工笔人物画带来了创新的新可能，成为表达情感的新材料语言。艺术家具备独特的视觉和视角，吸收各画种可借鉴因素，包罗万象，当代工笔人物画技法与材料的改进，体现出艺术家对当代文化语境下的艺术思考，以及对审美价值的探索与研究。胡明哲作品是借鉴了日本岩画的技法和形式，多使用天然矿物质颜料和高温结晶的材料，强调画面的"平面"并注重岩彩画的颜色厚重感，表现画面的细腻柔美的感受。作品《蓝色空间》（见图1-36）是都市女孩的私密交流的场景，作品大面积使用高温结晶颜料，画面的蓝色调的稳定，人物突破传统的工整细腻，颗粒感和肌理感的材质给人浑厚饱满而流动性的韵味。肌理、色彩和形状一起组织画面是当代工笔人物画艺术家传达情感和情绪的一部分。传统的肌理效果包括用笔的皴、擦、点、染和笔墨的干、湿、浓、淡表现出来的变化效果。而当代的肌理语言在传统的肌理效果基础上被赋予了新形式。传统的洗是补救再造画面的方法，而今是主动表现的技法。当代工笔人物画博大包容，运用擦染法、脱落法、拓印法、喷沙法、贴箔法、撞水法、揉纸法等肌理技法，采用高温结晶颜料、蛤粉和云母等做底色，展现工笔人物画的工整细致、多元性和生动性的视觉效果。郑庆余创作的作品是采用材料的肌理美感，《追忆独自徘徊的寂寞黄昏》（见图1-37）根据对象的材质赋予不同的表现手法，地面通过层层罩染，积色水洗，表现地面的厚重感和质感，天空使用大面积色肌理技法，气球采用颜料微蘸并轻轻摩擦纸面，增强气球的轻薄和轻盈感的质地，女孩的皮肤用颜色薄薄地层层渲染，突出女孩身体的透明感，增强画面的视觉多样性。在当代绘画中，工笔画家也多采用金属材料于画面中，增强画面的视觉表现力。祝铮鸣的作品《百年孤

独》中人物脸上的蝴蝶利用金属箔贴制而成，色彩的装饰性，与精致的人物外貌刻画一致，将金属材料与工笔画的细腻写实完美地结合。庄道静《夏趣·蜜》将金属材料用在人物的发饰衣饰上，与温柔俏皮的人物造型形成对比，增强画面的可塑性和神秘色彩。

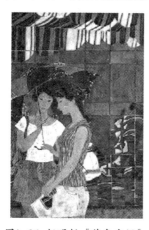
图1-36 胡明哲《蓝色空间》

图1-37 郑庆余《追忆独自徘徊的寂寞黄昏》

⑤绘画理念的观念性创新

当今是多元文化时代，工笔人物画绘画语言的丰富多彩是当下精神、文化、社会影响的结果。审美价值的改变，精神和观念的突破是工笔人物画最重要的转变。当代工笔人物画除了吸收中国传统绘画和西方科学的绘画理念，如何找到属于自己独特个性化的风格是工笔人物画探索的重点。观念表达是工笔画发展的趋势，这些作品在观念表达方面是高于还原现实事物美感的。因此，对社会生活表达的观念意识是工笔人物画艺术家思维转变的关键，相应在技法、形式上也会突破。杭春晓的作品给人以空旷而忧郁的氛围，将悲伤的色彩感情注入物象中，能产生不一样的精神内涵。崔进的作品是将诗情画意和浪漫情调结合起来表达一种感伤的情绪，描绘的是青春的回忆内容，演绎着迷茫的人生状态。观念表达风格的绘画语言是全新的表达方式，但最终呈现的是一种精神的追求。

题材的选取是艺术家对生活的深刻解析后再创造的过程。当代工笔人物画艺术家选取题材仅仅是形式而已，最终是以客观事物为载体而表达更深刻的情感感受。艺术源于生活又高于生活，艺术家感悟生活进而抓住生活中的敏感话题，用绘画语言表达在画面中。随着各种思想共同激荡文化常态、城市化的进程、快节奏生活状态，艺术家要表达生活改变带来的问题，比如，都市生活的快节奏、大众的视觉文化、社会生活中人们的内心真实世界等题材。当代工笔人物画艺

图1-38 王仁华《中国记忆》

术家关注自身精神的真实世界，表达当代文化语境下的都市社会生活。描绘新时代女性题材的王仁华，描述了女性上台演出前化妆间的情形（见图1-38），登台演出之前特定时空为表现内容，人物角色从镜子里与自己对视，映射出年轻女性的内心等，从而达到与心灵对话的目的。戏与人生相交叉的刹那，半现实、半梦境、半真实、半虚构的场景，上台前人物角色的等待和徘徊的心情，来阐释艺术家个人对整个社会生活体悟的真实心境，柔美的外表背后是坚强的内心，以视觉语言强调内在的思想性与外在形式美的融合，"成教化，助人伦"是作品的根本价值所在。王冠军多是描绘都市当代青年的生活，《锦瑟年华——今夜不回家》线条的细腻和典雅的灰色调，描绘了中外年轻人休闲自然的都市生活，画面平静唯美的外表下是都市年轻人的焦虑心境。艺术家的表达都有属于自己审美价值的独特个性语言，多样个性化的绘画语言是他们不同人生经历的表达，当代的多元文化生活为绘画语言的多样性与创新提供了更多的可能性。

（二）当代工笔人物画生态功能转变

在中国画的古典时期，工笔画和文人水墨写意画是画坛的主要角色，在其艺术主旨的表现上也在文人与画工、色彩与水墨、工与写等范畴内展开。在当今中国绘画艺术的舞台上，其复杂多变和丰富多彩的生态，已不是历史的任何阶段可以比拟的。20世纪80年代以后，随着自由空间的获得，异质艺术的涌入，画家进入了自我觉醒的时代。同时，现代教育、社团组织和出版传播等都为艺术的多样化面貌向体系化发展铺平了道路。在当代画坛的体系当中，存在着国画和引进而来的油画、版画、日本画和水彩画等的并立体系；同时还存在着摄影、影像、装置、行为等当代艺术形式；在这一现象的背后隐现着民族和世界、传统与现代、本土与世界的分野。在当代中国绘画的复杂生态当中，中国艺术生态群的丰富物种，构成了庞大的绘画生态群，共同维系其多样的生态繁荣。工笔人物的自身发展已无法在历史的绘画生态中占有重要的地位，而是和其他绘画种类交织与借鉴，共同形成当代绘画的繁荣面貌。

从中国传统绘画中的两个基本分野来看，当代工笔画和水墨画的兴起都集中在20世纪80年代。水墨画相对于工笔画来说，在本阶段的发展是非常热闹的，在逐渐从"写实"分流出来以后，一批卓有建树的画家，如卢沉、李世南、周思聪、朱振庚、钟孺乾、日判、徐乐乐、刘进安等一边伸向传统以强化修养；另一边伸向西方寻求灵感，加强了人性的挖掘和画面形式感的强调。这个时期出现了写实水墨、表现水墨、彩墨绘画、抽象水墨和新文人画等多种样式的探索。而工笔的演进却显得有些迟缓，但工笔画的复兴在声色悄然中步法坚实，在当代画坛上已经成为一股重要的力量。在从几百年被边缘化之后的复苏中，投射出工笔画本身平和的文化心态，没有简单地盲从西方，也没有像文人画那样固守传统而自设屏障。在当代工笔画的复苏当中，以中华文化最昂扬时期的汉唐风骨为进入传统的切入点，透过生态中的喧嚣而在文化本位中建设起积极的精神依托；同时又从欧洲传统艺术和西方当代艺术中，还有日本画等异质文化中有效地汲取营

养，积极地寻求艺术创作的灵感。

在当代中国画内部品类的区分中，无论是水墨画还是工笔画，都在当代语境下完善着自己的艺术品格。尽管在审美的追求上还是有很多不同点，但在绘画观念和形式语言的建构上，中国画自身的约束性也决定了它们都遵循着共同的实践原则，工笔画和水墨写意画不同的绘画性格共同形成的审美意象也标志着当代中国画的精神趋向。当代工笔画和当代写意画源于不同的两种中国画传统。当代工笔画的源头可以追溯到魏晋时期、隋唐时期的人物画，同时也传承着宋代院体画和明清肖像画的绘画艺术语言。在中国古典绘画中，这是注重绘画语言的体系，承载的艺术语言更多的是色彩、造型、线条等。而现代水墨画的源头更多地来源于唐宋以后的文人写意画体系，这是一个以墨代色、推崇"写"的体系，在发展的过程中贬抑描绘、淡化色彩、轻形重神、注重意趣。虽然二者的基本绘画观，交织着贯穿于现代的工笔画和水墨画的语言建设之中，但当代工笔画还是在古典工笔画的精神下树立起绘画性的审美志向，在生存样态上区别于现代水墨画。现代水墨画的一个重要的特征就是围绕"书""写"而展开，这是水墨画保持本体特征的一个重要方面。在保持"书""写"的过程中，绘画的笔触具有挥写的不可重复性、抒情的直接性特征。通过把绘画推向纯粹和无法之法来排斥精绘和装饰，其实真正的无法之法是不存在的，但水墨画通过反复锤炼来达到画面精神的化境。在绘画的建设上，重点还是放在主体的修养和精神的锤炼等画外功夫上，而较少留意关于绘画本身的建设。而现代工笔画则把更多的精力放在思考绘画本身建设上，通过对构图、色彩、造型、制作、肌理等的通盘考虑，实现工笔画语言体系的建构。虽然有些作品在绘画语言建设的过程中常被诟病为缺少精神的深度，但这并不代表着工笔画发展的方向。当代工笔画不仅超越了传统中的线条和渲染等技术手段，同时还融合了更多的异质文化的精华，从而走向表现手段丰富的意象空间。虽然在当代水墨画中已经加入很多绘画性的因素，不完全把水墨奉为圭臬，但依然把精力放在墨趣的发挥上，对色彩的运用是非常有节制的。虽然当代水墨画的色彩已经提升到色墨视觉对比的层面，但更多的还是对色彩的主观和象征意义的关注，仍然是在墨色统领下的色彩体系。在当代工笔画中，所建构的已经是色彩本身的内在规范和秩序，这种内在的秩序主要表现在色彩与其他绘画因素的关系之中，色彩本身的色相、明度、色调等成为关注的主要因素，这几乎是很少被古代画家所关注和探求的领域。工笔画色彩上的探索，就像是几百年沉淀后的爆发，当代工笔画的色彩追求表现得尤为强烈。这种色彩的表达并不等同西方色彩的体系，虽然源于西方色彩观的注入，但表现在不等同于科学关照下客观物象的物理光源色彩或与表现性的主观色彩相关联，色彩的关系更多的还是服从于心象统领下的意象色彩观，所体现出来的特性还是意象的、诗意的东方色彩体系。

在当代中国画的生态系统中，水墨画和工笔画所体现出的这些差异，依然统一在中国画传承和演进的总体布局当中，不过是中国画精神所表现出来的两种不同的形态，在

互相吸纳和互相包容中展现出当代儒道释互补的精神图景，共同建构当代中国画平衡的生态景观。

从当代工笔画和其他画种（油画、版画、日本画等）的生态对照中，也可以发现更多的问题存在。中国绘画的演进过程有着不同于其他画种的内在理路。中国绘画在千百年的发展中笼罩在儒、道、释的哲学影响下，在政治经济体制的变革之时而带来绘画方式的嬗变。当代工笔画繁荣的原因在很大程度上源于异质文化的对比和反衬，原来在文人水墨画的高压下，在工笔画被边缘化的境遇中，原有的一些中国古典绘画常识性语言和技术反而成为异端。而在当代中国绘画的大生态下，这些异端再度回归为常识。例如中国工笔画的色彩。在油画和版画等画种中本身就没有探讨的意义，因为其本身就是绘画不可割裂的一部分，而在中国画特殊的演进中，反而具有了非常重要的画史意义。在当代中国绘画的大生态环境中，工笔画更加精深地从传统中继承了勾线和渲染，但也在日本画的反衬下开始研究中国古代丰富色彩的重彩厚涂，既有精妙的线意志的表达，同时还有了色块的构成。当代工笔画在继承传统的基础上以宽容的眼光看世界，不断汲取世界艺术的养分，在当代中国绘画的生态变化中，相互关照、相互反衬、相互汲取、相互融会，都是以各画体之间鲜明的个性风格为前提的。正因如此，中国绘画的生态环境才会丰富多彩。

第二章 当代工笔人物画写意性表达概述

写意性作为中国传统绘画的一种艺术观念与创作习惯，体现着中国绘画的审美情趣和审美标准，是中国画欣赏和品评的重要准绳之一，赋予了中国画独特的魅力。受西方古典绘画造型技法及理论的影响，中国画家的造型技巧确实有了很大的提高，也为中国画注入了新鲜的血液。但正是这些科学地再现客观现实的表现手法，使得中国工笔人物画画坛出现了一味追求逼真的潮流，大多数画家都出现了对传统的误读，或者为了寻求出路盲目地学习西方绘画，但却异化了中国画的精髓内涵，而且有渐行渐远之势，从而使得工笔画丢失了我们自己的传统绘画精神内涵和审美标准，远离了中国绘画的核心品评鉴赏标准——写意性，也就是顾恺之所说的形神观、谢赫的气韵生动论的内在精髓。

写意性是中国工笔人物画的精髓之一，创新是绘画艺术发展的本质需求。在世界文化艺术交融的大背景下，工笔人物画要想有所发展，必须要创新，要表现当下的时代精神，尊重艺术发展规律，并结合当今世界其他艺术种类，有机吸收世界其他艺术的合理成分，以找到更多的绘画存在方式。在这种情况下，无论时代怎么变化、艺术规律怎么发展，中国工笔人物画画家一定要坚守中国传统绘画的艺术精髓，越是民族的就越是世界的。因此，我们讨论工笔人物画的写意性是具有现实意义的。

一、写意性与传统工笔人物画

（一）"写意"与相关概念

在中国古代的绘画理论著作当中，很多的概念是具有诸多义项的，在其概念和外延方面都是模糊的。概念在合适的时间产生，并不限于一家一说，而是在流传的过程中，不断地补充和注入新质，使概念的范畴在外延和内涵中发生着历史性的变化，最后成为历史上通行的范畴。同时，在中国古代绘画理论方面，有相当的部分更多是使用类似的形容词巧妙地表示出概念的界限，同时在概念的内涵方面又相互渗透和贯通，在相互交织中产生复杂的关系网络。席勒说："一个真正的定义要恰如其分，确乎牵涉到对被定义事物性质的全面认识。"① 这些变化多端的中国画论的概念，含义模糊，往往被搁置的是名词性的概念，而概念指称也是对形容词的描述。如同上文谈论工笔画的概念一样，

① 席勒. 人本主义研究 [M]. 麻乔志，等，译. 上海：上海人民出版社，1986：2.

对于中国古代绘画重要的概念——"意"的研究，必须从文化的角度出发，并与社会形态和方式、背景相结合，才能够阐述出概念的嬗变方式并体现出其文化维度。

中国绘画审美以尚"意"为本。"意"通常是指在绘画中的构思和思想，是客体映射下主体的反应，也是在建构过程中的使用方法和手段。中国绘画艺术建构在中国传统文化之上，以意为统，表意为本，携意蕴思，心物融一。在中国绘画艺术建构的过程中，绘画者更多地倾向于外在影响下自我意识的自觉和建构。中国古代画论中的"意"和"神"一样，是非常受到重视的，是一个由主观感觉上升为理论认知的过程。通过写心表意与中国传统文脉相结合，最终以深刻的"视像"呈现出来。而"意"之内涵则取决于对文化维度的把握和自我思想的阐述途径。

"意"是中国画论中重要的理论部分，一方面指向了绘画创作者的创作意旨和情思、作品的画旨和意蕴，另一方面还是画家对生"意"、神韵和意趣的审美追求，以及绘画语言中怎样处理线与形，笔与墨等问题的关键所在。中国绘画语言中表精神、求生气、重神采等终极的追求，与中国语境下的审美心理是分不开的。由"意"为主旨所体现出来的神、形、韵、象，是中华民族诗意化的心理视觉反映，是儒、释、道所凝结的传统文化在视觉上的呈现，这也正是中国绘画中的"意"之所在。

如果我们深入研究古代画论文献，就能发现"意"不仅是画家在艺术创作中的审美理想，也是绘画过程中所遵守的原则，以及在作品中呈现出的品位精神。《历代名画记》是唐代绘画理论家张彦远的重要理论著述，其中有多处涉及"意"的表述："意存笔先，画尽意在""本乎立意而归乎用笔""笔不周而意周""意不在于画，故得于画""是故运墨而五色具，谓之得意。意在五色，则物象乖矣。夫画物特忌形貌彩章，历历具足，甚谨甚细，而外露巧密。"[①]宋代大文豪苏轼也曾经说过："君子可以寓意于物，而不可留意于物。寓意于物，虽微物足以为乐，虽尤物不足以为病；留意于物，虽微物足以为病，虽尤物不足以为乐。"[②]李衎在描述画竹的方法时也提出"须笔笔有生意，面面得自然"[③]。在中国古代画论中对"意"的提及是非常多的，在绘画的过程中讲求意生与情，在作品的创作时讲求绘画形式的初衷，同时与主体本身的精神和品格的"骨相"相关联，移情于视觉之中，不被客观物象所限制。在艺术创作中，"意"的作用不仅体现在艺术创作的起兴阶段，同时更是艺术创作的最终目的所在。

如果要深入了解"意"这个概念的内涵和外延，就要更多地涉及由"意"而衍生出"写意""意境""意向""意蕴"等诸多概念，这些概念相互交织形成对中国绘画产生巨大影响的美学范畴。

① 俞剑华. 中国古代画论类编 [M]. 北京：人民美术出版社，1998：32, 37.

② 俞剑华. 中国古代画论类编 [M]. 北京：人民美术出版社，1998：1061.

③ 俞剑华. 中国古代画论类编 [M]. 北京：人民美术出版社，1998：1062.

"写意"一词最早出现在《战国策·赵策二》中:"忠可以写意,信可以远期。"①
在唐代,李白在其诗作《扶风豪士歌》中写下"原尝春陵六国时,开心写意君所知。堂
中各有三千士,明日报恩知是谁"。《后汉书·马援传》中记载:"且开心见诚,无所隐伏。"②
根据以上的记载,可以看出"写意"在最初的含义上是表达心意,如果与中国绘画的发
展相观照,那么中国绘画就是通过笔、墨等媒材来传达主体思想观念的艺术表现形式。
在中国绘画体系中,由于材料就是柔软的毛笔与敏感的绢和纸的结合,使得"写""意"
可以分开来理解,都有着单独存在的特殊意义。虽然工笔画在发展的过程中更多的是在
积极建构着中国绘画艺术中绘画性的一面,但也和"写"的艺术——书法有着密切的联
系。"写"不仅体现在工笔画用毛笔以线造型,更是在于绘画主体都有着很深的书法功
底,可以将形成的心性修养与笔墨表现相统一,在最终的艺术状态上呈现出稳健自持,
还有笔随心写的悠然,这些都是自我生命精神的外化。绘画者"写"的能力已经和自身
对绘画的追求融为一体,所凝结的精神与心性的追求落于绢素,成就绘画品质、格调的
载体。这也是区别于其他艺术形式语言的重要标志之一。"写意"是中国绘画艺术中长
期坚持的审美原则和创作手段,在长期的发展演变中形成了完备的理论和观念,贯穿于
主体论、创作论、功能论、品评论等之中。从而将写意的精神渗透到绘画的每一个层面,
建构起一个系统完备的写意观念。

另一个关于"意"的重要概念就是"意象",本书所谈及的都是关于中国绘画美学
中的概念体系。胡雪冈在其论著《意象范畴的流变》③中,主要是从本体论出发,全面
地梳理了意象范畴的流变过程。"写意"和"意象"的区别,更多的在于"写意"主要
强调的是过程,而"意象"主要强调的是结果。意象是"意"与"象"的结合,通常最
熟悉的就是"立象以尽意"这句出自《易经》的话。很多古籍大都突出"象"的研究及
作为"意象"的论说工具。"意象"和"写意"中都有一个"意"字,但是在理解上是
有区别的,其中"写意"中的"意"字在中国画理论中有立意和情思等诸多含义,同时
还体现了画家对传神、意韵、情趣等审美追求。而"意象"的重点主要是停留在"象"
上,在中国传统文化中,有很多古籍提出并引申出含义,在《左传》中就有很多记载,
如《左传·僖公十五年》的"物生而后有象",《左传·宣公三年》的"楚子问鼎之大
小轻重焉。(王孙满)对曰:'在德不在鼎。昔夏之方有德也,远方图物,贡金九枚,
铸鼎象物,百物而为之备,使民知神、奸。'"。这里的"铸鼎象物",经常被认为是
"象"的起源。在以上古籍中出现的"象"更多的是"立象"之意,其中蕴含过程的意
思,也就是一种写意过程的体验,来反映物象之美。从以上的古籍中可以看出,中国艺
术文献中关于"象"的记载可以追溯到两千多年以前,从而建立起"意"的表达,开始

① 诸祖耿. 战国策集注汇考 [M]. 南京:凤凰出版社,2008:990,992.

② 范晔. 后汉书(卷二十四)[M]. 北京:中华书局,2007:250.

③ 胡雪冈 意象范畴的流变 [M]. 南昌:百花洲文艺出版社,2017.

有了写意过程的发展。

关于"意境",一般都会认为王国维是意境学说的集大成者。王国维的《人间词话》,在整个中国文学批评著作中有着很高的地位,对现当代的学者有着很大的影响,对于"意境"的学术兴趣很高,但我们在叶朗编著的《中国美学史大纲》中看到他给予的纠正:"意境说作为中国古典美学的一种理论,在唐代已开始形成。到了明代和清代,'意境'和'境界'作为美学范畴,已经相当普遍地被人们所使用。"①李泽厚的《"意境"杂谈》②提出意境是中国传统美学的重要范畴之一,并指出意境是在创作实践中总结出的艺术规律;同时将"意境"和西方"文论典型"相提并论,并提出两个概念在本质和内容上是相同的。从后来的学者研究中看出,这些观点都是值得商榷的。宗白华的《中国艺术意境之诞生》③中,用"散步"式的思维方式,给"意境"这个美学范畴增添了一层诗意,在文章中把境界分为五种,并且对"艺术境界"进行了论述。宗白华关于意境的论说对于后来的学者影响深远,如夏昭炎、尤敏、汪裕雄等美学家都对宗白华的论说给予了很高的评价。在"意境"这个概念中,它的基本特征就是"境"不是一般的境,它是超越物象并且存在感知形式的境界,在禅宗中的"境"一般意义上指主体观照下的内心存在的状态。胡雪冈把"境"分成三种:客观物境、主观情景和诗境之境。④"境"的产生根源来自"象",写意的目的又是体现意象,这是意境产生的必要前提条件。三者在艺术创作的主客体关照中融合,构成并体现出在艺术创作中完整的审美结构。

(二)传统工笔人物画的写意性表达

1. 创作主体的审美意象

在中国绘画的发展中,每一个艺术灵感的激发在绘画主体精神层面的表现都是审美的创作活动,是带着文化和哲学中的生命精神的视觉呈现。创作主体的精神在审美活动中的实质就是感悟和体现生命精神的审美意象,历经沉淀、澄清、渗透、变异、涌动、激荡、溢出、释放和物化的复杂过程,直至生命审美意象的凝结和形成。在特定的历史语境中,中国绘画中体现出的美学特征很多都是对中国哲学的改造。中国文化和哲学的演进直接联动了中国艺术的发展,从历史上儒、道、释的消长到最后三元合流的哲学精神汇成了影响中国艺术体系发展的中国文化传统,中国工笔人物画的发展中创作主体的创作动因正是观念文化的直接映射。通过"解衣磅礴"和"虚静"来阐述创作主体被美学改造的意义和作用,解释在审美创造中自由心态应把握的尺度和关系。

一般在中国绘画中所谈及的绘画主体的审美体验,大多阐述的是与中国文人画的关系,而工笔画因为烦琐的创作程序和工整细丽的审美特征而忽视其创作主体的精神诉求,

① 叶朗. 中国美术史大纲 [M]. 上海:上海人民出版社,1985:610.

② 李泽厚. "意境"杂谈 [J]. 文学遗产,1957(160):1.

③ 宗白华. 中国艺术意境之诞生 [J]. 时与潮文艺,1943(01):44-52.

④ 胡雪冈. 意象范畴的流变 [M]. 南昌:百花洲文艺出版社,2017.

有时也因为人物画中更多的政教功能而掩盖其主体的审美能动性。中国美学不是脱离绘画实践的参与而产生的，中国绘画实践也不是没有美学的影响而孤立存在的。在中国美学走向自觉并基本定型的魏晋南北朝时期，首创出独特的审美话语：神思论、传神论、意象论、物感论、比兴论、意兴论、气韵论等。在同时期也是中国工笔人物画发展的开始阶段，并且在此后的一千年的时间里成熟并繁荣。在樊波的《中国画艺术专史——人物卷》中提及的魏晋南北朝时期的美学的发展，确立了社会经世致用的理想让位于出世的个人心灵的自觉和苏醒，本体上的人格论从元气论中脱胎出来，人作为本体的概念显现出来。在工笔人物画中，也就出现个人借助艺术的力量建立了精神超越的可能。

荣格曾经谈及一个人"只有当他适应了自己的内心世界，也就是说，当他同自己保持和谐的时候，他才能以一种理想的方式去适应外部世界所提出的需求"①。在艺术创作中，创作本体只有感到和自己、整个世界处在一个和谐状态时，才能有效地行使其职能。庄子的"坐忘"和"解衣磅礴"等更能突出中国人相对于西方更自然的从知觉到自性的特点。"解衣磅礴"出现在《庄子·外篇·田子方》，是庄子论及绘画原理的著名寓言："宋元君将画图。众史皆至，受揖而立，舐笔和墨，在外者半。有一史后至者，值值然不趋，受揖不立，因之舍。公使人视之，则解衣般礴点。君曰：可矣，是真画者也'。"②如果结合庄子"佝偻者承蜩"中展现的凝神入化的思想，可以看出艺术创作主体在创作活动中的心理机制。一般认为南宗的写意画理论渊源于此，但在工笔人物的创作中，这种超逸的情态也成为创作主体的共有的品性。"解衣磅礴"不仅是在艺术创作中的一种特定的外在形态的表现，更多的是隐含了在艺术创作活动中的创作主体的内在心理体验，在整体和谐的人格机制中引导生命力无意识地从本能中辐射出来，整个过程不断地接纳外部的信息和经验，在整个精神的释放中达到和谐的状态。

"意象"的产生是绘画创作活动中动机的先导。意象产生于某种外部的经验，然后从放松的无意识情态进入清醒的直接情态之中，最后达到有意识的创造物象当中。在创作过程中，"磅礴"者，"箕居"也，都是要求性情所达，解衣放其胸怀。这种精神状态对于艺术创作有多重要，在历代的画家的创作实践中都有体现。唐代工笔画家阎立本在被唐太宗召见作画时奔走流汗，这种精神紧张时的奉命描画，很难发挥出真正的艺术水准。作品完成后，悔愤的他发誓不再画画。而吴道子更是喜欢醉酒后画画，别具一格，《历代名画记》中记载："每欲挥毫，必须酣饮"③，画完之后便显万象之神妙。吴道子在醉酒之后真正从利害得失中解脱出来，从而使得画家的生命力和创造力发挥出来，在精神获得解放的同时创造出经典的艺术作品。

"虚静"说源于道家的哲学。老庄在"道"的基本特征上归于"虚"和"静"。老

① 卡尔·古斯塔夫·荣格. 荣格文集（卷八）[M]. 谢晓健，译. 北京：国际文化出版公司，2011：39.

② 俞剑华. 中国古代画论类编 [M]. 北京：人民美术出版社，2000：2.

③ （唐）张彦远. 历代名画记 [M]. 北京：人民美术出版社，1963：67.

子认为："'道'为之，惟恍惟惚。惚兮恍兮，其中有象；恍兮惚兮，其中有物。窈兮冥兮，其中有精；其精甚真，其中有信"①。庄子的思想在继承老子思想的基础上又有了新的认识，"夫道有情有信，无为无形；可传而不可受，可得而不可见；自本自根，未有天地，自古以固存"（《庄子·大宗师》），它"先天地生而不为久，长于上古而不为老"。②老子在道的基础上提出："致虚极，守静笃；万物并作，吾以观其复。夫物芸芸，各复归其根，归根曰静；是谓复命。复命曰常，知常曰明。"③在老子看来，人只有进入虚静的状态之后，才能真正感悟到宇宙万物之间的变化，这不仅是客观存在的，也是人作为本体主观努力的结果。

"虚静"在庄子的论著里的表述是："圣人之静也，非曰静也善，故静也；万物无足以饶心者，故静也。水静则明烛须眉，平中准，大匠取法焉。水静犹明，而况精神！圣人之心静乎！天地之鉴也，万物之境也。夫虚静恬淡寂寞无为者，天地之本，而道德之至，故帝王圣人休焉。休则虚，……虚则静……夫明白于天地之德者，此之谓大本大宗，与天和者也……与天和者，谓之天乐。"④庄子在这里叙述了作为人如果要深入事物本质的大明境界，必须具备的是不受任何主客观因素干扰的精神状态。他的"虚静"思想是在老子思想的基础上生发出来的，但庄子提倡的是"隐世"的主张，是通过个人本位基础之上的理想主义状态达到精神上的超然独立，并且摆脱人世间的一切羁绊。正是如此，在他的"虚静"中，中国绘画的创作主体看到审美活动中自由的意义。其中，超功利、非求知的共通审美特征，为以后从哲学到美学的改造提供了可能。

中国人认识世界的方式与西方人不同。杜维明认为是"体知"和"认知"的区别。⑤中国人的"体知"方式更加明确了主体参与和体悟外在的努力，强化了内在心灵的体验，凸显了人的判断和价值取舍。在魏晋南北朝时期，文人和艺术理论家面对这种"体知"的发展，对"虚静"的哲学意蕴进行了学的改造，使"虚静"真正进入艺术创作中来。

"虚静"作为一种审美态度理论，不仅强调了审美主体进入审美活动前要达到适宜的状态，而且强调了审美活动的高低，是受到主体的艺术判断力影响的。审美主体的审美心境对于审美活动具有一定的影响。"虚静"是艺术体验的主体，沟通了精神世界和客观世界的联系，同时完成了自然情感向艺术情感的转移。

徐复观在其著作《中国艺术精神》⑥中指出，庄子和孔子的艺术观都是为人生的艺术观，只不过是不同的人生观而导致不同艺术精神的差异。在庄子开辟的审美境界中，艺术家自由的精神活动达到与万物相通感的状态，从而触发了审美创造主体的多方面的

① 老子. 老子 [M]. 饶尚宽，注. 上海：中华书局，2006：52.
② 庄子. 庄子·大宗师 [M]. 孙通海，注. 上海：中华书局，2007：34.
③ 老子. 老子 [M]. 饶尚宽，注. 上海：中华书局，2006：38.
④ 庄子. 庄子·天道 [M]. 孙通海，注. 上海：中华书局，2007：69.
⑤ 杜维明. 体知儒学 [M]. 杭州：浙江大学出版社，2012.
⑥ 徐复观. 中国艺术精神 [M]. 北京：商务印书馆，2010.

潜能。在古典工笔画中，隐现的审美自由心态展现出个体感性生命价值的张扬，从而成就了古典艺术中的艺术精神和人格高标，以"解衣磅礴"和"虚静"为代表的古典美学创作主体的各种美学理论所展现的可能性和丰富性应该是远远大于对他们的历史解说的。

2. 立万象于胸怀的立意观

在中国古代艺术的发展中，创作主体直接受到"天人合一"这一哲学思想的影响，人生的最高境界就是"天人合一"的境界。创作主体在万物中汲取精神慰藉和解脱，去体悟艺术和自然之美。在这次对自身和客观世界的飞跃中，达到对主体创造力的肯定。在古代的画论之中，中国画的创作就是艺术的创造，创作主体实现的是画家体悟而来的理想和情感，而不是模仿自然的外在表象。在艺术创作中，客观世界和主观心灵的关系是最受重视的。其中，顾恺之提出的"迁想妙得"对中国人物画的审美创造起到最重要的作用。

顾恺之提出："凡画，人最难，次山水，次狗马；台榭一定器耳，难成而易好，不待迁想妙得也。"[1] 在这里，论述台榭不需要"迁想妙得"，而阐明人、山水、狗马是需要"迁想妙得"的。顾恺之是东晋著名的画家和绘画理论家，主要绘画方向是人物，同时擅长山水和禽兽，绘画作品主要有《洛神赋图》《女史箴图》，在绘画美学理论上的著述主要有《论画》《魏晋胜流画赞》《画云台山记》。"迁想妙得"是他的重要美学观点，生动贴切地揭示了审美创造中的普遍规律，同时是他"以形写神""传神写照"与"悟对""通神"等创作观点的延续，对后世的绘画创作影响巨大。

在李泽厚、刘纲纪的著述《中国美学史》中提及："画人之所以需要'迁想妙得'，就因为人有'神'，画人需'传神'，不同于画只有形器而无'神'可言的，'台榭'之类的东西。'迁想妙得'是针对画家在创作中如何才能做到传神'或'以形写神'而言的。这是理解'迁想妙得'的真正含义的关键。"[2] 在古代人物画的创作中，"神"不是直接需要理性的思考和冷静的观察就能达到审美意象的，更多地源于对理性的超越。在"迁想妙得"的"想"的理解中，最为准确的理解应该是指艺术想象。宗白华指出："'迁想妙得'就是艺术想象，或如现在有些人用的术语'形象思维'。它概括了艺术创造、艺术表现方法的特殊性。"[3] 叶朗曾经指出："'迁想'就是发挥艺术想象。要想发现、捕捉、把握一个人的风神、神韵，光靠观察是不够的，还必须发挥艺术想象。"[4] 顾恺之所谈及的"想"是在低层次的物品中用不到的，但在人物画或者山水或者动物画中，这种"想"的作用越来越强，主体的审美过程对想象力的依赖也就越来越强。在绘画的创作中，不但依靠的是绘画的技巧，还需要借助丰富的想象力来捕捉看不见却体悟

① 俞剑华. 中国古代画论类编 [M]. 北京：人民美术出版社，2000：147.

② 李泽厚，刘纲纪. 中国美学史（第二卷）[M]. 北京：中国社会科学出版社，1987：76.

③ 宗白华. 艺境 [M]. 北京：北京大学出版社，1997：37.

④ 叶朗. 中国美学史大纲 [M]. 上海：上海人民出版社，1985：289.

到的生命。在"迁想妙得"中另一重要的概念就是"迁"。一般认为，为了进入对象的真实核心，为了表现得"气韵生动"，艺术想象必须得到充分的发挥。

不仅要在创作的过程中表现其外在，还要描绘出内在精神，这种内心的体会，可以将自己的想象创造转移到客观物象内部去。在人物画中，这种由外到内的移入过程，指向的是人内部的精神世界。但在另一个方面，"迁"还有着努力摆脱客观物象的束缚，进而移出并进入主体精神世界的意思。其轨迹是向外的，是一种超越形象之外的想象。总之，"迁"强调的都是艺术想象对于客观物象本身的超越，人的着眼点在于重视个体的精神价值，而"出"则让绘画的视野更为宽广，使得艺术创作中的想象力更加抵近包括主体心灵在内的万物。

在中国古典绘画中，工笔人物画作为最早完备的绘画样式一直延承着以线立形、随类赋彩的积色体表现手段。视觉形象的呈现依靠着这些具体的媒介因素，但是绘画题材本身也束缚和限制这些媒介因素的发展。在谢赫提出的"六法"中，"应物""随类""摹写"限制绘画技巧和客观物象的约束关系，这就步入了模仿和再现的窠臼，必将制约想象力的发挥。"迁想妙得"就是让画家从客观物象的束缚中解脱，从而极大地解放想象力，在最直观的艺术创造中展现出生命和精神。顾恺之的理论来他实践上的高度。《洛神赋图》是根据曹植的诗作而创作的，恰到好处地实践了"迁想妙得"的艺术想象方式。画面中有浪漫的错落构图、意象的布白和自由的时空关系，画面上云卷水涌、衣带飘舞，人物处理上顾盼流转、姿态轻盈，充分地发挥了想象力，创造出梦幻般的场景。这种不拘一格的想象力突破了有限的客观物象，从而使得文字中"翩如惊鸿、宛若游龙"的意象生动地展现于观者面前。在后代的诸多人物画画家中也展现出丰富的想象力，如《搜山图》等，在绘画中大胆超绝的想象并没有完全地放弃客观的物象和技巧、摒弃材料的限制，而是建立在绘画题材、高超技术等这一系列的绘画语言之上，使得有限的画面空间融入更多可感的精神因素。这种方式在后来的水墨文人画中得到了更多的体现和发展。

唐代画家张璪在"迁想妙得"的基础上进一步提出了"外师造化、中得心源"的著名创作法则，虽然主要是针对山水画的发展，但其阐述了把握自然美的规律，不断完善绘画主体的内心世界，将自然美提升为艺术美，在绘画作品中表现出主体的情思和境界，是对顾恺之艺术思想的发展。"外师造化、中得心源"辩证地论述了客观物象和主体精神的关系，立万象于胸怀，最后落实到艺术的审美意象之中。在审美意象的基础上，"意"与"象"在创作中契合升华，最后呈现在绘画作品之中。

3. 灵动多变的空间构图理念

在中国古典工笔人物画中，画面的布局讲求空间转换的构图理念，是建立在意象论和传神论的基础上的。在绘画的基本语言中，画面的具象构成组合就可以细化到画面"位置"的布局、"位置"如何产生和构成，直接涉及诸多中国画的审美理论范畴。中国画的创作构思的过程一般是立意、为象、格局，三方面有着互为表里的关系，不孤立且没

有明确的界限。在立意的过程中，"体悟"的源头源于视觉观察，在工笔人物画的观察方式上，通过"游观"这种中国式的智慧，默识心记，实现"天人合一"的宏观美学思想；在空间的表达上，又存在着全景式和边角式等多种构图方式的自由转换，借此体现出中国绘画所表达的独特的空间观念。在中国古典工笔画中，构图所强调的是自由游动的运动理念，一个全方位的绘画建构空间是建立在动态的、多角度的观察方法之上的。这种灵动多变的空间表征，为画面建构起宇宙万物生生不息的生命律动。

传统中国画论中在画面构图的论述上有着比较完整的体系。东晋顾恺之在其著述《论画·孙武》所提及的"置陈布势"应该是最早的构图法则："孙武：大荀首也，骨趣甚奇，二婕以怜美之体，有惊据之则。若以临见妙裁，寻其置陈布势，是达画之变也。"[①]顾恺之的理论主要是针对工笔人物画创作，在自由的视角下将人物形象进行剪裁处理，使得人物形象的布局安排得当，不仅追求画面形象的生动，同时也追求主体"意"的表达，所以后人经常把画面的布局称为"取势"。这种"势"也传达出人物和配景构成的情境中"意"和"韵"的倾向，并且突出了"传神"在中国画中的地位，说明了"置陈布势"是为传神服务的。在顾恺之的绘画作品《列女仁智图》中，一些没有故事串联的人物形象被罗列在一起，在这种中国画独有的无中心构图形式中人物动势巧妙，或回眸转身，或侧身直立，在动势和神情中产生关联，达到悟对神通的情势。

在谢赫的"六法"中，提出了对后世绘画有着极大影响的概念——"经营位置"，这是从绘画理论的范畴体系层面解读的构图概念。"六法"中"经营位置"排在第五位，显然是为"气韵生动"这一主旨服务的。唐代张彦远在《历史名画记·论画六法》中对此则直接提出"至于经营位置，则画之总要"。在张彦远的理论中，实际上把布局和运思看成一个统一的过程，把"经营"丰富为很多艺术表现的内容，包括画面具体物象的组织、位置的布局、主从关系的把握等。"唯观吴道玄之迹，可谓六法俱全，万象毕尽，神人假手，穷极造化也。所以气韵雄状，几不容于缣素；笔迹磊落，遂恣意于墙壁；其细画又其稠密；此神异也。"[②]在吴道子的作品《送子天王图》中也可以看到关于他论及的内容。这里吴道子绘画中的气韵表达和画面的构图布局、用笔形式都是紧密相连的，充分地体现出"经营位置"是围绕"气韵生动"这个中心而展开的画面布局。

4. "意""象"交融的造型观

在中国人物画发展的过程中，人物形象的表现和刻画都是审美的主体，人物画造型方面的实践研究和理论探讨，一直存在于人物画的发展之中。中国人物画的造型基本方式是线，不同的线条表现出不同的造型意味，线形的作用和效力形成不同的图示类型，不仅线条有着自身的审美性，同时以丰富多变的形、质、神表现出精准深入的形象。在造型中，"形"与"神"的关系是历代画论中关于造型讨论最多的，这是中国人物画造

① 俞剑华. 中国古代画论类编 [M]. 北京：人民美术出版社，2006：722.

② 张彦远. 历代名画记 [M]. 北京：京华出版社，2000：17.

型的核心，同时也是中国人物画一脉相承的基本准则。无论是表现手段，还是立形的准则，最终在画面上表现的还是"意"的传达。中国人物画的基本造型观就是"意象造型"，是主体精神和客观物象交融统一后的图像呈现，是主体精神、情感、意志、绘画技巧和外在世界的统一体，是"意"与"象"的统一。

（1）线的表达与限制

作为意象造型最主要的形式语言就是以线造型。线条勾勒存在于中国绘画发端、衍生的文化土壤里。中国绘画的独特生态系统和宇宙观决定了以线立形的思维方式和表现方式，这种体知和呈现方式是中国画独特价值体系中重要的组成部分。中国绘画中线的解读，不仅仅是一种绘画语言的研究，更应该是以"知行合一"之心，在中国画的造型和线条勾勒的笔法之中体悟"象由心生"的精神研究和"技道相生"的语言研究。

陈师曾在《中国绘画史·上古史篇》中指出："伏羲画卦，仓颉造字，是为书画之先河，即为书画同源之实证，盖是时，文明肇始，事务渐繁。结绳之制不足该备。不得别创记载之法，而记载之法，必先诸数与形，取其简而易明，便于常用故画卦所以明乎数，而文字始于形象。"[1]从中国绘画的开端"伏羲画卦"与中国书法的起始"仓颉造字"，一直发展到现在，不仅工具相同，文化成因相近，并且学理相通、法脉通流，这也决定了中国绘画体系中以线勾勒、造型成像的客观原因。对以线造型描绘得生动而准确的是黄宾虹先生："勾勒用笔，要有一波三折。波是起伏的形态，折是笔的方向变化，描时可随对象的起伏而变化。"[2]"一波"和"三折"，在这里不仅有笔力的提按，更有笔路的变化，是情感节律作用下的精神表达，也是澄观万象中的"应物象形"。在线条游动的过程中，其所蕴含的美学特质，和"书画同源"学理相通，更是中国传统艺术精神指导下中国绘画的造型法则。

以线造型在中国工笔人物画中是主要的形式语言，在宋元文人写意画滥觞之前，工笔人物画的线条艺术就已经呈现出高度发达和完备的态势。在传统工笔人物画中的"高古游丝描""曹衣出水""吴带当风""铁线描"以及后来形成的"十八描"，是工笔人物画在长期的发展过程中经过提炼、概括出来的意象的程式化表现方式。书法艺术的成熟在中国艺术史上早于绘画，书法的融入对于绘画的发展是毋庸置疑的。早在魏晋时期，书法家卫铄提出了"意在笔先"的理论，后来直接运用到绘画理论上。"意在笔先"也就是强调了"意"与线的关系，强调了"意"在线条描绘过程中的主导作用，重视"意"的主观能动性，将生命中的精神状态贯注于线条。"骨法用笔"是谢赫在绘画理论中确立的绘画和书法的关系，在"六法"中的重要性仅排在"气韵生动"之后，对书法艺术渗透绘画之中起到重要的作用。虽然在中国的古代，书法作为基本的书写手段被每个画家所利用，但绘画和书法在技术层面上的交融造就了很多画家和书法家角色的自然

① 陈师曾. 中国绘画史 [M]. 北京：中国书店出版社，2010：3.

② 王伯敏. 黄宾虹画语录 [M]. 上海：上海人民美术出版社，1961：6.

转换，同时书法的书写性也为绘画中线条的表意功能提供了技术上的支持。在书法的理论和技术进入绘画之初，也就是宋元以前的中国绘画发展中，主要是通过工笔人物画来实现的，如顾恺之在《女史箴图》中的线条表现"紧劲联绵，循环超忽，调格逸易，负趋电疾，意存笔先，画尽意在，所以全神气也"①。顾恺之的线条属"高古游丝描"，线条如春蚕吐丝一般连绵不绝，这种节奏的延绵连贯源于书法的影响，画面笔致流畅，意象潇洒生动。吴道子对书法的研究颇深，曾受益于张旭、贺知章，所以他的用笔书法的韵律感很强，流畅而又有顿挫，表现的人物"髯须云鬓，数尺飞动，力健有余"，用笔往往"弯弧挺刃，植柱构梁，不假笔直尺"②，笔意十足。吴道子的绘画对中国绘画史的贡献并不是表面的，书法入笔时的提按与流传，使中国画的线条笔法发生了历史的跨越，在此之前多为运笔平顺的"铁线描"类，在此之后向强调提按的"兰叶"类转移。唐代另两位宫廷画家张萱、周昉的《捣练图》《簪花仕女图》中的浸入书法韵味的线条，绵细停匀，回旋悠长。宋代武宗元的《朝元仙仗图》，其中线条抑扬顿挫，笔致流畅，放收动静，有云行水流之态，生气充盈。宋代画家李公麟是一位诗、文、书、画的全才，作品的建构形式是以线条为主的白描，他的作品更多透出楷书严正工整的气息，《宣和画谱》论及"作真行书，有晋宋楷法风格，绘事尤绝"③。工笔画在绘画的发展史中是早于文人写意画用线条表述心意的，进行着传达意蕴的写意性的探索。

（2）象形与传神

"凡质象所结，不过形神"④传达了一个非常重要的观点："象"的构成不外乎"形"与"神"。因此，"形"与"神"问题是讨论中国人物画之"象"的起点。

"形"和"神"的问题，是中国绘画发展中一直萦绕在理论家和绘画实践者心中的一个重要的问题。有了"形"作为依托，绘画才能真正地成为精神的显现。在中国古典绘画的发展中，魏晋南北朝时期人物画获得了极大的发展，美学理论也逐渐变得成熟。当画家对人物画中"形"的把握达到一定水平之后，人物画中"神"的重要性也显现出来。这一时期的美学理论和玄学思想相结合，出现了绘画中关于"象"和"意"的探讨，在绘画实践中表现为重"意"轻"象"，对当时人物画中形神之间的关系产生重要的影响。在东晋画家顾恺之提出的"传神写照"中，进一步提出在绘画实践中"以形写神"的创作方法，强调形神的统一，并确定为人物画中的中心环节。他在《摹拓妙法》中论述："凡生人亡有手揖，眼视而前亡所对者，以形写神而空其实对，荃生之用乖，传神之趋失矣。"⑤顾恺之强调写形只是一种手段，传神是通过形的具体描写而产生的，传

① 张彦远. 历代名画记（卷二）[M]. 北京：京华出版社，2000：19.

② 张彦远. 历代名画记（卷二）[M]. 北京：京华出版社，2000：82.

③ 俞剑华. 中国古代画论精读 [M]. 北京：人民美术出版社，2011：202.

④ 张溥. 汉魏六朝百三家集 [M]. 殷孟伦，注. 北京：人民文学出版社，1960：78.

⑤ 俞剑华. 中国古代画论类编 [M]. 北京：人民美术出版社，2000：147.

神是写形的目的所在。并且举例说一个人的传神的重点表现是在眼睛，这就是流传很广的"传神写照，正在阿堵中"①。当"迁想妙得"运用到绘画的构思时，画家通过对本质的认识和无尽的想象力可以获得对"象"的精神特质。通过写其"形"而传达出真正的"神"来。李泽厚、刘刚纪在《中国美学史》中指出："恺之的'传神'概念的提出，看来是受到慧远的'形尽神不灭论'一文的思想影响的。不同的是，在慧远那里，'传神'是在佛教生死轮回的意义上说的，指的是已死的'前形'将他的'神'传给已生的'后形'；在恺之这里，则借以指画家将所画的人物的'神'传给纸上所画人物的'形'。"②可以这样概括，先秦和两汉时期的形神论的发展到了顾恺之的"以形写神"才以比较完备的将绘画理论形态表现出来，建构起中国绘画理论的核心内容，对后世产生巨大的影响。

在魏晋南北朝时期，绘画实践和绘画理论在"形"和"神"方面达到高度的统一，也就说明可以从绘画的作品中找到"形神"合一的典范。《女史箴图》明确地反映出"以形写神"和"传神写照"的艺术观点。在人物衣冠、面目的表现上，自然真实，造型语言的意味上又气息古朴，线条严谨而又灵动，恰如春蚕吐丝连绵不断，节奏韵律流水行云；在人物具体的面部和动态的勾画中，更是细致入微，重点就是在于神的描写。在同一时期的其他作品中，也可以揣摩出绘画"形神观"对于画家的影响。敦煌莫高窟第257窟中的《鹿王本生图》。绘于北魏时期，壁画取材于《佛说九色鹿经》，在画面当中九色鹿描绘得非常端正，昂首挺胸，体现出一身正气，似乎已经阐明拯救溺水人的事情经过，藐视和谴责落水人的见利忘义。而在国王的表现上，使其身体略显前倾，并突出马匹低头奋起的动感，展现出国王见到九色鹿后复杂的心理变化。画面上飘舞着的很多彩带以及人物头饰，更加显现出人物的精神状态。画面在技法上以厚涂色彩的方式，增强了形象外形的变化和处理，明显地体现出汉代绘画形神观的传统。

形神观对后世影响非常巨大，成为画家创作和观众赏评的基本标准。唐代、五代时期是我国美术史极大繁荣的时期，"形神观"对于绘画作品的影响更是显而易见，并且非常重视人物精神世界的描绘。阎立本的《步辇图》反映的是前来迎接文成公主入藏的吐蕃使者禄东赞参见唐太宗的情景。画卷右边唐太宗坐于步辇之上，同时被多名宫女簇拥着，在画面左侧站立三人，分别为前面的典礼官，中间的禄东赞，还有后面的通译者。在画面的整体构成上，唐太宗夸大的帝王形象和娇小的宫女组成具有张力的圆形团块，与站立的禄东赞等三人的疏朗形成对比，在人物的造型上生动地表现出唐朝的强大和唐太宗的威严。在人物形象的刻画上，唐太宗目光深邃，神情端肃平和，展现出一代明君的帝王之相，而吐蕃使者身着少数民族的服装，态度上则显得谦恭而干练，整个画面和谐统一。阎立本非常出色地通过形象上的处理把人物之间的关系和神情充分地表现出来。

① 刘义庆. 世说新语 [M]. 沈海波，注. 北京：中华书局，2009：126.
② 李泽厚，刘刚纪. 中国美学史·魏晋南北朝编 [M]. 合肥：安徽文艺出版社，1999：454-455.

在五代十国时期，南唐著名画家顾闳中的代表作《韩熙载夜宴图》，用笔圆劲，人物形象生动严谨而且富有变化，神情意趣表现得真实自然，每个人物都展现出自己的个性和性格的深度。全图共分五段，描绘的是韩熙载夜宴时的场景。构图采取游观式构图，并且韩熙载的形象反复出现。在与宾客品酒、听乐、观舞、调笑等场景中，人物的神态和动作都表现得真切而又丰富，情感和性格跃然纸上。在韩熙载反复出现的形象中，表现出不同的内心情绪特点，在不同的情境下表现出不同的形象特点，并且线描严谨、结构准确、设色典雅、形态生动，凸显出五代十国时期"形神观"的审美追求。在后来文人水墨画兴起之后，"形神观"又有了进一步的阐述和发展。

在唐代张彦远《历代名画记》之后，北宋郭若虚《图画见闻志》在"形神观"的内涵上又提出了新的内容：对不同阶层人物的性格和精神状态要有不同的表现，这是对顾恺之"传神"含义的扩大。其中，《论制作楷模》这一章节提出："画人物者，必分贵贱气貌，朝代衣冠；释门，则有善功方便之门；道像，必有修真度世之范；帝王，当崇上圣天日之表；外夷，应得慕华钦顺之情；儒贤，即见忠仗礼义之风；武士，固多勇悍英烈之貌；隐逸，俄识肥遁高世之节；贵戚，盖尚纷华侈靡之容；帝释，须明威福严重之仪；鬼神，乃作丑者鬼驰越之状；女士，宜富秀色矮婿之态；田家，自有醇甿朴野之真，恭驽愉惨，又在其间矣。"[1]郭若虚对各种类型人物的精神面貌进行了分类，是对顾恺之的"尊卑贵贱之形"的新发展。

南宋著名理论家陈郁在《藏一话腴·论写心》论述："写照非画科比，盖写形不难，写心惟难。夫帝尧秀眉，鲁僖司马亦秀眉；舜重瞳，项羽、朱友敬亦重瞳；沛公龙颜，稽叔夜亦龙颜，世祖日角，唐高祖亦日角；文皇风姿，李相国亦风姿；尼父如蒙气，阳虎亦如蒙俱；窦将军鸢肩，骆宾王亦莺鸢肩；杨食我熊虎之状，班定远乃虎头；司马懿狼顾，周篙乃狼肮。如此者，写之似足矣，故曰写形不难。夫写屈原之形而肖矣，倘不能毕其行吟泽畔，怀忠不平之意，亦非灵均。写少陵之貌而是矣。倘不能毕其风骚冲澹之趣，忠义杰特之气，峻洁葆丽之姿，奇僻赡博之学，离寓放旷之怀，亦非浣花翁。盖写其形必传其神，传其神必写其心；否则君子小人，貌同心异，贵贱忠恶，奚自而别，形虽似何益？故曰：写心惟难。"[2]陈郁在这篇论述中精辟地提出了"写形不难，写心惟难"的观点，强调画家要深入表现人物不同的气质和品格是最难得的，表现人物精神面貌最重要的就是通过揭示丰富的内心世界来完成。

陈郁的"写心"是从顾恺之的"传神"发展而来的，是中国古典绘画理论中"形神观"的最高峰，是更具体和更透彻的内涵表现，也是更高层次的"传神"。

中国传统绘画中的"形神观"是中国人物画的核心内容，是在尊重客观物象的外在体貌之下对画家主体丰富的情感和敏锐观察力的要求，在对客观物象形神兼备的把握之

① 俞剑华. 中国古代画论精读 [M]. 北京：人民美术出版社，2011：147.
② 俞剑华. 中国古代画论精读 [M]. 北京：人民美术出版社，2011：206.

中，以对"意"的追求作为主要的审美原则，通过以线立形和画面布局来寻求精神的表达，是寻求意象的审美情趣和审美意志的造型观，同时这种意象的造型观又是中国传统文化精神的折射。

5. 随类敷彩的意象性色彩观

牛克诚先生在《中国画色彩——不成问题的问题》中提出："唯独在中国画，色彩成了'问题'。"① 中国绘画中的色彩体系和西方有着本质的不同，在当代中国画的继承和发展中，面对绘画基础教育中的西方色彩体系的植入和当代绘画的语境，怎样认识中国画色彩的独立性成为当代中国画在继承和发展过程中的重要问题之一。

牛克诚这样表述："中国画的问题也恰恰出现在唐宋时期，特别是中唐以后，也就是色彩开始成为中国画'问题'的时候。在那之前的晋唐时期，我们的绘画充满着一种以文化自信为支撑的开放气度，能够将外来美术的诸多语汇融入固有的语言体系之中，从而创造了那一时期色彩绚烂的绘画样式，是中国文化青春期昂扬向上的精神显现。在当时，中国绘画与世界绘画是同步的。"② 在中国绘画的色彩发展中，以中唐为分界点开始走向衰微，这个衰微的过程伴随着自我封闭的历史环境，缺乏与异质文化的比较和关照，绘画就走向了"幽""玄""枯""淡"的笔墨旅程。笔墨也就不仅仅是绘画的工具、技法，而变成至高无上的标准。牛克诚先生这样描述道："'笔墨'奇观的本质其实是中国画的'非绘画化'。而更令人叹奇的是，这种"非绘画化"最终竟成为古典绘画晚期时候的绘画正统，把这个'非绘画化'作为至上的价值原则，那么本来是'常态'的绘画要素与手段，如色彩、造型、制作等，就反而成为'非常态'（'不入雅赏'）的了。因此，中国画的色彩也就成了'问题'。"③

在中国传统绘画中，中国画曾经的称谓是"丹青"，是以朱砂和石青这两种色彩材料来代指中国绘画，可见色彩在中国传统绘画中的地位。在中国古代哲学中，可以一窥色彩在中国精神生活中的地位。古人认为金、木、水、火、土是构成世界的五种元素，那么与之相对应的是白、青、黑、赤、黄，从一开始就有着特殊的含义，也决定了后来色彩的象征性、主观性和意象性特征。

中国传统绘画发展到唐代以前，绘画中的设色方法基本上是以谢赫的"随类赋彩"为基本准则的。但一般认为，"随类赋彩"与五行说有着紧密的联系，谢赫的"随类赋彩"的"类"是根据五行的相生相克原理来使用色彩的。在绘画实践发展中，五行对五色的支配作用，是把复杂的客观万物通过各种标准分别归类，这样有利于更好地观察和表现世界。在色彩方面，"五色"就可以被归为"五类"。在绘画上，不会出现纯粹的青、赤、黄、白、黑，但根据这个起点，色彩的象征性和主动性发挥出来，成为无限世

① 牛克诚. 中国画色彩：不成问题的"问题"[J]. 艺术探索，2001（02）：4.

② 牛克诚. 中国画色彩：不成问题的"问题"[J]. 艺术探索，2001（02）：5.

③ 牛克诚. 中国画色彩：不成问题的"问题"[J]. 艺术探索，2001（02）：5.

界的载体。但必须指出的是，中国画的色彩观中"五色说"只是在色彩的发展上起到了基础性的作用，其发挥的作用是有限的，在绘画发展中，色彩的审美功能融合了中国画色彩的主观性和象征性，形成了中国绘画的色彩体系。

唐宋以前，画家在绘画的过程中，使用的色彩颜料很多，设色的方法也是多种多样的，并不是完全按照五色来表现情感的。这段时间的绘画色彩体系中，主要还是属于"丹青"的多色绘画色彩体系。作为艺术创作的主体来说，画家审美观和色彩经验不一定完全按照哲学意义上的色彩观，更多的是依赖审美经验和审美的直接感受。因此，当画家表现的时候，不会考虑孔子的告诫"恶紫之夺朱也"（《论语·阳货》），在两汉时期的帛画中出现的色彩就有朱砂、石绿、石青、青黛、蛤粉、银粉等，通过分析绘画作品，笔者发现至少在唐代以前历史时期，五色对于色彩的支配作用还是非常有限的。中国早期的色彩体系发展到汉代，源于早期的哲学观，用主观五色来表现季节、方位、权力和等级的色彩观开始走入单调的格局。

魏晋南北朝时期是一个各民族文化和外来文化影响和交流的时期，是中国历史上第一次接受外来文化的时期：外来的佛教文化和波斯文化，还有后来的拜占庭文化融入中国整个文化的大传统。同时，玄学代替经学后的兴盛、个性张扬思想的蔓延、专业画家的出现，使得绘画色彩中的审美需要得到解放。于是，以"丹青"为主的绘画色彩观正式步入中国绘画的发展长河之中。在克孜尔石窟早期的壁画中使用的色彩构成方式还受到波斯画装饰的影响，画面的色彩浓重，沉稳静谧的色调主要用朱砂、石青、赭石等矿物质颜料组成。画面的格局通过鱼鳞状的构成分割，色彩的布局交错而均匀，用色艳丽，色彩满涂，不留空白。而在画面中立形的线条，主要起到一个填色的界定作用，画面的主要表现手段还是色彩的运用。

在魏晋时期的敦煌洞窟壁画中，色彩构成形式和技法相对于新疆壁画又有了更进一步的融合。在敦煌窟西壁"九色鹿本生"（北魏）中，主要是采用横带式构图，和中国的卷轴画一样如长卷一般展开。以原有的分割式块面为主要表现方式的装饰性布色法，演变成连贯而又整体的手卷式构图形式，或者独幅构图形式，更贴近于中国绘画的表现。敦煌早期壁画的布色构成方式是根据绘画表象本身的特征，顺势地分割为色彩布局，原有的装饰性的色彩构成体系开始向绘画性的色彩构成体系转化，形体和色彩的结合摆脱了原有的局限，向更加自由的方向迈进。敦煌壁画中的色彩表现得更加浓烈厚重，色彩分割出的形体也更富动感，具备真实感的"佛本生"主题形成更强的视觉冲击力。这次对外来艺术的融合主要表现为色彩的中国式转变。

中国古典绘画发展到魏晋时期，无论构图、造型、赋色在原有的主观象征性的基础之上，画面视觉呈现得更加精确而细丽。在这个时期，以卫协、顾恺之为代表的士大夫画家积极地参与佛教题材绘画，吸收外来绘画样式的观念和技法，使得画面也更加地丰富。"以形写形，以色貌色"（六朝·刘宋《宗炳说画家作画》）也就是这个时期以宗

炳和谢赫为代表的文人评论家对绘画色彩观的进一步的完善。色彩已经得到更多理论家和绘画实践者的重视，并影响到后来的绘画。

南北朝时期，以丹青为主的绘画技法基本形成并且流传开来，色彩在表现上仍有不同的流派，如曹仲达、张僧繇不同的体系之争。到了唐代之初，各派呈现相互融合之势，在绘画的处理方法上相互借鉴，线条笔法更加精准而周密，对色彩的使用也日臻精丽，在画风上也不断地趋近，呈现出融合的态势。这种融合后呈现出来的风格被张彦远认为是"细密精致而臻丽"的风格。这个时期，工笔重彩绘画已经作为一个画种基本形成。在绘画的形式上延续了以线立形的特点，同时对布色的方法进行了深化，并且加入了晕染的方法，画面更加丰富和厚实。工笔重彩的技法手段在中国传统绘画美学的关照之下，延承了中国本身的色彩表象方式，同时又融入了印度绘画、波斯绘画等色彩方式。既加强了色彩的写实性表现，又没有偏离意象色彩的主观性和象征性。在盛唐时期，工笔重彩绘画已经成为主要的表现形式。在可考的唐代卷轴画中，展子虔绘制的《游春图》、阎立本绘制的《步辇图》、周昉绘制的《簪花仕女图》，画面上使用的颜料多为矿物质的石青、赭石、石绿、朱砂等，富丽堂皇且炳焕妍丽。同时，在画面的色彩运用上也考虑到衣服不同的质感和人物丰富的性格的写实性表现。

从唐朝末年开始，政治上的巨大变化对艺术产生了巨大的影响。以士大夫为代表的画家将政治上的失意转向山林之趣的寄托，从原来的积极入世转向消极出世。在绘画上也表现为宗教绘画和人物画让位于隐逸题材的山水画。

禅宗中的南宗在晚唐逐渐地兴起，必然使得绘画要更多地摒弃尘嚣的喧闹，走向平淡和清静，色彩也逐渐减弱，水墨画成为绘画的主流。在这个时期，山水、花鸟画获得了长足的发展，更助长了水墨的滥觞。在文人水墨画中，"以墨代色""墨分五色"的提出从表面上看是对色彩的偏移，但实质上也是中国画色彩观惊人的创造。虽然在工笔人物画中并没有精彩地展现，但作为中国绘画的色彩发展，更加凸显出其独特的色彩审美意象与主观情感。"墨分五色"的色彩观追求，和道家哲学中至大至美的艺术观是一脉相承的。由于倡导的是对自然本质的追求，所以追求丰富色彩的做法是不足取的，因为这样将会破坏自然中的全美概念。面向自然本质，在以后的中国画色彩演变中是最主要的研究范畴。道家的艺术哲学直接建构了"墨分五色"这种超主观的色彩观，从而突破"固有色"的主观色彩观。在道家的思想中，基本的是"道"，"无"就是"虚"，同时又表现为"有"和"实"的关系。有无相生，虚实相成的道家哲学对中国艺术的发展和中国绘画中的色彩观都产生了深远的影响。中国画的色彩观在中国绘画的历史演进中受到历史背景和文化哲学影响：是从"五色论"到"随类赋彩"，再到后来"墨分五色"的演进。传统中国画色彩语言系统不仅表现为展现主体精神的主观性色彩面貌，同时又具备对客观万物的尊重，生动体现生活面貌的客观。这样的复杂特性也决定了传统中国绘画中对意象色彩观的审美追求，对传统色彩的深入研究可以让当代的中国艺术创

作保持中国绘画的独立性，同时也能处理好当代中西兼容中的体用关系。

二、写意性与当代工笔人物画

就当代中国工笔人物画整体的创作发展而言，当前开放、多元的时代背景为工笔人物画的发展提供了肥沃的土壤，使其呈现百花齐放的面貌。在当代众多优秀的艺术家共同努力下，坚持继承传统、取材现实、表现生活、融入时代创作思维，集中西绘画技法之所长，使工笔人物画更加凸显出其写意性的精神内涵，进行更加深刻的艺术探索，成为新时期艺术创作领域的排头兵。

（一）当代工笔人物画的写意性特征

1. 中西交融的写意色彩

当代中国工笔人物画呈现出强烈的写意性，与新时代中西方文化艺术的碰撞和交流密不可分。20 世纪 50 年代，中华人民共和国成立之初，百废待兴。由于当时与苏联的国际关系，我国在各方面都模仿苏联，包括美术创作也受到苏联绘画艺术的全面影响。在当时的文化艺术环境和体制下，促使传统绘画与西方绘画进行了第一次的交融。而到了改革开放之后，中国的经济与文化的发展开始与世界接轨，西方的文化及西方美术思潮也快速地进入中国，这是第二次中西绘画交融，而这一次更强烈、更全面，很多方面都改变了中国画家的创作思维和理念。工笔人物画成为新时期的弄潮儿，全方位融入，如鱼得水，开始尝试着借鉴西方油画、素描中的写实手法，探索出一种在写实与写意之间游离的新工笔画创作风格。陈白一、丁绍光、胡明哲等创作的工笔人物画，不仅沿袭了传统绘画的风貌，还摒弃了"六七十年代"遗留下来的政治画风，融入了更多具有个性的创新技法，意象深刻，富有时代气息，展现了当代工笔人物画创作的新气象。显然，是中西绘画的又一次大碰撞，促进了传统工笔人物画的创造性改革，滋生出工笔人物画创作的写意性发展的新天地。

随着时代的进步和发展，信息传播的速度也日益地提升，全球一体化使看似庞大的世界文化圈在不断地缩小和融合，为中西方美术创作提供了更多的交流机会。对于绘画创作而言，各种绘画技法的交织与渗透已成为艺术创作的大势所趋，这也使中国工笔人物画创作呈现出了新的艺术特征。在当今时代，不管是传统的中国画创作，还是西洋绘画作品，都呈现出更具时代性的艺术氛围，这也是东西方绘画文化不断深入交流的产物。因此，当代工笔人物画的发展顺理成章地进入世界绘画舞台，在与西方绘画进行深度碰撞的同时，启发着当代中国工笔人物画家的深度思考和潜心创作。极具西方色彩的油画、素描、水彩等艺术形式的绘画理论、创作技法等绘画精髓，被中国工笔人物画家逐渐吸收到自身的画作创作中来，产生了夺目的艺术效果。在工笔人物画的创作中，他们既恪守传统，又在传统的审美架构下另辟蹊径，呈现出丰富的写意色彩。当代的中国工笔人物画家广泛地吸收西方绘画技法的精华，贴合传统审美品位，追求更高的审美情趣，这

也是西方写实的视觉效果与传统的写实理念结合的结果，充分地展现了工笔人物画的新境界。显然，中西绘画理念的结合，使工笔人物画更加回归到了传统的写意性，展现了当代绘画创作手法的包容与革新，效果愈加丰富和具有艺术感染力。

著名画家何家英在工笔人物画作中，题材上就将西画的人体作为一个主要的表达内容，其中作品《百合丽人》（见图2-1）最为突出。中国画家在工笔人物画的创作之中，画了大量人体，用西方的形式，中国式的审美视角，从意向性上加强对审美的把握，并不依赖于体积、质感及结构。这种与中西方绘画思维的碰撞，使东方的人物形象增添了性感、健康的视觉感。在何家英笔下，传统的工笔画法打造的艺术环境和审美空间，很好地展现了东方女性的人体美。他认为对于当代的工笔人物画创作来说，传统和创新任何一个因素都不能丢弃，他也身体力行地在自身的绘画创作中努力寻找中西方绘画技法中的契合点，使二者能够更好地融合。对于西方绘画思维和技法的吸收不应该是粗浅的，对于工笔人物画的意象表达也不能只是在表面上做文章，而应采取合理的创作手段来吸收西方绘画的精髓，在艺术形象的写实中探寻内在的精神气质。

图2-1 何家英《丽人百合》

中西方绘画理论和实践的碰撞与交融，更进一步地拓宽了中国工笔人物画的创作领域，为写意性提供了更多的可能。第一，在绘画工具上进行了大胆的尝试。当代的工笔人物画不再局限于传统技法所需要的画笔，而是根据创作效果的需要，将西洋绘画中所用的油画笔、水彩笔、水粉笔甚至有些硬笔等也加以运用。一些新科技制造的工具根据需要也多有应用，如运用喷枪就能强化线条的层次感。第二，颜料的使用上更加广泛。画家作画不再局限于传统的中国画颜料，西洋绘画中所用的丙烯、水彩、水粉画颜料也有应用，使工笔人物画的色彩效果更加绚丽丰富，艺术意境塑造得更加深远。第三，在绘画的材料方面也进行了变革。不再局限于传统中国画所用的作画材料，一些金属、板材、油画布等都应用到工笔人物画创作中，作品艺术风格和画家个性更加突出。第四，是在绘画技法方面的拓展。在画家笔下，画作不再局限于线条为主的技法，而是将西画中薄染、厚涂等技法融入其中，如版画中所用的拓印技法也在中国工笔人物画中多有使用，出现极好的效果。

当代的工笔人物画创作在中西方多元化的绘画思潮及美学思想影响下，保持更鲜明的写意性也是立身所在。例如，在李传真的作品《手指》（见图2-2）中，就非常重视和制造色彩效果，甚至使用了油画颜料，巧妙地借鉴了西方油画的色彩创作理念，用更为鲜亮的色彩表现当代时尚女性的形象。从这幅作品中，我们可以看到鲜艳亮丽的发饰，

美观大方的服装，精致考究的妆容，具有时尚气息的发型，以及现代女性喜爱的美甲和充满了设计感的耳环等元素，无不展现出了现代都市女性特有的时尚和气质。在色调的选择上，使用了传统工笔人物画中极少使用的紫红色调作为背景，但却与人物的形象和谐地融为一体，很好地体现了当代都市女性充满活力的精神气质。

图2-2 李传真《手指》

我国当代的工笔画坛，继承传统，敢于创新，融合中西方绘画技法，具有时代性，展现当代风采的新绘画题材与构图样式层出不穷，从而使传统的工笔人物绘画以崭新的审美意蕴展现于世界画坛中。当代工笔人物画作品既具有传统的精致、细腻和独特东方神韵，又有在新绘画语境的艺术探索中，获得现代审美。在当代的工笔人物画创作中，对作品的选题、构图、形象、意境、色彩搭配等都给人以耳目一新的感觉，打破了传统工笔绘画"千人一面"的创作桎梏，彰显了人物形象的精神气质。实现了当代工笔人物画创作更强调意向性的跨越式发展，使当代的工笔人物画展现出与时俱进的活力和美感，是中西方绘画艺术交流与碰撞下产生的艺术创作和智慧结晶。

郑庆余创作的《心事》（见图2-3），利用了西方绘画特有的焦点透视法，营造出强烈的空间感，画面意境和人物形象表达得很充分。这幅作品的构图显然有别于传统的人物画结构，特殊的设计突出了人物形象，将一个少女细微的情感含蓄地表达了出来。不管是背景的设置，色调的铺垫，还是整个画面的构思，都呈现出以意为先的创作思维。中西方绘画手法在这幅作品

图2-3 郑庆余《心事》

中得到了很好的结合应用，从而将画家的情感和创作意图淋漓尽致地展示了出来。

从我国传统绘画的审美取向来看，传统绘画艺术强调和注重的是人物形象的神韵，这也是中国传统审美的精髓。而西方的绘画艺术则更多强调再现，注重客观形象的真实性。从表面上看，这两种完全反向的创作思路是格格不入的，却在中西方文化的交融影响下，使中西审美情趣表达的区别愈发模糊。究其实质，在追求写实与写意相结合的艺术创作理念上二者是相通的。因此，当代的中国工笔人物画家就具有很大的空间去描绘能够看到的、有形有色的具体的绘画形象，以更真实的表现来反映现实生活，抒发对现实生活的感受和情感。

2. 崇尚个性的时代思潮

当代中国工笔人物画更趋向于写意性的另一个重要原因就是当代文化艺术崇尚个性化的时代思潮，影响着传统绘画随着时代而进行变革。时代要求艺术创作不再简单地追求传统的中庸，个性化的生活方式成为典型的时代特征。表现在艺术创作中就是各种画法和流派都具有"语言自觉"的身份。对于当代中国工笔人物画创作而言，这种个性化的绘画思维和技巧，特别有利于形成自身特有的绘画语汇，因而成为当代工笔人物画家的必然追求。在创作实践中，无论是西方的油画，还是日本浮世绘等世界范围内的优秀形式都可借鉴。同时，坚持继承传统工笔人物画的内涵，真正做到集百家之长、博众家之彩，形成画家自身的个性化创作风格。从一些经典的当代工笔人物画作品中，可以清晰地看出他们不偏离工笔人物画传统绘画发展的总体大方向，始终保持着清晰的认识，在个性化思维的艺术加工下，另辟蹊径，创造出极具个性的人物形象与表现样式，呈现出当代特有的时尚元素与价值取向，为当代画家提供了全新的诠释可能，可能这就是在写实与写意之间找到了契合点。

当代工笔人物画家所崇尚的个性思潮，具有以下几方面的典型特征。

第一，深受西方写实绘画理念的影响。当代工笔人物画家虽然崇尚传统绘画的写意性，但不对西方绘画的现实性加以排斥。第二，工笔人物画更多地呈现出了民族性和个性化的自觉，无论是题材，还是人物塑造等关键性元素，都还是以展现浓郁的东方美学魅力为目标，用更宽广的创作视角对民族化的个性创作进行重新定义，力图摆脱传统题材限制，使工笔人物画更具有现代时尚的意象化色彩。第三，当代的工笔人物画创作更多地注重表现生活和视觉的真实性。个性思潮使当代工笔人物画的创作不再墨守成规，也不再复制古人的绘画题材与人物形象，而是从现代的生活元素中去构思、取景，勾勒出贴近大众生活的、鲜活的人物形象，更丰富地渗透了对生活的思考和认识。

张见是受个性思潮文化影响的工笔人物画家，他的创作在表现、形式以及美感诸多方面都极具强烈的个性化色彩。作为当代工笔人物绘画领域成就突出的画家，他的艺术实践完全沉浸在自己的语言中。他将古今中外的绘画语言融会贯通，形成了自己独具风格的绘画语境。他善于把握当代审美取向，塑造富有时代感的人物形象，色彩上善于把

握雅致的色调，构图上强调美妙的构成感，将西方透视学与色彩分割原理巧妙地融合在画作之中，其综合效果能给观者一种前所未有的视觉冲击，具有很好的审美体验。张见的工笔人物画在总体效果上总能给人一种朦胧虚幻的印象，似乎少了点写实的韵味，更多的是在写意。这源于画家扎实的写实功底和对传统工笔技法的深度领悟。张见在工笔人物画中的个性化创作，恰到好处地把握了虚实相生的手法，让观者难以一眼望穿秋水，而是在心中泛起点点涟漪。在其构建的独特而又唯美的画境中，让人回味意象、体味生活、反省现实、得到享受。作品《SPA》（见图2-4）充分展现了张见绘画创作的个人特色。这幅作品的创作题材源于现实生活中随着物质生活的不断丰富，女性越来越重视养生这一现象。作品通过简单的线条勾勒，与不算丰富的大红、浅粉及白色的色彩相互交映，刻画出享受SPA的鲜活人物形象：身着白色连衣裙的妙龄女子，微闭着双目，舒展地躺在深红色的地毯上享受着SPA。女子身旁浅粉的薄纱缓缓垂下，飘逸曼妙，意境悠然自得，人物渴望释放的心境跃然纸上。从色彩和构图来看，该作品极具个性，创作者大胆选用色彩，将自己喜欢的深红与粉色这两种不常用的色调搭配在一起，并且用白色进行了谐调，通过巨大的色彩反差营造出一种与女性身心相适的色彩氛围，也在看似朦胧虚幻的意境中，彰显了当代工笔人物画创作中写意性的层次和张力。

图2-4 张见《SPA》

总而言之，中国工笔人物画就是一种充满民族个性和强调个人个性的绘画形式，根植于中国传统文化土壤。在当今多元文化和全球化格局中，越来越多的画家运用绘画形式追求个性、展现自我，使工笔人物画的写意性越来越重要。崇尚个性的时代思潮是时代发展的大势所趋，正是由此衍变而生的全新的绘画环境催生出了鲜明写意倾向的工笔画创作实践，也使更多具有个性色彩的工笔人物画作品展现了深厚的写意韵味。

3. 多元化的创作风格

随着改革开放的深入发展，中国的经济、艺术、文化发生了翻天覆地的变化。群众的物质生活逐步提升，高科技为文化艺术带来了更多的创新，大众的艺术审美需求逐渐活跃。在这种背景下，群众对传统绘画艺术的价值观取向变得更加开放、包容，大众在物质需求得到满足的同时，精神需求更加强烈，这也促使艺术形式呈现出多元化风格。此外，全球一体化的快速发展使当代人的生活被智能技术所包围，由此催生出的快餐文

化、流行文化逐步改变着大众的审美方式。人们所能接触到的艺术形式日趋多样化，而大众的精神需求不再仅拘泥于传统的样式。人们的视野越宽广，艺术思维也就越活跃，艺术审美一定会呈现出多元化的趋势，也就会接受多元化的艺术样式。在此背景下，中国传统人物画创作的多元化发展也快步起航。

在各种文化思潮的洗礼下，当代的工笔画家逐渐认识到，当代的绘画创作发展必须依托多元的文化形态，才能开拓创新渠道。显然，这种发展趋势是时代所趋，是社会开放、多元发展的必然结果，也是当代画家在创新探索中更深层次的艺术探索。目前，当代的工笔人物画创作也呈现出百花齐放、百家争鸣的发展势头，画家从世界各地的绘画艺术中汲取营养，以"有容乃大"的创作思维，扬长避短地发扬了传统绘画精髓，为自身的创作注入全新的活力，开辟了工笔画坛的多元艺术格局。

大众对艺术的多元化认知与追求，决定了当代工笔画绘画风格必须呈现多元化的特征，写意性也是必然的发展趋势。在当代艺术家构建的多元化创作环境中，工笔画的题材、创作语境、构图式样、审美内涵等都在无声无息中发生了变化。当代的文化变革是超越任何历史时期的重大变革，大众的精神需求已不能同日而语，大众在物质生活高度繁荣的驱动下，精神需求更加高涨，新时代传播媒介也将更先进的文化理念、艺术形式普及到大众群体当中来，将信息交流变得更为快捷。开放的网络平台不仅拉近了人与人之间的距离，也使得工笔画的创作素材来源渠道更加广泛，素材收集方式变得更加便捷，这为中国工笔人物画创作风格多元化及写意性的发展奠定了基础。

而今，一大批优秀的画家积极地利用这些创作优势，以更开放的创作视角去寻找传统与现代的融合之处，使当代工笔人物画作品呈现出了前所未有的创新思潮和时代风貌，将当代的工笔人物画多元化创作演绎得更加精彩、生趣。他们或将传统工笔画的写实渗入现代元素，在传统的绘画笔法中提炼更多元化的绘画语言，创作出更具写意性的人物形象；或运用娴熟的工笔绘画技巧，借鉴西方现代绘画理念，形成自身独特的绘画风格；或将民族文化因素融入工笔绘画的创作中来，展现出独特的民族艺术风情；或借助现代高科技手段，将多媒体制作与传统工笔绘画进行有机融合，形成当代雅俗共赏的装饰工笔画作品。他们的工笔人物画风格鲜明，或在传统中蕴含着现代的时尚色彩，或在抽象中隐藏着耐人寻味的思想，或在朦胧的意境中彰显出幽远的神韵。显然，中国工笔人物画的发展与革新在多元化的背景下，展现出全新的姿态。

总而言之，当代的中国工笔人物画艺术，在与时俱进中展现出了自身卓越的艺术价值，时代对绘画艺术的包容，也使其必然迈开前进步伐，形成更强的生存力与竞争力。这势必会促使工笔画艺术紧跟时代的步伐，不被时代的潮流所淹没，同时也使当代中国工笔人物画创作呈现出的写意性，酝酿出更深刻的人文内涵。当然，这是一个更具包容性的时代，公众愿意接受更多风格样式的工笔人物画创作形式，为工笔人物画的写意风格发展提供了肥沃的创作土壤。尽管有一些所谓的多元化作品创作艺术价值不高，但是

时代的发展决定我们一定要怀着理性的心态去解读,去适应公众这种多元化的审美需求,以更开放和包容的思维去选取创作题材,为中国工笔人物画写意内涵的呈现注入精彩的一笔。

(二)当代中国工笔人物画创作中的写意性表达

1. 线条运用所体现出的写意性

中国工笔人物画注重形象刻画,生动与传神的获得在很大程度上依赖写意理念,传神写意在中国传统绘画中具有很深的历史渊源。从很多流传至今的古代经典作品中不难发现,古代的绘画大家在人物形象的塑造过程中,是通过线条的组织和变化来达到的。所谓"形神兼备",便是古代画家运用线条表达的所追求的最高艺术境界。线具有立"形"的功能,也能抒发情感达到传"神",线条的运用充分地体现着中国绘画的写意性。从中国传统绘画对线条应用的发展历程来看,线条样式的发展经历了从最初的粗放朴拙逐步发展到形式多样的丰富形态,由只能表现静态的线条变为能表现动态的线条,如唐代吴道子的"吴带当风"。这里面也有随着大众审美的变化而促使形成这种更高级的写意因素。在传统的工笔人物画作品中,可以看到千丝万缕的写意性。吴道子的人物画创作,就展现了很强的写意性。留存至今的《八十七神仙卷》《送子图天王天王》等作品中,那些具有生命感的线条既寄寓了画家深厚的情感,也给我们带来了无穷美的享受。

当代的工笔人物画创作,在沿袭历代画家追求线条的创作底蕴的同时,又具有鲜明的时代特征,因而也满足了时代赋予绘画创作不同的审美需求。在当代的中国工笔人物画家中,出现了何家英、丁绍光、王美芳、王小晖、赵国经、潘缨等杰出代表人物,他们笔下的人物画更加注重线条的生命活力,表现出个性鲜明、创作思路独特的多元化的人物画风格。何家英,王美芳、赵国经等恪守传统,丁绍光、王小晖、潘缨等敢于创新。他们都善于利用长短粗细、曲直疏密、刚柔轻重、虚实缓急等富有变化的线条,不断地提炼和呈现自身别具一格的绘画语言,将丰富的情感融入创作中来,更强调意向的抒发,使他们的作品充满特定的意蕴,言情达意。因此,这些能够表情达意的线条在突出工笔人物画写实的同时,展现了描绘对象生动的意境和画家的情感,使当代的工笔人物逐渐展现出明显的写意性。

如陈子、王颖生等青年画家,都是利用充满意向性的线条表情达意的高手,他们的作品在当代的工笔画创作中独具风格。陈子善于采用绵而不断的线条,也可用意向的线条描绘精密的发丝,精致繁复而又不失典雅,描绘出笔下人物的飘逸、迷离的浪漫情怀,给人以时间与空间在不知不觉间转换的视觉感受。这一特有的写意性风格,在陈子的代表作品《流年》(见图2-5)中得到了全面的展现。在这幅作品中,创作者将传统的线条

图 2-5陈子《流年》

与现代色彩融为一体，使画中的女性形象温婉而端庄，既多了一份东方女性的沉静之美，又展现了现代女性的明快个性。与传统工笔人物画构图不同的是，《流年》融入了西洋印象派的手法，用繁密变化的线条勾勒出了人物的神态。所以说陈子的工笔人物画继承了传统工笔人物画线条的传神，气韵生动、情感细腻、热情洋溢。陈子的笔触是细腻的、考究的，对于线条的细节把控力争完美，使得整个画面在繁华与虚幻中呈现出了若有若无的神秘诗意，恰如其分地契合了创作主题的意境，在虚实之间体现了现代工笔画的写意韵味。

王颖生创作的工笔人物画《苦咖啡》（见图2-6）也是当代工笔人物画的代表作品之一。这幅作品不仅充分运用了传统绘画线条技法，也借鉴了西方文艺复兴时期的经典线条图式。画家用娴熟的创作手法，使东西方不通的线条表达方式，混搭成为全新的技法，营造出了亦古亦今、亦中亦西的迷幻意境。显然，王颖生的《苦咖啡》将写意的情趣渗透融合于工笔人物画的形象之中，使当代的工笔人物画展现出一种意蕴深远的美学特征，更丰富地彰显了当代中国画的艺术内涵。王颖生在当代工笔人物画创作过程中，将当代人的理性精神外化为自己直觉的东西真诚勇敢地表达出来，注重运用丰富的线条变化，来倾注自身的情感，阐述自己独特的绘画语言，为工笔人物画赋予时代感和美感。因此，不难看出，在当代的工笔人物画创作中，线条不再单单是发挥其人物造型的作用，更多的是营造出意象化的艺术效果，达到抒发创作者内心情感的作用。显然，随着绘画艺术的创新和发展，工笔画中这种线条运用的写意性将会更加强烈和明显。

图2-6 王颖生《苦咖啡》

2. 色彩运用所体现出的写意性

工笔人物画的另一个要素是色彩，亦是构成画面的主要内容，起到装饰性作用。绘画中的色彩运用也是历代工笔画家非常重视的创作环节。从古至今，色彩一直是工笔人物画最有力的视觉冲击点。从敦煌的壁画、马王堆的帛画到历代杰出的工笔人物画佳作，从古代画家所倡导的"三矾九染"，再到近现代借鉴西洋油画的色彩渲染技巧，工笔人

物画在传承"华贵中见纯朴，厚重中见明快，达到薄而不漂、厚而不浊、重而不腻、浓而不艳、艳而不俗、色重气清"美学特征的基础上，逐步体现出鲜明的写意化表现。

当代工笔人物画吸收了东西方绘画色彩应用体系。与传统的工笔画重彩相比，当代的中国工笔人物画创作更加注重色彩的丰富性，对画面的整体色调的把握恰到好处，细节处理上也浓淡相宜；用色更多地借鉴和吸收了西方绘画中丰富色彩的变化特征，并多有抽象化、概念化的意象性处理；变传统工笔人物画的"随类赋彩"而为"随意赋彩"，即绘画者根据绘画表达的需要和根据自身的情感体验进行色彩搭配，起到营造意境的作用。显然，色彩的应用已经成为当代工笔人物画重要的表达因素，画面的色彩在一定程度上就是画家内心的情感色彩。

当代工笔人物画创作在"随意赋彩"的色彩观指导下，对色彩应用既大胆又灵活，还极具个性化，对传统的重彩设色进行强化或弱化的调整，融合西方绘画的色彩理论，创作出更加色彩丰富，层次更加分明的重彩佳作。在当代的工笔人物画作品中，色彩的运用更加注重随着人物的情感而变化，将独特的情感融入色彩，来表达人物形象特有的张力，展现了前所未有的视觉冲击力。

当代著名工笔画家潘缨就是一位非常善于运用色彩辅设进行写意的优秀艺术家。潘缨的绘画创作深受她的母亲蒋采苹的影响。蒋采苹是卓有成就的工笔重彩人物画家，这也使得潘缨在耳濡目染中掌握了工笔人物画创作的技巧，从小便打下扎实的工笔画功底。潘缨还曾师从史国良，在史国良老师的指点下，潘缨在中国工笔人物画的创作中，逐步融入率性的、自由的、独特的色彩观念。潘缨从传统的工笔人物画创作中独辟蹊径，在充分借鉴中国泼墨写意画和西洋油画、水彩画的绘画技巧上，用一种全新的创作视角去表现笔下的人物形象。在潘缨创作的《背影》《绿荫》《姐妹》《侗女织布》等作品中，色彩的写意性更加鲜明和强烈，对画面意境的表现起到至关重要的作用。潘缨的工笔人物画创作运用"没骨"画法，极少地使用线条勾勒，直接通过运用重彩与淡彩对比的色彩变化去展现一种与众不同的美学意境。潘缨的实践在工笔人物画的写意性方面架设了一座新的桥梁，更为当代的工笔人物画的色彩使用提供了一种极可借鉴的案例。

图2-7 潘缨《侗女织布》

潘缨工笔人物画的色彩辅设，将真实与虚拟、现代与传统、东方与西方、重彩与淡彩、具象与抽象等多重色彩理念融为一体，进行了调和与重置，在突出工笔人物斑斓的色彩构成的同时，将笔下的人物意象展现得更加余韵悠长。例如，在潘缨的经典代表作《侗女织布》（见图2-7）的创作中，就很好地利用色彩的搭配将人物的写意性呈现得非常饱满。《侗女织布》的绘画取材，是潘缨深入侗族农家的现场写生之作，也是入选"百

年中国画展"的重量级佳作。在这幅人物作品中，潘缨巧妙地运用了弱化的灰黑色调，营造了一种沉寂、漆黑的背景，不见一物而主题突出的情感氛围跃然而出。在灰黑的背景映衬下，两位侗女的身上和织布机上与泄进屋内的光影交相辉映，使色彩碰撞得更加生动。潘缨将侗女的绘画形象的轮廓渲染得更加立体，营造出一种静中有动、动中有静、动静兼备的意境，极佳的民族风情，引发观者更深刻的遐想，使画家所要表达的人物内心境界更加透明与清澈。同时，潘缨这种独特的色彩设计也将侗族女子的服装特色展露得更加真实化、生活化。她又进行了很多色彩材料上的尝试，另辟蹊径，将西洋颜料与中国画颜料进行了创意混搭，利用不同颜料特性表现侗族女子服装在光影变化中的斑驳镜像，与传统线条勾勒后而进行色彩渲染的手法不同，进行了全新的探索。因此，这幅作品将现代性、观赏性、艺术性集于一体，意蕴深远。

在唐勇力创作的工笔人物画中，我们也能鲜明地感受到当代工笔画家"工笔画写意化"的创作观念。在唐勇力的代表作《敦煌之梦·祈悟》（见图2-8）中，画家用独特的色彩辅设手段，营造出一种"剥落的沧桑"美学意境，与绘画的主题意境进行了巧妙的融合，传达了特定的美感。这幅画的效果犹如敦煌壁画风化后颜色剥落呈现出来的斑驳陆离，若隐若现的肌理处理得异常生动，在给人以视觉震撼的同时，也让人深刻地体会到了画家的创作灵感。显而易见的是，在创作中，唐勇力创新性地吸收了西画中的光学原理，在中西绘画理念的碰撞中寻找平衡点，用他独特的"脱落法"和"虚染法"进行设色，尝试使用大量的白粉，辅以棕黄、石绿等个

图2-8 唐勇力《敦煌之梦·祈悟》

性色彩，夸张的颜色使用，赋予了人物形象更鲜明的特点。借助这种色彩运用，充分展示出了敦煌壁画式的创作形态，从而营造出一种厚重沧桑、虚无缥缈的意境，使这种探秘远古的题材充满了时代的灵性，使现代人迷茫思索的心绪跃然入画，尽情抒发了创作者独特的人文情怀与哲人精神。

此外，当代的画家还广泛地吸收了传统绘画中帛画、壁画等艺术的色彩表现手法，同时也将西洋绘画中的油画以及日本浮世绘等色彩表现手法巧妙地应用于当代的工笔人物画创作中，总结出了具有时代性的独特色彩创作技法，把传统工笔人物画的色彩应用加以拓展和延伸，充实和丰富了工笔人物画的精神面貌，使其焕发出勃然的生机。

3. 图像画面所体现出的写意性

在工笔人物画创作中，写意性的线条和色彩是构成画面感的决定性因素，也是突出写意性画面的关键。因而，在众多的人物画创作中，不同的创作者借助了线条生动的写意性以及色彩强烈的表达性来突出人物作品内在追求的写意风格。工笔人物画图像画面

所呈现出的写意性色彩，是取决于线条和色彩的写意性趋向的，所呈现出来的内在意境与主题表达相辅相成，突出了写意性工笔人物画的独特艺术内涵和艺术魅力。

善于借助线条和色彩呈现写意性画像的优秀画家并不少，其中最突出者首推何家英，他是一位善于利用线条和色彩进行人物写意创作，传达思想情感的集大成者。他所创作的人物作品图像，在继承传统工笔画线条、色彩等审美品位的同时，结合了自身特有的、敏感的、现代性的绘画创作思维，掌握了新时期新意象在图像呈现上的创作技巧。在他所创作的时代女性系列人物作品中，巧妙地运用了线条和色彩的意向性特征，使新时期工笔人物画所呈现出的新意象得到充分的应用和发挥。

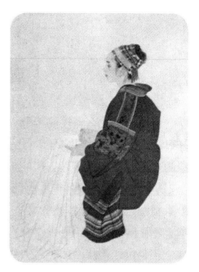

图2-9 何家英《绣女》

尤其是在这一系列的人物作品创作中，何家英自身对写意性的线条和色彩的把握到了极致，凝练的线条语言，生动的色彩搭配，使他画笔下的女性形象，不仅灵秀生动，而且画面唯美。

例如，何家英创作的《绣女》（见图2-9），从图像画面来看，跃然眼前的人物形象非常的自然和生动，每一个笔触和每一抹色彩，既精细又精美，同时又极富神韵，将写意性的画面刻画得栩栩如生，使饱满的情感特征更加突出，给人以美好的视觉审美。他曾对这部作品的创作思路进行了分析，他在对绣女形象的设计、塑造、创作过程中，有意地追求一种与众不同、打动人心的"秀妍"之美，因而在画面的呈现上也使这种内在的美的力量得到了提升。

在何家英的代表作《秋冥》（见图2-10）中，也展现了绘画图像丰富的写意性色彩。在这部作品中，他不仅把西方绘画的写实手法充分融合进来，打开了全新的创作格局，还巧妙地借助线条的写意性手法，用极致精细的线条进行了人物形象的塑造；不但追求衣服质感的画面感，还融入了深沉而深远的写意色彩。这些深邃的图像呈现，都是为了进一步地展现少女特有的纯洁、天真及细腻的内心世界与恬静的个性。不难看出，在这幅作品的创作中，画家通过对精细的线条与纯朴、简约的线条进行对比展现，不仅展现了线条的韵律之美，还通过色彩的巧妙搭配，浓淡相宜，强弱对比，勾勒出生动的人物形象，进一步将表现形式与审美情趣巧妙地串联起来，创造出了真实化、生活化的全新绘画形式。显然，这幅画作的图像呈现，也推进了工笔人物画写实与写意之间的内在关联，这也是当代传统工笔人物画写意性的代表之作。此外，《秋冥》展现了何家英精湛的绘画技艺，以现代的审美立场重新审视传统工笔人物画的画面写意性的创作内涵，保持了东方人物画形象线条的浓郁诗意，生动地展现了当代工笔重彩的艺术魅力，形成了线条、色彩、画面完美的写意融合。

图2-10 何家英《秋冥》

总而言之，在当代的工笔人物画创作的线条、色彩、图像呈现上，写意性已经越来越显著，工笔人物画的写意意图也愈加的强烈。随着时代的发展、绘画理念的不断创新，绘画技法的不断成熟，当代的工笔人物画家已经难以满足于传统的绘画观念，在继承传统工笔画绘画技法的同时，将工笔人物画创作的规范性、程序性进行了融汇，吸取百家绘画技法之所长，对绘画线条、颜料、图像进行了更大胆和深入的艺术实践，使当代工笔人物画的色彩应用更加符合现代人的审美观念。

正是由于当代中国工笔人物画家在创作过程中匠心独运地运用了全新的媒材，采取扬弃的态度借鉴、汲取了西洋绘画常用的以线界型的空间构成法则以及原本服务于油画立体表现效果的光影技法语汇等有益的艺术营养，并将这些新的材料和技法与中国传统的工笔人物画创作思维和创作技法进行了有机地整合与融汇，形成了具有时代特色的新型工笔人物画创作技法体系，从而在作品中展现出了别有情趣的写意性。由此可见，中国当代工笔人物画作品中所普遍表现出来的写意性，并不是传统意义上的兼工带写，而是在中国传统工笔人物画创作思维和文化根脉的指引下，通过能动地、辩证地汲取西洋绘画技法的有益艺术营养，在保持中国传统工笔画意境内涵的基础上，通过强化作品的表现力和审美张力，来传达出作者鲜明的个性化思想情感和风格特征。而这，正是中国当代工笔人物画越来越表现出鲜明写意性的根本原因。

第三章 当代工笔人物画创作主体的审美意趣

就当代工笔画的创作语言而论，主要包含两种类型：一种是在传统的基础上借鉴西方绘画语言的写实工笔画，另一种是以写意的观念融合了表现主义意识的意象工笔画，综合两种风格来看，意象工笔更加贴近于中国画所讲的"以形写神"的审美观念。从中国传统工笔人物画的发展历程来看，中国工笔人物画更加侧重于"神"与"意"。虽然西方写实风格对当代工笔人物画影响较大，但也不乏有一些画家从传统中吸取重"神似"、轻"形似"的意象观念，创作出富有个人感情色彩的意趣作品，而这种意象观念和审美趣味正与中国传统的绘画理念相吻合。

在人物画创作中，作品的意趣是艺术家较高的追求目标。画家在创作过程中，通过精心巧妙的构图安排、人物造型的意象化处理、画面色调氛围的调整，并将自己的审美意趣转化为可视的画面呈现给观者，令观者产生共鸣，从而领会绘画家的创作思想，使得意趣表达得以实现。

一、意趣在中国传统工笔人物画中的发展溯源

（一）意趣的概念

意趣主要是强调意象、趣味或者意味、情趣。中国绘画艺术强调写意性、写心性。所谓"意"也就是走心的表达，诠释人物深层次的情感和个性意味转换在纸面上。工笔画发展到现在，技术手法繁多，让人眼花缭乱，对于技术层面的研究也耗去了大量的精力，但是工笔不应该被视为相对于意笔绘画来说专门为再现具体事物的一个画种。笔者认为，工笔画的本质和意笔画是一样的，都是艺术家对社会生活的视觉转换，只是手法不同，传达出来的"意"却具有趋同性。工笔画只是侧重于对物象的具体描述，是它形式的长处，但传达的内部精神同样是写意、写心，而正是工笔画善于刻画物象的手法才让许多人产生了误解。当欣赏工笔作品时，不仅要将意趣作为美学角度的标准之一，同时也要求观者在欣赏艺术品的过程中能仔细地揣摩其中的意趣。当代工笔人物画的意趣，在继承传统的基础上有了新的发展，主要表现在当代工笔人物画中的造型、色彩、形式、材料等方面。意趣的表现重在传达画家内心的精神情感，是对物象的一种再认识，正如宋代苏轼所说："论画以形似，见与儿童邻"（北宋·苏轼《书鄢陵王主簿所画折枝二

首》），也是传达的这个意思。本书研究的意趣表达，除了形式、绘画语言上的适度变形、夸张传达出来的意趣，还会涉及画面整个氛围传达出的意趣以及结合画家本身独特经历和敏锐的观察所形成的对意趣的不同表达方式。

（二）中西方美学观念下的不同审美意趣

各民族在不同文化背景熏陶下，呈现多元的绘画风貌，对于同一事物的审美也将产生完全不同的结果，如中国艺术和西方艺术风格特征的差异。早期的中国美术源于彩陶艺术，原始彩陶的造型及花纹图案作为重要的史料研究，富有平面性和装饰性特点。中国传统人物画也讲求平面性与装饰性，传统人物以线造型，本身具有装饰性。但西方艺术不同，绘画是始于建筑并为之做装饰的，注重立体与写实性特征，如罗马建筑上的装饰纹样。意趣在西方美学中较多阐述为"趣味"，不如说"意趣"二字更为中国化。趣味在西方美学发展早期没有得到相关认可，并没有列入审美判断的队伍中。但是，不同历史文化下的中国，"味"和"美"在很早就有审美鉴赏的意思。

虽然中西方社会文化背景不同，但作品也会呈现出诸多巧合。例如，西方画家彼得·勃鲁盖尔（Pieter Bruegel）的《铁索拴住的两只猴子》（见图3-1）和中国南宋时期的《绘猿图》（见图3-2），仔细观察这两幅画，画家运用的绘画材料、工具完全不同，但所绘猴子的毛发质感都非常贴近现实。由于中西方的艺术审美感知方式不同，艺术家展现不同的审美效果，如《绘猿图》运用传统工笔手法，表现的是画家自身的感受，如同中国文人对隐士生活的心灵向往；勃鲁盖尔描绘了被铁索拴住的猴子，注重观察，表现物象，既有客观再现的一面，又有对自由情感的传达。两幅作品表现形式上看似相同，其中审美意趣的表现还是不同的。

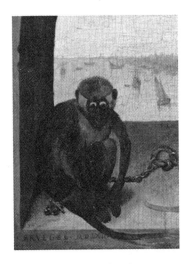

图3-1 彼得·勃鲁盖尔《铁索拴住的两只猴子》

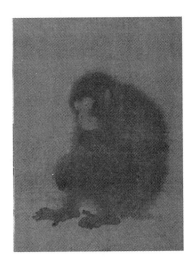

图3-2 佚名《绘猿图》

（三）传统工笔人物画中意趣表达的溯源

中国历史上的人物画的起源很早，在先秦以前就有了人物画的萌芽，新石器时期可以作为原始人物画历史的开端。复杂的创作动机和独特的文化观念，再加上表现对象的手法稚拙、审美理论发展不完善，形成了早期人物画独有的趣味感。残缺感是原始人物画的一个重要特征，这一特征对当时人物画的形式构成有着重要作用，画面主观地省略了一些部分描述对象，同时强化表现了另一部分较为突出的特征。这一创作手法直接对后世产生了巨大的影响，这样处理画面的手法也有助于形成画面的意趣之感。中国传统人物画区别于西方古典绘画艺术，不追求光影块面，不计较外形的逼真刻画，不太讲究透视缩放效果，注重"以线造型"，注重构图上的自由展现，注重对象内在神韵的表达。其中内在神韵的表达与意趣表达有着包含的关系。原始人物画传达出来的意趣效果，更多的是由于手法的稚拙和认知发展的不成熟造成的，这一时期的绘画风格多采用一些符号化的语言概括对象特征。秦汉时期的绘画受传统哲学的思想影响较大，画面中体现出"气"的思想，并提高到宇宙本体的高度。"气"是"形神论"的来源，对于"形神论"的探讨直接推动了秦汉时期人物画的发展。这个时期人物画的艺术种类增多，如壁画人物、画像石、画像砖、木版画等，为人物画在魏晋南北朝时期的兴盛起到了很好的积累铺垫作用。洛阳八里台汉墓中发现的壁画《迎宾拜谒图》（见图3-3），人物形象和状态通过质朴的手法传达出有趣的意味。画面中五位冠巾束发，身穿长袍的男子平行排列着，站在最左朝右看的男子是迎宾的人，作拱手之态，表示迎宾的场景；左边第二个人的姿态甚有意味，头微微倾斜，眉毛成八字，眼神上翘，特别有意思的是他脸上的山羊胡，表现出西汉男子的一种形象特征，非常生动有趣；整个身体形态也起伏变化，展示出男子身躯的线条感，线条里能够感受到一种自然舒服的状态。左数第四个人的长袍呈飘逸的曲线感，这位男子回首顾盼形成一个有趣的动态，与其他人形成对比，在平列的次序中增加了生动变化，从而产生某种趣味性。包括每个人衣袍下摆在内的画面中的生动情节，体现出作者对生活细致的观察体悟，通过这些儒雅、热烈的人物形象，可以看出在当时装饰性因素带来的意趣美。

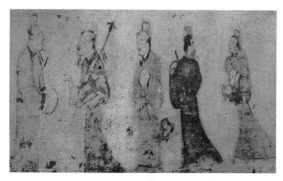

图3-3 西汉壁画《迎宾拜谒图》

营城子汉墓中的《门卫》（见图3-4），也是具有意趣风格的壁画。画面中的门卫手持兵器，作顾盼状态，情绪是比较从容、开心的。画面中传达出的意趣感受和生动的情节，主要是通过画面中的曲线因素以及刻画对象的夸张手法形成的。从画面来看，感觉人物处在有微风拂过的环境中，通过兵器上端往一个方向倾斜的毛穗，以及人物的头发和小胡须的飞扬与衣角的微微起伏都可以感受到一种灵动的氛围。络腮胡和浓眉大眼的准确刻画，传达出人物中年的状态和男子特有的豪迈气息。男子的衣袍线条简洁明快，腿部及脚部适度地变形缩小，体现出一种稚拙、朴实而有趣的艺术风格。

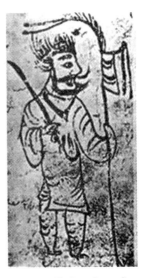

图3-4 汉墓壁画《门卫》

秦汉时期的壁画作者不仅是在观察人物本身的意味，同时也注意了与人物相关联的生活场景、器具的描绘，与之搭配形成统一的风格。

秦汉时期，除壁画外，画像石和画像砖以独立的绘画艺术形式带来新的面貌，虽然画像石和画像砖不属于工笔画范畴，但是在表现人物意趣造型方面有同样重要的经验，给装饰性工笔人物画的意趣表达提供了很好的参考价值。画像石和画像砖的特征主要是表现为以块面为主，线为辅，并且题材广泛，场景大小不一。与帛画的多用线条相比，画像石和画像砖用的更多的是块面的关系——圆弧形较多的块面关系增加了画面的丰富性和质量感。例如，四川德阳柏隆出土的《东汉农作画像砖》（见图3-5）整个画面凸显出农耕生活的趣味之感。画面中劳作的人高低错落地排列，前面一排有四人，右边三人腰部弯曲，微微倾斜，最左边的一人似拿着簸箕状的物体，可能是在播种。有意思的是，可以看出中间高举镰刀者的头部方向与其他两个人是相反方向，作回头的状态，同时每个人物双脚的动态是不一样的，前脚脚尖着地，后脚脚后跟微微抬起，这是符合人在劳动时的身体力学的平衡状态。从画面可以看出，中国传统人物画是散点透视地排列着，不受前后关系来缩放人体比例。人物动态的各种小变化十分生动，体现出作者有十分注重人物细节的观察。作者在人物之外，还注意描绘了周边的环境：三棵身姿优美的树木生长在田地的旁边，三棵树姿态不一、随风扭动，曲线与直线、长线与短线的结合，既概括又生动；同时用不同大小的块面来表示繁茂的树叶部分，化繁为简、

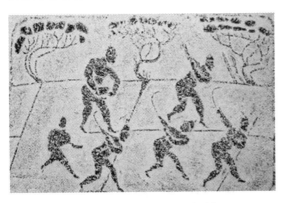

图3-5 东汉《东汉农作画像砖》

举重若轻。秦汉时期，古人在描绘人物的时候，除了表现基本特征的外轮廓，也重视精微细节的描绘，这不仅体现出作者内心的一种情趣，也传达出农耕人物日常生活的生活意趣。古时候的人虽然技法稚拙，审美观念不完善，善用概括的造型，但是他们对生活的观察，对事物的体会程度却是很深刻的。有了这些不同的细节，独特的个体特征，才能让画面呈现出强烈的生动气息。古人对于"形""神"的把握有着独到见解，这也是当代人物画的追求的重要内容，既要神韵的表达，同时也能传达出一定的意趣感受，让观者产生共鸣。

　　同样描写生活气息，也值得研究的是四川彭州市三界乡出土的《荷塘渔猎画像砖》（见图3-6），它比《东汉农作画像砖》场景更大，人物的组合关系更复杂，生活细节更多。从画面中可以很清晰地划分荷塘与岸边的位置，分界线的曲直关系也十分考究。画面中，左边四人泛舟于荷塘中，有的撑杆划水，有的引弓射箭，姿态各异，特别是画中前排船只上最左侧的人，向下似捕鱼的状态与其余两人形成对比，增加了三个人在一艘船上的动态趣味。还有意思的一点是，在后面第二艘船上，除撑杆划船的人，还配有一只猎犬，似乎是帮忙捕鱼的，在硕大的荷叶周围还配有一些水禽，整个场景热闹、生动、紧张、趣味十足。画面的右边也甚有意味，右边的人身穿长袍，拉弓射箭，臀部撅向一边，准备猎捕树上的小鸟，旁边还有一只单手挂在树上的猴子。整个画面中点线面的因素增多，布局的聚散关系明确，情节性强，生活气息突出。从画面中可以看出，古人对丰富多彩的生活有深刻的体会，当表现生活时，也融入了古人乐观向上的精神追求和开朗积极的人生态度。

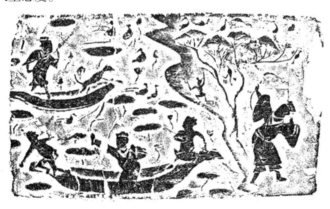

图3-6　东汉《荷塘渔猎图画像砖》

　　秦汉时期的绘画风格并不只是单纯地表达自身情愫的形式，它也融合了时代文化的各种观念、历史的影响和现实的一些感受。秦汉时期的人物画其实比先秦时期在广度上和深度上都有了进一步的拓展，主要有两个特点：一是描绘人物生存的环境空间，二是注重观察人物生活，增加相关器具的描写。除了绘画艺术，这个时期的雕塑也充满了趣味性，绘画与雕塑相互汲取营养，如东汉时期的《击鼓说唱陶俑》，生动的说唱姿势能

够让人身临其境，感受真切的意趣造型。在这个时期，表现人物形象的手法多元，独特的审美品格也越来越鲜明，呈现出丰富的意趣之美。这种意趣的表达源于一个强调要善于发现和捕捉不同形貌的人所展现出来的不同美的时代，属于美学范畴。秦汉时期的意趣呈现方式影响了后来以及现当代的中国人物画画家的创作。

如果说秦汉时期的艺术是朴实的、质朴的，那么魏晋南北朝时期的艺术的美是超然的、脱俗的。魏晋南北朝时期，由于受到玄学的影响，在战争不断的年代里，艺术却出现了高度的审美自觉，是以人的个性自由解放和自觉为基础的，这个时期是人物画的兴盛时期，出现了大量风格各有特色的人物画画家，如顾恺之、曹仲达、张僧繇等，并且在人物品藻、艺术理论和艺术批评方面也是大有发展的。例如，顾恺之的"传神写照"命题、谢赫的"气韵生动"命题，因为玄学的影响，人物品藻不仅由道德评价转向了风度仪表，而且还从人的外形转向内在神气的认识，说明这个时期对人物画内在表现的重视程度方面提升到了一个新高度，有较完善的艺术体系。

本书所论的意趣表达，很大程度上受到这一时期画家观点的影响和启发。线条的地位和作用在魏晋南北朝时期的讨论比较多，顾恺之的人物画之所以达到"传神"的效果，在一定程度上与他的用笔用线有关——他独特的"春蚕吐丝"运线方式和线条风格形成了特有的造型神韵。线条不仅仅是一个技法的问题，它与造型方式、审美风格等都密切相关，不仅是在人物造型的基本语言，而且还在"传神"上都起着特有的功能和辅助的作用。中国人物画的意趣表达也具有相似的特征，不同意味的线条呈现出的趣味和意味不同，线条也是构成中国画意趣的一部分，是造型的组成部分，它影响着造型，同时也影响着造型呈现出来的意味，这是中国人物画的独特因素。秦汉时期的画像石和画像砖虽然以面为主，线为辅，但是这与中国画线条的审美方式还是相通的，这种审美的精神不是线条的外在形式，仍然贯穿在画像石和画像砖的造型中。

魏晋南北朝时期的艺术强调"应目会心""应物象形"，认为对自然物象的观察是审美创造的一个必然前提，意趣的表达也必然是要通过对人物的特征、状态、神态、环境等进行全面观察、感悟、体会，发现与其他不同的特点才能做到有意味的形象，加上画家内心的个人情感、情趣的融合，呈现出意趣的外在形式。这里提到对环境的感悟，是顾恺之的一个重要的见解，他认为描写人物环境对传神也是有着特殊的重要作用，在审美创造中，需要关注人物与环境之间的一些微妙的关系，相互呼应，相互支撑，从而达到完美的效果，这叫作"悟对通神"。确实，顾恺之的这一理论对人物画而言有非常重要的作用。意趣的表达，除了在人物造型上要达到形象的意味，与之相关联的环境的意趣描写也是非常重要的，这样才能成为完整的体系，呈现出完整的风格。环境起到营造氛围的作用，意味的营造需要主体和客体相互起作用，人物画不是孤立的人物描写，是需要有与之相呼应的关系构成一个整体。有了"应物象形"，就要学会"心师造化"，这也是魏晋南北朝时期的重要理论，这不仅仅要对自然对象的外在形式进行观察，而且

还要求画家要深切地去体悟天地万物的一种生机、向上的蓬勃的生命力和生命意趣。人物画的意趣是建立在对物象的理解观察之上，加之艺术家的审美情趣，主观地表达自己的艺术诉求，去描绘物象内在的一种魅力和生机，让观者与画家产生共鸣，而不是仅仅停留在描写物象外形。这也是本书想要探讨的核心观点，即通过对生活的提炼、意趣的捕捉，从而达到形式与情感的自然结合。与"心师造化"相关的一点就是"迁想"，"迁想妙得"也是出自顾恺之的观点。顾恺之的"迁想"并不是一种简单的想象，也不是随意的胡思乱想，而是具有一种创造力和创造目标的艺术想象，是伴随着对事物的理解范围作合理的艺术的想象，这样才能达到"妙得"的效果。人物画的意趣表达也离不开"迁想"这种艺术想象，意趣中的"意"有意味，意象的含义，包括艺术家的主观审美思维也包括在此之上的艺术想象，笔者认为，艺术之所以为艺术，必然带有一种特有的想象力，这与艺术家的情怀和格调气质有关，这样才能"妙得"趣味的效果。"妙"与"趣"是有着内在联系的，"意趣"是"迁想"外化呈现的一个效果。

魏晋南北朝的艺术风格倾向多元，这里需要提到的一点是到了南朝，人物画坛上出现了新的审美方向，是注重形象的刻画和色彩的丰富，这种变化给当时的人物画坛上带来了耳目一新的效果，但也有不足之处。如果艺术只是着眼于细节描绘，一味地追求新奇创新，就会失去原有的某种生气和微妙的审美意蕴。

魏晋时期的美学理论发展到了隋唐时期，不再将现实作为超越的对象，描写玄远的心境，而是更多地关注于现实、热衷于表现现实生活状态。这种状态与隋唐时期的政治昌明、生活富足、社会安定、重文崇艺的时代环境有着密切的关系。隋唐时期注重文化的交流、艺术种类的交汇、思想层面的交融，是人物画重大发展的时期。值得注意的是，这个时期的艺术仍然与画家的审美观念相关，艺术作品呈现出来的意趣性与当时人们的审美趣味相关，这种审美趣味是这个时期人们对艺术的价值判断，以及欣赏事物的角度和独特的艺术眼光。例如唐代风格的代表画家张萱，他笔下的仕女形象被称为"绮罗人物"，散发着浓郁的时代气息，矫健的身姿、丰满的人物形象，肥硕的骏马，具有装饰性的鲜丽色彩。他的这种风格不仅显示了时代生活的富丽华贵，还充满着活跃热情的基调，很明显能够感受到盛唐时期的乐观向上、积极的精神氛围，并且透过作品很好地传达出自由和谐的氛围来。《捣练图》（见图3-7）是张萱的代表作之一，表现贵族仕女捣练缝衣的场景，从画面中可以感受到唐代仕女的开放、富足、自信的风韵状态。画家立足于对生活的捕捉，善于发现其中的情趣和意境，从局部图可以看出，精心安排设计的小细节、小动作，以及小表情的塑造，都能够体现出画家的审美意趣所在。

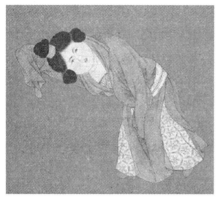

图3-7 唐·张萱《捣练图》（局部）

周昉是受张萱影响的另一位重要的画家，开创"水月之体"，是最显唐代绘画精神的一位画家，他重"法度"，是唐代绘画的集大成者。从两者的风格对比来看，张萱的人物画更具有"动态"意趣，周昉的画（见图3-8）更具沉稳、安静的信息，并在无意间流露出华丽的美，这是一种优雅的情致，一种低调里的华美。可以看出，画面中所呈现出来的意趣，不仅与社会的整体艺术欣赏水平、审美观念有关，而且还受画家自己独特的情怀、经历、关注的角度的影响。意趣的表达不只是单纯从造型上传达出趣味的一面，更多的是整体氛围的意境与趣味的表现，包括造型、色彩等在内的绘画语言都要围绕这种氛围主题展开，这样才能使画面自然地意趣流露，同时也使各部分内容达到和谐统一。

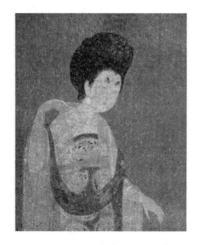

图3-8 唐·周昉《簪花仕女图》（局部）　　　　唐·周昉《内人双陆图》（局部）

五代十国是一个过渡时期，在这一时期值得关注的是绘画作品中出现了叙事情节性的特征。以往的描绘都是片段式的，或者纯粹的形象，随着这种特征的出现，宋代甚至往后的绘画发展都有一些新的变化。影响绘画叙事情节性的不是取决于描绘生活对象的

规模大小，而是画家是否具有这种叙事情节的意识和情怀。顾闳中的作品《韩熙载夜宴图》就具有叙事性的特点。

画面情性的重视，表明人物画有了一个新的发展方向。这种情节性的描述与画面整体意趣的表达有着一定的联系。画面的意趣表达并不只是停留在局部或者某个人物的形象或者色彩上，意趣的呈现在这里更多是画面整体效果呈现出来的一种感觉，与之相联系的画面中的故事情节，既是叙事性的一种方式，同时也可以传达出意趣的氛围。观者可以通过整个画面的故事情节传达出的整个氛围和有意味的情景，体会到画家内心的一种趣味性感受。再从画面中单个人物的形象、人物与人物之间的交流、人物与配景的融合等方面，去体会其中的意境表达。

隋唐五代时期，还值得我们去关注的是石窟壁画人物。当时的经济政治较为发达，寺庙石窟数量多，遗留下的壁画很丰富。这个时期的壁画是魏晋南北朝壁画的一种衍生，受到现实生活的影响，画面内容多是描绘真实的生活，注重把握人物面貌的特征，画面中更具有生活的气息，具有现实特征的意趣味更加浓郁。工笔人物画的意趣发展也离不开意笔画的影响。意笔画中的意趣表达其实与工笔画是相通的，传达意象、意味的情感是一致的，意趣的溯源也受着意笔画的思维，如石恪的《二祖调心图》等，不可否认画面中的意趣氛围以及造型思维都在很大程度上给了工笔人物画启示。

由于受到了文人画的影响，再加上宋代是一个"重文"的时代，形成了不拘于寻常状态的、自由秀雅的一种审美风气和意趣的境界。苏轼是北宋时期的文学大家，他提倡自由地观察事物，只有在排除外在欲望的情况下，才能与事物有一个自由的认识方式，这与他所说的"论画以形似，见与儿童邻"是一致的，这一理论是影响着宋代的审美意趣的一个重要因素。同时，他提出在艺术创造中主观"适意"，强调主观的一种自由状态，这也是画面表达意趣的一个思想指标。正是有了艺术家主观的见解，自由的艺术创造，才能让画面外显出意趣的效果，才能让艺术家对对象的特征有不同的理解，从而达到不同的意趣之美。苏轼注重创新意识，这给了当时的文人一个精神上的鼓励，寻找与院体画有所区别的新探索。这种"新"也让画坛呈现了多元的面貌。宋代出现了院体画和文人画的风格类别。李公麟是人物画的杰出代表，在这里以他的《五马图》（见图3-9）为例，展示他以独特的手法（白描）对不同的马和相对应的马夫所呈现的意趣形象作表达。李公麟用笔秀雅、用墨淡染，表现了状态各不相同的马匹，或徐行、或静止、或缓步等，意味十足。从这里可以看出，画家对于生活的观察和细节的描绘正是成为表达人物意趣形象的源泉。我们可以通过不同的面貌特征体会到画面中人物包括马匹的情绪感受，这是画通心、达意的表现。李公麟笔下的马与马夫的描写是非常精到的，注重用笔用线的每一种味道表达，成就了很高的艺术价值。

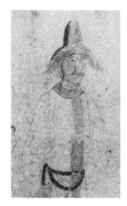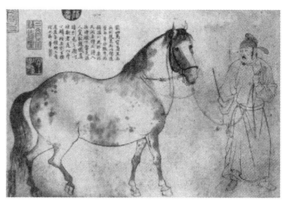

图3-9 北宋·李公麟《五马图》（局部）

宋代还值得关注的是题材的发展。风俗画是这个时期形成的一个非常有特点的题材，这种题材与后来的现实主义题材有一定的联系。风俗的"俗"不是评判艺术水平的高雅或低俗，而是画家关注现实生活、反映现实生活，描绘熟悉且平凡的事物的产物。难得的是，画面中呈现的生活意趣和动人的真情实感，通过叙事情节性的发展，让观者能够真切感受到他们对生活的热爱以及他们的审美趣味。本小节围绕意趣与生活、形式与情感的探讨，在装饰性形式众多的时代下，人物画应该与时代紧密结合并且真情实感地流露意趣，既不故作谐趣也不形式主义，这需要我们不断从传统中学习。例如，苏汉臣的《婴戏图》（见图3-10）、李唐的《炙艾图》（见图3-11）等，细细品味的话，趣味真切。

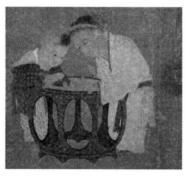

图3-10 北宋·苏汉臣《婴戏图》（局部） 图 3-11 北宋·李唐《炙艾图》（局部）

元代是唐宋和明清之间的一个过渡时期，尽管人物画总体呈相对衰退的状态，但也有进步的一面，比如这个时期值得关注的是王绎的《写像秘诀》，是对人物画发展理论的一个重要贡献。他强调"变通之道"，即描写对象时，要捕捉到人物形象生动的一面，不能使对象处于"正襟危坐如泥人"的静止状态，同时对于画家本身，要求在观察对象时，要做到心灵沉静，将现实中形象的生动一面记于心，然后转化为用笔。笔者认为，生动的特性也属于意趣之说，所以王绎的理论也对意趣的表达有着积极作用。

以上的论述，主要是探索中国传统人物画意趣的历史发展，同时还将与意趣相关的

审美观念、理论支撑做了一个简单的梳理。总结来看，传统意趣的形成背景有三种：第一种是由于技法的不成熟，从而呈现的稚拙的意趣之感；第二种是时代的审美观念、不同欣赏角度的审美意趣所形成的意趣风格；第三种是受到了各种思想、西域文化、文学诗词类、其他艺术类型意趣的影响而呈现的融合特征。一个时代的艺术不能只是依靠对传统保持着固有的态度，而是要在审美观念和艺术手法上进行突破、革新，这样的艺术才是有历史价值的，所以不同朝代的意趣表达是不一样的，是推陈出新的，多样的面貌才能给后人更多的启迪。在这里，还涉及一个"表达"的问题。"意趣表达"，意趣包含着造型、色彩、构图的意趣，也包含着画家自身的审美旨趣，那么如何很好地表达出来，呈现在纸面上，做到画与意的统一，画与心的和谐，这是个难点。优秀的画家能将其合一，做到深层次的意趣，让人回味无穷。

二、当代工笔人物画中意趣表达的具体呈现

优秀的艺术品离不开不断追求探索的艺术家，作品的呈现其实是画家内心情感的一个外化。艺术活动最忠实于人的个性、人的独立品格、人的感性生命、人的创造力以及人的最丰富、最深邃的主观精神世界。古人说，画品与人品是统一的，可见作品格调的高低，不仅是造型、笔墨、色彩等，还有艺术家的人生观、性格、经历、学问修养、审美的趣味、道德等，艺术家要有满腔热情，要有真知灼见，要有一定修养，艺术家是用情作画。每个艺术家呈现的风格，传递给观者的感受是不同的，正是因为每个艺术家所经历的生活体验不同，心境情感也就跟着不同，感兴趣的也会不同，那么传递出的意趣也是不同的，这也是为什么艺术具有多元化的特点，艺术具有包容性，百花齐放地丰富着整个时代。这也正使我们在作为观者欣赏画作时，更需要了解画家背后故事。意趣的呈现，需要我们去体会其中意味，感受画家情怀。艺术家独特的观察角度和不同情怀呈现出不同的意趣表达，跟随他们的思绪，可以引领着我们去体会画面背后的情感以及他们心中意趣的不同。

（一）不同情怀表现的趣味方式——以类别划分

笔者将趣味方式以类别划分，大致从呈现的效果上分为四趣：童趣、古趣、生趣、闲趣。（本章节所列举的画家与作品是笔者选择的部分切题的例子，不代表所有画家风格和作品。）

1. 童趣

童趣是艺术家常采用的表现题材，这不仅仅是对儿童的乐趣进行描述，更多是反映随着年龄的增长、经历的丰富，越来越多的人缺失了原来的童真童趣。许多画家常常会从原始的艺术中找寻灵感，找寻那种最质朴、最单纯、最纯粹的情感表现形式。以人的生命为界限，童年是我们最想要回到的时段，是我们想要找寻心灵最原始单纯之处，所以童趣的题材也是艺术家寄托内心情感、表达个人意趣的一种途径。陆燕的《蜻蜓》（见

图3-12）是全国首届工笔画的获奖作品，整个画面的氛围风格与唐代的《虢国夫人游春图》相似，背景作单纯处理，没有过多环境的描述，主要用心安排人物的表现和描述童真的情节，将童趣氛围用单纯的方式呈现，尽可能地减少其他花哨的点缀。画面人物的位置安排和动作设计与人物上方整体排列的蜻蜓相呼应，点、线、面的设计增加了整个画面的形式感。从整个画面的故事情节来看，似乎是一首轻快的歌谣，平淡中添加意趣，回忆缓缓道来。画面中的造型处理也是经过画家深思熟虑后精简提炼的，三个主人公姿态各不一样，左边俯身逗蝴蝶的小男孩，中间的小女孩背手动作流露出羞涩温柔

图3-12 陆燕《蜻蜓》

之感，右边仰头的小男孩目不转睛地看着蜻蜓，似乎与蜻蜓在进行交流，以及挂在小男孩肩上的小汗巾作为生活的小道具为画面细节增添了一丝有生活味道的意趣之感。三位主人公的动作各异又相互呼应，形成了一个统一和谐的童真画面。

图3-13 陆燕《春》

陆燕的另一幅作品《春》（见图3-13），每当看到这幅画时，笔者就会产生许多的回忆。画家描绘的童趣并不只是单纯地理解为一种诙谐的趣味之感，画面中更多能体会到的是一种温情的童年意趣。画面整体的设计是灰色调，表现的是阴雨的天气。画中小黄鸭的暖黄色起到了点缀的作用，传达出人物关系间的暖意，正好与灰色湿冷的天气做了很好的对比。整个画面以灰色的伞、灰色的衣服作块面的分割，正负空间的留白比例适度并且形象饱满有张力。画面中人物造型特征清晰，传达出父子之间的那种无法言语的情感，让人联想起童年的种种画面。春作为题目也正是象征着春雨淅淅沥沥地下着，万物生长，一切的事物都是呈积极向上的状态，表示美好的开始。艺术家自身的特质是温暖的，细心观察身边的事物，带着爱意的情感进行创作，表达自己对童年往事的珍惜之感。

朱播的《团结就是力量》（见图3-14），画面中传达的不只是童趣，更多是一种体育精神，即小孩不服输、坚强的性格精神。从画面中看，画者特别擅长利用形式的分割、疏密的对比关系来构成画面。暖红色调更隐喻了一种热情和正能量。同时运用装饰性的表现手法来简化人物造型，并将每个小朋友细微的神态动作表现得生动有意味，强烈感受到画面中这些使出全身力量的小男孩所传达出的激烈的情感。巧妙合理

的人物组合安排，加上围绕着飞舞的两三只蝴蝶做点缀，增添了画面的情节性。这是高于生活的艺术处理，让整幅作品传达出一种积极向上的童年意趣。

刘金贵是我国当代有实力的中年画家。他非常擅长于继承和发展装饰性语言。他的作品中常常有鲜明单纯的色彩、简洁重意趣的造型以及奇思妙想的空间构图。在意趣的表达同时又注重画面诗意的表达，通过自由、高雅、朴素、稚拙的自然状态体现出美而真的艺术风格，致力于发展"笔简神全"的传统特点。他在造型上吸收民间的适度变形经验，强调以少胜多，笔见神生。同时擅长用理性的线条去描绘感性的情节趣味，画面中符号化的语言形式从传统山水中得到了不少的启发。他的作品《夏日》（见图3-15），利用前后的遮挡关系营造着诗意的氛围，绿茵树下，两小儿童正在专注地斗蛐蛐儿。此作品虽是一张尺幅不大的小品画，然而人物动作的设计却是意味十足，虽然采用了装饰性造型因素，却无刻板、呆滞之感，反而将儿童之间娱乐的意趣氛围成功地表达了出来。

艺术家从不同的侧重点阐述心中想要表现的童趣，传递出的感受是不一样的，他们是以现实生活的真情实感为依据，合理地运用装饰性语言来表达积极、热情、向上、雅致的童趣。

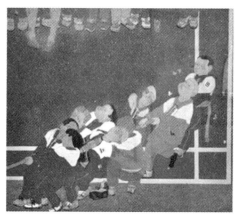

图3-14 朱播《团结就是力量》　　　　图3-15 刘金贵《夏日》

2. 古趣

当代装饰性工笔人物画的题材多元，既有表现时代生活的现状，注重从写实到写心的含蓄表达，同时还有对传统绘画的学习和创新。这里的对传统学习并不是回归传统，而是以当代的新视觉、新思维再次重读经典、重温古趣，是对古拙之味的发展创新。中国绘画需要创新，不然会使人产生审美疲劳。古趣，是面对传统题材重温当时的气质，找寻质朴、厚重、稳重之精神心境。

唐勇力的《马球图》（见图3-16）在造型构图上大大加入了自己的风格样式，同时又不难发现人物的外形、服饰、妆容甚至马匹造型都源于唐代的一种审美旨趣，即丰

硕肥美的富贵气派。画面中的细节描写也借鉴了宋代李公麟《五马图》中马的各种不同姿态，同时也通过人物的各种动态情节贯穿整个画面。弱化背景的描写，看似静止平面的背景环境，却能传达出一种有风、有速度的动态之感，这都源于画家善于抓住瞬间动态，捕捉生动的气息，再加上技法中运用高低染法和虚染法增加了画面的虚实之感。唐勇力在《再谈工笔画的写意性》①中提出，意即随意、随性、随感，情感与思绪的自然流露，包括技法，某些意义上"发现即创造"，这一点非常的重要。"意"不仅是意象、意味，还有随意、随性的含义。工笔画的意义所在，并不是按照一种程式去画，也不只是发展装饰性的绘画语言，而是更多地运用这种形式让情感自然流露。意象性、意趣性并不是写意画才有的因素，工笔画同样可以很好地与意趣结合。唐勇力正是一直在不断探索这样的契机，从各方面吸收，壮大自己的艺术风格。学习传统不只是临摹、还原，更多的是以传统为基调发展与创新这样的艺术语言。同样是表现打马球的生活场景，刘金贵的作品中所采取的装饰性语言更简洁概括（见图3-17），颜色也更单纯。每个画家对于装饰性绘画手法和意趣表达中的侧重点是不一样的，我们不能以单一的手法去看待，他们都是在不断探索自己的创新之路，其中的意味需要我们慢慢体会、欣赏。如果说唐勇力吸取的更多是唐代的艺术风格，那么刘金贵则是从汉代画像石（砖）上吸取了更多的营养。比起唐勇力画中唐代仕女的温婉趣味，刘金贵的画中英姿飒爽的男子风貌添加了更多的激烈之意，情节的紧张感抓住了观者的眼球。唐勇力的《马球图》融入了更多复古的色彩意趣造型，刘金贵的作品则更多倾注于造型和情节上的意趣呈现，他们发挥各自所长，表达不一样的古拙旨趣。

图3-16 唐勇力《马球图》　　　图3-17 刘金贵《马球图》

　　还有位表现古意且独具特点的画家是周京新，从他的作品《水浒人物八十图》（见图3-18）以及《西游记组图》（见图3-19）来看，一方面从立意上向传统的文学经典表示敬意，一方面在技法上是师古而创新，为我们做了一个如何学习经典并发展创新的示范。在造型图式上，周京新处理得繁复严谨，擅长各种形式语言，

① 唐勇力. 再谈工笔画的写意性[J]. 美术，2009（04）：65-71，141.

线条有机的排列组合更是让画面风格在貌似规律的排列中不失意味，不管是人物形象还是配景造型都融入了典型的个性特点，貌似是程式化的类似，但是细细地品味，会发现在不同的场景中会让人有会心一笑的细微区别，人物的造型紧凑却又不缺乏生气，山石树木乃至祥云屋宇都具有装饰的意趣，反而衬托出人物间的气韵和灵性。从画面看到了画家不仅吸收了传统人物画的造型，也从山水花鸟间汲取养分并加以革新运用于自己的画面中。从画面的风格和整体的气魄能够感受到，在周京新温文尔雅的气质背后，深藏不露的是一种倔强的个性特征，因此才能有如此独特的创作风格。

图3-18 周京新《水浒人物八十图》（局部）　　图3-19 周京新《西游记组图》（局部）

专注历史题材，体现古拙意趣的画家还有吴绪经（见图3-20），他中总是能以独特的视角和手法传达一种诗意的意趣。他特别注重画面的构图形式和人物造型研究，他的作品与传统历史题材结合，装饰性形式中带有古趣之感，具有独特的艺术风格，这与他参与电影美术设计和求学于加山又造研修班的经历有着密切联系。

总的来说，当代作品中的古趣不仅仅是对传统题材的重温，更多是立足于经典之上的发展学习并注入各种想象力，运用装饰性的绘画语言表达他们从传统中读到的不同意趣。

3. 生趣

关注时代生活是当代装饰性工笔人物画家的必修课，从大范围到小范围，从关心社会生活现状到留意自身周边的小故事，他们都是在生活中不断寻找意趣。人物画最离不开的就是现实生活，也正是这样，艺术家借画来表达一定的积极态度和生活的情趣。

庄道静是比较活跃的女性画家。虽然画面中大部分描绘的是女性的生活状态，但却不显娇气和俗气。在她的作品中，更多能感受到的是时代生活下有热情、有个性、有

图3-20 吴绪经《竞技图》

温馨宁静特质的鲜活生命。庄道静的画，从立意、构图、造型、设色都有着自己独特的思考和新意，无论是写意还是工笔，都重在精神内涵的表达，从而流露出的意趣也是顺其自然的。庄道静的作品体现出她扎实的基本功，同时具备着装饰性语言特征和自然传达出生活情趣之感，比如她的作品《潮·美甲》（见图1-18），条屏的形式分别描绘三个场景。美甲美发的娱乐模式在新时代是非常流行的，画家细心地观察到这一细节状态，表现女性爱美、悦己的一种生活常态。画面中微妙微翘的造型、温馨浪漫的色调、丰富不俗的装饰性纹样、人物的情绪交流等都细致地展现在我们面前。笔者认为庄道

图3-21 庄道静《夏趣·蜓》

静最打动人的特质是能将身边容易被忽视的事物，用她独特的观察方式和表现手法有意味地表达出来，打破"无表情"人物画的创作面貌，让我们能够真切感受到生活就是这样的一种情调。庄道静的另一作品《夏趣·蜓》（见图3-21）中，画家捕捉到瞬间被蜻蜓惊扰到的女生的微表情。她所描绘的都是具有生动气息的自然之感，区别于"美人影子"或"无表情"人物的造型，避免了画面的肤浅和简单，变得更加生活化、情节化，意趣也就自然地流露出来了。

　　同样体现着生活意趣的还有入选第十二届全国美术作品展览的蔡晓满的《戏》（见图3-22），青年艺术者用质朴的色调和语言描绘着一群老人听戏的场景，虽然他的创作手法还显得比较稚拙，但是这表明当下的青年绘画者在不断地关注着社会和时代的发展，继承创新传统的装饰性手法在人物情感的表现中不断地努力和探索着，用心地去感悟周边的温暖并用自己的画笔大胆地表示出来。同样入选第十二届全国美术作品展览的青年画者杜如雪的《何处惹尘埃》（见图3-23）用诙谐的手法和明亮的色调侧面描绘着当下社会的生态环境以及人与人之间的冷漠之感，引发当下人的深思。刘金贵的《酒歌》（见图3-24），画作尺寸不大却十分注重场景气氛的把握。刘金贵用他游刃有余的装饰概括手法，从人物造型到配景小物都做到了一丝不苟，统一且不矫揉蒙古族造作。刘金贵出生于内蒙古自治区，对蒙古族的生活场景的描写是有心而发、有感而画，豪爽开朗的个性，悠然饮酒的生活状态让人向往，即使是马匹和小狗的形态也都是幽默十足的，自由开心的氛围笼罩着整个画面。画家陆燕在作品中以其个性的艺术风格融入自己细腻的情感，以幽默的表达形式展示出来，装饰性中带有意趣感受，如《盟》（见图3-25）、《山歌》（见图3-26）。

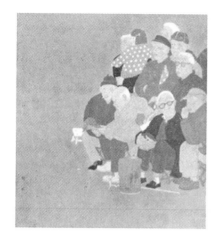
图3-22 蔡晓满《戏》

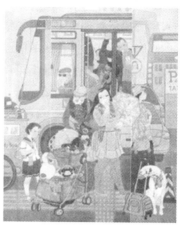
图3-23 杜如雪《何处惹尘埃》

图3-24 刘金贵《酒歌》（局部）

图3-25 陆燕《盥》

图3-26 陆燕《山歌》

 表现生活状态的画作不止以上的例子，各位画家用不同的形式语言和生活感悟所表达的意趣各不相同，多元化的时代是需要我们不断去挖掘，创新更多的艺术语言与当下的生活意趣相结合，表达自身的态度和精神内涵。

4. 闲趣

当代的人物画家从对现实生活的描绘转向对心境、情感的隐晦表达，这些作品的画面所呈现出来的意趣是含蓄的、随心的。我们可以跟着画家的画面指引，找寻内心中的闲情逸致，不直述意趣，而是体会艺术家心中的审美旨趣。

陈子是当代比较活跃的艺术家，她的关注点基本上没有离开过女性和孩子，尤其是他们的生存状态，这些和她本身的生长环境有着密不可分的联系。孩子是未来的象征，女性的美好善良品质影响着社会的发展，陈子努力地想通过自己的绘画唤起人们对生命的珍惜和热爱，对美好生活的追求，在浮躁喧嚣的城市里寻找静谧的生活。

图3-27 陈子《花语系列》

陈子是福建省惠安县人，早期的作品里描绘了很多惠安女性的典型形象（见图3-27）（见图1-24）——勤劳善良。画中并不描写她们的真实场景，而是描绘画心中的惠安女性的理想形象，这些形象带着画家美好的愿望。陈子的画面中，人物并不多，大多一个或两三个人物，背景单纯梦幻，雅致的色调，大大的眼睛，细细的眉毛，长长的鼻子，有着陈子自己的艺术语言特点。看似相似的处理手法，但每幅画传递的情感和思绪是不一样的，忽闪忽闪的大眼睛似乎在诉说她们自己的故事。画面的处理手法随意性更多，色彩的选择也更自由，厚重、绚烂又很清透。她喜欢尝试用各种元素肌理为画面服务，探索艺术表达的多元趣味性，这是她画面传递出清新感受的重要因素，这也是呈现出意趣氛围的重要原因，造型与色彩的多次碰撞，擦出了艺术的火花。同样研究变形造型和绚烂色彩的青年艺术家吴跃华（见图3-28），作为男性画家重新诠释着对女性的表达，厚重多变的色彩在整个创作中自由地排布。艺术家对于画面的革新都是在推动着当代中国人物画的发展，将装饰性的形式方法与表达的意

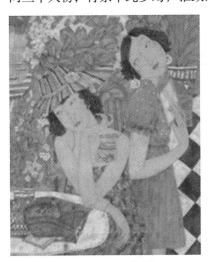

图3-28 吴跃华《夏》

趣相结合是一个不断探索的过程。不同的意趣表达是源于画家不同的心境和思维，他们运用独特的装饰性语言进行大胆尝试，从而体现出不同的情怀，正是有了情怀的不同才能表达出不一样的意趣感受。

（二）匠心独运的意趣面貌展现画家情感——以形式语言划分

李泽厚说："美之所以不是一般的形式，而是所谓'有意味的形式'，正在于它积淀了社会内容的自然形式。所以，美在形式而不即是形式，离开形式固然没有美，只有形式也不成其为美。"① 这表明形式语言是形成美的重要因素，但是不能为形式而形式，不能成为形式主义，否则就会导致僵硬、刻板的人物造型。艺术之所以为艺术，有抚慰人心灵、调动人情绪的功能，绘画作为视觉艺术，它能够直达人的内心，让观者产生共鸣。艺术的多样性也正是让人赏心悦目的原因。不同的意趣感受其实源于艺术家对画面的不同艺术处理，通过各种语言形式与主题相契合，匠心独运地引导观者的视觉，从外象特质走向内心，再返回到画面，这是一个不断呈上升循环的过程，所以有不同情怀、不同心境读画时，会产生不一样的心灵感受。规律和形式语言的本质是为艺术服务，而不是限制艺术的自由创造，也正是有了这些形式语言的构成才会展现意趣面貌。

1. 构图意趣

中国画的构图经历了"置陈布势""经营位置""布局""章法"等过程，经过不断的总结、归纳、探索，形成了现在多样的构图方式。构图的形式美与画面的意趣创造有着一定的关系，"言"是有限的，而"意"是无限的，"趣"是"意"的具体体现，是"意"的落实。在前期构思时涉及观察方法，所谓"应目会心""悟对通神"等。正是如此，好的构图增加了画面的艺术趣味，能够引起观者的视觉心理变化从而产生律动美。构图意趣的形成因素可大致归纳为几点：布白、虚实疏密、张敛藏露、动静相依、边角处理等。通过这几个方面，画家独具匠心地运用形式美的构图法则，传达意趣感受。

只有知白，才能守黑，计白当黑，布白来自取舍，概括，也即是图底意识。"图"为我们所描写的主要是正形，"底"是除去正形外的负形，正负形的巧妙构思，布白的合理处理，可以增加画面"此时无声胜有声"的意趣效果。正如叶毓中的作品《永恒的寻找》（见图3-29），画家擅长画大场景的氛围感受，背景的大片树林构成画面的一个整体外

形，同时又十分注重树枝穿插间的留白处理且留白形状无一雷同，在层层叠叠的树林中给人以透气的感受。通过有疏密对比的正负空间设计形成了一种优美的韵律节奏感，如同音乐一般，是充满着诗意的韵味。叶毓中的另一幅作品《唐风》（见图3-30），场景布白的处理作切分整个画面的作用，半包围

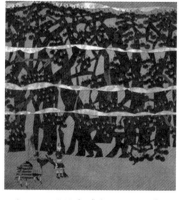

图3-29 叶毓中《永恒的寻找》

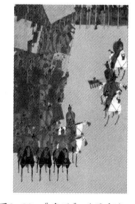

图3-30 《唐风》（局部）

① 李泽厚. 美的历程 [M]. 天津：天津社会科学院出版社，2001：27.

的构图形式既有规律地排列着又通过整体外形的强化突出了画面主题的庄重纪律性情节，构图的布白处理很好地服从了画面诉求的需要。

布白不仅仅要考虑整个大画面的块面分割，还需要注意细节中局部的布白处理，即使是衣纹上的图案构思也要考虑到图底意识。除留白外，虚实疏密也是构成画面意趣节奏感的重要形式元素。焦洋的《漫天莹莹点千里共婵娟》（见图3-31），通过孔明灯大大小小的疏密安排，将人物面积缩小，场景空间感加大，再以红黑色的色调进行搭配，营造了夜晚许愿的热闹氛围。同时，远近法的运用带来虚实感受，大小孔明灯的分布，提升了整个画面的空间纵深感，让我们感受到画面呈现的空间不限于画作尺寸，再加上人物的情景设计，画面显得自由轻松而富有情调，让人向往。焦洋的另一作品《绿风习习夏草长》（见图3-32），描绘的是女子悠闲地躺在草地上的舒适场景，将草地的密与人物外形的概括构成疏密对比，前后遮挡关系体现微风灵动的惬意感受。庄道静的《百合》（见图3-33）同样注重疏密的安排布置，作品中各样植物构成丰富的符号形态，点线面穿插融合，让画面呈现出既整体又丰富的视觉效果。

图3-31 焦洋《漫天莹莹点千里共婵娟》

图3-32 焦洋《绿风习习夏草长》

图3-33 庄道静《百合》

画面的藏露关系是增加画面细节和层次关系的重要形式元素，藏与露、张扬与收敛的对比关系是丰富画面情节性、故事性的有效手段。例如，庄道静的《潮·美甲》（见图1-18）画面中的局部，画家巧妙地安排人物的叠加关系以及与边框的分割意识，形式的精心构思添加了丰富且有节奏的画面氛围。大到人物间的交流安排，小到道具的摆放，都体现着女性休闲活动的精致丰富。最右边条幅中的黄色头发女生的肩上，含蓄地露出了几根手指，这个巧妙的设计不仅增加了画面动作的丰富性，也巧妙融入了生活的真实性。这都源于画家在尊重事实客观的基础上，通过感受生活情趣，用心关注日常细节才能够更好地在画面中融入体现生活意趣的形式因素，优秀的作品总是能让我们不断发现惊喜。

动与静是对立统一关系，动静结合的画面安排，增添画面的生动趣味表达。动静的对比处理让观画者的视觉与心理上产生波动，打破呆板的画面构成，呈现出艺术生命的活跃姿态，如刘金贵《为爱鸟声多种树》（见图3-34）。

除了以上所述的构图形式美，还有很多的元素需要我们在实践中不断地学习总结，寻找画面意趣与构图之间的关系。

2. 造型意趣

唐勇力指出："造型意识的培养与训练需要与它和传统的尚意重形相结合，只有这样一切事物才能转化成有意味的形。画家就是写意、写心、写情，让造型的形式表达情感，力求尽

图3-34 刘金贵《为爱鸟声多种树》

达其意。"①当代装饰性工笔人物画中的造型既要深入现实，但又不要被现实因素所拘束，既要超越现实，也不为梦幻和想象耽搁，艺术的造型本质是从现实中衍生出来的，不是直白地去描述它，艺术创作不是简单的一时一景，而是要领悟艺术与生命，创造与自然的关系，作品的形体等与之相联系，才能自然地流露出心中意趣。装饰性造型本身具有一定的意趣味道，装饰性与绘画性的关系处理就是既要服从于感性因素，又要自觉于理性的思考，追求更高层次的和谐统一。当代装饰性工笔人物画善于运用线的组合搭配，通过适当的变形夸张来对造型进行艺术加工。工笔人物画的装饰性造型有着"易""简"的审美要求，但是并非简单解释为"容易""简单"，这是务必要从"繁""难"中提炼出来的。装饰性的提炼因素应该是由我们全面了解、思考后的取舍，这样的装饰性造型的概括才是有意义而深刻的。意趣的表达一定程度上与变形有关，适当的变形夸张可以为装饰性的形式手法增添趣味感，但若是为了夸张而夸张、变形而变形，就会造成一种矫揉造作的效果。优秀的变形造型应当是与主题相结合，能够很好把握人物形象与性格特点之间的关系，做到自然的意趣流淌，符合艺术应有的规律，从而产生出一种艺术美感而不是低级趣味。当代一部分装饰性工笔人物画家善于从原始时期的壁画艺术中找寻灵感，也不断学习着民间绘画的意趣表达，同时还从各种带有意味的形式造型中滋养着自身的艺术观念和方式。

造型的意趣表达可以从情节叙事性的人物关系处理上体现出来，这一方面的人物造型与生活原型息息相关，更多的灵感和造型源头是取材于生活中的各种细节，传达出的是一种具有故事情节、有人物关系的生动意趣场景。例如，庄道静的作品《潮》（见图3-35），这是非常典型的具有当代装饰性因素的工笔人物画的意趣意味的作品，表现的是女性烫染头发的一个场景，画面中的意趣之感从人与人，人与物之间的关系，以及从人物的发饰、方向、眼神、表情等细节造型中感受出来，这些略带夸张的造型设计正是符合了画面主题的表达。不仅是人物本身形象造型，还有道具的造型设计如锡纸烫、卷发棒以及被吹风机撩起的卷发造型都让画面构成统一且自然的意趣味道。作品中既有生活的真实感，又有艺术的创造力，画家用一种风趣的方式表达了女性的生活休闲状态。庄道静的另一幅作品《夏趣·蝈》（见图3-36），作者以用装饰性的语言概括人物的五官、姿态及道具的造型，让作品在人物造型间的情节故事性中传达出惬意感受，无论是立于画面后方的女生手拎竹篮的姿势还是桌上正在被戏弄的蝈蝈造型，无不充满着画家独具匠心的设计安排，让整幅画面自然而然地传达出小情小调的浓浓意味。

① 唐勇力. 古远回声：工笔人物教学讲座 [M]. 石家庄：河北美术出版社，2002：57.

图3-35　庄道静《潮》

图3-36　庄道静《夏趣·蝈》

以人物间关系做造型意趣设计的表达还有很多，如刘金贵、焦洋、杜如雪、谢友苏、周京新等，他们都立足于各个不同题材以自己独特的语言来表达不同的意趣。

除了以人物间关系做情节造型设计表达意趣，还有一种方式是对人物本身造型做变形处理，人物造型的适当变形夸张不仅是为了在视觉上增强效果，更是为了表达情感上的意境。例如，当代人物画家马小娟的作品（见图3-37），她利用装饰性的表达手法

图3-37　马小娟《清音》

通过人物形象的变形隐约地表达对传统仕女的诠释，在她的作品中，我们不能以常规的观察方式去评判，马小娟其实是用自己的方式在表达对美的追求，没有一般意义上的甜腻，更多地带着一点古怪感受，比如人物造型中额头窄窄的、眼睛略高、鼻子偏长、脸庞有点宽厚、大头与身子的细小做强烈的对比等。谈及"变形观"的时候，马小娟曾提到是在学生时期慢慢养成了这种造型感觉，她试图想将传统的东西与当代的审美相结合，让形象生出点点拙味，既要严谨又要显得轻松，既要变形但又不能特别夸张，她所追求的是表达变形中的韵味，这也是让观者感受到造型意趣所在。相比之下稍微含蓄的变形还有陈子的造型，在陈子的作品中（见图3-38）夸大的头和手，调高细细的眉毛，大大的眼睛，拉长的鼻子，薄薄的嘴唇。陈子的人物造型舍繁就简，创造的是一种清新、纯净的境界，表达的是青春期女性的

图3-38　陈子《惠安女》

细腻情感，从而我们从她的画中可以读到的是一种悠然、浪漫又带点迷茫的意趣之美。通过研究变形造型来探讨意趣的艺术家还有张见、王小晖、吴跃华、曹娜、颜晓萍、桑蕾、苏茹娅等人物画家。他们活跃在当下画坛，努力追求着各自个性化的装饰性语言去诠释心中之意趣。

3. 色彩意趣

色彩是一种能够很好表达情绪的绘画语言元素，通过色彩的渲染可以烘托契合主题的氛围，也可以直观影响观者的视觉效果。当代的色彩追求多元的发展，通过多样的手法和形式与色彩相融合从而增加作品的视觉的张力和感染力。颜色的选择搭配也更加地自由、随意、随心，装饰性既是一种方式，也是一种效果，而色彩就是能强化这种效果的重要因素，色彩的有机安排更是为艺术创作增添了一种意趣的审美旨趣。颜晓萍的作品（见图3-39、图3-40）就具有这样的有魅力，每次欣赏颜晓萍的作品，都会有一种温煦又清新的感受，她对色彩有一种天生的敏感度，擅长补色的运用，感觉是在漫不经心的笔触里让色彩充满着灵动且有丰富的情感。颜晓萍的作品属于装饰性工笔重彩，她能够把特有的材质、绘画形式和肌理很好第融合，在墨与彩，工与写，装饰和绘画中不断探索当代独有的时代语言，是具象和抽象中别有风味的艺术风格。从她对色彩的运用，能够感受到这位艺术家对艺术创作的热情和执着，读到了生活情趣和情景交融的诗意，既含蓄又浪漫，既自然又感动。颜晓萍色彩中的意趣更多是吸收了工笔、水墨、陶瓷、插画、壁画、西方绘画语言等，构成了生动的装饰性绘画语言，耐人寻味。

图3-39 颜晓萍《恋春》

图3-40 颜晓萍《艺曲童年》

李传真的彩墨人物（见图3-41），是将色彩意趣与人物造型相结合的一个重要探索，充满着个人的幻想色彩，以一种新鲜的彩墨经验给我们带来一种新的视觉体验，这是一种新的尝试，我们应该正视这种正在进行的一些"新鲜"努力。陈孟昕对色彩的运用也是充满想象力和神秘感的（见图3-42），他在传统工笔画的含蓄特征基础上，创造了丰富宽阔且具有时代气息的当代工笔画格调，体现了传统艺术样式的当代性。画面中丰富多变、醇和流畅、意蕴飘然的色彩特点符合了工笔画的写意性意趣，这种新技法的实

验给艺术带来了新的形态面貌。唐勇力从传统壁画中得来的脱落法（见图3-43）、色彩的虚染法、高低染法等，将色彩的传统意趣与现当代人物形象巧妙结合，找到切合点，成为他独有的绘画语言，既具装饰性效果又增加画面的层次和感染力。还有将山水皴法与色彩结合运用的田野（见图3-44），从传统吸收营养的他，巧妙地丰富了色彩形式，开拓了绘画语言的视野，增加了画面的意趣。

图3-41 李传真 彩墨系列

图3-42 陈孟昕《一方水土》局部

图3-43 唐勇力《敦煌之梦 西部印象》（局部）

图3-43 田野《繁花之地》

　　形式是一个复杂的话题，视觉艺术中，它是内容的存在方式，是外化表现，没有形式的展示就没有艺术表达的方式。同样的，当面对艺术创作时，我们不可忽略的是与形式绘画语言相关的还有我们的艺术想象力和对生命的激情和热爱，充满着爱和美感的体验，才能给我们带来真正的意趣。

第四章 当代工笔人物画的诗意性表达

静默的诗意性是传统中国画写意性的另一体现。传统中国画的意蕴在于其静默的诗性，并且中国画发展的过程与诗歌有着密切的关系，"诗是无形画，画是有形诗"便是两者关系的最佳概括。工笔人物画和诗词这两种艺术形式的最终目的都是追求"美的意境"。工笔人物画在数千年的发展中，其题材风格、技法语言经历了不断的嬗变，逐渐形成了如今独特的样式特征。中国工笔人物画不似西画那样强调客观对象的真实性，而是同诗词意蕴一样：反映画面精神内涵和意境，构建景与物的从属关系，利用专业技法语言来烘托渲染意境氛围，抒发作者的情感。诗词与工笔人物画的"艺术意境"就是"情"与"景"完美融合。

一、传统工笔人物画的诗意性表达

从传统工笔人物画的角度来诠释"诗意性"内涵，我们首先要明白什么是"诗意"，在传统工笔人物画中又呈现出什么样式的特征。回溯中国古代艺术理论和近代文学史对其的定义都没有唯一的标准，每个学者在阐述诗词与绘画关系理论的过程中都有独到的见解和观点，早在唐宋时期，王维就主张诗词与画具有同一性，曾在自题诗词《偶然作》中自我调侃道："吾生来应是画师，而非单纯的诗人。"苏轼观王维《蓝田烟雨图》后有感而道："其诗画中的意境能互为贯通。"这是对王维诗画成就的赞美，同时也是对"诗画同源"观点的认同，诗词和绘画创作方式具有关联性。王维先后创作了许多空静明朗的作品，赏其诗词，最大的特点是将绘画技法用于诗歌，诗歌中所描绘的山水人文形象，兼具诗意性和艺术性。

（一）工笔人物画"诗意性"内涵

诗意最早出现在《贞观公私画史》中，用作一种习语表述，后逐渐发展为美学的一个常用语，字面意思就是：诗词意境。《现代汉语词典》对"诗意"的解释为"像诗里表达的那样给人以美感的意境"[①]，道出诗意的核心就是美感和意境。结合以上，笔者认为"诗意性"的定义是：艺术创作者在作品中，有意识地建构审美境界，或者想象空间，进而产生或者达到了情景交融的艺术意境。意境是中国美学的核心概念，是指艺术

① 中国社会科学院语言研究所词典编辑室. 现代汉语词典（第6版）[M]. 北京：商务印书馆，2012：1172.

作品中反映出来情与景、虚和实相交融、呼应的韵味，是抽象化的、有着生命力的、诗意的空间。王昌龄的《诗格》中提到的"三境"包括诗人和艺术家笔下的自然物境、心灵之境和情感之境。"物境"是表象，然后递进到身临其境为"情境"，最终触发由心而生的"内心之境"，意境就是这些境界的最高品。《中国艺术意境之诞生》提出：意境是情景交融，通过对景的不断发掘，透出深层次的情，以此获得更加丰富的意象，追求有"象外之象"的意境美。中国画美学中的"意"是指画家的思想感情，"象"是指表达的客观物象。意象是包含画家情感、情绪、观念的物象。画家将挖掘提炼的意象有机组合构成意境，传达了画家的思想感情，所以一幅画的意境包含了作者的主观感情和客观物象，工笔人物画通过意境来表现画的诗意性。

关于诗画意境论，唐代刘禹锡提出"境生于象外"。中国画要求形神兼备、集聚象实和境虚及"向外之物"的意境美，是艺术家所寻求精神上的艺术审美境界。所以意象构成意境，诗意性又通过意境来表达。传统艺术观念是"景"生"情"、"境"生"意"，如诗中"一切景语皆情语"，画中"寄情于景，借景生情"。传统工笔画中的诗意性，不仅通过题画诗或以诗作画的形式体现，更注重画家在客观意象的再创作中融入主观情感通过画面得以表现，正如《说文解字》中所言："诗"是主体"志"的表达。再如《毛诗序》中道："诗者，志之所之也……蹈之也。"① 这里的"志"又包含了"情动于中而形于言"中的"情感"的传达。因而传统工笔人物画的诗意性在于主体借助物象体现个人的精神、意境。意境也是心境，艺术家用丰富的联想将感情色彩充实构筑在诗意的作品时产生一种情景交融率真抒怀的心境。例如，周昉《挥扇仕女图》描绘了宫廷女子的日常，以此造景，再通过人物、空间的形象和分割的位置的布局来传达画面的情致，而内在所渗透的是艺术家自身的心境、理念，通过技法语言来表现"因心造境"。再者心境也反映出时段性及情绪性，画家不同时段的创作心境存在差异性，面对不同物会产生不同心境，画面出现的意境也会随之改变，这种差异性映射在作品中就传递出不同的意境，如含蓄、恬静、浓烈、奔放、抑郁、朦胧等。

工笔画是抒情的、细腻的、高雅的，其中充满诗意与情趣，传统工笔人物画对画面章法布局有精心安排，作者内心的情绪在景与物位置的参差、疏密、大小中得以体现。能够观其画者通感其意境的作品对客观对象的再描摹，是以求"因心造境""以景物象"。这当中的意境就呈现出诗意性，所以传统工笔人物画情之所寄，志之所托，用诗画结合的方式直抒胸臆。画家主客观的结合以力求将其神态、个性渲染得传神，将客观人物融于主观创造的氛围和环境中来烘托意境。如同诗歌将辞赋比作线条，画家用色彩技术语言来传达其审美思想、画面的意境，而创作出的作品通过意境渲染出来，表露心中境界传递至他人之心境中。工笔人物画中的诗意性往往以形式美与诗意美相辅相成来达到浑然天成、言有尽而意无穷的画面氛围，如传统工笔人物画中的留白这一手法就颇有引人

① 毛苌. 毛诗注疏 [M]. 郑玄，注. 上海：上海古籍出版社，2017：12.

遐想之味。画面展现的美感与意境，需要"诗意"来统筹。

（二）中国传统人物画与古诗词形式的融合

从"诗画同一"的起源上讲，王维在继承和顿悟前人思想及作品中提出"诗画同一"理论。这个理论的源可追溯至早期诗歌总集《诗经》。汉代《云汉图》取自古诗诗意，南宋的《唐风图》取材于《诗经·唐风》中的十二章，归为"诗意图"行列，以这种"诗意"的艺术语言来表现擅用"赋比兴"手法的诗歌，后人给予这类诗词境界一种精妙的阐释——"移情说"。诗画同一，古代艺术家已经能够主观地将思想情感迁移入所描绘的客体中，在创作中运用艺术构思经验与想象，将主观情感融入客观画面中，创造兼具气韵神质的形象，是基于对传统诗词艺术的学习领悟。许多传统工笔人物画取材于诗词歌赋，运用画面环境布局，深入造型，使其"形象丰满，各具神态"，使画面中的人物形象传神生动且具有诗意意境。

1. 《洛神赋》的形象注解——《洛神赋图》

画同诗词一样，能被创作出来的首要是作者心中情感迸发所想呈现的意象——能够表现当下内心情感与意象表现的情境结合。东晋顾恺之在曹植创作《洛神赋》后画下了《洛神赋图》（见图4-1），虽是两种不同的艺术形式，运用的语言和技法也不同，但"诗画本一律，天工和清新"，二者都讲述了曹植与洛神相遇、相爱、离别的故事，更将洛神"翩若惊鸿，婉若游龙"的美貌和风采用各自的技法语言展现得淋漓尽致。《洛神赋图》中的人物、神兽、山川等元素囊括于三幅连环画中，用重组构图的形式来表现时间的流动、景物的疏密，用时空交替、重叠的形式再现了《洛神赋》以时间倒叙来讲述曹植和洛神故事的方式。

图4-1 东晋·顾恺之《洛神赋图》

《洛神赋图》尽在诗词意境之中，因情设境，山水起到了承上启下、衔接情节的作用，将空间时间自然过渡，又让整幅作品透出意境深远的气息。在不同的时间线上运用山水景观作为背景，用云和流水形象把控节奏，如画中的游龙和鸿雁、水边的延寿客、高耸入云的常绿树、出水芙蓉等。顾恺之将诗词中"忽不悟其所舍，怅神宵而蔽光"依靠纯技法语言，在平面图中反映出人物细腻入微的精神空间，正是借鉴《洛神赋》传达出的诗意意境。例如，洛神走前的流水是平静的，在洛神走之后，曹植追神，河水被密集的线条描绘得连绵有力、波涛汹涌，表现了曹植复杂焦急、充满矛盾的心情。顾恺之没有照搬诗词中华丽的辞赋，而是利用对《洛神赋》诗词画面意境的感悟和自身艺术境界，生动形象地将"浮长川而忘返……至曙"这一系列的文字意境再现于观者眼前：水浪潮起潮落拍打船底与主人公内心的急迫思念，一呼一应，观者仿佛身临其境，通达其感，引起共鸣，无不体现了作者对于诗词意境的理解。

中国传统工笔人物画往往以线造型，兼容并蓄了书法的行笔技巧，线条被赋予了生命和意义，转化为形态美、结构美，以构成画面中人与物、与境之间的节奏、韵律，最终形成每幅作品独有的意趣境界。顾恺之的《洛神赋图》用笔略带柔和，虚实结合的技法语言抓住人物形象神韵，令整个画卷情节更紧凑且富有节奏感，并具有细腻浪漫的"诗意性"气质，如《洛神赋》中曹植运用了"髣髴兮若轻云之蔽月""灼若芙蕖出渌波"等大量的篇幅去形容洛神的美貌，运用高古游丝描其"春云浮空"的特点，将洛神飘动的衣带、秀逸的裙裾、形体的纤柔、曼妙的形象塑造得生动且具有诗意的气质、韵味。顾恺之的线描更隐喻辞赋中的悲剧色彩，蚕丝描既有连绵不断、缠绵悱恻之意，同时又略显沉重哀伤。《洛神赋图》绘画手法带有浓厚的诗意美，画家虽无法把诗词中的比喻修辞画于纸上，但工笔线条的作用不仅是表现人物形态的技术手段，更是经过提炼的艺术语言，其中连绵婉曲、婉转起伏、含蓄飘忽、疏密缓急与诗词相呼应的同时还有着自身独特的诗意气韵。

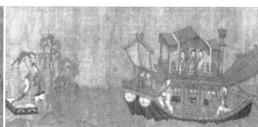

图4-2 东晋·顾恺之《洛神赋图》（局部）

《洛神赋图》（见图4-2）浅色勾线，浓色罩染，使色彩更具诗意之感。诗词靠辞藻来修饰人物衣着容貌和身份阶层，人物画则以色彩的浓淡和色调以作区别；背景环境中的元素，如鸟兽花木山石的空间纵深感用深浅拉开。整体画面的设色淡雅而唯美，色彩关系和谐、典雅，微加点缀不过多晕染，与这段凄美婉转的爱情诗赋所表达的情感相

互呼应，增添了一丝浪漫主义的诗意氛围。《洛神赋图》在整个场景内容的铺设、刻画造型的技法上都展现了传统画家丰富的想象力。《洛神赋图》作为《洛神赋》的形象注解，是顾恺之创作出的画中有诗且能引起情感共鸣的传世之作。画面中营造朦胧隐喻、虚实空明的诗意意境。"宣物莫大于言，存形莫善于画"[1]中文字虽然能表现非图画的美，却无法具有直观的视觉体验。诗词歌赋是语言艺术，绘画是视觉审美艺术，绘画比文字的画面感更强、更立体，具有强烈的视觉冲击力，但却只能表现图画装饰性的美。而《洛神赋图》兼有诗赋的"动"和绘画的"静"，将诗意性很好地融合在传统工笔人物画中，通过连续性情节的构图和富有表现力的技巧呈现出了一个凝聚画面装饰性美和诗意性美的空间，延续了诗词歌赋中的浪漫意境。

2. "捣衣诗"意象——《捣练图》

清代叶燮论："画者，天地无声之诗；诗者，天地无色之画。"[2]古诗词中的意蕴和中国画的意境之所以能够互相转换是在诗意的作用下完成的。中国古代大部分的绘画都能借诗歌中的意象用于表达绘画意境。"捣练"作为中国传统艺术独特的意象，其形象无论是在古典诗歌还是工笔人物画长卷中都传达出了艺术家的情感。

"捣衣诗"从六朝开始，中晚唐时期兴盛，很多现实主义诗歌都以"捣衣"为主题或物像去描绘真实的生活，体现出对民间百姓疾苦的关怀。传统人物画也引入了这一意象并逐渐演变出了其固有的图像题材。"捣练"这个意象最早出现在西汉班婕妤的《捣素赋》中，而后东晋曹毗诗词《夜听捣衣》更为具象，将"捣衣"隐喻妇女在家为征战远方的丈夫准备寒衣以寄托对夫君的思念之情。至此后"捣衣"常用在工笔人物画中，通过捣练这一意象来描绘社会生活场景。诗人画家借用"捣衣诗"和捣练图往往是抒发对平民艰苦劳作、社会战争残酷的忧国忧民的情感，也带有讽刺意味。

牟益所绘《捣衣图》（见图 4-3）正是基于诗人谢惠连为怀念征夫所作的捣衣诗的二次创作。牟益在作画时深刻地分析了诗歌和捣衣意象，用线条营造画面空濛的诗意意境，通过凸显萧条怅然的意境氛围以此来再现诗歌中女子的哀怨，对战事的讽刺。画作绘制了三十二名妇女在庭院中从布练到成衣的全过程。庭院秋深，槐叶繁茂，景象清冷，图中景象与诗词中的诗意一一对应。例如，从背景中秋菊上的蟋蟀和槐树上攀爬的昆虫就能联想到谢惠连《捣衣诗》中的"白露滋园菊，秋风落庭槐"；图画上坐着缝纫和站着杵砧捣击生丝的几人，好似观有所感，一声声的捣衣声似道道婉转的哀思，诉说"纨素既已成，君子行未归"的愁苦。牟益的《捣衣图》还展现了宋代的绘画风貌，如屏风所绘的具有人文化风格的山水画。画背面题有关于"画中有诗"理论的跋文："兼诗有唐王……为之传神云。"在诗词意境中"捣练"这一意象大部分都与"闺怨"相关，主题和基调也是伤春悲秋，如"宁辞捣熨倦，一寄塞垣深"（唐·杜甫《捣衣》）。

① 张彦远. 历代名画记 [M]. 北京：人民美术出版社，1963：29.

② 叶燮. 原诗 [M]. 北京：人民文学出版社，1979：65.

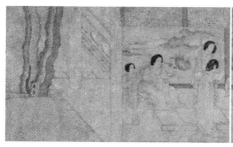

图4-3　宋·牟益《捣衣图》（局部）

"捣衣"反映的不仅有闺怨之情，还隐喻后宫贵人困在深宫不受恩宠的境遇，成为表现宫廷女性生活的诗歌题材之一，如"长信宫中秋月明，昭阳殿下捣衣声"（唐·王昌龄《长信秋词五首》）。其中唐代张萱的《捣练图》最为典型，只是在当今所赏析的是宋徽宗赵佶的《天水摹张萱捣练图》（见图 4-4），所以它既有唐代人物画的特点同时又存在宋代绘画审美风格的影子。张萱在创作此幅画时极有可能因李白的《子夜吴歌》而得灵感。张萱的这幅《捣练图》（见图 4-5）同样是描绘一幅捣练劳作的景象，只在人物的身份上与前人有所不同，更突出了宫女劳作的高贵优雅风姿。画面中的中国传统美学风格与诗词意境相辅相成。其色彩大气古雅，又融进唐画的富贵艳丽，如仕女的面容、衣纹图案和器具的设色都呈现出华贵之气。除去色彩的美感，张萱在线条上传达出一种含蓄细腻又兼具韵律的诗意美，人物脸部轮廓的情态及动态都带有情绪性，对宫廷中发饰、配簪、服饰的质感用技法表现得淋漓尽致。画中每个人物都有自身的特点和性格，如俏皮玩耍小女孩俯看熨烫的卷布，使画面略显枯燥乏味的气氛增添趣味。中国传统人物画中无不显现出情随意动的美学思想。线条节奏、动势和用色的浓淡、虚实等技法语言中都包含了画家情感抒发，将笔墨情趣尽现观者眼前。画面情节上也会给人和谐而含蓄的诗意意境。根据元好问在《张萱四景宫女画记》中所述，《捣练图》原作的环境更具诗意性，画中布置衬托秋日景色的梧桐叶、秋芙蓉与画中仕女的花钿、锦冠、襦裙相映成趣，契合了捣衣诗中一贯的秋季氛围，同时又体现出传统工笔人物画在客观现实基础上再现了诗词意境，从行为层面上升到精神层面，将世俗生活予以艺术升华。

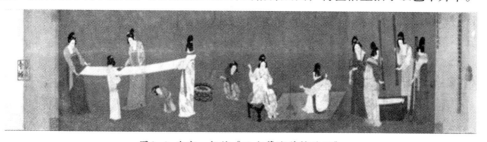

图4-4　北宋·赵佶《天水摹张萱捣练图》

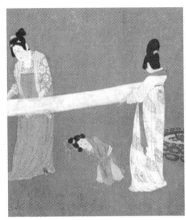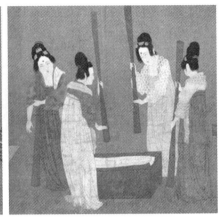

图4-5 唐·张萱《捣练图》（局部）

传统工笔人物画之所以具有诗的意境，因其以景入境，在"形象"的基础上又有具"意象"，"意象"构成意境，意境反映诗意性。捣衣诗通过描绘捣练画面反映了中国传统文化对女性思想的影响，通过这一劳动形象来找寻其内在的情感，但是这样的情感需要通过诗人或画家对"捣练"这一意象进行加工从而变得更为清晰完整。《捣练图》画的不仅是女性的外在形象，还是对诗中秋夜单调而悠长的愁念，剪不断、理还乱的相思，清幽月夜下无尽的孤寂的抒发。即使画面中未曾题写诗句，但也能联想到诗意，印证了"诗画同一"的艺术意境。

3. 春风得意丽人行《虢国夫人游春图》

诗画相通，二者不属于同一形式，但精神气质上是相同的。宋代苏轼在观王维诗画时提出"诗中有画，画中有诗"的理论，杜甫的诗也有关于"诗情画意"的内容。传统工笔人物画中的诗意表达，不仅依赖于诗作画或题画诗的形式，更在于画面形式与内容本身所呈现出的诗意性。这类作品中画家将心中的意象运用传统工笔画技法语言加工重组构成诗意意境，以此呈现出诗性的格调，如张萱的代表作《虢国夫人游春图》（见图4-6）。

"长安水边多丽人。……后来鞍马何逡巡，……"（唐·杜甫《丽人行》）《虢国夫人游春图》在绘画技巧上和空间布局上都呈现出诗意意境。画中再现了虢国夫人一行人骑马踏青的情景，虽仅有人物与马匹，但画家用"绣罗衣裳照暮春"（唐·杜甫《丽人行》）的技法来隐喻主题——游春。人物造型上塑造出了春风得意，神采飞扬的神态；精致华丽的红袄青裙都反映了春日的背景，整个画面生机勃勃，仿佛让人感受到"绿杨烟外晓寒轻，红杏枝头春意闹"（北宋·宋祁《玉楼春》）的诗意意境，作品与诗词形式无关，却给人带以诗一样的美感、意境。传统人物色彩运用主观能动性来表现诗意性，不局限于物象的固有色、环境色，用中国画颜料中的同类色和对比色、矿物色与植物色来渲染画面意境，表达情感。在背景布置上也别出心裁——主题是"游春"，画面却无

红花绿草。张萱通过对人物衣着中窄袖、披帛、襦裙和绣鞋中青石青、朱砂、石绿的布置来暗喻花红柳绿，将"游春"委婉巧妙地表现在画中。此技法更突出了具有惬意、自然、诗意性美感的人物形象，使得整幅作品散发出轻松自然的诗意氛围。

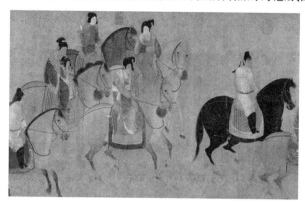

图4-6 唐·张萱《虢国夫人游春图》（局部）

《虢国夫人游春图》对诗意意境的表达，反映在其色彩表现出的浓重华丽、以色墨相，画面明亮艳丽但毫无轻浮艳俗之感。例如，贵妇面容略施蛤粉，更显肌肤的细腻柔润；用线流畅工细，勾勒时疏密缓急，旋转曲直，虚中求实；渲染刻画时轮廓虚边缘，虚幻而平实。骏马，发髻、乌纱冠将轮廓线条晕染得像韩愈诗中描绘的"草色遥看近却无"一样，线的韵律与形体的结构融合，线条虚实相生，呈现耐人寻味的诗意性。在视觉空间运动中表现出的诗意性在于画面体现出"风不动，幡不动，是心在动"的意味。作品中众人骑坐于马上，每匹马在路途中脚步的快慢用跨步的大小、方向来表现，整个画面节奏和谐、充满韵律感，将视觉直接引向主题和高潮。画面是静态的，但画家的意是动态的，而观者则可以从静态的形象中去体会画外之意，画中之诗。此外，背景用留白代替春景，隐含了"无声胜有声"的意境。《虢国夫人游春图》用独特的视角与技法传达了艺术与生命精神，观其能联想到"踏花归来马蹄香"的诗意意境。

《虢国夫人游春图》画于政治经济高度发展的盛唐时期，受各种宗教和外来文化的影响，艺术思潮和形式都逐步走向成熟，是诗歌绘画发展的高峰时期。这一时期的工笔人物画多是表现贵族生活和世俗生活的仕女画，作品技法功底扎实，画科竞立，题材多样，彰显了当时盛唐的繁荣。在充满自由活脱氛围的盛唐下，画家作品借用意境来抒发自在快意的情绪，与唐代之前工笔仕女图中女性被塑造出秀骨清象的"烈女"形象截然不同，取材和立意更贴近现实生活，表现意境中的物象更真实鲜明。张萱利用传统文人画高超巧妙的技法语言来表现盛唐时期"鲜衣良马""拾翠踏青"的审美风尚和传统画家以诗入境、画中有诗的诗意情操。传统工笔画中"流淌"着浓浓的诗意性，无论是借题画诗、以诗入画还是从画面语境中传达出的诗意意境，都代表了古人对诗画同一理论的实践。

4. 重叠图像的映射——周文矩《重屏会棋图》

五代南唐周文矩的《重屏会棋图》（见图4-7）的巧妙构思与蕴意可称作传统工笔人物画"诗意性"的典型之一。此图描绘了南唐李璟兄弟四人下棋的场景。他们身后是长榻，上面放有投壶和棋盒；长榻后面竖立一屏风，上面绘有一老翁倚在榻上，呈现卧姿，三个仕女在铺拉；床后有一个屏风，上面画有山水，因在屏风中又画有屏风的缘故，故曰《重屏图》。《重屏会棋图》既是一幅反映宫内生活纪实性的绘画，又是一幅人物肖像画。画中人物形象个性迥异，清秀儒雅。南唐中主李璟若有所思，不露声色，景逖举棋不定，景达从容不迫，景遂手搭兄肩，鼎力相助，他们相互观察对方，心理活动互不相同，衣纹疏密有致，色调自然。

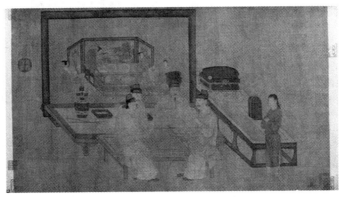

图4-7 五代十国·周文矩《重屏会棋图》

画中的两组屏风，一直一曲，既不单调，又体现出画中有画的诗意境界。这种重叠图像的构图，显示了画家善于构思和别出新意的艺术天赋。同时，屏风上的人物及周围的陈设给人一种浓郁的生活气息和真实感。正是这种独有的画中画的表达形式，在单独一幅画中体现一连串情节故事的叙事手段在南唐宫廷被多人效仿，较多地运用到表现文人雅集的活动或其他故事性人物画中。周文矩等南唐宫廷画家开始改变了前朝人物画环境简单化和情节单一性的创作手法，大大增强了人物画的叙事能力，影响了后世乃至当今人物画的构思技巧。这种巧妙构思，利用重叠图像反映客观事实的形式，实乃绘画"诗意性"之典范。

二、当代工笔人物画诗意性表达的影响因素及表现手法

（一）当代工笔人物画诗意性表达的影响因素

当代"诗意性"的转变是对传统"诗意性"的归纳、扩展和更新，意味着对工笔人物画中"诗性"的现代化重铸。当代艺术包容并蓄，呈现多元化趋势。如今艺术家从绘画材料、方法、观念等多个角度对"诗意性"进行改革尝试，画中意境呈现出多元化发

展趋势。当代工笔人物画中具有多元化的视觉元素和文化图像，作品以图像形式呈现出来的意境，在现代化技法语言和表现内容方面呈扩大化的整体冲击。

在多元化的人文环境下，工笔人物画中"诗意性"呈现出的现代化特征根植于传统文人画的审美观念和思辨方式并借鉴吸收外来立体主义美学，给传统工笔人物画的造型观、色彩观带来新的技法思路，如现代艺术家会根据颜料质地、定点透视、光影等丰富画面的诗意空间。传统工笔人物画追求以"形"写神，西方写实主义绘画则以写实为原则，这些都导致了工笔人物画进行意境表达时在技法、审美观念方面的变化。此外，各式画展、新型的材料、各种思想、审美的更新也是如今诗意性呈现多元化的原因。

现代市场经济的繁荣、社会生活水平的不断提高，文化消费使得艺术的需要程度大大增加，更多的青年艺术家以个性化视角来表现画面，如平面装饰化、肌理技法的运用、综合材料的使用等。工笔画的意境需要发展创新以吸引不同的消费者。此外，当代青年艺术家的创作心理表现出对个性化审美的追求，这就需要在对传统工笔人物画的存精华、去糟粕基础上再结合当代多元的思想观念和审美需求。现代人文环境为工笔人物画技法的个性化意境表达的多样化提供了发展空间。当代工笔人物画通过主观思想抽象化，创作出具有时代性的诗意作品，表现出的诗意性尽显个人特色。

1. 审美观念的转变对诗意性的影响

在绘画艺术中，审美观念是一种意识先导，影响审美认知和审美方式。而绘画创作是对客观现实的模仿，表现主观世界，眼之所见、心之所感、情为之动，从而在作品中产生不同特质的意境。审美观念可以说是"意境"的载体，但它本身也是一种"意境"。不同时期工笔人物画的审美都与当时的社会审美观一致。现代审美观念受到了传统审美意识的影响并与当代语言元素融合，诗意性才有了新风貌。社会主流审美意识影响艺术家艺术观念、表达方式和审美趋向，这种审美趋向渗透于作品的诗意表达中。当代工笔

图4-8 罗寒蕾《小花》二联

人物画中内容、概念、线条、色彩等都是画家精神审美情感存在的外在形式。现代工笔人物画的审美观念沿袭"诗意性"的审美品格，在表现手法上创造出与传统工笔画截然不同的新视觉形式。当代审美观念转变带动诗意性的现代化主要体现在画家对社会心理和时代背景下艺术思维的认识和思考。例如，传统绘画审美意识是取悦文人阶层、服务统治阶级道德教化的，而在当代艺术教育普及背景下，审美观念是大众化的，评判标准多元化的。现代工笔人物画诗意表达受时代性与大众性的审美观念影响，有的强调直观现实，或梦幻隐喻，或抽象唯美等，视觉上呈现出的不同意境；有的塑造具有象征意义的抽象化背景，或选择写实性的具象化背景，或运

用装饰或平涂等方法来使画面更具诗意性。例如，罗寒蕾的《小花》（见图4-8），画面上只有女孩和蒲公英。画面的留白多，留白的位置运用颜色晕染的技法使画面意境的表现力更强，让观者触发无限联想。有的重视个性化、精神化、符号化的趣味追求，如主观造型的夸张和变形。不同的艺术表现形式在现代工笔人物画中呈现出含蓄朦胧、恬静自然、浓烈醇厚的审美趣味。

2. 当代诗歌形式反映的诗意性

诗歌的现代转变是基于传统和当代的融合。现代诗人从内心、自然、时代中，在无形与有形关联中构建当代诗歌，体现新的内涵和诗意性。现代诗从审美观念、表现方式和题材风格上寻求全新的突破。古诗温柔敦厚、哀而不怨，克制强烈的感性、情趣的抒发，而现代诗从政治、人文、自然中提取意象，用象征、隐喻、讽刺手法更加强调自由开放和直率陈述，表现出的诗意性也不再是陈词滥调的抒情，而是遵循着诗人内在的思想与情感。现代诗的情绪抒发是现代语言形式的融合统一，现代诗表现出的诗意性继承古诗朦胧含蓄的特质，意象的构造灵动，准确把握了古诗的"欲言又止"的尺度，同时在现代价值观审美观的潜移默化下对"人"的开拓更为直接。正是这种"诗性"的转化和提升，发展出了现代诗"时代性"的言说方式。从现代诗引发对现代工笔人物画中诗意性的思考，要建立在对当代诗画关系问题的把控上。现代中国诗画的结合，一般意义上呈现的关系从闻一多、丰子恺、艾青这些具有诗人、画家双重身份的人身上加以印证，诗中画意和画中诗情在他们的作品中都能体现出。现代诗画关系更体现在内在性质的联系上，

图4-9 何家英《百合花》

更多从思想观念和艺术语言上互相借鉴，如现代画家从白话诗中得以启发，作品中抒发情感更直白。现代诗是对生活的凝练，艺术家思想感情的抒发带给现代工笔人物画"诗意"上的新思维。现代工笔画在诗意表现上追求形象的典型、主题的深远，注重所描写物象的意义和价值，无处不显示着中国艺术"文以载道"的思想精神，"诗画同一"相互影响渗透，在精神上、意境上浑然一体。例如，何家英创作的作品《百合花》（见图4-9），其中人物神态包含着忧郁伤感的情绪。整个画面蕴含了含蓄自然的诗意美，这和席慕蓉的诗作《结局》中"遗忘了的野百合花……淡淡的斜阳"对生活的迷茫和忧愁的意境如出一辙。

（二）当代工笔人物画中诗意性的表现手法

将中国传统绘画从纯技术性语言中释放出来，诗歌的作用功不可没。诗画的结合将传统绘画进阶到更高层次的艺术语言，成为作者抒发个人情感的方式。现代工笔人物画在继承传统基础上以有意味的形式呈现出更丰富的诗意性，依旧保留传统文化的诗意性

内涵，运用现代的表现手法营造画面的诗意氛围：从立意上看，画面要立意深远，情真意切；经营位置时，要超越表象，在时空中擅用物象的起伏律动表现诗意意境；造型上，要立足于传统工笔人物"意象"造型、以形写神，还有现代化的平面装饰性，写意化和写实性。传统工笔画技法是单一的"三矾""九染"，而现代用冲、洗、擦等多样化的技法样式来加强笔触和肌理语言，产生更为丰富的意境视觉感受；设色上讲究用主观色彩来体现内心的诗意情感。正是这些继承传统，又不断创新的技法语言才体现出当代诗意性的新诠释。

1. 立意——意境深远

清代方薰认为"作画意以定位置，意奇则奇，意高则高，意远则远"[1]，强调立意对创作的重要性。近代美学家朱光潜简谈立意：对选定的"题目"进行多方面地"自由联想"，不论大小，不拘次序，要想出些意思。"意"是抽象模糊的一个概念，是意境深远，是抒情达意。诗书画中以"意象"来承载"意"，创作者以象形表达内心情感。其中的"意"指心意，"象"是物象，"意象"是"意中之象""人心之象"。中国画创作中将主客体融合、将客观物象加以修饰提炼后主观营造再现，达到个人情感和审美的融合，才有了物我两忘的诗意意境。

当代工笔人物画的造型观也承袭了传统，意象造型的运用对现代工笔人物画的意境、情绪的表现起到了重要作用。无论是绘画还是诗歌都存在"意象"，而"立意"就是确定作品中意象造型，它所流露出的是艺术家主观情感的体验。以古诗"意象"为例。李白的"杨花落尽子规啼，闻道龙标过五溪"（《闻王昌龄左迁龙标遥有此寄》）寥寥数笔，借用意象来抒发情感。意存笔先，画尽意在。意境是创作呈现的核心，意境是画的灵魂。得"意"而忘形，立意精妙，先于用笔原则，画境神气自然、气韵生动。清代笪重光说："虚实相生，无中画处皆成妙境。"[2]传统工笔人物画创作中追求诗情画意，这是因为诗画并举，相映生辉，而现代工笔人物画家因时代环境、个人修养，心境差异及审美情趣不同创作出不同的绘画语言和表达方式的题材。李峰的《南风》（见图4-10）这幅作品背景是南国雨林，造型奇特的树木植物，四位身着傣族特色服饰的少女，身姿曼丽，一派安静适意的意境氛围。画家意将内心的田园牧歌通过这种意境得到延伸，以求达到人文自然的高度融洽，追求一种内在的诗意意蕴。现代美学家林纾指出："境无忌夷险。凡写山水，宜在出新意境。"[3]可见现代化的意境要推陈出新，体现画家对社会生活或自然景物新鲜独到的体验和感受。简单来说，现代诗意意境要追求新、异。例如，王冠军的《锦瑟华年系列》（见图4-11）是画家对现代青年的特色写照，他们前卫时尚但低调，沐浴春日阳光中，或是日暮黄昏后，游走于都市的某个街道或是某古建筑之间。这代表

① 方薰. 山静居画论 [M]. 宁波：西泠印社出版社，2009：2.

② 笪重光. 画筌 [M]. 成都：四川人民出版社，1982：3.

③ 刘大槐. 论文偶记：春觉斋论文 [M]. 北京：人民文学出版社，1959：26.

了现代新青年画家对画面意象，意境的创新和突破。

图4-10 李峰《南风》　　　图4-11 王冠军《锦瑟华年系列——Hello 北京》

　　一幅好的作品不仅展示的是画家的笔墨技法，更体现了蕴含的立意和内涵。现代工笔人物画家追求个性抒发，不落俗套，要在立意上下功夫。现代工笔人物画的意象造型在抽象变形的形象中又具传神，并强调现代形式美感，而这种意象是画家内心世界的某种映射。立象以尽意的目的是表达情感，具体实践则要求观象取意。画中人物形象如果只是对客观的单纯描摹，那么就会缺乏自然神韵和诗性。何家英创作《秋冥》时正因看到了河北省蔚县过早入秋，那里的城墙古楼在蓝色的天空映照下更显古老，微黄的落叶伴随着余晖在风中摇曳，静谧而美好，所以将这些元素通过构思融合在画面中，映衬了独自冥想的少女的心境，营造出了静谧闲适的诗意美感。可见这幅画的构思立意富有深意。

　　"尽意莫若象，尽象莫若言。"（三国·王弼《周易略例·明象》）自古画家便重视传神写照、巧密于精思，如顾恺之的"迁想妙得"，这些美学思想是现代工笔技法的理论依据。作为现代工笔人物画追求的"意"的境界，将"意"与"境"相互融合，使观赏者在无尽之"意"中触发想象，引发共鸣——仿佛紧紧抓住掩藏在俗世中疲惫的心灵，置身于天人合一、韵味无穷的诗意意境之中。现代工笔人物画的意境深远要求作品达到情景入妙，景、物呈现不似之似的效果。一是因心造境，境由心生，情由境出，画内外兼具神韵，才能意深；诗于画内，人物才能灵气生动，充满艺术张力；布景精妙，于无声诗中见其精神，才能意远。二是强调写意性，工笔人物画所具备的"意象"除了严谨细腻的特质外，更是对意境和意趣的追求，如尚意的造型观，色彩的意象表达，随意造境等。只有重视立意的意境深远，才能更深入把握画面的诗意性。

　　2. 构图——经营位置

　　在工笔人物画创作中，以立意来统筹画面意味，将人与景根据立意进行布局，使其

能够将作者想传达的意境在画面中呈现，突出作品诗意性的同时又具有形式美。中国画的构图理论讲究"置陈布势""经营位置"。"经营位置"中"经营"为主，"位置"为从，当落笔"位置"时，讲究对画面的空间气势、留白美感等进行反复推敲，分析、提炼画面的章法和布局、主次要景物的呼应，从而达到穷理尽性。构图方式在作品里不只是为再现某一物象位置，构成形式是其为了表现艺术作品诗意意境和画家情感而运用的手段和方法。福西永认为"形式不是……运动的概念引入形式分析"①，一幅画用怎样的形式在视觉上表现出意境氛围，在于对构图形式的构建。中国传统绘画中对于"形式"一词很陌生，而现代工笔人物画的形式无所不在，作品要想与众不同地表达出诗意意境，更离不开形式，构图形式感强烈的画面之意境更耐人寻味。"诗画同源"的构图理论在诗词中尽显，如苏轼的《蝶恋花·春景》、王维的《送梓州李使君》中的高远取景法，苏轼的《江上看山》中的散点透视，这是中国画构图区别于西方绘画的独特艺术形式。画家借鉴古诗词的构图来分析画面布局位置，这个就是经营的过程——以诗入画，通过构图使人物画具有很强的诗意表现性。传统工笔人物画运用大量的环境配景的构图方法来表现画面的诗意意境，而现代工笔人物画中的构图中传统散点透视受西方焦点透视的影响，定点透视的形成运用逐渐成为主流，呈现空间立体化、造型体积化。物象之间的衔接具有立体空间的透视关系及环境纵深化的特点，更加注重光影、明暗、虚实、藏露关系和构图外在形式的变化，等等。

现代工笔人物画在构图中所表现出的诗意性，在于画面的虚实藏露，对点、线、面各要素的合理布局，疏密强弱等对比，主次关系的安排等。例如，何家英的《魂系马嵬》（见图4-12）中主体形象的量偏弱，画家则通过对其他元素的调整来协调关系——一大群身穿红色衣服的将士与唐玄宗穿的黄色龙袍和杨贵妃穿的白色宫裙在面积、气势上都形成了鲜明对比，通过次要人物所占数目与主体疏密的对比，以突出主要人物的形象；再从位置关系看，在意境上形成由上至下的趋势，更加地增强了这类场面的气势；再从点和线疏密看，众将士的配饰作为"点"，兵器和周围的装饰作为"线"，具有节奏韵律。

图4-12 何家英《魂系马嵬》

因其利用合理"置"物，画面的动静、虚实、藏露、留白等相辅相成，蕴含了画家对画面把控的"意象"思维。这种现代化的构图形式突破了视觉上的限制，使观者耳目一新，触发联想，体会到独特的诗意美感。在当代背景下，工笔画家用不同的构图形式来表现内心语境呈现，是情感的"诗意"流露。与传统相比，他们更偏向打破固有的构图规律，用光影明暗的多重性变化来营造作品构图中"诗意"的意蕴。

① 福西永. 形式的生命 [M]. 北京：北京大学出版社，2011：39.

在空间构图方面，现代工笔人物画在空间表现上既保留了传统人物画的意境，又注入了时代空间表现的技法，立体维度为二维空间服务。例如，徐华翎的《香》（见图4-13）是断截式构图，残缺的部分更引人遐想，更衬托出少女的纯粹和美好。这种形式具有强烈的艺术表现力，隐隐约约的画面给人一种缥缈含蓄的视觉效果，安静中蕴含着不确定性，聚合中隐喻着离散性。这种构图的虚实掩映具有女性之美和朦胧的诗意美。构图不仅使描摹对象更具

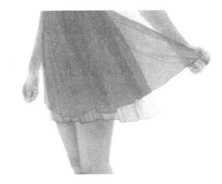

图4-13 徐华翎《香》

多样性，同时也隐含了创作者的思维方式和情感诉求。在一幅画的空间中为了突出物象而设计的形式语言，是画家主观感情、艺术素养的结合。现代工笔人物画的构图对表现诗意性至关重要，要对意象进行重组排列，且体现出作者在画中倾注的情感，从而体现意境。

3. 造型以形写神

造型是表现工笔人物画诗意性的重要手段。当代工笔人物画与传统人物画相比，造型不再平面化，形象塑造更加精致，表现形式更加贴合现代审美。当代工笔人物画在"形"与"神"的关系上显示出强大的包容性与创新性，依旧尊崇"以形写神"的传统手法，不把造型局限于具体物象，而是意象造型感；受到西方素描的影响，造型上呈现一定的立体关系；以线造型具有平面性中带有强烈的装饰风格及人物造型风格的多样化。

刘泉义的《银装》（见图4-14）描绘了正对前方、手托银饰的苗女，另一位背对画面的苗女垂手而站，两人中间是一颗枯萎的红果树，背景是冬日的银装素裹。整幅画面带着诗意般的情调和意蕴。画家除了用传统的"骨法用笔"，还借鉴西方绘画的素描技法，造型写实并具有一定立体感：把繁杂的苗族配饰描绘得环佩叮当，装饰性的苗族图纹围绕衣纹褶皱结构转动，显出体积；把苗族女性俊美秀丽的脸庞刻画得非常饱满，更显神采熠然，用技法深入地表现人物面部结构和体态关系，形成凹凸感，使其更加具有艺术的感染性。在做到"形神兼备"基础上，该画显示出现代工笔人物画的独立形式美感，用现代化造型技法表现了画面的诗意意境。

图4-14 刘泉义《银装》

近代工笔人物画发展有过度重视形式的时期，后逐渐有意识地以"神"补"形"，形神兼备。当代工笔画家看重表现客观存在的真实性，但同时也致力于刻画人物的内在心理变化。例如，李传真的《工棚》（见图1-27）表现了含蓄而自然的诗意美，刻画了一群农民工在工棚休息的场景。画作将农民工的

形象通过细微的细节来刻画——饱经风霜的皮肤，杂乱无章的发型，破旧衣服上的泥土，有力的体态，生动形象地反映了农民工造型特点；人物表情疲惫而眼神却坚毅，流露出作者对于现实社会的反思，对劳动人民建设美好生活，艰苦奋斗的赞美。画家通过独特的绘画语言来塑造人物形象，不是机械地写照，而是神似。现代工笔人物画表现出的"诗意性"具有传统文人画的特质，对人生的感悟和对现实的抒情，还具有传统文人画所没有的现代化、大众化和都市化的时代独创特质。

当代工笔人物画注重写生，在强调以线造型的同时，更强调把握人物的内心活动。很多画家在人物的渲染中主张"形"是主宰，"意"在笔后。当代背景下不同的传神特色应运而生。张见将传统造型和现代元素结合，画面构成上呈现出平面与三维交互的物象空间，其作品中的女性造型呈现半身或半裸的形象带有残缺感，虽然不同于传统人物画对于人物形象的完整度，但在人物塑造上继承了传统，如圆润的面容和厚大的耳垂与传统仕女形象如出一辙。画面的含与露、动与静和人物若隐若现的思绪形象营造出幽静无穷的诗意意境。

意境的产生需要注入情感，而感情的产生又是基于画家对客观存在的观察思考。张见对此有着自身的分析理解，巧妙合理选取的造型特点，减弱西化光影效果，擅用平面化、重组的方式来处理人物造型，创作出言有尽而意无穷的艺术作品，所以在他的作品中我们能够看出传统工笔人物画所特具的沉稳、静谧的诗意氛围。抽象化的个性精神之所以需要去借助造型，因为从人物的"形""神"就能表露淋漓尽致。"词以境界为上，有境界自成高格。"①与诗歌相同，中国画离不开意境的营造，所以基于中国传统艺术理论的解读和意象化的审美追求，在现代画家作品中不能完全照搬西方绘画的写实性或戏剧化情态和动态来塑造人物形象，而要依据"以形写神"——更注重作品的真切实感，描绘人物或含蓄或幽怨或自得或迷茫的动态神情，进而去提炼更适合自身的艺术形象，营造出诗的意境。当代工笔人物画造型的"意向性"无疑需要更多的画家在创作中去探索，画家应以情会通，在作品中创造出更加传神的形象，营造出诗意的画境，使画面中的诗意性更加浑然一体。

4. 设色——随类赋彩

一幅工笔人物画除了能在立意、构图、造型上表现作品的诗意性，设色环节则是将前几个步骤融合统一。在中国古时就对人物画赋色有了深入的探究，如谢赫"六法"中"随类赋彩"的理论中就提到要依照不同的描绘赋予画面不同的色彩表现，郭熙在《林泉高致》中指出："水色：春绿……秋净，冬黯。"②虽然在这里只指出水天根据四季变化而产生不同的色彩，但一隅三反，可以看出古人对于"随类赋彩"的灵活运用。刘

① （清）王国维. 人间词话 [M]. 上海：上海古籍出版社，1998：56.

② 郭熙. 林泉高致 [M]. 南京：江苏凤凰文艺出版社，2015：12.

勰在《文心雕龙·物色》篇中说："雅咏棠华，或黄或白；骚述秋兰，绿叶紫茎"[①]，通过指出自然的变化，自然万物间的联系，揭示其本质特征。

　　诗人和画家都认识到不同意象在不同时刻表现出不同色彩的变化，产生不同的心境感受。画家通过设色表现情绪心境反映画面的诗意性。诗意，意境在色彩的运用上起着关键作用。色彩赋予独特的审美情感，强烈的视觉感受。设色中又有丰富的明暗冷暖变化，抽象来说是从有意味的心境变化中表达出来的。设色既能在画家的创作中表现手段，又是画家思想内涵的体现。与传统工笔画相比，现代工笔人物画在色彩表现上保守单一，擅用丰富的特殊技法和肌理表现，在传统的设色方式的基础上借鉴西方油画和日本画的色彩特点提高画面的设色表现力，色彩具有现代化和人文精神，画面因设色呈现出多元的当代"诗意性"意蕴。陈孟昕《暖月亮》（见图4-15）中的人物以石色来分染，衣着利用蛤粉撞粉撞色的技法，背景潭碧植被以暖色作底罩染，烘托突出人物。画家对色彩运用有独到的见解，对比色和同类色的铺设合理充分，即使在同一色相中也能在不同的象形中找到万千色彩，设色强调强饱和度和浓度。画面呈现浓重华丽的效果，充满浪漫的诗意场景，营造梦境般的画面意境，朦胧中勒出一幅充满诗意性的人文画面。

图4-15 陈孟昕《暖月亮》（局部）

　　工笔人物画的色彩语言既是画家对物象的客观体会和再创造，寄托了艺术家的心境、情感、个性，也间接给观者不同的意境体验。随主观"意"来设色，能够看出画家对于

① 刘勰. 文心雕龙注（下册）[M]. 北京：人民文学出版社，1958：37.

色彩的宏观掌控，换句话说，在整体色调中由提取单个色系进行分类组合后安置有序才能构成整体统一的画面。"随类赋彩"中也包含对墨色的掌控，传统绘画理论中提及"墨分五色"，墨一样能表达诗意性。作为"心象"之色，烘托笔墨更能丰富作品的立意，突出主题的氛围，赋予作品高度的诗意美感。罗寒蕾的作品就擅用墨色。她运用画面黑白灰的色度、面积、比例区分画面的层次。罗寒蕾的画面呈现大起大落的高调和低调而不是四平八稳的中调，这样在视觉上更有冲击性，更容易表现画面效果，"随类赋彩"和"墨分五色"都注重色彩情感，讲究色彩的搭配和意境表达，当表达意境时，含蓄地来反映作品表达的情感，使得作品更具发掘力和感染力。

从"随类赋彩"到"活用之妙"，工笔人物画色彩基于客观，以线为骨，以色为肉，但设色技法局限于线条轮廓中，基本以平涂为主，现代色彩吸收西画的色彩语言，大胆创新尝试，打破了线内设色的阻碍，着重利用了色彩来进行画面诗意性的营造，表现入微的心灵意趣，又呈现高度概括、主客观统一的视觉空间。例如崔进的《嘉年华》（见图4-16），这幅作品所呈现的超现实主义风格源于其画面中大量的虚幻色彩。这些色彩偏厚重，斑斓明快，亦幻亦梦，带有情感性，给观者强烈的视觉体验和情绪波动。崔进的作品在色彩上之所以能够着重艺术语言的表达，更突出视觉空间，因为其突破传统把中西方绘画的特性为己所用，兼收并蓄。艺术家只有不断创新创作观念和表现技法，才能造就设色中独树一帜的风格特征。色彩的意境营造是画面体现诗意性的灵魂一笔，随"类"赋彩进化发展到随"意"赋彩更加反映出创作主体精神意境。现代色彩的"意似"虽可能与现实形象联系不够紧密，但工笔人物画本身就是再概括、再创造的过程，所以写实性色彩虽直观但缺少情绪，意蕴。现代工笔人物色彩不再仅仅追求物象的真实性、典型性，而是诗意的独特性，创造性。观者再看也不是再经历一遍所见之物，能产生不一样的联想，这样的一幅作品才更具表现性，达到以虚当实，虚实相融的艺术效果。

图4-16　崔进《嘉年华》

诗中有画，而不全是画；画中有诗，而不全是诗。诗画有所区别，诗中的抑扬顿挫不能于画中表现，画家只能捕捉片段中高潮的一刹那，在画面的空间中引入时间的概念。

诗画虽不能相互替代，但中国诗与工笔人物画二者有相同的诗意意境。现代工笔人物画作品表现出的诗意性大部分脱离"诗歌"本身，而从艺术形式、表现手法、类别层次中表现出更具人文精神和创新性的诗意性特点。笔者认为"诗意性"的具象表现是画面局部，意向表达是整体感觉，二者都要能够反映物象的精神情感，认识不能局限在客观存在中，要在这一过程中加入自身审美趣味和主观感受，不能仅仅在自身专业知识上下功夫，诗词歌赋等艺术领域的理论学习也许能从另一角度打破固有的审美认识，有所创新、突破，才能画出具有"诗意"品格的作品。

当今工笔人物画"诗意性"的表现力更需要在继承中创新，诗情和画意二者能够在当今艺术门类中有机融合下继承发展。中国画中的神韵与古诗词中的意象所传达出的意境一脉相承，这就说明"画中有诗，诗中有画"仍然适用，依旧是新工笔人物画中意境表达的重要方式。在社会文化发展中的物质与精神变化影响下，当代工笔人物画家在创作诗意性的作品时表现得更贴近社会生活，关注社会问题，作品反映的思想和精神具有深层意味。画家无论在用笔还是设色等技法方面都与之融会贯通，创作出深具意味，诗意盎然的作品。

第五章　当代工笔人物画构图的写意性表达

　　构图作为艺术创作早期重要的环节，是画家避不开的环节，再好的想法、绘画技法、素材，如果构图问题不解决，终究是不能很好体现。构图是西方绘画的称谓，在中国画的创作中"构图"叫作"章法"或"布局"。现在更多的人在称呼上将"章法""布局"用通俗易懂的"构图"来代替。也就是谢赫所谓的"经营位置"，它在"六法"中位居第五，顾恺之把它叫作"置陈布势"，就是说在画面上所表现的事物要协调，画中的笔墨、色调要与人物的形态结构相搭，使它们层次分明，突出主体，各得所用，相辅相成，统一联系起来。中国传统绘画受传统思想的影响，形成了独特的民族特性和审美标准。画面布局体现着传统中国画的写意性，它强调必须要注意强化主体，突出主题，做到各元素之间的整体与局部的关系和谐，空间关系处理妥当，不能生搬硬套，喧宾夺主。

　　随着时代进步，中西方绘画相互影响，中国工笔画家在新时代受到西方绘画的影响，在构图上为工笔人物画提供了新的表现形式。更加开放的社会环境，更加开放的思想，使当代工笔人物画家在保留本民族文化特色的前提下，不断地摸索研究，让绘画更贴近生活，无不体现出画家的用心。他们创作出了符合时代审美的构图表现形式，赋予当代工笔人物画鲜明的时代特色。

一、传统工笔人物画构图的写意性表达

（一）中国画构图的内涵

　　绘画发展初期，人们还没有明确的审美标准，这个时期的人物画形式也是相对简略的，在整体布局上呈现的是一种形象个体自由和拼凑的倾向，并且没有边框意识。总体来说，无论是个体形象，还是整体布局，普遍具有涣漫分立的倾向。[①]这一时期的人物画还没有形成构图观念。战国时期的《人物龙凤图》和《人物御龙图》是人物画确立的标志，从这两幅作品我们可以看出，当时有了物象的经营和人物画的审美与特征。

　　东晋顾恺之在《论画·孙武》中提出："若以临见妙裁，寻其置陈布势，是达画之变也。"[②]中国画的构图研究因此有了理论支撑。"临见"是指艺术想象在创造过程中

①　樊波. 中国人物画史 [M]. 南昌：江西美术出版社，2017：52.

②　张彦远. 历代名画记 [M]. 北京：人民美术出版社. 1963：116.

表现出来的偶发性和随机性，而"妙裁"则是指通过对表现对象的一种取舍、改造和整合。① 寻：考索，探求。置陈布势：陈（音 zhèn），同"阵"。这两句是说：仔细观察这幅画表现孙子演示练兵布置阵势的构图，是达到了善于画法变化的最高水平的。② "置陈"指的是物象之间以及颜色在画中位置的分配，"布势"指的是气势的分布，也就是各物象和色彩的方向。

谢赫的"六法论"，不仅为绘画理论提出基本框架，还成为品评画作的基本准则，在《古画品录·序》中有："六法者何？ 一、气韵生动是也，二、骨法用笔是也，三、应物象形是也，四、随类赋彩是也，五、经营位置是也，六、传移模写是也。"③ "经营"指营造、构思和分析的意思。"位置"在当动词讲时有布置的意思，当作名词是有物象位置的意思，"位置"在古文中起初和后来更常用的用法确实是同义并列合成的一个动词。④ 这样一来把"经营位置"连读，就是指构思和物象安排，就是构图。

在传统绘画中，"章法"有"经营位置"的意思。关于"章法"最早用于文学和书法领域，宋代"重文"的倾向渗透到了传统绘画上，文人画应运而生，诗、书、画、印视为画面中不可少的一部分，"章法"逐渐运用到了传统绘画领域。清代的方薰说："凡作画者，多究心笔墨。而于章法位置往往忽之。"⑤ 这里的"章法"就是作画的章法布局。

明代中后期，西方绘画引入宫廷绘画中，在构图章法上学习并尝试运用了西方的焦点透视。年希尧的《视学》中有关于研究西方绘画透视学。画家将人物放进一个更加适合的环境中，以此来表现人物的不同特征和个性。沈宗骞说："凡作人物画，必有所以位置者，则树石屋宇舟车一切器用之属，无不毕采以供绘事，然必欲其神合而不徒以形取也。"⑥ 这是要求在绘画创作中，人物要有个更合适的环境，并且环境中的物象也要是为画面中的人物服务，强调营造可以完美烘托人物的生活空间，这就更加高要求人物画家在进行绘画创作时的构思与构图能力。

（二）传统工笔人物画构图的写意性表达

1. 构图形式

构图形式，即构图的基本形式。构图是造型艺术的专用名词，是指艺术家为了表现作品的主题思想和美感效果，在一定的空间安排和处理人或物的关系及位置，把个别或局部的形象组成艺术的整体而呈现的画面结构形式。形式是指构图事物诸要素的结构和显现方式。艺术种类不同，采用的艺术形式也不相同。

构图形式有很多种，最常见的有：三角形构图、圆形构图、S形构图、对角线构图、

① 樊波. 中国人物画史 [M]. 南昌：江西美术出版社，2018：243.

② 倪志云. 中国画论名篇通释 [M]. 上海：上海人民美术出版社. 2015：23.

③ 谢赫，姚最. 古画品录 [M]. 北京：人民美术出版社，2016.

④ 倪云志. 中国画论名篇通释 [M]. 上海：上海人民美术出版社. 2015：81-82. .

⑤ 方薰. 山静居画论 [M]. 北京：人民美术出版社，1959：7.

⑥ 樊波. 中国人物画史 [M]. 南昌：江西美术出版社，2017：726.

水平线构图、垂直线构图、中心构图。画家在创作一幅作品时，不止运用一种构图形式，可能在画面中运用几种构图形式来表现。构图支撑起了画面的元素，是一幅绘画作品的基本框架。形式是绘画艺术作品的重要内容，它是绘画作品重要的视觉元素，也是画家的构思及表现手法。构图形式是绘画作品重要的组成部分，绘画作品是画家的自主想法和运用适当的表现手法得出的成果。选取合适的内容表达情感是艺术创作的灵魂。作品的好与坏反映在画面上就是画面的视觉效果，所以成为一幅好的艺术作品的要求是必须有生动的构图及特殊的形式语言。不同的构图传达给观者的视觉效果是不一样的，好的构图形式可以使艺术作品的表现力更生动，能很好地传达作者的意图。

　　构图的基本法则在不同的艺术领域中有所不同。画面构图应该遵循的主要法则为：均衡、对称、对比、变化统一。构图最主要的目的是突出主题，充分表达画家的创作意图。在艺术作品中，构图是一个很宽泛的概念，它反映了画家的思想和情感。创作艺术作品的第一步是如何构图。构图就是组合，把合适的形象放到合适的位置。构图形式可以传达出画家的创作意图，所以不同的构图给人的视觉感受是不一样的，不同的部分有不同的作用，每一部分都体现了画家独特的创意安排技能。构图形式也反映出画家表现主题的意图和具体方法，这也是创作者绘画水平的反映。

　　2.　传统工笔人物画图式特征及写意性表达

　　构图，也就是谢赫在"六法"中提到的"经营位置"。"经营位置"的内容包括从一幅画整个画面上的表现内容及空间的分配，到每一个局部及细节的安排、构思和起稿的全部过程，这些都是中国画构图的内容。构图是一种形式概念，即画面的形式美。传统工笔人物画的构图形式集中体现了中国绘画图式的特征。

　　画家的灵感虽来自生活中的感触，但画家笔下的构图却不是对真实世界的摹拟。画家把主观情感和客观物象在实践中不断深化提炼，最终通过构图的手段将其具体化，一方面展现了画家对画面高超的组织能力和把握能力，另一方面为画面注入了无限情感。构图作为绘画的总要求，从起初平实排列式的表现形式到后来的连环图画式的表现形式、长卷分段式表现形式……它的表现形式是丰富多样的。

　　（1）布白与虚实相生

　　空白的利用，是中国画构图的一大特点。空白称为"布白"。空白的运用是构图——"置陈布势""布局"的一个重要组成部分，是形式与内容融而为一的意向形态。[①]"布白"是传统中国画创作的一个重要表现手法，体现出中国传统绘画的美学特征，在画面中占据重要位置。历来的工笔人物画都重视空白的运用。画面中的空白与中国传统哲学相关，这种哲学观念讲究"虚实相生"。在这种哲学观念的影响下，中国工笔人物画的画面中空白的运用占有重要的地位。

　　中国画的空白并不是没有意义的，而是作者经过精心布置安排的，笔不到意到，它

① 　韩玮. 中国画构图艺术 [M]. 济南：山东美术出版社，2010：27.

与画面表现主体不可分割，是画面中不可缺少的部分。空白与表现主体有相辅相助、相得益彰的妙处。"布白"以无形胜有形，以无声胜有声，使画面产生空灵的感觉，从而使画面产生深远的意境。布白，也是合理地进行构图安排，而这种构图使人感到画外有画，布白处也有画意。

"布白"是一种艺术处理的手法，是画面构图的重要组成部分，使整个画面具有整体感。传统工笔人物画主要以描写人及人们的生活为主，选择性地表达画家所要表达的内容。对画面中场景的布置也是通过想象进行场景的超现实布置，所以这就允许了空白的产生。画家在进行构图的时候，布白的地方可以是原来版面材料的颜色，也可以是底色。采用布白的方式，可以使画面的空白处和画面的表达对象共同形成整体的平面感。背景的空白可以使人物处于一种无深度的空间中，产生深远的意境。而且，将底子的色形和画面中描绘的对象的色形统一起来，会产生一种平面感。

《簪花仕女图》（见图1-11）就是运用这种布白的方式来表达空间，是一种重要的表现手法。此画描写贵族妇女在春夏之交赏花游园的情景，描绘了仕女的闲适生活。整个画面构图完整，通过人物大小表现主仆的尊卑关系。画面中将仕女、白鹤、小犬几乎做等距安排，为了打破这种形式，又安排一仕女在远处，整幅图比例协调。构图上大致可看作以中间的仕女为中心，前后仕女相互呼应的整体统一形式。画面中虚实关系处理得很到位。通过对面部刻画细致，展示出仕女心理微妙的变化。背景采用布白的方式来处理，突出主体形象，不仅增强了画面的平面感，而且使画面具有空灵的感觉，产生深远的意境。

中国画有很多都是不画背景的，背景通过布白凸显主要形象。根据画面的需要及不同的绘画对象，进行主观上的取舍，通过空白的背景突出主要形象。例如，张萱的《虢国夫人游春图》（见图1-10）描绘虢国夫人一行骑马游春的场景，表现出悠闲的情态。图中的每个人物衣冠华丽，在队形的排列上也是独具匠心，既整齐又富有变化。在这幅画中没有画任何背景，而是通过对人物表情的细致刻画，表现出了宫廷贵妇在春风和煦时节盛装出行游春的景象。背景不着一物，却可以让人感觉到暮春时节的绿色美景。人物的刻画与背景的处理协调一致，使人物的情态与后面的空白背景进行完美的配合，这种用布白来营造空间的方式给人们留下了极为丰富的想象空间。而且，这种大面积的空白可以在视觉上突出主题形象，更好地表达主题思想。画面中人物用线也十分讲究，线条十分严谨，用色浓烈，以平涂为主，进行少量分染，人物主次分明。画面通过简单的装饰显示出高雅的格调，表现出中国工笔人物画独有的韵味。

中国画中的空白是画面中不可或缺的组成部分，在画面中布白能引发观者产生无限的想象，使画面的形式美增强。"空白"并不是完全没有东西，而是通过布白使画面形象进行延伸，给观者留下丰富的想象空间。这种虚实结合是中国古典美学的一条重要原则，虚实结合使主题更含蓄地表达出来，表现出一种不显、不露而又藏、隐的意境。虚，

即画面中的空白，这种空白让人感觉画外有画；虚是画面意境的无限延伸，达到以无声胜有声的艺术效果。

宋人《百子图》的画面中也是没有背景，表现的是孩子游玩的场景。虽然背景也是布白，但可以使观者联想出更多的场景，可以想象成在碧蓝的天空下，或者想象为在繁茂的花草丛中游玩。阎立本的《步辇图》（见图1-6）描绘的是唐太宗接见前来迎娶文成公主的吐蕃使臣禄东赞的情景。本来应该描绘在皇宫大殿内，但作者却将背景处理成一片空白，让观者产生无限的联想。这种空白构图可以产生无限的意境，使画面虚实相生，给人无尽的想象空间。

（2）散点透视与空间布局

散点透视是中国画独有的构图方法。在中国画中，画家创作时广泛运用这种构图方法。西方绘画不同于中国画，没有出现狭长的画幅。因为西方画家一般都将黄金比例作为绘图时采用的构图方法。而中国画家在进行构图时，采用的是散点透视的手法，对所表现物体形象的大小和其位置进行布置时，不受构图法则的约束，可以进行任意的布置，这是中国画所特有的地方。中国画的透视法与西方的透视法则不同。西方采用的是焦点透视、平行透视或三点透视。而中国画家在进行绘画创作时，观察点不会限制在一个地方，而且也不受视域的束缚。画家根据画面的需要，将每个不同视点上所看到的物象统一到画面中，在画面上进行合理的组合安排。从中国历史上的著名画作中，我们可以发现许多绘画作品都是采用了中国画特有的散点透视的构图法则。

如北宋张择端的风俗画《清明上河图》（见图5-1）运用的就是焦点透视构图，它是运用散点透视的典范。画面分为三段，首段刻画的是京郊的乡野春光，中段为繁忙的码头和热闹的虹桥，后段是街市商铺。表现的场面十分宏大，表现内容也十分丰富。画中每一处景物都十分稳定而自然，在画面中和谐又统一。画家对空间上的变化的表现是通过每个物象远近的改变来实现，在表现的过程中此方法会产生改变和差异，但画家尽量将其降至最低的程度，通过清楚地交代远近不同的物象营造空间。

图5-1 北宋·张择端《清明上河图》（局部）

顾闳中的《韩熙载夜宴图》也是运用散点透视来构图的，描绘出韩府夜宴的场景。画面中多按人物的尊卑来安排位置及大小，对人物的安排注重伦理性，突出了人物的个性特征。唐寅的《王蜀宫妓图》（见图5-2）也运用了散点透视的方法构图，画面描绘

了四个歌舞宫女正在收拾妆容等待着君王的召唤。四个美人互相交互错开站立，平稳有序的统一在整个画面中。在这幅画中，人物的前后大小关系是一致的，表现出中国画独有的特点。

（3）并置排列、多层分隔式排列构图

并置排列、多层分隔式排列构图表现形式出现于战国、秦汉时期，阶级的产生使绘画产生了政治色彩。传统绘画在儒学的影响下，有"厚人伦，美教化"的色彩。

《御龙图》（见图5-3）这幅作品是并置排列构图表现，构图虽然平实，人物与其他元素并置排列，但物象的比例得当生动，人处画面的主体位置，龙和鹭处于配合地位，

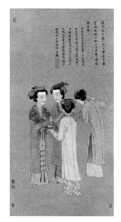

图5-2　明·唐寅《王蜀宫妓图》

人与神灵相互呼应，使绘画有了故事情节。画中男子衣服的飘带、手握的缰绳和舆盖的飘带都是向后飘动的，让人感受到了风的方向。楚人崇拜鬼神和图腾，龙是通天地的神物，用"御龙"的方式来传递登天升仙的愿景，表达了人虽故去但灵魂永存的愿景，充满了浪漫主义色彩。上空悬浮华盖，表示华盖以上是天界，可以看出这幅人物画已出现了表现天、地、人三界的模式。①

《轪侯妻墓帛画》（见图5-4）是西汉时期的T形帛画人物画，属于多层分隔式构图表现方式。作品上宽下窄的画幅形式，以分层排列的表现形式，将有寓示天、人、地三界的天地、神兽和鬼怪形象巧妙地组织到同一画面上，画面元素丰富而复杂。画者将这些物象串联在画面的各个位置上，画面有宾有主，大量动物、植物衬托人物，烘托了画面气氛，使画面更加紧凑。"天"占据画幅中上部分，"人"的部分压缩在画幅中偏下部分，在视觉上让人产生一种沉重感，这样的安排下，随视线上移时就会产生凝重压抑的感觉。这种繁密的组织方式和神秘的气氛生动地表现了墓葬文化的神秘和封建迷信色彩。

图5-3　战国《人物御龙图》

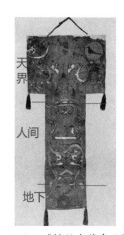

图5-4　西汉《轪侯妻墓帛画》

① 张朋川. 中国古代人物画构图模式的发展演变——兼议《韩熙载夜宴图》的制作年代[J]. 南京艺术学院学报（美术与设计版）. 2007（03）：22.

（4）连续图说的构图和平横对称的构图

连续图说的构图表现和平横对称的构图表现形式在魏晋南北朝时期被画家掌握。文人在艺术中追求自然相融的境界，审美意识呈现前所未有的自觉，这一时期，作品形式多样且独具风格，构图形式也更丰富。

绘画反映了画家对世界的认知与态度。画家认为物质形式是有限的，人的精神观念是无限的，画家在自然面前是主动的。中国画家认为客观世界不过是绘画表现的依据，"见"的是"皮相"，"识"的才是"骨像"，"见"与"识"之间有一个去表象存意象的理性思辨过程，灌注了以人为本的精神理念①。绘画作为调剂身心、抒发情感的手段，不是致力追求的人生目标，而是一种精神境界。

《女史箴图》（见图5-5）是顾恺之以连续图说的构图形式，结合当时的现实生活，对妇人的生活进行侧面描写。画家没有将其作成文字图解，而是把箴文蕴含的精神用有启示性的姿势、形象含蓄传递。作品每段都是独立故事，每段都配有文字。画家通过文字和人物服饰的处理，使每段之间产生联系，成为一个有疏密关系的整体。人物布局上，画家把人物远近前后差别布置，画面没有背景，画家在创作时注意了人物与人物之间的呼应关系。

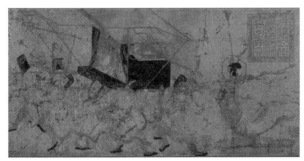

图5-5 东晋·顾恺之《女史箴图》（唐摹本）（局部）

《洛神赋图》与《女史箴图》虽然是同一构图方式，也都是在忠于原著的基础上通过丰富的艺术联想对文学作品进行再创造，但这幅作品中画家非常注重人物与环境的关系描绘。画家把空间和时间融为一体，借助山石、树木等景物分段落地描绘不同的情节，让主人公在各段落中都有出现，巧妙掩盖了分段叙述的痕迹，呈现出既分隔又联系的完整和谐画面。人物前后疏密有序，远处的山川鸟兽与近处的景物动静对比，拉开了距离，丰富画面层次，空间得到纵深，故事更具神秘性。

萧绎的《职贡图》（见图5-6）以写实的表现手法、平横对称的构图形式描绘了使臣在朝觐时的欣喜：使臣队列行进式侧向站立，身着各具特色的民族服装，表达出不同民族和不同地域使者的精神风貌。每个人物在画面中独立存在，使者之间以一段文字题记来进行分隔，人物形象和榜题并置，且没有情节和背景，观者的注意力就会落到人物

① 尚可. 由解读到重构[M]. 沈阳：辽宁美术出版社. 2007：102.

和文字上。

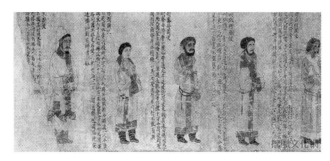

图5-6 南朝（梁）萧绎《职贡图》（宋人摹本）（局部）

（5）平铺并列式构图和叙事铺陈的构图

平铺并列式构图表现和叙事铺陈的构图表现方式被唐代画家广泛运用。其中平铺并列式构图表现的工笔人物画的情景描述多是片段式，纯粹的审美形象比情节的叙述多得多，这样的审美体现到现实创作中，画家在把握自然的规律中，无拘无束与万物交融，获取美的再创造。

传统绘画可以不受观察角度、时间和空间的局限，将意象思维转化成视觉形式，无不体现出传统工笔人物画构图的主动性和灵活性。《捣练图》（见图5-7、图5-8）、《簪花仕女图》《挥扇仕女图》也属于此类构图方式。

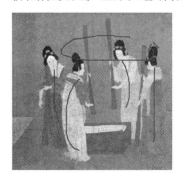 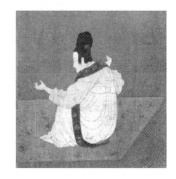

图5-7 唐·张萱《捣练图》（局部）　　图5-8 唐·张萱《捣练图》（局部）

张萱的《捣练图》采用并列式构图表现形式，人物疏密张弛有度，富有起伏感，是"取势"很好的范本。"取势"可以通过各种手段达到，如可以通过动的趋向来造势，也可以通过弧向的形和线的表达来获得，而《捣练图》中的势主要是通过形体的处理和对比来取得。[①]第一组中的四人，人物的姿态转向各不相同，以四边形位置站立，这四人的身姿以逆时针方向表现出一个圆。起点处是身体直立的形象，到了侧面的人就有了向左的一个弧度，紧接正面的人物也是向左的弧形，到四分之三侧形象时，人物动态成了向右的弧，又把势带回到背面的形象，这些貌似独立的动作串联起来就成了有节奏的

① 吴冠华. 取势造像略论张萱《捣练图》的经营位置[J]. 新美术，2020（03）：121-123.

循环运动。《簪花仕女图》《挥扇仕女图》同属平铺并列式的构图形式。《簪花仕女图》人物大小远近闲散布置于画面，人物之间是并列关系，似乎没有什么故事联系，画面首尾都是回头的姿态，对画中人物有收拢之意。对环境的描绘很少，独立的人物和少许景物，从侧面反映了妇人百无聊赖的生活。画家以贵妇的服饰变化对四季进行交代，暗示了妇人的青春随着时光的流逝而一去不复返。《挥扇仕女图》人物组织上以两人为一组，相互之间没有遮挡，也不需要衬托，完整地展现出各自丰美的姿容。

阎立本的《步辇图》（见图 5-9）采用叙事性铺陈的构图表现形式，唐太宗虽为整幅作品最重要的形象，但并没有位于画面中间位置。画家以仕女围绕的唐太宗为中心，画面另一侧是禄东赞和两个礼官，一密一疏。围绕唐太宗的人物错落有致。唐太宗目光前视，禄东赞谦恭肃立。这样的构图使得画的重心明显偏在了唐太宗的一边，传递出使者对皇帝的敬仰。唐太宗前方一仕女因用力抬辇，所以头自然偏向右侧，使得唐太宗眼前没有了遮挡视线的物象，如此一来，唐太宗眼前的视线更加开阔，与使者形成自然的呼应关系，也避免了仕女头部方向基本一致。在经营位置上，阎立本受杨子华影响，与

杨子华的《北齐校书图卷》有异曲同工之处，分段自然。作品没有绘制多个片段，而是把所有的情节整合，每一段都有一个突出的主要人物，其他人物被主要人物吸引在周围。张萱《虢国夫人游春图》的构图同《步辇图》相似，人物的遮挡、疏密、呼应，宾主安排巧妙，画面节奏感强。

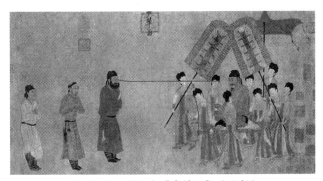

图5-9 唐·阎立本《步辇图》（局部）

（6）长卷分段式构图

长卷分段式构图注重故事情节描述，审美形象服从情景安排，这些情节是自然而然的，画家的视线是连续的。这是一种"动"的形式，是画家们创造的"移动"的远近方法，这种形式可以服务场面较大和内容较复杂的主题，不受时间和空间的限制，集中又全面地展现主题，使内容和形式成为整体。

画家作画不拘泥于物象，打破了时间和空间局限，采用自由的方式，把不同时间和不同场景发生的情节不露痕迹地串联到一起，描绘到一幅作品上，这样一来可以让人物活动更具主动性和灵活性。

《韩熙载夜宴图》（见图 5-10）采用的是长卷分段的构图形式。画中的每个人物在画面中都有存在的意义，正与侧、动与静、呼应成趣。画家对主人公的形象进行突出刻画，主人公在每个情景中出现时都有很大的变化，但主人公的容貌气度是一致的。画面巧妙使用屏风床榻等器具将每个情节分开，这些屏风和床榻都是服从情景叙述的，这

使得每个构图既独立又统一，这也是作品布局的独特之处，体现出画家强烈的情节意识。这是与以往构图的不同之处。

内容与形式是相互服务、相互统一的，形式就是构图，形式为内容服务。画家在构图上注重内容与形式的统一，画面以构图为基础，有助于画家淋漓尽致地展现内心意境，进而体现出主题。内容又决定形式，画家按照故事发展的情况来安排各形象与环境关系，通过这些关系的主次对比、牵引、呼应，确定出物象间位置的安排。

图5-10　五代十国·顾闳中《韩熙载夜宴图卷》（局部）

李嵩的长卷形式作品《货郎图》（见图 5-11）以移动的视线，从内在关系入手，延长故事情节，三角构图是画家作品中常见的构图形式。画面可分两部分进行分析，左侧第一个三角构图是被妇女和儿童围绕的货郎，货郎后面有一向右望去张开手臂的儿童，好似呼唤伙伴。画面的第二个三角形构图是以村妇为主，画面的人物、动物因左侧货郎而吸引。在第二个三角构图里，村妇被孩子拉扯着走向货郎，妇女前方一孩童拉着同伴准备离开而同伴想挣脱他的手，一副恋恋不舍的样子，这就在第二个三角构图里又形成了一个小三角构图，这一情节的描述与左边货郎相呼应。画家利用前后遮挡的人物的动态，营造人物复杂的关系，形象互相牵引、相互组合，情节连贯有变化，画面背景留白处理，留给观者无尽的想象。

图5-11　南宋·李嵩《货郎图》

二、当代工笔人物画构图的写意性表达

西方的绘画构成形式和观念对工笔人物画构图形式形成巨大冲击，当代工笔人物画的构图依然保留了许多传统构图规律：取舍、呼应、疏密、主宾，等等。当代工笔人物画家通过对外来艺术的解读和构图的融汇进行着多样尝试和新的探索：西方透视法的运用、摄影的成像原理、打散重构的运用……工笔人物绘画迎来新高潮，呈现出多姿多彩的构图面貌。

（一）对传统构图经验的汲取

1. 虚实结合

中国传统绘画的构图注重布白，在画面中通过运用布白来营造空间。当代工笔人物画的绘画构图形式随着中西文化交流的加深，逐渐拓宽其表现形式。表现形式的拓宽，丰富了当代工笔人物画的表现形式。当代工笔人物画家将传统营造空间的方式打破，融合西方绘画表现形式，画面中不只运用布白，还形成新的构图形式，具有强烈的视觉冲击效果。这种构图形式符合现代人们的审美需求，使中国传统工笔人物画在当代社会环境中焕发出新的活力。

传统工笔人物画强调"以虚写实"，追求表现空灵的意境，在表现空间关系上给观者留下无限的想象空间。传统工笔人物画主次人物的大小不一样，主要人物比次要人物画得大一些，通过大小来铺陈人物的主次位置关系。由于画幅形式的独特性，传统工笔人物画多描绘连续活动的人物场景，但都不是真实地对环境进行描绘，而是通过画面中的物体进行自然分割，比如一扇屏风或一棵树都可以对画面进行分割，表现出不同的空间。在当代中西文化的交融下，以传统绘画空间观为主的工笔人物画家他们依然遵从传统，在构图形式上对背景还是采取布白的方式，采用传统的散点透视的构图形式进行构图。例如，何家英的《清明》（见图5-12）继承了传统绘画的构图形式：画面中只有一个人物位于右边，背景大面积布白，左边通过几朵花瓣以示地面，通过布白营造空间，使观者产生无限的遐想，意境深远。另外，在他的作品《米脂婆姨》中也可以看到对传统绘画构图形式的继承。这幅画表现出陕北妇女的淳朴勤劳，在背景的处理上学习了传统绘画的构图形式。为了突凸主题，背景也是进行布白，将背景的空白处理成深黄色，以暗示黄土高原，成功借鉴了中国传统工笔人物画构图特征。

当代工笔人物画家在继承传统的基础上对构图作了进一步的探索与创新。西方画家擅长在焦点透视的基础上理性地塑造体积和空间感，按照透视规律近大远小地安排画面。何家英的《酸葡萄》（见图5-13）借鉴西画的构图，运用焦点透视进行构图，画面中追求满、实，具有虚实的变化、明暗层次的处理。横架的竹竿是画家精心的安排，增强了画面的空间感。人物位置安排错落有致，有坐着的也有站立的，形成动静对比。画家抓住了事物的特质进行取舍整合，使画面中的风景和人物很好地融合在一起。该画将主体人物放置于画面右侧，在她身后，捕捉了一位少女摘葡萄的瞬间。这位白裙少女置身于架下与背景融为一体逐渐淡化，使主体人物的轮廓线显得既清晰又有形式美感，前后两位人物形象有明显的虚实处理，整个画面丰富生动，增加了空间的张力。采用实虚结合的方式，使主体人物与背景人物拉开了距离，空间层次得到深化。

黄土高原，成功借鉴了中国传统工笔人物画构图特征。

图5-12 何家英《清明》

图5-13 何家英《酸葡萄》

2. 秉持"取舍"构图法则

"取舍"是经营画面首先要注意的。确定主题、收集素材后，要如何应用这些素材，采取哪些素材来组织画面，哪些素材可以干脆利落地表达画家要传递的主题思想。假若主题表达可以用两三人就可以准确表达，就不要组织过多人物在画面中，形象过多反而会令人生厌，掩盖住画面里的典型形象，让人产生一种拼凑感，起反作用。假若表现大型场景，过少的人物形象素材又会使得画面气势单薄，氛围营造不充分，不能很好地说明主题。

"取舍"是相对来讲的，不是所有美的好看的形象都是"取"，也不是丑陋的形象都是"舍"，是要根据画家们主题思想和画面效果决定的。作为入画的每个总体形式，即使处于静止状态也能产生一种运动的印象。入画的便是"取"，画家在捕捉入画的美时，不是冷漠地观察事物，而是被这些形象的魅力所感动。

陈治、武欣的《儿女情长》（见图5-14）中用五个人表现出祖孙三代其乐融融的生活场景。若将画中人物形象去除任何一个，都会显得画面传递的氛围不够浓烈，不够热闹，但是多加一个人物，又会感觉多余，会有拼凑感。可以用五个人表现出来的和谐家庭场景，就没有必要用六个形象。画家不仅在人物上进行了取舍，在环境和道具上也进行了一番取舍。在古代绘画中，画家对环境和道具的取舍是非常严谨的，画中的道具只要可以表现出人物身份和主题即可，但当代工笔人物画家对环境和道具的取舍是尽可能地丰富画面，《儿女情长》表现的是在家中发生的故事，室内相框、百合花、日历，包括桌面的水果、面食，地上的行李箱，这些道具让观者感受到这是一个似曾相识的家庭环境。女主人公为母亲比量毛衣，表达出对父母的关爱之情。当代工笔人物画家秉着"取舍"构图法则对素材进行筛选，对物象进行分析，在情感表达上，捋清脉络和结构，一个形象就可以表达清楚就不用两个形象，若要五个

图5-14 陈治 武欣《儿女情长》

形象才能表达清楚，就不能用四个形象。取舍得当，才会让人感到整个作品不多不少，刚刚好。

3. 主宾分明

作品要表达一个主题，就要有一个主体，营造一个中心。主体中心的营造还要靠周围的环境和人物来衬托、陪伴，所以当构图时，不能把所有对象都平等照顾，更不能主宾颠倒，对于画面中的主体，就要让他夺目。一幅画中的主体不仅是内容的重点对象，在形式上也是主要的。构图时，有宾无主，容易让人没头绪，有主无宾，则会冷清。在工笔人物画的表现中，有的作品的确是"有主无宾"。传统绘画一般多以大量题字使构图平衡，然而当代工笔画家为了使画面不感到寂寞，画家在宾的位置上布置小动物或其他道具，让它们做宾，这样画面仍然有宾有主，并且主宾分明。在"主"的处理上，作为画面的主人，不能不坐主位，否则画面就会重心不稳定，但还是要具体问题具体分析，若"主"不在主位，安排在左侧或右侧，但主的另一侧布置上两个正在运动着的物象，画面依然"稳定"。如：孙震生的《虫儿系列之三》（见图5-15）中只有一个人物形象，男孩在画面的最右侧，在画面的左侧画家布置一只小虫，从小虫的动态来看，是一个正在向下爬的走向，男孩目不转睛地看着小虫，物象大小对比、方向上下的变化，人与物的呼应，原本不稳定的画面因小虫的出现使画面得到稳定，画面营造出屏息凝神的效果。

图5-15 孙震生《虫儿系列之三》

图5-16 孙娟娟《对话》

在画面宾主关系的处理上，还有一种现象，就是画面中有宾、主都替代不了的东西，就是画面上的"主点"。"主点"与主体有所不同。画中可能"主点"很小，却很引人注目，故有人称之为画眼。[1] 例如，孙娟娟的《对话》（见图5-16），画中的鼎非主也非宾，但它却是画面中的"主点"，由它引起观者的注意，可以看到观鼎的人群的活动，这个夺目点是宾主都欢迎的物象，是情理之中的安排。画家在构图中还运用了多层图像叠加的组织方式，透过前面的人物可以看到后面的形象，这种的构图方式也是当代画家在传统的基础上的新探索。总之，画中主体的位置要根据主题思想来合理布置，方法也是多样的，主体居中、左或右，我们在构图时还是要按自己画面的主题思想来考量，不

① 潘天寿. 关于构图问题 [M]. 杭州：浙江人民美术出版社. 2015：29.

能千人一面，千篇一律。画面中的形象、形式包括情绪都应有呼有应，作品中要表达的主题情感看似单纯，实际上是需要若干细节、形式来成就的。简单来讲，就是画中形象得与周围的物象、环境关联，以形成内在联系，最大限度地服务主题思想。若画面是多人物的，那就要使每个人之间产生呼应，若只是利用外表的呼应，会使得画面过于表面化，这时情感上的呼应就显得格外重要。外表的呼应可以利用人物的动作和表情，内在的呼应可利用人物的神情和情境作联系。

4. 疏密有致

无疏不能成密，无密不能见疏，是以虚实相生，疏密相用，绘事乃成。[①] 平、齐、均匀的作品让人索然无味，疏密可以打破均匀；高低可以打破齐；松紧可以打破平。"虚实"是画面中有画无画的关系；"疏密"是物象间的排比关系、距离的远近、交错的繁简。画面关系是否一目了然，这就要考验一个画家对疏密处理是否得当。疏和密的关系处理得当，画面就会有秩序，主体表达自然就醒目，相反画面就会闹矛盾。画面中的疏密关系就像戏剧中的情节处理一样，情节有紧张、有放松、有愉快的地方，也有让人愤愤不平的地方，假若没有戏剧冲突和跌宕起伏的情节，大家也不会去欣赏，更谈不上留下印象。疏密对比的关系在画面上反映出来的便是聚散、增减等，但是也不能一味地追求繁密或是过于地追求疏松，不能两极化。一般来看，画面一味地追求密集复杂，让人无论在视觉还是心理上都会有一种憋闷的感觉，若过于疏松就容易凌乱、松弛，画面中心不明确。因此，疏密相伴的画面才会生动灵活，内容才会丰富。另一种疏密的处理方法是用丰富密实的背景衬托出简练的主体。

如赵栗辉的《豆蔻年华》（见图 5-17）中虽然只有三个人，但画面安排上是有疏有密的。右侧两个梳发女孩距离上略近为密。左侧持镜女孩较右侧两女孩较远为疏，这样疏密对比，可以充分表现主题的典型人物形象，描绘了十三四岁女孩的无忧无虑及朋友间纯洁的友谊。在背景处理上，画家将背景布满具有少女气息的平面装饰的花纹，以背景花纹的密又衬托出三个女孩为疏。这种疏密的对比变化与传统绘画中对比是不同的，是画家将传统疏密变化法则运用到了当代人物与背景中，疏密对比层次丰富，使原本三个人的场景一下变得更加丰富起来。

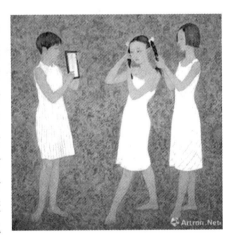

图5-17 赵栗辉《豆蔻年华》

① 潘天寿. 关于构图的问题 [M]. 杭州：浙江美术出版社，2015：32.

（二）当代工笔人物画图式创新及写意性表达

1. 具有构成意识的构图形式

当代工笔人物画的构图不再局限于传承下来的模式化，其在新的社会环境中有了一定的发展，体现出鲜明的时代特征。与传统工笔人物画相比，当代工笔人物画的构图形式发展得更加丰富多样——由于受到西方现代艺术的影响，将现代构成意识融入其中，形成具有构成意识的构图形式。

具有构成意识的构图形式是指将被高度概括为点、线、面的形式的物象描绘成基本形，如三角形、四边形、圆形等，并将这基本形进行重新的组合、排列，构成新形态的组合形式。这种构图形式符合绘画题材的要求，更能表达画家所要表达的主题思想，又能突出画面的视觉效果，使其协调完整。

具有构成意识的构图形式也讲究造势，造势不同，画面意境也会大不相同。不同的构图形式，画面所产生的感觉也会不相同：垂直线给观者带来的安定稳重的感觉；水平线产生平稳宁静的感觉；斜线产生动感；弧线产生活泼优雅的感觉。构成也是为造势，通过运用形式美法则造势。造"势"是为了造势而造势，而是为了画面的"气韵生动"，所以具有构成意识的构图虽然具有现代因素，但依然没有失去其传统意义。张见的《晚礼服》（见图5-18）徐累的《逾越者》（见图5-19）都采用的具有构成意识的构图形式。

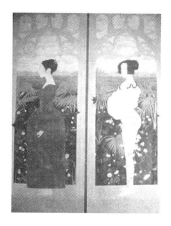

图5-18 张见《晚礼服》　　　　图5-19 徐累《逾越者》

李少文的《九歌》（见图5-20）系列组画属于工笔重彩，画面采用方形构图，在传统中融入西方绘画的现代构成因素。画面中的人物形象均是根据人物的性格、形象进行精心设计置于画面中，人物动态十分夸张，构图形式富有特色，使用分割、构成等手法，表现自由的空间观念，富有浪漫的诗意。画家很好地把中国古代优秀的艺术元素——漆器、青铜、壁画、画像砖、岩画结合起来，再运用设计的表现手法大胆表现，形成一系列充满神秘色彩和古诗韵的经典作品。

图5-20 李少文《九歌·湘君》

2. 截取式构图形式

当代工笔人物画家受西方美学思潮的影响，审美观念和审美意识发生改变，不满足于传统的构图形式，于是尝试着对画面的构图进行新的排列组合，总结出更多更加符合现代审美要求的构图形式，从而产生了截取式构图。这种构图形式使作品产生了不同寻常的视觉效果，既不影响主体特征，而且富有变化，形成残缺的美感。这种构图形式符合现代人的审美，充分体现当代工笔人物绘画的自由性和自主性。这种非完整性形象的构图形式打破了传统的构图观念，破而后立，在这种"破"中会产生各种有趣的视觉效果。并且这种视觉效果被人接受，给人不同寻常的视觉感受。这对观者而言是一种猎奇思想，但对绘画艺术就是一种创新的进步。

例如，罗寒蕾在《片段之人体》（见图5-21）中就运用到了这种截取式构图。画面中人物只截取了胸部到臀部的形体，使人物的上下都缺了一部分。但是这并不影响画面的美感及主题思想的表达，给观者留下了更多的想象空间，从而使得画面充满了灵气，形成了一种新的构图形式。沈宁的《春如意册之一》（见图5-22）也是运用的截取式构图，对画面中的人物也是截取局部来重点表现肩部到臀部的体态美，画面十分唯美，残缺的部分使观者充满无限遐想，充分表达了画家所要表达的创作意图。

图5-21 罗寒蕾《片段之人体》

图5-22 沈宁《春如意册》之一

这两幅作品都是运用截取式构图表现人体的局部，形成一种残缺的美感。这种非完整的形象给人留下无限的想象空间，充分表达了画家所要表达的创作意图，使主题思想更明确。

张见的作品《失焦系列》（见图1-34）也运用到了这种构图形式，整个画面被处理得很朦胧。画面中的女人被斜放在角落，留出大面积的空间供人想象。作者这样有意的处理就是为了表达自己失焦的这种心理状态，运用这种非完整性的构图形式，充分表达了自己的创作意图。每个人对每件艺术作品的感受不一定相同，虽然大多数人认为这是一幅构图不完整的作品，但是在表达主题思想上却恰到好处。画家把主体人物放在画面的右下角，画中人物的眼睛都在画面以外，画面充满了朦胧感及神秘感。这反映了当代工笔人物画创作的自由性，也反映出其重在情感表达的特点，使现代构成具有了新的表现形式。

3. 满构图形式

传统工笔人物画家在对场景进行布局时强调使用大面积空白的形式，即"布白"，以突出主体，让人产生无限的联想。当代工笔人物画家因对现实生活的关注，所以在创作时对背景和环境的处理上不是大量空白，而是使用现实的场景的满构图形式来衬托物象，即便没有实际的场景也会以铺底色的形式布满。这样的构图新形式强化了视觉感受，增强了画面的氛围，尤其是在表现大场景时，物象布满整个画面在视觉上会产生强烈的冲击。满构图的表现方式也成了很多画家经常运用的构图方式，在各大展览中也经常见到此类构图的创作。

例如，尚可的《考察的视角》（见图5-23）。画家没有以传统的方式表现空白，而是以具体的客观存在的物象进行经营。画面中画家表现的元素众多并且形式各样，画面相当丰富，这样复杂的艺术创作，使画面不但有序而且层次分明，这与画家对整体的胸有成竹和技法表现的熟练掌握有关。画家对待地面和背景的处理采用弱化处理，重点放在人物间关系的处理及刻画上，这样的处理使得人物在画面中处于突出的地位。画面背景部分虽是布满的，但画家在物象之间或物象身上留有空白，画面因这些小的空白变得层次丰富且透气。在素材的选用上，有古有今、有动物、有人物、有生态的、有建造的，近处地面的元素画家用古代的元素，背景则用当代

图5-23　尚可《考察的视角》

图5-24　尚可《冥想》

高楼的元素，这样古今同框的场景得以在同一画面中同时出现并在不经意间又进行了对比，引发观者更深层次、多方面的思考。总体来看，不管是空白的减少，还是空白被转化成其他艺术表现形式，空白在当代工笔人物画中的艺术效果是不能被忽视的。尚可的《冥想》（见图5-24）也运用了满构图：依偎在一起的人物撑住整个画面，背景用墨色布满，其中有一个白鸽形状的空白，但是这个空白形状里是露出的楼房，使墨块样式的背景显得多更加丰富和多变。

何家英的作品《山地》（见图5-25）运用的也是满构图的形式：画面描绘了一个老农民锄地时翻石块的情景：打着赤膊，手臂的肌肉凸显，宽松的老式裤子和布鞋，画家特意将他安排在画面的对角线上，使得老农民的形象和充满韵味的土块岩石非常和谐地融合在一起。画面中的空间关系处理非常恰当，运用到了现代绘画透视学等理论，空间关系显而易见。画家还通过人与背景的对比使主题更加突出，使整个画面明快、清新，表现出老农的朴实。

4. 对角线构图形式

与传统工笔人物画相比，当代工笔人物画的构图形式呈现出多样化的特点，构图形式更加丰富。当代工笔人物画的构图在继承传统的基础上不断创新，形成了对角线构图形式。

对角线构图也称倾斜线构图，画面中的形象元素安排在一条斜线上，是较为生动活泼的一种构图形式，画面充满变化和动感。[①] 王仁华的《中国记忆》（见图5-26）中人物倾斜，沿着对角线进行布局，将人物安排在一条斜线上，形成动势。画面以中间的水平线和右边的垂直线稳定画面，构图大胆新奇，点、线、面构成元素的运用十分合理有效，色彩对比强烈。右边通过题跋来表现，创新的同时保留了传统的审美意趣。

图5-25 何家英《山地》

图5-26 王仁华《中国记忆》

① 李峰. 中国画构图法 [M]. 上海：上海美术出版社，2013：28.

　　对角线构图在保持均衡的基础上又具有动感。例如，张艺的《踏歌》（见图5-27）采用倾斜线构图描绘出三名女子跳舞的场面，人物的位置安排在画面斜线上，采用斜线构图，使画面具有动感。三名女子的形象相同，通过运用重复的手段，加强了画面的视觉效果，其位置安排错落有致，前后关系处理很到位，采用对角线构图使画面富有变化与节奏感。

　　陈白一的《三月三》（见图5-28）采用对角线式构图形式，讲求繁简互补、虚实相应。作者用白描的手法勾勒出的两把遮阳伞，占据了画面的大部分空间，而对两位少女进行细致刻画，衣服上点缀的花纹也勾画得很仔细，色彩十分逼真。画面形成强烈的虚实对比关系，用遮阳伞的"虚"与两位少女的"实"进行对比，使两位少女细致的描绘显得更加生动。右上角画了几只翩翩起舞的蝴蝶，使画面富有动感，丰富了画面形式，同时对画面起到了调节平衡的作用。李峰的《记忆中的那年夏天》也是采用对角线构图形式，将人物安排在对角线处，背景采用布白的方式，突出主体形象，使画面富有动感。

图5-27　张艺《踏歌》

图5-28　陈白一《三月三》

5.　中心对称式构图形式

　　当代工笔人物画构图形式在发展的过程中进行了多方面的借鉴和吸收，其中吸收了西方绘画构图元素，形成了中心对称式构图形式。中心对称式的构图形式按词义来理解就是把要描绘主体放在画面的中心，两边对称，主题思想醒目。这种构图形式具有稳定的特点。

　　当代有一些中国工笔人物画家在其作品中运用了这种构图形式。例如，在沈宁的《和你在一起》（见图5-29）中，这种构图形式得到了充分体现。画面中人物完全处于正中间，而且上下左右都是对称的，是典型的中心对称式构图。

　　何家英的《红苹果》（见图5-30）也有用到这种中心对称式构图形式：画面中的女子盘坐在画面正中间，显得清纯、真诚，面容带点青涩，表情上还带着些许忧郁和伤

感，人物形象突出，充分体现了画家所表达的主体思想。何家英的工笔人物画总是让人百看不厌，引人无限遐想，细细思量，很是期待。

图5-29 沈宁《和你在一起》　　　　图5-30 何家英《红苹果》

（三）当代工笔人物画构图形式多元化的原因

艺术来自生活，优秀的艺术都不同程度地在现实生活中吸取了营养。艺术的开放性要求艺术家不能闭门造车，要勇于吸收外来艺术元素。由于当代生活环境和审美趣味的转变及西方绘画的影响，当代工笔人物画的创作呈现一片繁荣。为了适应当代的审美需求以及中国工笔人物画自身发展的需要，当代工笔人物画家在构图形式上进行了大胆的探索，进行多方面的借鉴与吸收，不仅从传统中吸取丰富的营养，而且借鉴并吸收了西方绘画中的有利元素，不断追求观念的创新与个性化的表达。在这样的环境下，当代工笔人物画构图形式比传统工笔人物画构图形式显现得更加多样。

1. 西方绘画的影响

中国画主要是运用平面构成和散点透视的手法作画，运用平面设色来表现主题。传统绘画很少直接描绘三维事物，画面的背景基本不做处理，而是直接采用布白的方式来表现空间，所以有"计白当黑"的理论，如在画水面的波纹时往往只用波浪线来表示，天上的白云也是运用布白的方式来表示。这种布白给人以很强的趣味性和想象力。中国传统工笔人物画在人物的尊卑关系上表现得很明显，如《簪花仕女图》中对地位尊贵的妃子有意地加大并刻画得更加仔细，在旁边的侍女就画得比主体人物简单、小巧，主仆之间的尊卑关系表现得十分明显。

而西方绘画的构图则采用焦点透视构图，以写实的表现手法为主。在画面上如实的刻画对象，运用焦点透视描绘画面，具有很强的空间感，表现出真实的空间。由于受到西方绘画的影响，当代工笔人物画构图与传统相比较前者多采用满构图。如王冠军的《多雨的季节》（见图 5-31）明显受到西方构图形式的影响：采用的是焦点透视构成法，人群被组成一个团块，上方用雨伞封住，加强团块的力量；背景用交错的几何线与之形

成对比，并使画面气势外张；复杂规则的砖块结构与简练的人物结构也形成了疏密对比；画面构图饱满，前后具有虚实变化，产生虚实对比。张见的作品《Medusa 的预言》（见图 5-32）也是受到西画的影响，从背景可以明显看出这种影响：学习了西方透视原理，把背景中的山和电线杆都画得比主体人物小很多，表现出画面的空间感，前后具有虚实对比，突出表现主体人物；把少女的头发与肩上弯曲的蛇进行强烈的对比，一个是疏密的对比，一个是形式的对比，使画面内容丰富，画面层次鲜明；人物形象为半身像，这是与传统相异的地方，形成了较新颖的构图形式。

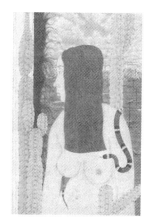

图5-31 王冠军《多雨的季节》　　　图5-32 张见《Medusa 的预言》

何家英的作品《秋冥》也是受到西方构图影响的例子，吸收了西方古典油画的拱形画幅形式，画面的整体构图融合了中西方的构图特点。西方绘画对背景的处理是采用透视学原理将其虚化，通过以实写虚来衬托主题，何家英的拱形画幅构图是中西方构图元素的和谐融合。在他与高云合作的《魂系马嵬》中，也体现出了西方构图的影响。画中的主体人物用亮丽的颜色使其更加突出，对主体人物的描绘也十分细腻。构图上采用西方的焦点透视，将人物表现出近大远小的变化，富有空间感。疏密关系处理很好，通过后面人物的密衬托前面人物的疏，吸取了西画的黄金分割理论，画中后排人物的通过竖线排列，为画面增加了张力和形式美。

20 世纪初是西方美术从艺术酝酿的过程发展到艺术表达的过程。西方现代主义美术否定传统美术的构图法则，否定传统的美学观念，强调艺术语言的独立性，自主性很强，非常注重自我意识的表达，如超现实主义的萨尔瓦多·达利（Salvadov Dali），立体主义的毕加索。其中，达利的作品是非理性主义的超现实主义艺术。当代部分中国工笔人物画的构图形式也受到超现实主义艺术的影响，将传统中国工笔人物画的构图形式打破，画家按自己的主观意识为主来安排画面，有的绘画在构图上加入了时间元素，如唐勇力的《敦煌之梦·童年的记忆》（见图 5-33）的画面背景采用中国古代的敦煌壁画，将背景进行虚化，使人物与背景产生虚实对比关系，采用了西方的超现实的方式，很好

地表达了画面的意境。构图上采用了拱门形构图，这与佛教的神秘性相吻合，画面中人物依次排列，衣纹的多和背景的空形成了强烈的对比。左边通过两匹马以平衡画面，使画面丰富紧凑。

图5-33 唐勇力《敦煌之梦·童年的记忆》

人类社会在不断发展进步，当代工笔画家也顺应时代的趋势，创作出反映当代生活的作品。林风眠提倡学习西方艺术，调和中国艺术和西方艺术，创作时代艺术。西方绘画、埃及艺术、京剧、剪纸都可以相互借鉴吸收。简而言之，无论什么样的艺术形式，只要有利于当代工笔人物画的发展，我们都可以兼收并蓄。

随着东西方文化的交流，当代一些工笔人物画家已不满足于对传统工笔人物画的模仿学习，开始学习新的绘画理论，尝试打破传统工笔人物画比较单一的表现形式，特别是在构图形式上有了很大的突破。这些丰富的构图形式，使工笔人物画出现了多样化的发展趋势。在吸收西方绘画构图形式时选取其优点进行学习，选择适合自身发展的需要来进行创新，吸收的同时保留本民族的优点及特色，然后将其有机结合在一起，这样才能迸发出新的火花，提高艺术层次。

随着西方素描教学方法的引入，中国工笔人物画创作有了很大的变化。当代工笔人物画家在进行创作时打破了单纯追求意向造型的造型观念，转变为追求科学写实的造型观念。绘画作品大多是直接按照物象写生，较为真实地表现在画面中。很显然这种理念的绘画作品符合现代人的审美观念，受到了人们的肯定，这种造型观念被大量地使用到当代工笔人物画创作中。这种造型观念的转变直接影响了当代工笔人物画的构图形式。在传统工笔人物画中，因为散点透视的运用，绘画作品趋于平面化。而一些当代工笔人物画运用了西方透视学理论，更加注重块面和体积，还有光影，在构图形式上注重画面分割与点、线、面的构成，有别于传统工笔人物画的构图形式。

2. 审美趣味的转变

由于社会的发展，人们的生活环境发生巨大改变。艺术源于生活，随着生活环境的改变，人们的生活方式也发生重大改变，绘画题材也跟着改变，使人们的审美需求也随之变化。因此，画家为了满足现代人们的审美需求，不断努力寻找新的具有代表性的题材及新的表现手法，以表达自己的思想情感。新的生活、事物、观念都要求画家采用新的表现手法来满足人们的需求，绘画语言和构图形式需要不断更新以满足时代的需求。当代新的生活环境生活内容发生改变，画家从新的生活环境中汲取灵感，表现内容随着生活内容的改变而改变。为了适应时代的需要，画家需要创作出表现时代特征的作品，以反映现代人们的生活方式和生活状态。因此，艺术家不可以闭门造车，需要借鉴其他绘画形式的表现方法，构图形式上也要有所创新。

随着生活环境的改变，人们生活水平的提高，人们逐渐注重文化消费，艺术市场的需求量加大。艺术市场的需求也会直接或间接地影响着当代绘画的趋向。传统工笔人物画在艺术市场的竞争中有着自身的优势和特点。然而，由于生活环境的改变，导致艺术市场需求不同。在当代，工笔人物画多用于展览，所以更加注重展厅展示的效果。与当代工笔人物画相比，传统工笔人物画在展览上显示出它的不足之处。由于其画幅尺寸的原因，还有视觉效果的原因，传统工笔人物画摆放在现代的展厅内展示的效果不够突出。当代工笔人物画追求写实性，追求视觉上带来的视觉冲击力，这符合现代人审美的需要。具有构成意识的构图形式符合现代人的审美需要，这种构图形式的作品具有很强的视觉冲击力，能充分表达出作者的思想感情。

当代大多数工笔人物画家都是在美术学院和艺术学院或其他美术机构通过培训学习后进行绘画创作。这些教育机构在很大程度上影响了传统工笔人物画的创作。刚开始学习绘画必须经过严格的素描绘画训练，要对表现对象的结构理解透彻，而中国传统工笔人物画以重临摹为主。通过西方绘画中的素描训练后再学习中国传统的绘画方式，将两者很好地进行融合，这种模式使中国工笔人物画逐渐从传统绘画创作方式转变为一个新型的工笔人物画绘画创作方式，使工笔人物画构图形式更加丰富。当代工笔人物画的构图会有意识或无意识地吸收一些西画的表现方法，使构图完整，丰富画面——画面以写实为主，强调虚实，注重空间透视。

如当代中国油画教学在艺术学院造型的基础上是一个非常重要的传播方式，这样工笔人物画充分吸收西方绘画构图元素，并逐渐向西方绘画构图形式转变，传统程式化的成分逐渐消退。徐悲鸿在中央美术学院主持的西方现实主义绘画介绍及其方法的研究，直接影响了中国人物画的构图特点。他把素描的绘画方法引入中国人物画中，特别是引入以西方透视理论为基础的教学模式，让学生学会使用透视观察法。他把西方教学理念与当代中国人物画进一步整合，为当代工笔人物画的教育与创作奠定了基础。

在当代审美语境中，工笔人物画的审美发展受主流文化的影响。当代经济的发展和

社会主流文化影响工笔人物画的创作理念和审美需求，将不可避免地带来审美的变化。由于公众对艺术的认识具有局限性，对艺术的审美大多比较浅显，强烈的视觉效果更容易吸引大众，这种审美意识必然会影响工笔人物画的创作。大部分的画家为了吸引观者注意和突出视觉效果，不断探索创新，从造型、构图、色彩、肌理方面进行探索，不断丰富画面的构图形式。

3. 艺术家的个性化追求

由于生活经历、人生观、世界观不同，每一个画家具有不同的个性。个性的差异使每个画家的审美倾向也不相同，这些差异将会自然地反映在他们创造的画作中。艺术需要创新，艺术家需要有自己的观点，并需要对自己的艺术创作不断修正和改进。一个新的艺术形象或一种新的艺术形式的产生，是艺术家不断探索出来的结果。做什么事情都要富有创新精神，不然只会止步不前。当代工笔人物画的发展应该有其自身的特色，需要具有民族风格并把握住时代的特征。在这个色彩斑斓的世界，多元化已经成为必然的一种趋势。中国工笔人物画不能再按照过去单一的程式化模式前进了。时代的发展要求大胆创新，没有创新就没有进步。艺术家也要跟上时代的步伐，将自己的现实生活体验融入创作中，使自己的创作跟上时代的节奏。如果艺术家想在艺术的舞台上有属于自己的空间，那么就必须不断尝试，不断创新，找到适合自己的表现方法，创作出具有自己独特个性的美术作品。通过参加各种各样的美术展览，展现出自己的艺术个性，才能从中脱颖而出。当代中国工笔人物画颜料种类比以往有所增多，表现方法和制作工艺更丰富，艺术创作的范围更加广泛，这都为当代工笔人物画家进行艺术创新提供了前提。在这个开放的时代，绘画注重个性的张扬，个性得到充分的肯定和发展，艺术风格和形式多样化。

时代要求艺术家必须追求创新和个性。传统绘画稳定的构图程式已不能满足观众的审美需求，而且也不能满足当代工笔画家追求个性化的需求。庄道静的《暇》（见图5-34）采用条屏式的画幅形式进行构图，对画面中的人物形象进行精心剪裁，这种不完整的人物形象丝毫不影响画面的整体效果，与装饰性画风相结合，大大增强了画面的形式感和趣味性。沈宁的《水果硬糖》（见图5-35）是以大头照的形式来表现，这样的构图形式很贴近生活，通过不同的人物头像描绘出不同年轻女性的生活状态，通过这种构图形式表现出当代年轻人自我的心理特征。每一个人物头像都是经过特别裁剪的非完整性形象，这些形象又按照一定的秩序以九宫格的形式精心的安排在画面中，具有强烈的构成感与现代感。

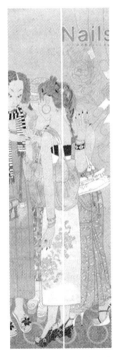

图5-34 庄道静《暇》

图5-35 沈宁《水果硬糖》

　　在汪港清的作品《寻》之三（见图5-36）中也可以看到艺术家的个性化追求。画面以抽象的形式表达情感，模糊地隐去了主体人物的五官特征。从构图上来看，背景中的树木按照一定的规律组成了一个"S"形，而作为画面主体的人物则以对角线的形式出现在"S"形的背景中。这种组合性的构图形式使画面呈现出了一种十分自由的生命状态，这既是对生活的一种幻想，又是对生存体验的一种隐性表达。

　　诸如以上的追求个性化表达的当代工笔人物画家还有很多，此处不一一例举。艺术家的个性化追求在很大程度上开拓了当代工笔人物画的构图形式，从创作主体的角度自觉发现了各种新的表达方式，是当代工笔人物画构图形式创新的一个主要影响因素。

图5-36 汪港清《寻》之三

第六章　当代工笔人物画造型的写意性表达

中国人物画写意性所追求的并不是对人体真实性的再现，而是对人物形象的某种艺术升华。所谓写意，首先是"写"，自宋代梁楷打开中国人物画的写意之门，写意人物画的造型方式较之前的古典工笔人物画在形象的表现上更加简化和概括，更加发挥了"写"的功能性，也更加符合当时文人雅士们抒发情感与审美的需求——画家采用更加概括精练的艺术手段将主观情感融入其中并表达出来。在中国人物画发展的历史长河中，追求以书入画，以线造型，将抽象线条当作基本造型的元素；追求"以形写神""形神兼备"，将意境表达作为绘画最高的境界，其也一直充分显示着中国人物画艺术的独特魅力。中国人物画十分重视作品的传神与写意，使人物画的气韵实中有虚、虚中有实，从而具有中国特色的美学意义。

中国传统上的工笔人物画造型本身具有很强的"意象"性，只是当代一些画家受到西方艺术的冲击，不再满足于传统工笔人物画"千人一面"的程式化、符号化的造型特点，转而开始在尊重客观对象本质特点的前提下，寻求一种变形与抽象化的造型形式，力图在画面视觉上形成一种强大的冲击力和表现力，能够给观众留下深刻的印象，并引发深度的思考。

一、以线造型

（一）传统绘画中线的起源与发展历程

线，由始至终都体现在传统中国绘画艺术的整个发展历程中，成为中国画的精髓。线所表达的不仅仅是事物的外在形体，同时也表达画家的内在心灵。所以说，中国绘画艺术中，线不仅仅有表达"应物象形"的作用，而且还具有表达物象的内在本质的特征。同时，中国画家也将其自身修养、性格、学识等都融合于线的表现当中，给予了线在中国画中独特的表现形式。

1. 先秦时期绘画作品中线的运用

这一时期的绘画处于我国绘画艺术的初期，这时的作品种类大致分为壁画、帛画。其绘画手法简单笨拙，线成为这一时期最主要的造型手段。在这一时期线已经具有一定的表现能力。帛画《人物龙凤图》（见图1-1）是我们能见到的最早的、独立的绘画作品，

是以丝帛作为载体，以毛笔为工具，以线条为媒介作为尝试的成功作品。画面中，以线为造型手段，线条简单概括，曲直精细，处理得恰到好处。画作中脸部的刻画比较粗略，描绘的是脸部的侧面，从额头上勾线至下巴，设色用平涂法并稍微渲染。画作以古朴而生动的造型展现了龙、凤的形象，表达了人们向往美好事物的愿望，寓意着人们精神世界的美好。画作墨线粗细变化不大，婉转流畅、生动传神。由此可见，线作为主要的造型方式，在战国时期就奠定了基础，并具有很强的表现力。

2. 秦汉时期绘画中线的运用

秦汉时期，宫殿寺庙壁画、墓室壁画、帛画、工艺装饰画等都是这一时期绘画艺术的主要形式。在秦汉宫殿中，大量绘制壁画，并运用精美的图案和阔绰的画面，显示了统治阶级的皇家威严。运用寄情于物的手法，表现统治者的廉政以及当时所发生的历史事件，或是绘制当朝的功臣肖像用以激励官员，作为统治阶级政绩的真实写照。

此时，在战国绘画的基础上，绘画艺术伴随着封建社会的巩固和社会经济的繁荣发展，已经呈现出新的气象。墓室帛画，壁画、画像石、画像砖等的绘画都有了很大进步、发展。在墓室帛画、壁画中，画面仍然以线为主、色为辅，即勾填法，如《漆面罩彩绘鸟兽云气图》等。

在秦汉时期，画像砖作为建筑的一种装饰物件，在东汉时期发展到了鼎盛时期。在这一时期的画像石和画像砖中，虽然人物大多用点、面来表现，但是画面中的树木，禾田，水溪等却用线勾画得精细而又概括，如《盐井画像砖》（见图6-1）。

图6-1　东汉《盐井画像砖》

汉代，绘画大多出于墓葬，如出土于马王堆一号汉墓中的彩绘帛画（见图5-4），其内容分为三个部分，分别描绘天上、地下、人间三界的精彩。通过绘画的手法，我们可以看出是楚人的手笔，画面中将引魂升天的主题表达得细腻而丰富多彩，将传说中的神话和人世间贵族奢华的生活合二为一。色彩鲜艳明丽，线条细腻、流畅，把各种神怪和人物形象描绘得生动真实。此外，在河南的洛阳、河北的望都、辽阳的北园等地区也都相继出土了很多汉代的墓室壁画，如和林格尔汉墓中发现的五十多组壁画，其中有一幅很著名的《乐舞百戏图》，画面热烈而明快，线条简洁而流畅。作者为了表现人物的形象和动态，运用了粗细、刚柔的线条，将其娴熟地勾勒出来。

3. 隋唐时期绘画作品中线的运用

隋唐时期，绘画按时间顺序可分三个大阶段：隋代和初唐（581—713年间）作为第一阶段。这一时期的绘画作品多沿袭了六朝的绘画风格，同时南北的绘画风格也趋于

融合。隋朝以道释画为主。初唐时期的绘画继承了六朝的绘画风格，同时逐渐形成了唐朝自身的绘画风格，逐渐打破了佛教绘画一家独盛的局面，道教绘画开始兴起。此时的绘画将上层贵族的生活作为绘画题材，追求细致艳润的绘画的风格。山水、花鸟绘画并不为世人所重视。唐玄宗开元元年至唐德宗建中元年（713—780年）为第二个阶段。此时，唐朝的经济繁荣富强，文化昌盛。文学艺术一改六朝时期细润的风格，追求清新之作。人物、山水、花鸟画都在这一时期得到了迅速发展。帝王、宗亲开始跻身于绘画之中，将绘画的价值抬到了又一高度。画坛极其活跃，名家辈出，绘画艺术极为繁荣。唐德宗登基（780年）之后是第三个阶段。安史之乱后，唐朝的政治经济走向了衰落，艺术也受到了极大的影响。这一时期绘画艺术的突出特点为向细化的方向发展。另外，经过安史之乱，皇帝、宗室及大多数艺术家都进入蜀地，这促使蜀地的地方艺术得到了迅速的发展，为五代十国时期蜀国绘画艺术的全面发展与繁荣夯实了基础。

（1）隋代绘画中线的表现形式

隋朝时期，绘画艺术明显处于过渡时期。隋文帝、隋炀帝父子崇尚佛教艺术，佛教绘画作品风靡。由于寺庙盛行，壁画成为当时众多绘画名家所擅长的表现形式。此时，擅长山水、人物、鞍马等的绘画人才也渐渐崭露出来。杨契丹、郑法士、阎毗、董伯仁、展子虔等最具有代表性。但有作品流传至今的只有展子虔。例如，展子虔的《游春图》（见图6-2），描写的是贵族游春的情景：贵族有时骑马、有时划船、有时散步。山峰层峦叠嶂，画面里的房屋规整、小桥连接两岸，树木翠绿，鲜花遍地盛开，一片春意盎然的景色。水波粼粼而层层荡漾，有咫尺千里之势。"画家用笔墨的浓淡，点线的交错，明暗虚实的互映，形体气势的开合，……物体形象固宛然在目，然而分东摇曳，似真似幻，完全溶解浑化在笔墨点线互流交错之中！"[1]高人、逸士在绘画作品中将水、墨、点、线与自然相融合，与山水相交，自娱自乐，在他们的眼中，"山水原是风流潇洒之事，与写草书行书相同，不是拘挛用功之物"[2]。之所以将画山水与写行书、草书一起谈论，是因为这其中有两层含义：一是画山水与书法在技法上有相同之处。二是将书法引入绘画当中，势必将山水画的水墨提炼为一定的线条形式，而这种线条形式一方面来自自然，另一方面来自画家的情感，是画家将客观改造成主观的结果。

① 宗白华. 艺境[M]. 北京：北京大学出版社，1986：111-112.

② 俞建华. 中国画论类编（下卷）[M]. 北京：人民美术出版社，1957：732.

图6-2　隋·展子虔《游春图》

（2）唐代绘画中线的表现形式

经过南北朝的分裂与动荡、隋朝的短暂统一，唐代人物绘画作品中，线描艺术在这一时期迅速发展。由贞观年间"驰誉丹青"的阎立本到盛唐时期"画圣"吴道子，直至是张萱、周昉等画家。对绘画中的线做了进一步提炼与发展，进而使"线"这种绘画语言的表现形式越来越具别具一格。

初唐（618—713年），绘画风格具有非常明显的六朝绘画特点，不仅佛教形象的绘画作品继续流行，而且，更多表现上层社会现实生活的绘画作品和道教绘画作品也得到了进一步的发展，同时也逐渐形成了唐代自身的绘画风格。唐朝部分帝王、宗亲非常喜欢、擅长绘画，如唐高祖李渊、唐太宗李世民和唐玄宗李隆基，宗亲如汉王李元昌、韩王李元嘉及滕王李元婴等。这为唐代绘画的繁荣昌盛奠定了很好的上层基础。唐代有很多如阎立德、阎立本、张孝师、曹元廓、薛稷、尉迟乙僧等著名的画家。这些画家的作品很多都已失传，流传至今的作品仅有阎立本的少数作品。

阎立本（约601—673年），出生于陕西长安，唐朝时期著名的人物画家。继承父亲兄长的事业，在唐太宗时期官至刑部侍郎，668年擢升为右相，封博陵县公。他的绘画作品善于描绘唐朝的重大事件。而今天我们能看到的只有《步辇图》《历代帝王图》。阎立本《步辇图》（见图1-6）属于一幅工笔重彩绘画。它运用重彩渲染，脸部晕染，色彩沉着而又富有变化，但是色彩并没有把墨线盖住，线条的表现力，在画面中可以很清晰看见。线条匀细挺拔，富有弹性。阎立本继承了优秀画家顾恺之的艺术特点，并将其进一步发展。

吴道子在线的运用上对传统工笔人物画作出了巨大的贡献。被后人尊称为"画圣"与"白描先驱"。在其绘画作品当中，吴道子改变了顾恺之与陆探微细腻的绘画风格，突出了线条的抑扬顿挫，用线较粗狂有力，圆润飘逸，我们从中能感受到书法的用笔味道，富有动感与强烈的节奏，因线条的形状似兰叶，被后人称之为"兰叶描"或"莼菜描"。吴道子的《送子天王图》（见图1-9）中用线造型的特点是用笔富有变化、遒劲奔放。画中人物的形象生动，色彩非常简单，在焦墨中稍加晕染。吴道子一生创作的佛教题材的

壁画有三百多幅，以他丰富的想象力和充沛的创作激情给后人留下了很多宝贵的财富。

4. 宋元时期绘画作品中线的运用

（1）宋代绘画作品中线的运用

宋代，由于继续了唐五代的绘画风格，绘画作品脱离了宗教绘画的影响，因此得到独立的发展空间。宋元时期的绘画作品有其独有的特征，比较注重墨笔的运用，少加淡墨、淡色作渲染，同时造型更加严谨，整个画面也更加清逸并富有变化。

在宋代绘画作品中，占据主要地位的是院体画和文人画。院体画在技巧上有所突破，但在线条方面仍然摆脱不掉传统的"勾线填色"的方法。文人画在绘画技巧上开辟了新天地，在绘画作品中融入了书法技巧，以神写形，形成了线在绘画中的又一表现形式。

宋代绘画中就线的成就而言，我们就得谈谈李公麟。李公麟是这一时期杰出的画家，他在继承了画家顾恺之、吴道子的用线技巧之上，又把方折、挺劲的线条相结合，形成自己关于线运用的新风格。李公麟进一步发展和完善了传统的白描画法。关于白描画法，吴道子首先运用"焦墨薄彩"，但是并未成为一种独特的艺术形式。而在李公麟的绘画作品中，充分地发挥了传统绘画中线的作用，创造出了"扫去粉黛，淡毫轻墨"、不失光彩动人的白描画法。白描画法在宋代成为一种独特的艺术形式。这要归功于李公麟对前辈绘画成果的继承与发展。这说明我国古代绘画中对线的运用已经十分成熟而不需要色彩点缀。他吸取了"疏密"二体的特点并且创造了独特的线的表现形式，如《维摩诘图》中（见图6-3）线条的丰富变化，非常富有韵律，画面中人物的衣带飘动，人物形象栩栩如生，床榻上的花纹被刻画得细致入微。李公麟绘画作品中对线的运用促进了工笔人物画的发展，促使我国传统工笔人物画开始向精致、文雅的方向发展。

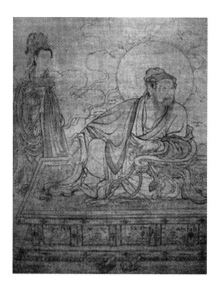

图6-3 北宋·李公麟《维摩诘图》

（2）元代绘画

元代，许多汉族文人士大夫虽然为官，但是并不受重用，政治抱负难以实现。因此，他们将情感寄托于书画之中，表达出伤感、忧虑、淡泊、孤寂的心境。文人画之所以占据画坛的主流地位，是因为画面中的笔墨形式简单，常用水墨法表达画面的笔墨情趣，并且将诗，书，画三者紧密联系起来。

元朝初期，首次出现了以线描为主要表现形式的绘画作品。例如，赵孟坚的《水仙图卷》，画面中花、叶用细长、流畅的线描勾勒出来，并且用淡墨晕染。画面中的清幽、刚健而婀娜多姿的水仙，繁茂而疏密相间、穿插有致的花、叶，用笔在匀净之中又见抑扬顿挫，自由并且舒畅。其风格表现为淡雅而清秀、飘逸而高洁。

黄公望，字子久《富春山居图》（见图6-4）是他最具代表性的绘画作品。画面中运用了多种绘画技法，用笔干净利落，没有轻浮之感，用墨丰富多变而不杂乱无章。例如，交互运用尖笔、秃锋，兼施中锋、侧锋，干、湿相济，描绘出潇洒而秀润的笔势，透明而凝重的墨色；运用纵线的披麻皴描绘高崖的险峻……这种纵横交错的用笔方式在画面中形成了非常强烈的节奏感，在山峦与浓重的树叶的对比下，显得像白玉一样的温润而且透明。画面中笔墨交错，恰到好处地表现了作者的那种超脱、空灵的精神世界。

图6-4 元·黄公望《富春山居图》

5. 明清时期绘画作品中线的运用

明清时期，大致将绘画分为四个方面：一是宫廷绘画的重新兴起，明朝有锦衣卫下设的画院体制度，清朝与之相对应的有如意馆；二是绘画作品的商品化的兴起；三是西方绘画思想在这一时期流传进来；四是各种画派的肆起和画家对绘画题材掌握得非常全面。因此，从明朝中后期到清朝时期画史不再按照人物、花鸟、山水等分科目介绍绘画，而是将画家的画派归属作为依据来做介绍。

（1）明代

明朝中期以前，宫廷绘画继承了两宋院体画的绘画风格并且重新兴旺，出现了很多位院体大家如边景昭、吕纪、林良、谢环等。而又因其绘画风格的不同，又形成了特点各异的地区画派，例如以戴进、吴伟为首的"浙派"。明朝中后期，在绘画作品中继承了宋元文人水墨画风格的绘画重新兴起、发展，如以沈周、唐寅、文徵明等为代表的吴门画派、董其昌等为代表的松江派。在花鸟画方面，绘画技法上不定期地改进，如大写意花鸟的画家陈淳、徐渭，他们的绘画作品中用笔豪迈，对清代花鸟绘画有很大的影响。

在《珊瑚网》中汪珂玉将中国画线描方法总结成为十八描："高古游丝描、琴弦描、铁线描、行云流水描、橄榄描、枣核描、钉头鼠尾描、混描、橛头描、蚂蝗描、柳叶描、竹叶描、战笔水纹描、减笔描、枯柴描、曹衣描、折芦描、蚯蚓描。"①

陈洪绶，号老莲。其绘画风格别具一格、用笔自然、灵活、利落并富有弹性，人物造型夸张，很多人物形象头大身子短，画面显得古雅、奇趣，并富有平面性和装饰意味。陈洪绶在四十岁之前，其线运用略显粗壮，且方折而流畅，在四十岁之后，其用笔略显圆劲，线条凝练而沉着，陈洪绶在表现不同的人物形象时能运用不同的笔法，如表现英雄好汉时运用粗笔，表现仕女时运用细而圆润的笔法，表现文人、雅士时运用瘦而劲的线条。

陈老莲的《花卉山鸟图卷》中花、叶运用细长、流利的线勾勒出来，并运用淡墨染出形体、结构，花叶茂密却疏密有致。其用笔刚劲朴实，富有浓淡变化，粗细相间。其绘画风格浑厚而质朴，高贵又具有装饰性。作品充分体现了画家坎坷的一生及不拘小节的鲜明个性和创造精神。

（2）清代

清代是封建社会走向衰落的时期。在这一时期中国的绘画艺术继承了明代的绘画风格，并在明代的基础上又进一步地发展。由于市民文学的繁荣兴旺以及出版行业的发达，中国的线描艺术进入了鼎盛时期。

在清代的画坛中，文人画的绘画风格占据着主要地位，山水画、水墨写意画盛行。在这一时期，部分画家为了追求自身的笔墨情趣，不断地创新艺术形式。最具有代表性的画家有弘仁、髡残、石涛、朱耷，他们注重强调主观情感的表达、追求事物鲜明个性的表现。在他们的绘画作品中，线条表达出作者愤世嫉俗、大胆创新、激情澎湃的个性。在清朝中期，以"扬州八怪"为代表的新的绘画思潮出现，是继"清初四僧"之后，绘画思想更加追求狂放怪异的表现形式，用笔更加豪放。

朱耷的绘画作品虽然干笔、湿笔兼施，线条细密有致，但是他的豪放之气仍在画面中表露出来。在郑板桥的绘画作品中线条虽然笔法清瘦、简洁，但是却富有强烈的浓淡变化，如代表作品《墨竹图》（见图6-5）等。清朝末期出现了很多画家，如任伯年等，

① 俞建华. 中国画论类编（上卷）[M]. 北京：中国古典艺术出版社，1957：142.

他们的人物画用线非常简洁、刚柔并济、疏密有致。例如,《高岂像》等。

图6-5 清·郑板桥《墨竹图》

(二)传统绘画中线的作用与审美特征

1. 传统绘画中线的作用

线作为中国画中最基本造型手段,它具有与其相应的表现形式,并带有独特的文化内涵。中国绘画以气写形,在造型方式上摒弃了光影、明暗、体面,着重于事物的形状、质感、肌理、量感、空间和结构之间的关系的表达,并以此揭露事物的本质。

(1)以线造型

中国山水画中的线是由山脉的走向、水流的方向组成的;花鸟画的线是由树干的伸展曲直、花叶的疏密聚散、画面的虚实形成的;人物画中既有人物身形动态的组合线,又有抽象的结构线。

线,作为中国绘画最基本的造型手段,主要表现在两个方面;一是线的美感。线条的长与短、粗与细、疏与密的变化,可以引起人们视觉感知上的变化,唤起人们对现实生活中,各种事物的形态美的遐想。二是线的书写性。在描绘线的过程中,作者通过对线的粗细、疏密、轻重、缓急的勾勒来宣泄情感、抒发个人的志向。

在人类的最初发展时期,人们就已经通过线来造型了。在我国传统绘画中,线作为最主要的造型语言,可追溯到新石器时代,其中,彩陶文化最具代表性,如《舞蹈纹彩陶盆》(见图6-6),出土于青海孙家寨。彩陶上用线刻画着的纹饰是具有图腾象征意义的图案。其图案生动地描绘了人们现实生活的情景。可以说,由彩陶盆上的纹饰图案可以总结出,我们确定并发现了中国绘画艺术中的造型语言——线。《舞蹈纹彩陶盆》是我国最早发现具有丰富内容的人物画的艺术作品。翩翩起舞的小人在陶盆口内壁欢快地跳舞,这个画面不仅直接、形象并生动地描绘出人类现实生活欢快的场景,而且远离了那些只有图腾象征意义的纹样,虽然造型简单,但更耐人寻味。

 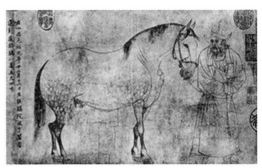

图6-6 《舞蹈纹彩陶盆》　　　　图6-7 北宋·李公麟《五马图》（局部）

宋代李公麟的《五马图》（见图6-7）通过对马的形体、结构和质地特征的深入思考，决定将线的转折和刚柔相结合，并运用到画面当中，每一笔都恰到好处，充分体现出马的筋骨、肌肤的融合。画家为了更真实地描绘出马柔韧的躯体、光滑的皮毛，健壮的骨骼及绷紧的皱纹，运用了轻重虚实、刚柔相济的线条。因此，它造型更显准确而生动。

（2）骨法用笔

"骨法"之说源于古代相术的一个术语，指人的骨骼相貌。人的骨骼相貌被认为是与人的寿命、祸福、贵贱及操行直接相关的。因为在中国绘画中，人物绘画需要刻画出人物的精神内涵，而人物的精神内涵从古代开始就被认为和人的骨骼相貌不可分割，所以，在人物画创作过程中对"骨法"的描写就显得尤为重要。

谢赫的"六法"中有"骨法用笔"这一种理论。李泽厚指出："'骨法用笔'这可说是自觉地总结了中国造型艺术的功能和传统，第一次把中国特有的线的艺术，在理论上明确建立起来：'骨法用笔'（线条表现）比'应物象形'（再现对象）、'随类赋彩'（赋予色彩）、'经营位置'（空间构图）、'转移模写'（模拟仿制）居于远为重要的地位。"[①]"气韵生动"是中国画的命脉。在绘画过程中，如何才能做到"气韵生动"，最重要就在于"骨法用笔"。而"骨法用笔"着重强调的是线条，即所谓"骨线"，它"不单是纯粹的轮廓线，它既是骨架子，支撑画面的骨线，同时又是物色形体的结构线"[②]。

在作品中恰到好处地体现骨法和用笔，必须经过多年刻苦的磨炼方能达到。秦汉至魏晋南北朝这段时期的绘画，就表现技法而言，基本上就是"勾填"方法，以线为主而以色为辅。同时，线描的变化不大，通常是异物而线同，色彩不够绚丽。以线造型作为中国画的绘画手段在绘画中的作用是不容忽视的。"点与线作为中国画艺术的制作手段，直接奠定了中国画主客观合一的意象思维与意象造型的形式基础，也在构成艺术系统中形成了独特的线性结构和二度空间的中国画构成方式。从造型意义上来说，线是为再现物象臆造出来的表现方式，点是移动的线，而线是点的延伸。中国画论中的积点成线，

① 李泽厚. 美学三书 [M]. 合肥：安徽文艺出版社，1999：103.

② 潘天寿. 论画笔录 [M]. 上海：上海人民美术出版，1984：125.

其意正是指此。点作为线的组合与扩展因素，不仅具有造型上的意义，而且具有面积、厚度、方向感、重量与重叠使用的特征和形与质的差异。因此，中国画的造型方式，没有绝对意义上的面，所谓面的概念只是线的移动放大而已。面的形状无论多么宽阔，最终还是一种线的平面视觉形态，这也是中国画用线造型的本质特征。"[①]

在《簪花仕女图》（见图1-11）中，我们能深刻体会到周昉对骨法用笔的运用和理解。首先，作者从整体画面考虑，根据整个构图和造型的需要，画面中的线条会呈现出不同的用笔方式，线条更多干脆利落地转折，当使用长线条时，往往也在追求一波三折的效果。在线条的运用上，突出了线条性能的各种特点：当描绘仕女面部和手指时，下笔稳重准确；力求均匀，刻画生动；而眉眼线条粗细有变，用笔有实有虚，自然洒脱且顾盼生姿；长裙上的图案和衣纹上的用笔，信笔而成，自然顺畅，而转折处若断若续，赋予了它们灵巧、生动的活力。对于图卷中第一位贵妇的勾法是骨法用笔的集中表现：每条线条都经过起笔、运笔、收笔，即"一波三折"，中锋用笔的线条，不仅行笔果断而且稳健，特别突出表现在白色衬裙上精细洒脱的花卉图案的勾法及赭色纱衫劲挺流畅，用含蓄的线描是骨法用笔的又一体现。其次，从画面的背景中可以看到，对于辛夷花和假山石的用笔上不像人物那么工整细致，而是用重墨、比较写意的线条勾出假山和辛夷花的枝干，并用小笔触皴出山石上的凹凸关系，用稍淡的墨线勾出辛夷花和花叶。线条勾勒的饱满、圆润与花干的苍劲、老辣形成强烈的对比。这时的用笔，周昉不单单只注重线条的粗细变化，还在浓淡深浅上对物体进行进一步的区分，充分展现了墨色在中国画中发挥的重要的审美作用。最后，对于画面中小动物的刻画也是精心设计，用没骨的方法画鹤的嘴部、头部、眼睛、脖颈、尾部及腿和脚。在颈与背部连接处用重墨、宽大的线条渲染出弧形。对于尾部的勾勒，则是用笔谨慎，虚笔虚收，两头细，中间稍宽，每笔之间都留有余地，以免连成一片，重点为了突出羽毛的蓬松之感。而当刻画小狗时，用重墨勾勒黑色毛皮部分，白色毛皮部分则用淡墨勾线，用笔虚实有变，两头细、中间粗，使线条之间均匀有序。周昉运用不同的用笔方式来描绘不同的事物，以确保形象塑造的准确性，生动性。

周昉灵活运用骨法造型，塑造出来的仕女形象，具有那个时代的美感，线描细劲流畅而富有韵律，很好地表达出贵族妇女浓妆丰腴之态和细腻柔嫩的肌肤特点及高级丝织品细柔透明的质感。用笔的长短、粗细、轻重、虚实、快慢、顿挫、穿插等所构成美感都直接影响着绘画作品中的画面表现。这为确定线在中国绘画技法中发挥巨大作用而奠定了基础。

2. 线的书写性

翻开中国绘画史，你会发现在中国绘画中存在着一种强烈的"书写意识"。我们都知道，中国美术史上很早就有"书画同源"这一说法，中国画与书法相辅相成，走过了

[①] 徐复观. 中国艺术精神 [M]. 沈阳：春风文艺出版社，1987：143.

近千年。从宋元的文人画开始，以书入画成为文人画体系的主要思想，这谱写了中国自宋元以来传统绘画的新篇章。

在文人画中，以书入画之所以得到极大的发展，主要有两点原因：第一，文人画家几乎都是书法家，如苏轼兄弟、米芾父子等，他们在书法上的精深造诣和成就使得其对绘画中线的表现技法更加娴熟。线作为书法的唯一表现语言，具有空间和时间的双重性，将形式和内容合二为一，作为表达情感的工具，这种线条最为适合。那么，这些画家在绘画创作过程中，把书法线条从技术到精神、从形质到神采运用到绘画当中就是很自然的事情了。第二，书法体系的已经发展到了顶峰时期，特别是楷书。"颜筋柳骨"的出现，使书法之"法"达到一定高度，无法再纵向发展，这就使得宋代文人在"唐书尚法"之外寻找新的突破。于是，以苏轼、黄庭坚、米芾为首的文人自觉地肩负起这一使命，开辟了书法的另一种形式——"尚意"书风。这些书法家，当他们步入画坛时，"尚意"的书法观念便呈现在他们的绘画作品当中。尚意就必将导致轻形，轻形重神本是中国绘画的一贯传统，所以，文人画家在轻形的路上将会越走越远。如果说宋代以前绘画是"以形写神"，那么文人画就是"以神写形"。

徐渭（1521—1593年），汉族，绍兴府山阴（今浙江省绍兴市）人，初字文清，后改字文长，号天池山人，中国明代文学家、书画家。他将书法中狂草的用笔方法融入绘画作品中，其绘画风格恣肆狂放，飘逸灵动，是当时令别人望其项背的写意花鸟家。他的绘画作品《杂花图卷》，勾花点叶，令人酣畅淋漓，《菊竹图》《牡丹礁石图》《墨葡萄图》（图如6-8）等远胜狂草，既左右逢源，又神超物外。文人画对以书入画的重视，对中国绘画艺术有着深远的影响：第一，进一步地巩固了中国画意象造型的绘画传统，轻视甚至摒弃其形，张扬其神，促使中国画成为表现型艺术。第二，它转换了人们审美观念和审美趣味，改变了人们对笔墨形式的审美观念和审美趣味，使线的语言更为流畅丰富，使线的形式更有韵味。第三，如果说，书法对绘画的渗透是一种"融合"，那么，书法也在这种"融合"中获益良多。因此，文人画线条的核心和精髓是以书入画。

图6-8 宋·徐渭《墨葡萄图》

3. 线的情感性

中国画用的毛笔具有高度的敏感度，在用线条表现客观内容的同时，往往通过线条不同的用笔方式，来表达画家自己的性格和主观感情。线的组织编排、线的构成位置、线的自身转折起伏中必然都包含了画家的精神内涵和情感表达。不同的画家有着不同的性格、生活经历和审美情趣，

同样，他们的思维方式也是不同的，正是由于这些个不同才构成了每位画家不同的绘画风格。线，作为画家呈现在纸上的表现形式，不仅表现出对事物的感受，而且与画家的性格和主观意志相符。画家的性格在很大程度上决定了线的表现形式，使之在画面上呈现出画家的喜怒哀乐；有什么样的性格，就会用什么样的线来表达。常言说画如其人、字如其人，我们也可以说线如其人。

图6-9　南宋·梁楷《太白行吟图》

梁楷个性豪放不羁，潇洒自乐，性情豪放，不拘小节，与一些出家人来往密切，喜欢佛家文化。在嘉泰年间他曾做过画家待诏，因用笔精妙得到皇帝青睐，并被赏赐了一条金带。然而梁楷受不了宫廷的约束，把金带挂在画院之中，扬长而去，被后人称作"梁疯子"。他狂放的个性在《太白行吟图》（见图 6-9）中体现出来。这幅画的笔墨极为简练，仅仅简单的几笔就将李白豁达的胸襟、横溢的才华勾勒出来：画家运用略有变化的淡墨画出人物的面色，线条轻盈秀丽，表现出诗人淡雅的气质；运用爽利的笔线勾出额头与鼻头清晰的轮廓，而颊部的淡墨隐隐若现，表现出骨头与肉的不同质感；用焦墨以干笔勾勒出头发和胡须，达到了非常鲜明的效果，给人以提神醒目之感。画家尤其注重于刻画人物表情：聚焦远望的眼神，那低音诵读的口形，似乎正在眺望、思考，给观者无尽的遐想空间。以粗犷而奔放的简笔勾勒出人物的衣服，墨色丰富而多变，行笔在流畅之中给人以抑扬顿挫之感，线条极具形式美的价值，表现出画家在造型上具有极强的概括力。画家以一片空白作为人物的背景，使观者感受到诗人的博大胸怀，似乎与辽阔的天地有机地结合在一起。

4. 传统绘画中线的审美特征

（1）线的形式美

形式，指艺术的工具、手段及组合的方式等。单纯的形式我们不能将它称为形式美，不能成为绘画艺术的审美范畴。形式美离不开内容，只有当某些形式成为最适合表达某种内容的时候，才能称为形式美。

当我们第一眼看到一幅书法作品时，吸引我们注意的不是作品表述的内容，而是由线构成的形式，这些线疏密相间、长短不一、粗细各异，构成了画面的节奏感和韵律感，这就是线在抽象上构成的形式美。

中国画不特意描绘自然界中物质的真实性，在中国画发展的历史长河中长，线的表现形式的变化与发展就自然地流露出来，并且具有形式美。这种形式美主要表现在由线的粗细、长短、疏密、刚柔、抑扬顿挫所形成的节奏感和韵律感上。

武宗元的《朝元仙仗图》（见图6-10）中有三百位神像，画面气势宏伟，体现了画工能够控制大型画面的能力。画中人物组织有序，繁密相间而富有变化的线条写出了众神的衣纹及飘带。人物的衣纹，既是衣纹，又不是简简单单的衣纹。说它是衣纹，因为有头、手的暗示，在表面上，我们就能看出它是衣纹；说它不是单纯的衣纹，那是因为它是由一堆疏密有致、多而不乱的线组成。其线条采用圆润浑厚的中锋用笔，作者不拘于某一种传统的表现方式，运用兰叶描、游丝描和铁线描，粗细得体、流畅自然，其线条富有节奏感，给人以"天衣飞扬，满纸风动"的感觉。如果去掉这些有暗示性的形象，我们就不能辨认出它究竟是什么，或可认为是一堆杂乱的毛线，或者认为是别的什么。无论我们判断它是什么，我们都能欣赏出线所产生的疏密、粗细并抑扬顿挫、曲直交错的节奏感、韵律感。

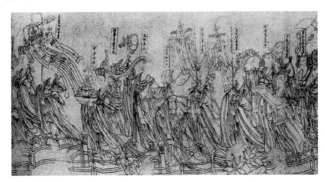

图6-10 北宋·武宗元《朝元仙仗图》

线的形式美不单是体现在线的节奏上，体现在线的粗细、曲直、疏密等形态，而且在笔力上有所体现。笔力是指用笔的轻重、刚柔。例如，顾恺之在画面中所运用的"游丝描"，我们能够在用笔上感到轻盈婉转的美；吴道子在画面中所运用的"莼菜描"，我们能够在用笔上感受到圆润飘逸的美；而"铁线描"则体现了刚柔并济的力。

（2）线的韵律美

中国画是由各种线条所组成的完美艺术，线既是中国绘画中的造型语言和造型方法，又在画面中表现了其自由的韵律美。中国绘画中的线既是一种最真诚的情感表达，又是一种最为坦诚的绘画语言。线是最有生命力的表现手段。

音节在音乐上是一种基本节拍，音乐家利用音节演奏出了一首首优美的乐曲。而画家眼中的线条就像音乐家眼中的音节一样，在绘画作品中所表现出的韵律美和抽象美与线条是密不可分的。有时绘画和音乐有密切的联系，如达·芬奇说："音乐只能是绘画的妹妹，因为它依赖于次于视觉的听觉。然而绘画驾凌音乐，因为它不会方生即死，多奇妙的科学啊！您生动地保存了人们昙花一现的美，使它比那些随时光而变异，并且终于老的自然创造物还要经久，这样的科学和神圣的自然的关系，犹如它的作品与自然作

品的关系,因此受人钟爱。"①大师将绘画艺术的音乐之美认为是永恒的韵律,永恒的音符。

　　绘画作品会让人产生乐感,更让人产生无限的遐想、在绘画作品中,时间和空间在线条的编织之下更加融合,因此在画面中产生了流动感,不同的线构成不同的形式,产生不同的韵律。画家运用线条的粗细、疏密、轻重、刚柔、曲直等变化来描绘事物,赋予其活力,传达画者的意志,犹如在音乐中不同的音调和节奏组成的悠扬回转的旋律,形成了画面中无声的音韵美。

　　在中国画中,抑扬顿挫的线条如行云流水般展示着生命的旋律。画家的情感被融入其中,将画面的节奏和精神表现得淋漓尽致,如用墨干湿相济,直线与曲线,长线与短线,纵横交错编织了一幅和谐的画面,见赵孟坚的《墨兰图》(见图6-11)。

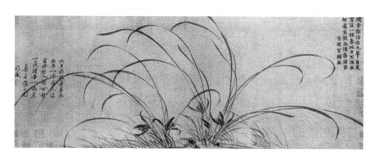

图6-11　南宋·赵孟坚《墨兰图》

　　而范宽的《溪山行旅图》(见图6-12)中,作者有意识地使高崖与平江、高山与小溪、密林与稀石在数量上相互错综,使方硬与圆润、亲近与疏远在感觉上相交替,有起有伏、有涨有落、造成鲜明的节奏感。同时又通过横桥、浅滩、迷雾、高山把各个相对独立部分串联在一起,运用散点透视,将其统一于连绵不断的韵律之美中。

　　(3)线的装饰美

　　当我们对中国画中的线进行审美考察时,必须注意到线的装饰性功能,因此我们在赏析绘画作品时,就不能忽略和低估其绘画作品中线的装饰性,而且必须把装饰美贯穿到画面的整体审美当中。

　　原始岩画中的线就已经开始具有装饰性,画面中的人面纹让人难以理解,鱼尾怪异得让人迷茫,但这些让人不解和迷茫的图案就具有装饰性的效果,可以称为线的装饰性的先河。线的装饰性的成熟形态应该是陶器几何纹饰,延至两周时期的青铜纹饰,线的装饰效果越来越突出。除此之外,在丝绸、漆器、玉器、雕刻等艺术样式中,线在装饰中一直扮演着不可替代

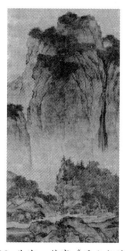

图6-12　北宋·范宽《溪山行旅图》

① 列奥纳多·达·芬奇. 论绘画 [M]. 戴勉,译. 北京:人民美术出版社,1983:26.

的主角。秦汉以来，线的装饰美长久不衰，如汉代的瓦当，唐、宋、元、明、清的绘画、建筑、雕塑等。就连最纯粹"线的艺术"——书法也无一例外，书法中的线也具有装饰美。综上所述，线的装饰美，不仅在各种艺术样式中得以表现，并且历史悠久。

在《簪花仕女图》（见图 1-11）中周昉使韵律美的装饰效果，与所刻画的仕女形象完美结合，形与线的和谐统一，给人以突出的视觉美感；另外，通过对人物形态的描绘和提取，勾勒出戏狗仕女前行回望的优美动态；运用白粉渲染戏狗仕女脸部与颈部，重色裙子的形状以及拖地浅色裙的相互衬托，形成三角形结构之美；手中所拿的笔线细杆与弯曲的身体形成对比，衬托出人物造型的妩媚优雅之感。在《虢国夫人游春图》（见图 1-10）中，张萱将游春贵妇的发型设计新颖，呈现出奇特的遐想之美。我们可以看出，在这些绘画作品之中无论是在线造型上还是在形态塑造上都脱离不了装饰规律的运用，因而绘画的装饰性被表现得淋漓尽致。

在绘画作品当中，线描装饰性巧妙地解决了艺术造型和自然事物的关系。画家在创作过程中，巧妙地依据艺术美和自然美的规律，运用线描对自然界中原有事物加以概括、提炼、摒弃、夸张等，不断地去挖掘线的潜在美感，使其作品更具有装饰美感。

（三）当代工笔人物画线造型的传承与发展

1. 当代工笔人物画线造型对传统的继承

历史在进步，工笔人物画的线条也随着社会的进步而发展，具有不同的表现形式。虽然不同时代的工笔人物画家具有不同的格调，但是他们都是用线条来刻画的。这些不同的线条是各时期画家通过观察与创作领悟得出来的。谢赫曾在"六法"中提出"传移模写"法，即借鉴前人的优秀著作，继承前人的优点。绘画不仅有自己的传统，也有对前辈的传承，以往的绘画方法和技法无疑对当代工笔人物画线造型有很大影响。

在当代社会，鉴于时代的变迁，顺应社会进步与审美趣味的需求，当代中国工笔人物画家开始在继承传统的基础上，对线造型进行探究和创新。线条作为工笔画中重要的语言表达手段，在张见的作品中得到了重新诠释。画家刻意淡化线条，特别是注重疏密的分布显现出平面化的特点。与中国传统壁画里的"铁线描"不一样，古代卷轴画中富有文人气息的线条被张见吸取。具体来说，是古典主义绘画被弱化，具有游丝描意象的线造型，很明显可以看出，艺术家对于这种画面感的吸取，也有助于他表达绘画中微妙的叙述、虚幻朦胧的情境。张见的线条大多以"游丝描"为主，他喜欢这种用线造型来表达的朦胧意境的特质，柔软且灵活，自然更具叙事性，感觉更能真实地"生情"，更适合描述藏在内心深处的隐秘感受。在宋代无名作品《百花图卷》中，盛开的牡丹被一股股细线松散地围绕着，韵律优美，节奏柔和。这种具备生命动态的线造型，是传统中国画的精华。张见不夸大线条粗细的对比度，而是更注重线条的密集分布，特别是在头发、衣服褶皱及小装饰上，对人物的身体留有大片空白，线的疏密对比激烈，虽然线条也与结构结合，但由于其追求总体的视觉效果和疏密对比，使画面的线造型呈现的更加

平面性。作品《2002之秋》（见图6-13）中，我们能够看到张见绘制的人物头发和树干的线条非常精细。细细的线在画中具有强烈的节奏感，并融合在棕黑的色调当中。从远处看，更像一个完整的平面，而人物形状的轮廓线则显得若隐若现，似有若无，因此整幅作品显现出一种"平面感"。

图6-13 张见《2002之秋》

李晶的用笔沉稳，技巧上处理细致，人物意蕴突出。她用笔沉稳，技巧上的处理细致，平静的笔法后面是心灵深处的波澜，人物意韵突出。她的作品古典与现代交织在隐微之处，简约与繁复共生。她善于承袭古法，因为古人的画作设色精湛、纯和，气韵生动，笔法深秀，具备强大的内在气息。通过对传统画作的学习，她在所擅长的女性绘画中，运用敏锐的观察力、娴熟的绘画技巧，使她的画面拥有丰富的表现能力与高扬的审美理想。以空白为底是几千年未变的表现方法，另外以线造型，装饰性与写实技巧，这些都构成了她现代写实工笔的基础。例如她的作品《玉生香No.1》（见图6-14），运用空白为底，作品线造型的自在与意趣，得以最大化地表现。画面上以线造型与平面性相辅相成，因为平面性的存在，才使得用线造型的自由，不会弱化线的价值，并融合写实技巧来构成特色。单用以面造型塑造出空间感，会削弱以线造型，只有二者结合，才使作品的线造型得失相宜，画面浑然有势，深厚大气。

不同用线描法的进步和探究，体现了线造型在当代工笔人物画中的丰富内涵。"十八描"技法、白描的表现形式、传统工笔人物画理论知识及线造型观，为当代线造型增添了很多生机，使得工笔人物画在新时代的今天更有艺术价值。

图6-14 李晶《玉生香No.1》

2. 当代工笔人物线造型的多元化风格

（1）传统与当代的紧密结合

传统工笔人物画追求运笔用线的活泼生动，注重层次上色的丰富，造型方面的细腻

真实。工笔人物是中国画的典型课程，工笔人物画家在持续进行着创新，令工笔人物画延续持久的生命力。20世纪初，欧洲画传入了中国，对中国画特别是工笔方面，产生了很大影响，主要表现在造型观念上的改变，吸取西方素描绘画的人物画创作尤为突出。中国传统工笔人物画的主要功能在于以线造型。第一，分析线的形态及关系。从研究传统绘画用线的艺术特征来看，通过运线的长短、粗细、刚柔、强弱、轻重、顿挫、方圆等特征，恰如其分地表现对象。第二，研究了传统绘画和当代工笔人物画中线造型的特点及规律。线的运用和组织不是客观的模仿和复制，而是一种认识与磨炼，经历内心与感官的挑选和组成，使其在纸上表现出的意象更完备。第三，伴随时代意识的转变，中国当代工笔人物画的线造型呈现出了多元共存，千姿百态的景象。在继承传统工笔人物画上，将其中的精神逐步发展与延长，诸如吸取民间艺术的表现形式，再结合西方绘画精髓。可以说，工笔人物画吸取了多种元素，改变了之前的呆板匠气，充实了工笔人物画的艺术表现。其中的创新精神在不断发展，这种"多元共生"的景象也会长期留存并发展下去。

当代线造型对中国传统工笔人物画具有革新表现。其实在西方作品中也有大量线条的产生，像安格尔《道松维勒女士肖像》，但西方作品中的线造型跟传统工笔人物画的线造型有着实质性的差别。例如，何家英的代表作《秋冥》（见图2-10）中女孩穿的衣服淡雅，浅灰色的针织衫搭配白色长裙子，表现出孩其温婉典雅的气质。风景与物体的颜色呈现出厚重的效果，深蓝色的天空接近于紫色，给人一种高雅单纯之感。棕色的地面覆盖着一层秋霜，在坚硬中略显朦胧的意境。几棵桦树静静地挺立，光滑的树皮上有些许斑痕。蓝紫色的天空，棕黄色的土地，花白的大树皮和黄色的树叶，几个部分相互呼应，组成一幅动人的秋季作品。丰富的风景与安静的人物形成鲜明对比，但又很和谐，令人心旷神怡。画家在画面中所使用的短线恰到好处，尤其是白色裙子褶皱处的安排，疏密虚实得当，极富艺术表现力。为了追求完美的画面效果，何家英在技法上有了进一步的提高。如何表现针织衫、毛衣类衣服，是工笔人物画的新课题。第一，画家吸取传统中国画画篮子用的"编织"技法，很好地表现毛衣质感和加强画面密度对比关系；第二，借助花鸟画点蕊时用的沥粉法来增强毛衣的纹理感。为了防止颜色在水中融化，画家运用丙烯，里面添加白蛤粉当作沥粉，并刷上一层胶膜起保护作用。毛衫的凹凸感与质感，采用沥青的方法堆砌。传统上沥粉堆金法与西方绘画的写实技法相融合，具有一种烘托效果，给人一种新的感觉。何家英的这幅作品是将传统绘画与西方绘画相结合，用线取自传统线描风格，勾线粗细度不同，并紧随刻画对象特点，细小转折的差别都可以看出有细细琢磨的痕迹。因此，学习西方也必须坚持取其精华、西为中用的原则，有目的地、选择性地学习。

（2）材料技法的新革命

随着时代的开放发展，画家不再受传统风格和方法的束缚，转而从水彩、油画、壁

画、版画等吸取素材，使中国线造型以独特的风格存在，表现出东方的魅力个性。与此同时，当代西方艺术对中国画有了全面的影响，中西文化的碰撞和结合不再是想象中的事情，已经成了现实，如今中国画的转变比以往任何时候都要快。古今中国工笔人物画，由表现形式到语言技法已经有了很大差别，当代工笔人物画的技法，无疑在吸取着其他绘画风格，近些年来促使着工笔人物画发展迅猛，已经具备多角度、多层面的发展局面。

唐勇力运用"脱落法"，创作了作品《敦煌之梦》系列，使得画面上的线造型、构图及色彩等更加自由，在佛教文化与当代人的信仰之间呈现出一种迷蒙的氛围，产生了一定影响。从艺术绘画史看这是一种创造——新技法的创造关系到绘画形式的完善和创新。明清以后，中国画技法停滞不前，程式化的技术限制了"法"的创新，阻隔了"理"的表达。石涛主张无法而法，乃为至法，强调画家不能拘泥于古墨，而应创新。"脱落法"的本质含义是艺术家在创作中运用的绘画语言，它是一种有规律、有程序的绘画技法，并不是一种涂鸦效果。经过大约千年的风化，古老的壁画与当代审美情趣相融合，壁画中剥掉颜料的自然效果作为一种艺术语言引入画面，创作出有始有终、可操作的绘画手段。"脱落法"可以说像国画中的笔墨一样，是可有可无、随机变换的写意艺术语言效果。作品当中剥落的东西形成了质感，质感又深层次地孕育造型之美。这种方法充分体现了画家的创作意图，探究了创作中的写意性，使得工笔人物创作进入一个更广阔的空间。

中国当代工笔画家继承了传统石色和金属色，此外又对日本重彩颜料进行研究，在绘画中把握利用岩彩画的材质造型与特征并应用到相关创作和理念中，如唐秀玲创作的重彩画《金沙滩》（见图6-15）。20世纪90年代末，中国画出于本身改革的需求，以及通过日本绘画的刺激，材质的革新与色彩的提升发展为新的趋势。《金沙滩》不仅是探索和利用新材料的有益尝试，也是作者首次采用天然矿物颜料、高温仿石颜料、金银箔和各种辅助工具，以蛤粉为基底颜色，然后再利用多种大小各异的矿物颜料，结合传统工笔画技法在皮革上作画。背景是金色颗粒状，让人感觉身在沙滩上，而带着金箔和银箔的材质，使画面呈现得更加灿烂厚重。《金沙滩》的画面在和谐的金色基调中有着相似色彩的丰富，表现出女性工笔人物画的特点。晶莹剔透、厚重明亮又粗细不一的天然石色，成为唐秀玲编织金色梦想的彩带，水色和石色的叠加，细粉与粗砂的结合，金箔与云母呼应，胶矾与色彩的黏接，整体融合为一种偶然的惊喜，由天然的材质升华出自然的肌理，画面上的美会渐渐显现效果，给人以全新的感受。

图6-15　唐秀玲《金沙滩》

郭继英的作品中糅进了沥粉堆金这种使画面效果鲜明的画法，从而形成自己独特的风格和艺术个性。他注重中国传统绘画的特点及凸显独特个性化的表现方式，在画面的形式中比较强调用黑白与饱和度较强的颜色进行简单处理；另外回归古典主义中以线造型为主导的概念，又强调采用材料质感的艺术处理手法，如在画面上的白色区域粘贴金银箔等复合材料，构成边缘线及肌理并加入蛤粉。例如《母与子》（见图6-16），在画面表现方式上具备当代绘画的视觉冲击感，在造型上往往运用的是轮廓分明的图形，类似于

图6-16 郭继英《母与子》系列之二

版画艺术的表现层次，除了具有画家个人希望保留的东方传统表现方式，还具备十分现代的审美情趣。郭继英有在国外求学的经历，创作中糅进一些前卫意识，又使用与传统材质不相同的新型颜料，画面具有瑰异效果。郭继英有着强烈的中国情结，在用石色和贴箔的画面中，保存了传统绘画勾线的特色。郭继英作品中的线条都是用粗粒石色画出

图6-17 郭继英《梵音》

来的，这种技法很不容易驾驭，但他做到了，而且很熟练。他的作品《梵音》（见图6-17）巧妙地运用了现代科技的表现手法，再加上有颗粒感的色彩层重叠、加减、自然或人工矿物色彩的冲洗等应用，巧妙地使各种金属箔的底色通过自身的颗粒厚度自然地显现出来，或者在箔面上复合其他色彩，使金属箔与总的画面融为一体，形成箔光与色调的微妙统一与变化……总而言之，画面整体呈现的造型张力，充分体现了他新的艺术美感与艺术追求，给观者提供了视觉艺术语言的新经验。

郭继英近年来确立的大量用线的表现手法，很有自己的特色。在技法上，他并没有遵循传统上的"墨线"，因为在如此丰富的纹理和强烈的视觉效果上画线，墨本身太薄，也就没有了存在感。因此，选择有颗粒变化的矿物颜料来画线条，根据画面的长宽和纹理来选择颜料颗粒的大小。由于使用的颜料粒度较粗，即便是去掉背景，与油画相比也具有很强的视觉造型成效。

（3）当代工笔人物线条的弱化

很多时候线条被削弱，这种变化必然会使其他一些方面得到加强，如脸部、色块及纹理等多方面变化，使更多的元素自然而然地结合在一起，丰富画面本身，这也是一种进步。

色彩方面，徐华翎尽量提纯以增强画面总体的简单化，渲染出她绘画造型中独有的

淡雅气氛。从她的代表作《香》系列（见图6-18）中我们可以看出，徐华翎刻意回避传统工笔画中对人体造型的用线要求，对边缘线进行了弱化，以光影确立为手段，同时为了不落入素描和油画造型的效果，也弱化对光影的对比，渲染出一种朦胧、虚幻的感觉。《窗外》（见图6-29）、《踏雪寻梅》（见图6-20）和《不如归去》（见图6-21）这三幅作品，采用了双层图像叠加的造型方法，所利用的摄影图像，充实了画面上的层次感，同时增添了画面中的梦幻色彩，最后，引申出了作品的意义，诠释了多种可能性。徐华翎的作品还采用了人体部分的构图特写，选择身体的中间部分或背对观者。她大胆地抛弃了传统上直接表现感情的面部特征造型，连眼睛的描绘也舍弃，转而用体态与手势来表现画中对象的微妙心理，传播出青春生活气息。在这些作品中，女孩的形象被置于梦幻般的自然风景的双重形象中，无论是《踏雪寻梅》中隐藏在河边雪树中的奇妙身躯，还是《不如归去》中层层花草漫步的少女，抑或是《窗外》中站着冥想的女子形象，这些朦胧的超现实线造型梦境似乎传达了少女面对未来世界的犹豫、憧憬与迷茫。

图6-18 徐华翎《香》系列之一

图6-19 徐华翎《窗外》

图6-20 徐华翎《踏雪寻梅》

图6-21 徐华翎《不如归去》

　　把徐华翎的画作，归结于工笔人物画并非不可能，但这一定会很不全面。当然，徐华翎的绘画，是从工笔画开始的，她对传统工笔画上的语言体系，进行了修正与扩展。在她的工笔画中，融合了很多的绘画元素，像水彩画造型中的技法、线描的淡化、没骨

与色调变化，从而调整了工笔绘画的表面关系。这些借助其他因素来丰富当代工笔人物画线造型语言的创造，也可体现出她对于当代性视觉审美情趣的领悟与应用。《秋喜》（见图6-22）是昃伟的一幅工笔重彩画，色彩丰富，采用揉捏生宣纸的方式，来进行双面绘画，将水彩技法、中国画技法、油画技法、壁画肌理等中西绘画技法，与色彩理论相结合，再将油画的色彩与光感、表现主义情感色彩融到画面里。这时画面中已没有传统工笔画线造型的形式美感与表现力，最后构成一幅和油画效果相像的重彩画作品。郑力的作品《游园惊梦》（见图6-23），取材于以南方风光和古人像为素材，从局部到整体利用揉纸的表现方式来实现物体的造型，同时还使用大量非笔绘的纹理效果，增加画面造型的朴素之美。

图6-22 昃伟《秋喜》　　　　　　　图6-23 郑力《游园惊梦》

当代中国工笔人物画中肌理的产生，充实了传统工笔人物画的绘画语言，不同材料、色块、表现形式与用笔用线等的叠加组合，使当代工笔人物画在画面形式上显现出绚丽多彩的风貌，肌理的制作过程也表现出当代工笔人物画家对技法美、材料美等新领域的探究与尝试。在当代工笔人物画质感肌理制作的流行环境下，我们不但要看到绘画语言多样性带来的艺术兴盛，更要看到由于时代精神和民族文化涵养的缺乏而沦落于技巧的造作。与此同时，我们更应该认识到肌理制作的盛行和盲目追求，很容易导致艺术家沦落制作的错误，进而忽视掉传统工笔人物画线条的性能和绘画艺术精神。

二、"意""象"交融

意象造型是中国画造型的基本特点，也是中国画精神的本旨所在。无论是表现手段，还是立形的准则，最终在画面上表现的还是"意"的传达。中国人物画的基本造型观就是"意象造型"，是主体精神和客观物象交融统一后的图象呈现，是主体精神、情感、意志、绘画技巧和外在世界的统一体，是"意"与"象"的统一。

（一）传统工笔人物画意象造型特质分析

1. 传统工笔人物画的意象造型理念

（1）装饰性的平面化构图

"传统东方艺术美是一种蕴涵精神力量的装饰之美和平面之美。"①宗白华先生所说的这种蕴含精神力量的装饰美和平面美的传统东方艺术在中国传统绘画当中表现得尤为突出，从最早的彩陶艺术中的图案符号到之后经过历朝历代而逐渐发展并走向成熟的人物、山水、花鸟等绘画艺术中的色彩、构图等形式，都体现出了一种具有装饰韵味的审美情趣。这种审美情趣经过不断发展和渗透，最终作为一种具有东方艺术特色的形式，成为中国传统绘画意象造型的审美形态。

在中国古代的彩陶和画像砖等艺术形式中，我们可以看到带有浓厚装饰性色彩的图案，它以高度概括、简之又简的线条图形描绘了当时人类的生活场景，具有极强的表现力。之后，逐渐成熟的工笔人物画作为中国传统绘画的一个重要画种，继承了这种以线条和色彩作为绘画语言的艺术形式，通过高度概括的造型和平面化的构图经营，创造出了一种具有强烈装饰性和表现力的中国绘画艺术。

传统工笔人物画的装饰性意味不仅体现在工整细致的线条排列和明朗富丽的色彩上，而且表现在平面化的构图上。所谓平面化的构图并不单指画面呈现的一个二维空间，而是指它常常将不同时空中的人或事同时安排在一个空间中，使画面具有一定的叙事性和故事情节。如顾闳中的《韩熙载夜宴图》描绘了韩熙载夜宴的几段场景：作者通过对韩熙载夜宴的长期观察，将他每天的宴饮生活并排放置到同一画面上，有击鼓奏乐、有饮酒观舞、有侧卧床榻，将奢侈的宴饮生活和韩熙载忧国忧民的精神状态表现得淋漓尽致。这幅长卷不仅在叙事表象方面起到了很好的作用，还在视觉上形成了一种很强的冲击力，给画面增加了很强的表现力和意象性。另外，顾恺之的《洛神赋图》、张择端的《清明上河图》等，都是运用了同一画面中表现不同时空和不同情景这一平面化的构图方式，这也正是中国画所特有的"散点透视"法。

"散点透视"是近代理论家针对西方"焦点透视"所提出来的一种概念，它不同于西方画家观察物象时固定在一个位置，保持视点不变的方法。"散点透视"则需要多个视点，在不同的位置去观察事物的最佳角度，并将其同置于一个空间中。这种观察方式是受到庄子"逍遥游"思想的影响而形成。按照这种思想，画家在作画过程当中不受任何外界因素的影响，只是将要表现的对象以"排列"的方式描绘到画面当中，从而达到一种"心游"的状态。中国画的这种"散点透视"的观察方法极大地突破了空间的限制，使得画面构图更加灵活自由，具有很强的主观意象性。画家通过不同时空的所见、所想、所感，经过主观意象的加工与创造，使画面更具意味性，增添了画面的意境之美。

① 宗白华. 意境 [M]. 北京：北京大学出版社，1999：1.

（2）"重意轻形"的形态诉求

"重意轻形"是中国绘画艺术的一大特点，作为相对来说较为"写实"的工笔人物画，亦是如此。人物绘画的最初目的只是用来记录人类的生活状态和生活方式。远古时期的人物绘画，只是利用一种被高度概括了的简单的图形符号，来代替复杂的人物形象，这种图象虽然稚拙，却足以将当时人类的生活劳动场景表现得生动具体，起到了图形意象表现的功能。随着人类文明的不断演进，社会政治、宗教、文学等各类文化也得到了较大程度的发展，绘画艺术则成了为统治阶级服务的，用以教化人伦的工具和宗教传播与文学抒情的载体。《历代帝王图》（见图1-7）就是一幅体现统治阶级威严与震慑力的代表作品。图中帝王形象表现高大威严，而身边的侍者则身躯娇小，画家通过故意夸张两者之间的比例关系从而使画面人物特征形成鲜明的对比，充分表现出了统治者强大的震慑力。另外，随着佛教的传入，中国佛教壁画艺术逐渐发展起来。我们从保存较好的敦煌莫高窟壁画中可以看出当时佛教文化的繁荣。壁画内容多以佛教当中的"本生"与"经变"等故事作为描绘素材，表现出了图象的叙事功能，在一定意义上起到了宗教传播的目的。

作为文学载体，描绘历史故事和神话传说是传统工笔人物画常见的内容之一，尤其是在魏晋时期，工笔人物画的创作题材大多源于文学传记和历史典故。顾恺之的《洛神赋图》便是根据曹植的《洛神赋》创作的。如果从人物形象的刻画来看，这幅画描绘得并不十分准确具体，另外背景环境的塑造与人物间的比例也并不合理。但从人物的神态和画面意境的营造上来讲，画家无疑将洛神的形象表现得栩栩如生，使画面充满了诗意和神秘色彩。顾恺之在人物绘画当中，极为重视人物神态的刻画，而对于外形的要求并不是十分的严谨，所谓"四体妍蚩本无关妙处，传神写照正在阿堵中"[①]，他通过对人物眼神的刻画将人物精神面貌表现得出神入化，起到了传神达意的艺术效果。

无论是描绘宗教题材也好，还是作为一种文学载体也好，我们可以看到传统工笔人物画在人物的形态诉求上都有一个"重意轻形"的共同特点。所谓"重意"是指工笔人物画在功能上能够向观者传达出它所想要表达的思想，从而达到一种不言而喻的目的。而"轻形"并不是不注重"形"，而是以"形"来达"意"，使"形"作为一种可见的形式来为"意"服务。因此，画家在工笔人物画创作的过程中便无须刻意追求人物形象的真实性，而是将重点放在能把他所想要传达的信息很好地传达给世人，表明他们心中之意即可，这也就导致了古代（尤其是唐代以前）的许多工笔人物画作品当中会出现一些较为程式化和符号化的人物形象和环境背景。到了唐代，工笔人物画空前鼎盛，随着工笔人物画的创作题材转向现实生活，画面中的人物形象也开始变得更加接近现实。即便如此，由于工笔人物画本身的特点和以线造型、平面化构图的手法，使得这时期及之后的工笔人物画创作仍然具有一定的程式化和符号化造型，"重意轻形"的形态诉求依

① 潘运告编. 汉魏六朝书画论 [M]. 长沙：湖南美术出版社，1997：270.

然存在。

（3）巧妙的画境营造

注重意境的营造是整个中国艺术领域所共同追求的目标。中国艺术里的意境美是一种含蓄之美，它能够带给观者足够的自由想象空间。中国人的性格特点本身就是含蓄的，在中国的文学艺术上早就有"言有尽而意无穷"的说法，同样在中国绘画艺术中，也非常注重能够表现画面"言外之意"的意境的营造。

在中国绘画艺术中，山水画最注重意境之美，追求"诗中有画，画中有诗"和"可居可游"的审美意境。而工笔人物画与之相比，在意境的营造与表现上也毫不逊色，点线交错之间，色彩互衬之上，亦能表现出无尽的意趣之味和意象之美。

在题材的选择上，工笔人物画无疑是将人作为描绘对象，然而传统工笔人物画所描绘出来的人物形象并非像西方油画那样具象写实，而是将人物形象加以概括和提炼，形成一种较为程式化的画法，如面部五官和手的画法，都是运用线条加以概括而不过多地追求结构上的变化。画家往往是通过对人物的动态和眼神的刻画将人物的心理变化和精神状态表现得生动逼真，使观者看后对画面人物的性格特点产生无限的想象空间，给画面增添了无尽的意趣。另外，绘画本身能够起到抒发思想感情的作用，画家在创作一幅作品之前往往将自己所见、所思、所感利用绘画的形式表现出来，因此作品当中往往会掺杂着许多作者本身的思想和情绪。例如，在《韩熙载夜宴图》中，画家顾闳中将韩熙载在夜宴当中仍然忧国忧民的精神状态表现得生动逼真，很有可能这也正是画家当时精神状态的真实写照。

中国画构图中的"留白"是中国画用以营造画面意境的最常用的一种方法，而传统工笔人物画中的"留白"尤为讲究。在传统工笔人物画当中，往往将天空与地面留为空白而不进行刻画，或直接将人物放置于画面之上，不添置任何背景，形成一种"人在空中走"的效果。这种方法一方面能够更加突出人物的主体地位，使之更具表现力；另一方面则会留给人以充足的想象空间。张萱的《虢国夫人游春图》在意境的营造上就有着极强的表现力。既为"游春图"，则必定表现的是春天的景象，可是画家在背景环境的安排上不置一草一木，干净的黄色绢布上只画有一行骑马游人。然而观者在欣赏这幅作品的时候往往很容易被那游人欢快的表情和马匹轻快的步伐以及那似乎能听得到的马铃声带入一种充满了无限生机、春意盎然的游春场景之中，而这种场景则是绝非仅用画笔就能够表现出来的。

2. 传统工笔人物画的意象造型元素

在传统工笔人物画中，以线、墨和色作为人物造型的基本语言要素，共同构成了工笔人物画独特的艺术面貌。三者之间以相互联系、相互影响的关系在传统工笔人物画的意象造型当中发挥着积极的作用。中国画中的线、墨和色不同于西方绘画中的线、墨和色彩，是一种具有中国传统文化精神的艺术语言，它们在构成中国绘画艺术和表现意象

审美过程中呈现出了中国人所特有的审美方式和艺术品位。

（1）线

"线"是一种从物象当中抽离出来的，对物象高度概括化了的语言符号，具有一定的抽象性、装饰性和表现性。在原始社会，人们就开始以线的形式勾勒出一些物象的简单轮廓，用以记录生活或进行巫术活动，从那时起，中国便确立了以"线"作为绘画造型的主要形式，后来经过几千年的发展与锤炼，"线"逐渐成为一种成熟的艺术语言并用于中国绘画艺术的创作当中，形成了中国绘画艺术"以线造型"的基本特点。中国画在对"线"的运用过程中，它以其自身的特点表现出了很强的装饰性意味，同时还以多变的形态表现出丰富的质感与韵味，如紧劲连绵的"高古游丝描"和满壁风动的"兰叶描"等。另外，在传统工笔人物画中，线以其独特的审美形式还表现出了很好的节奏感与韵律感。画家通过线条的穿插排列、疏密对比、抑扬顿挫、虚实刚柔等变化使人产生一种视觉上的享受，同时还可以使画家自身的精神性格在线的节奏与韵律当中得以流露。

然而，传统工笔人物画中的"线"并非一般所画出的线条，它是具有同书法一样渊源的线；讲究书写性，反对制作性。画家在勾线过程中，追求书法一样的用笔，强调抑、扬、顿、挫的变化，增强了线的节奏感与表现力，这也正是一种表现自身情感的过程。作者以情感带动着笔的点、曳、圆、转等变化去勾勒物象的轮廓，使线在构架起物象造型的同时也赋予了画面很强的意象表现性。

（2）墨

"墨"是一种中国画所特有的材质，也是中国画的基本颜色，古人通过对"墨"的使用奠定了中国画高雅的艺术品质。在中国人的色彩观中，古人认为"墨"在色相上与其他颜色相比，具有单纯、朴实无华的特点；在色表当中，它与白同为"色彩之极"，两者放在一起就如同太极图中的阴阳两仪，在协调之中形成鲜明对比，在浓淡之间产生气象万千。"墨"在传统文化当中体现了以老子和庄子为首的道家思想的精髓。道家在追求艺术回归自然本性的过程中，以黑色（玄色）作为原始无色世界的象征，提出了"五色令人目盲"（《道德经》）的思想，主张在原始墨色当中呈现出个人的独立精神，从而走向一个"不拘于俗"的艺术方向。

"墨"是众色之首，画家可以通过墨与水的调和产生不同明度的墨色去表现出物象的所有颜色。张彦远在论述用墨时说："草木敷容，不待丹碌之彩；云雪飘扬，不待铅粉而白。山不待空青而翠，凤不待五色而粹，是故运墨而五色具。"[①]王维也提出了"夫画道之中，水墨为上"（唐·王维《山水诀》）的理论，从而确立了中国画以墨为主要色彩元素的形式。

墨法与笔法的运用又是紧密相连的。在中国画中，墨以笔醒，笔以墨精，"笔精墨妙"方是中国画笔墨运用上的最高要求。宋元时期文人画的发展将笔与墨的运用上升到

① 何志明，潘运告. 唐五代画论[M]. 长沙：湖南美术出版社，1997：177.

了一定的高度，"笔情墨趣"也成了文人画的一大特点。然而在传统工笔人物画当中，画家同样注重笔、墨之间所产生的艺术效果。他们以书写性的笔法进行勾线，通过墨色的深浅浓淡等变化表现出线条的虚实刚柔和画面的阴阳向背，既丰富了画面的节奏感，又突出了笔墨精神，从而使画面达到"气韵生动"的艺术效果。

（3）色

色彩是绘画艺术的基本要素，也是中国工笔画的主要表现语言之一。在中国古代，人们分别从岩石和植物当中提取出了石色（矿物色）和水色（植物色）作为中国画的颜料。由于这种颜料完全取自自然，所以在色彩上呈现出光鲜、浓艳的特点，同时也体现出了中国人"天人合一"的思想。在传统工笔人物画色彩的运用上，画家受到以孔子为代表的儒家思想的色彩观，把从五行当中所归纳出来的赤、黄、青、白、黑五色作为"正色"，并按照"五彩彰施"的色彩样式进行工笔人物画的创作。在赋色上，古人极为注重色彩的表现力和平面装饰性，并以"随类赋彩"和"平面设色"的原则作为施色方法，既增强了画面的感染力，又表现出了很深的意象性。所谓"随类赋彩"，简单来说就是按照物象的不同种类对其进行赋色。在面对自然万物的过程中，画家不受环境色等其他色彩因素的影响，而是抓住物象本身的固有色加以表现，一般呈现出艳丽、沉着、明快、雅致等特点，具有很强的装饰性韵味。再者，画家也可以利用色彩的象征性和自身的情感因素对物象进行分类赋色。这种赋色方法具有很强的主观性和意象性。画家可以利用色彩对精神的暗喻对画面中的人物进行设色，以表现出人物之间身份地位和精神性格的区别，从而使主观与客观达到高度的统一。

另外，传统工笔人物画在用色当中还讲究与线和墨关系之间的协调性，注重"勾线填色"和"色线分离"。在色彩与墨之间，则强调墨对于赤、青、黄三种颜色的影响，往往通过墨与三种颜色的搭配与调和，使画面整体色调达到和谐与统一，从而获得工笔画所特有的色彩审美特征。

（二）当代工笔人物画的意象造型的艺术表现

中国工笔人物画经历了长期的发展与演变，经过历朝历代画家的总结与创作，从整体上形成了一种较为规范化、固定化的造型形式和表现手法，成了一种具有鲜明独特风格的绘画语种。以线造型和平面化的构图则成为其主要特点，因此工笔人物画的创新在不背离其自身规律性的情况下，造型的创新则上升到了关键地位，由造型的转变而引发的色彩、构图和各种技法的产生才使工笔人物画的创新具有了实际的意义。

自20世纪80年代以来，中国工笔人物画家受到来自东西方各种艺术观念与形式的影响，也开始了对中国工笔人物画大规模的创新，正如其他的中国传统绘画一样，主张由传统向现代进行转变，因此中国工笔人物画出现了许多新的面貌。尤其是近些年来，由中国工笔画学会等一些美术机构举办的许多大型工笔画展，更是大大推动了工笔人物画的发展，许多有活力的年轻画家开始埋头探索，创新求变。为了体现工笔人物画的时

代感，他们探索出了许多新的意象造型手法，从整体上来看大概可以划分为：写意性工笔人物画造型、表现性工笔人物画造型、充满寓意与象征的超现实工笔人物画造型、抽象性造型的工笔人物画造型及运用综合材料进行创作的工笔人物画造型。

1. 立足于传统的写实性工笔人物画

"写实"原是西方艺术当中的一个专业性术语，在中国传统绘画当中称为"写真"。二者之间有着本质的区别，前者主要是强调绘画对于物象外在形式的一种忠实再现，而后者则是指绘画对于物象由表及里的精神气质的刻画与表现。荆浩在《笔法》中提到："画者，画也。度物象而取其真。""似者，得其形遗其气，真者，气质俱盛。"中国工笔人物画的"写真"主要是通过"形神论"体现出来的。在工笔人物画当中，"形"占据着至关重要的地位。所谓"以形写神"，就是在艺术创作当中，必须通过对物象外在形体的描绘来达到内在"神韵"的传达。如果没有"形"的把握与刻画，就达不到"神"的外现与高远。因此，近现代一些工笔人物画家在对于"形"的研究上，充分吸收了西方写实造型的观念，创造出了写实性的工笔人物画风格。

当代工笔人物画中的"写实性"是扎根于传统绘画的基础上，充分借鉴和吸收西方写实主义的绘画形式而建立起来的，尤其是在 20 世纪学院艺术当中"徐蒋体系"的建立使严格的素描训练成为学画者的造型基本功，一些工笔人物画家本着严谨扎实的素描造型技巧对传统工笔人物画进行改良和创新，最终走出了一条具有时代感的工笔人物画新道路。何家英便是一位具有开创性的，偏重于传统的写实性工笔人物画家。他早年受过严格的素描训练，具有扎实的造型基本功，并长期深入研究和学习传统工笔人物画的各种技法，因此我们在他的作品当中可以很容易地看到传统绘画的影子和高度准确写实的人物造型。何家英先生多以当代女性作为创作题材，为了避开千篇一律的人物形象，他画面中出现的每一个人物都是从写生中得来的。他说："我的画，偏重于女性描绘，这其实很难，因为容易'俗'……女人一变而为美人，其原有的丰富和自然健康的内涵就被弃置，代替的是矫饰和做作的外观，于是就千手雷同，千人一面，西施、王嫱长得一样，秦娥、赵姬了无区别，特别概念，也特别俗气。我很警惕，也一直规避这种取向。必须求异，要充分刻画，从外在形象到精神气质，体会其精妙之异。"[①]在《红苹果》《秋冥》等作品当中，何家英通过细致的观察和深入的刻画，不仅将一个个清纯质朴的美丽少女形象表现得生动、具体和准确，而且还以极其微妙的神态传达出了画家本身的思想情感因素，令观者在感受到画面所表现出的真实生活的同时，也能够体会到画家在创作过程中的精神状态与感受。

当然，高度的写实性造型并不代表着对于"意象"的否定。在何家英的作品当中，"意"的传达也是其关注和表现的重点。他的作品之所以看上去毫无呆、匠、板之气，正是因为他对于画面"意"的营造达到了一定的高度。何家英早年对于写意画的学习使

① 何家英，杨维民. 当代画家文献全集（何家英卷）[M]. 北京：文化艺术出版社，2009：65.

他在工笔人物画创作中得到很大的启发。他在勾线时注重用笔的书写性和线条的虚实变化，在提、按、顿、挫中寻求自身的真性情，以笔墨的变化将线的写实层面上升到了写意的境界。在色彩的运用上，何家英始终坚守着"随类赋彩"的方法，表现物象本身的固有色而忽略其受光源影响所形成的环境色，形成一种单纯、朴素的色彩品质。在对传统色彩的继承上，他还吸收了西方冷暖色调的语言形式，在单纯的冷色调与暖色调之间相互交替对比，产生音律般的节奏，形成一种既不因单纯而简单，也不因丰富而琐碎的色彩美感。对于画面形式结构，何家英擅长通过巧妙的画面布局营造出一种既虚空又真实的画面意境。他通过人物的不同动态在画面中进行位置经营，使画面出现空间的构成与力的平衡，背景的处理上则刻画得工整细致而不烦琐，常以整块的色彩或空白表现出整个的背景环境，达到一种空灵的画面效果。

2. 自由、灵动的写意性工笔人物画

中国绘画艺术中的"写意性"在最初就是针对工笔画而言的，后来宋元时期兴起并迅速发展的文人水墨画在抒情达意、写怀壮志方面具有很强的表现性，因此到明清之后，文人水墨画直接被改名叫作"写意画"，从而作为中国画的一个画种独立于中国绘画艺术当中。从绘画形式和技法上看，写意画因其飘逸纵横的笔墨更容易表现出画家的内在情怀与精神志趣，而工笔画则主要是在努力建构着中国绘画艺术中"描绘性"的一面，注重精工细描的技法而缺少随意性，因此工笔画中"意"的表现则会显得含蓄与内敛。

传统工笔人物画一直以来严格遵守着"六法"的理论规范，作画过程具有一定的程式化和规律化。自唐宋工笔人物画达到了一定的高峰之后，明清时期的工笔人物画逐渐走向衰落，由于受到传统技法的束缚，一些画家过于追求技术的高超却忽略了绘画情感的表现，从而导致明清之后的工笔人物画整体上出现了呆板与匠气的局面，绘画风格趋于老套而缺乏创新。面对这种局面，现当代的一些工笔人物画家开始重新审视工笔人物画中的"写意"精神。

对于工笔人物画中的"写意性"，笔者认为可以分为两部分去理解：一是偏重于"写"的技法或绘画语言上的"写意"；二是偏重于"意"的内容上的"写意"。内容上的"写意"在大多数当代工笔人物画家的作品当中都有所体现，主要是通过不同的绘画语言来描绘当代社会人物风貌以传达出某种意象和观念。而技法上的"写意"则是当代工笔人物画家在创作当中所探索的热点。当代著名工笔人物画家唐勇力先生从绘画语言的角度将工笔画的写意性分为三个方面："（1）形式结构的写意性；（2）造型的写意性；（3）绘画语言（亦即绘画技法）上的写意性。"[①]形式结构上的写意性是指构图方面，古人所谓"经营位置"，这也正是中国绘画最为关键的一点。传统的工笔人物画在形式结构上常用背景留白与平面排列布置法，这种形式结构不仅能够留给观者充足的想象空间，同时还具有一定的叙事功能。在当代工笔人物画创作当中，大多数画家喜欢

① 唐勇力. 当代名家艺术观 [M]. 石家庄：河北教育出版社，2005：73.

"满构图"，背景的铺陈和人物的刻画同样表现得完整与具体，形成一种饱满充实的视觉效果。造型的写意性主要是指当代画家受到西方素描训练和西方各种画派的影响而创造出的新的造型特点。中国传统的工笔人物画造型本身具有很强的"意象"性，只是当代一些画家受到西方艺术的冲击之后，不再满足于传统工笔人物"千人一面"的程式化、符号化的造型特点，转而开始在尊重客观对象本质特点的前提下，寻求一种变形与抽象化的造型形式，力图在画面视觉上形成一种强大的冲击力和表现力，能够给观者留下深刻的印象，并引发深度的思考。绘画语言上的写意性主要是体现在许多新技法的发明与创造上。当代工笔人物画家基本上仍然坚持着"以线造型、平面设色"的基本原则，只是不再严格按照传统中的"十八描"勾线法和"三矾九染"的绘画步骤去进行精工细描，而是创造性地运用了一些新的语言技法。例如，唐勇力先生分别从壁画艺术和写意画中所总结出的"脱落法"和"虚染法"就是一种具有很强写意性的绘画技法语言。他说："脱落法如同中国画中的笔墨，是一种既可把握又不可把握、既能预料又不能预料的一种写意性很强的艺术语言，画面上的脱落形成了肌理，而肌理又深刻的产生着审美作用。"[①] 他在他的创作当中大量使用"脱落法"和"虚染法"，所表现出来的画面具有一种古老的沧桑之美，同时又能够将他对敦煌魂牵梦萦的感情表现得淋漓尽致，为画面增加了深厚的意境（见图2-8）。

著名画家安佳也是一位具有典型性的写意性工笔画家，从她那大气、潇洒的画面视觉上可以感受到她所的博大胸襟与高贵品质。她不仅在花鸟方面取得了一定的成就，同时在工笔人物画方面亦能独树一帜。安佳在工笔人物创作当中常以少数民族作为表现题材，在技法上创立了具有鲜明个人风格的语言形式。她常以细致柔和的线条勾勒出人物的面部五官、手和脚等部位，然后再以粗犷有力的宽线条去勾勒衣服及头饰等，这样便在质感的表现上形成了鲜明的对比。在赋色上，面目五官、手和脚等部位按照传统的染色方法，通过一层层的分染将人物的皮肤表现得极富弹性，而衣服头饰的处理则利用颜色的沉淀以及色与色或色与墨之间的冲撞、堆积所形成的肌理效果去表现。在背景的处理上，安佳喜欢用板刷以大刀阔斧的笔触和线条描绘出一种斑驳肌理的效果，再以一些古老而深沉的图案点缀作为装饰，使整幅画在视觉上形成一种音乐般的节奏感，同时给画面也增添了很深的意境美（见图6-24）。

图6-24 安佳《祈愿》

单从语言技法上来说，当代工笔人物画的写意性语言除唐勇力创作的"脱落法"和"虚染法"外，"没骨法""拓印法""打磨法""撒盐法"等一些注重

① 唐勇力. 当代名家艺术观 [M]. 石家庄：河北教育出版社，2005：74.

肌理效果的技法也是当代工笔人物画创作当中最常用的几种绘画语言形式。"没骨法"是介于工、写之间的一种绘画方法，近代画家称为"小写意"。这种技法是通过墨与墨、墨与色、水与墨、水与色之间相互冲撞、堆积而自然形成的一种具有偶然性效果的绘画语言形式。当代一些工笔人物画家充分利用这种技法进行创作，力求摆脱传统工笔画中工整严谨的束缚，形成一种笔工而意纵，自由、随意性强，具有轻松、灵动气息的工笔人物画风格。至于"拓印法""打磨法""撒盐法"等方法则具有很强的制作性。一些画家为了追求客观物象的真实性和特殊效果，通过以上这些手段进行反复制作，形成一种与绘画感相区别的视觉样式，以达到丰富画面的目的。

3. 具有象征意义的超现实主义工笔人物画

超现实主义原是 20 世纪二三十年代盛行于欧洲的一种文学艺术流派，主张文学或艺术在深层意义上超越现实本身的面目而追求其背后最真实的本质。在当代工笔人物画的发展当中，有的画家将这种艺术观念加以借鉴吸收，利用特殊图像所蕴含的寓意性和象征性来传达形象背后的意义与内涵，形成一种图像或形式结构与现实主义和自然主义相对立的超现实主义工笔人物画。

超现实主义工笔人物画在画面上更注重"意境"的营造，而非画面本身的描绘性，通常具有很强的隐喻性、象征性和现代感。在中国传统绘画中早就出现了"超现实"的倾向，如顾恺之的《洛神赋图》，既是一件具有极高审美价值的绘画艺术品，同时也是一部具有历史价值的文学载体，内容上以曹植的《洛神赋》为创作题材，描绘了曹植梦中与洛神相会的场景。作者在作品的构图、布景和描绘等方面都以一种超越于真实世界的艺术形式加以表现，或人大于景、或树大于山，这种形式在今天看来无疑是具备了超现实与象征性的。宋徽宗赵佶的《瑞鹤祥云图》（见图 6-25），在画面构成形式上与20 世纪西方超现实主义画家勒内·马格里特（Rene Magritte）的作品（见图 6-26）达到某种暗合，但在时间上却远远早于玛格丽特而出现。

图6-25　北宋·赵佶《祥云瑞鹤图》　图6-26　（比利时）马格里特《Golconda》

在当代工笔人物画家当中，新生代画家张见充分吸收了西方超现实主义和欧洲文艺复兴时期的美术形式，通过在画面中加入许多具有象征性的图案符号，表现出了画面背后的真实世界的本质。他说："在画面中，我企图让物象借助中国传统的工笔技法和西

方经典图式的合璧，达成画面之于情境的合理转译。"① 他的作品《晚礼服》（图6-28）以欧洲文艺复兴时期宗教人物画的图式进行构图，人物面部露出淡漠的表情，绘画技法则以传统的"高古游丝描"进行勾勒与描绘，色彩采用明亮沉稳的色调加以分染和平涂，整体上保持了线的韵味和色彩的单纯性。张见非常注重人物姿态的设定与摆放，力求人物与四边关系的对比与平衡，背景中的山体、云彩和田野按照自然透视的规律进行排列，形成一种视觉上的真实感。另外，在他的画面中经常出现繁密的细线条所编织的缠绕的头发和夸张的棕榈树，单从线的意义上就暗示和隐喻着现代人复杂的情绪。在他的其他作品当中最为常见的图案符号还有蛇、仙人掌等，如《Medusa的预言》（见图6-28）。在古希腊神话当中，蛇是集危险、邪恶、美丽的引诱于一体的一种动物，仙人掌和棕榈树则是暗示出男性图腾的徽样。在《Medusa的预言》当中，作者通过蛇、仙人掌、棕榈树这些物象图形与一位充满诱惑力的柔嫩裸女形成了鲜明的对比，使画面呈现出某种深层上的含义。

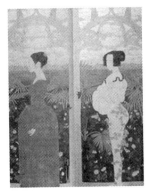

图6-27 张见《晚礼服》　　　　图6-28 张见《Medusa的预言》

4. 具有装饰构成意味的表现性工笔人物画

中国绘画艺术以其平面化的处理和以线造型的特点呈现出了很强的装饰性韵味，近代以来，一些画家充分吸收了中国古代的墓室壁画艺术和汉画像石、画像砖等艺术形式，并融合了西方的色彩与构成等语言形式，将中国画中的这种装饰性加以发展和扩大，创造出了一种具有现代美感的极具装饰构成意味的表现性工笔人物画。这种绘画形式以疏密变化的线条进行画面分割，并以浓烈的色彩进行填充，通过色彩的互补与明暗对比，形成一种具有平面构成和立体构成形式的抽象造型。它在材料、技法及结构形式上取得了大胆的突破，所形成的画面极具表现力，令观者耳目一新。代表性画家如丁绍光、胡永凯、石虎等。

丁绍光是一位集本民族与外民族文化艺术于一体的装饰性绘画艺术家，他虽然长期生活在美国，但其艺术风格并未完全被西化。在他的作品中仍然保留着深厚的中国文化

① 张见. 新工笔文献丛书（张见卷）[M]. 合肥：安徽美术出版社，2010：9.

艺术精神。他以云南各民族的风土人情作为创作题材，内容包含了鸟兽虫鱼、天地人神等，其中以傣族文化的描绘最为常见，这可以从他大量创作中的人物及服饰中看到。在丁绍光的作品中，我们常常看到被抽象化了的人物形象，以夸张的比例和概括了的形体作为一种构成符号对画面进行分割。以他的作品《母性》（见图6-29）为例。构图上他吸取了中国壁画和汉画像石、画像砖等艺术的装饰性构图法，人物形象作为画面的一种构成因素而被高度地概括化、几何化，带有西方平面构成的影子。透视上，他运用了中国画中的散点透视法，并以一些规则或不规则的几何纹样作为小的点和大的面，形成了点、线、面之间的节奏感和韵律感，进而增强了画面的装饰性。在色彩的运用上，丁绍光的作品中呈现出了极强的表现性。他充分吸收了西方近现代色彩的表现手法，并加入了色彩的情绪因素。在这幅图中，他以蓝色调表现主体人物的衣饰，暗合了人物忧伤的精神状态，周围背景配以橙、黄、红、绿等颜色进行协调，通过色彩之间的互补和明度与纯度上的变化形成了强烈的视觉冲击力，整体上洋溢着一种幸福与喜悦，充分表现了作者在创作过程中的激情与兴奋。

图6-29　丁绍光《母性》

图6-30　胡永凯《细雨如酥》

　　胡永凯也是一位具有代表性的装饰性人物画家。他通过对女性题材的创作，以一种简洁、单纯的形式语言表现出了一种怀旧与追忆的情感。他的作品在形式结构上吸收了明清、民国的木版年画、插图及民间剪纸、皮影等美术的语言形式，形成很强的平面性和装饰性效果，同时又吸收了林风眠和亨利·马蒂斯（Henri Matisse）的象征性和表现主义手法，在抽象化和符号化之中努力构建着自己的艺术个性与魅力（见图6-30）。然而外在形式的表现只是表面的，他的画面所呈现更多的是一种内在的精美与感伤，他的继承不是一种常常被人误解的所谓"形式"，而是一种令人温暖的、内在的、发人深省的东西。

第七章 当代工笔人物画色彩的写意性表达

色彩效果传递到人眼中具有强烈的共情性，因此作品中对于色彩的调配应该加强这种情绪属性。画家呈现色彩时，整体气氛的考虑也应优先于描绘对象现实生活中原本样貌。由于工笔画的色彩具有主观性且形成了约定俗成的法则，所以在画面的形象传达中，中国画的色彩具备很强的表意性。画家在创作一幅作品时需要根据自己自身感觉对画面赋予色彩，"随类赋彩"便是这个道理。色彩有色相、纯度、明度、冷暖之分，画家要根据物象的自身特征，去赋予色彩。虽然画面强调"随类赋彩"，但是在工笔画创作过程中画家要始终以自己的感觉为主，合理地使用色彩，充分表达感情。画家依据想要抒发的主旨意味，将情感与自然之色进行巧妙地杂糅并保留其基本特质，加以适当的夸张，注重对内心世界情感色彩的创作表现。"随类赋彩"在当代语境下其实质是随意赋彩。这类绘画思维方式突破了传统观念下对画中意境和画者心境的限制。

当代工笔人物画创作中将传统中的"随类"拓展为"随意"，削弱了人们思维方式里恒定的属性成分，转向对"意"的表达。其转变更加注重色彩的主观性表达，更加强调色彩的意象性，可以根据画面意境需要，依靠自己的意图、想法、观念进行上色，画面中带有一定的隐喻性和神秘色彩。

一、传统工笔人物画的色彩语言及写意性表达

（一）传统工笔人物画的色彩语言

1. 古代工笔人物画色彩的发展

中国传统工笔画经过长期的发展，经历了从简单到复杂，从萌芽到完善，又从繁荣到式微的过程。但从赋色上来说，从汉代至唐代以来，画面色彩是从粗糙的单色平涂的原始状态逐渐发展到充分运用色彩，颜色种类多样，对比丰富。

先秦时期，随着人们生活水平和社会生产力的发展，中国传统绘画开始发展，这一时期的代表作品有《人物龙凤图》（见图 1-1）。该作品主要以墨色线条勾勒形象，再加以平涂，人物口唇处用红色略微渲染，体现了中国早期绘画特征，是中国现存最早的两幅帛画之一。这一时期的绘画作品主要运用纯天然矿物质颜料，画面颜色较为单一，颜色种类较少。

到了魏晋南北朝时期，与早期的以矿物色颜料为主不同，植物色颜料产生，给这一时期工笔人物画色彩带来新的活力。由于颜色种类的增加，植物色与矿物色交替使用，中国传统工笔人物画的色彩得到了快速的发展，绘画技法也突破了早期以平涂为主的较为单一的表现手法。对于色彩的使用，这一时期也有了相对完整的理论体系。谢赫所提出"随类赋彩"①的设色方法，为中国传统工笔人物画在设色上提供了理论基础。这一时期，中国画传统的色彩风格基本确立。

隋唐时期，是中国传统工笔人物画对色彩运用和设色表现技法的高峰。这一时期在万邦来朝、国力强盛、文化多元的大环境下，工笔人物画家对于色彩的运用自然也达到了新的高度，色彩占据绘画的主要地位，对于传统古典色的运用达到已臻化境的地步。这一时期颜料种类越发丰富，相比过去的传统石色，增加了藤黄等颜色，社会氛围也影响了这一时期画面色彩的运用。作品颜色的使用越发成熟，出现了许多传世之作，如《步辇图》《簪花仕女图》《捣练图》等。

《簪花仕女图》（见图1-11）的整幅画面呈暖色调，用赭石、熟褐、曙红、朱砂等暖色调来表现背景与画面的整体基调。画中妇女衣物多用朱红等明度不一的红色绘制，而衣裙上的装饰用石绿、花青、藤黄绘制，使得色彩稳重明亮，形成对比。整幅画以朱砂为主色，用花青加以点缀，在花青的对比下，朱砂显得鲜艳夺目，同时画面中的小狗、仙鹤、花朵用黑白色块与冷色穿插在画面其间，对比色与同类色之间达到了高度的和谐统一，从而使画面在暖色调不变的基础上，丰富了画面的色彩，并且通过冷暖对比，使得画面沉静雅致，重视色彩稳重与和谐的有机统一。整幅画中色彩多用原色平涂，画面的丰富性主要靠不同纯度与明度的红色来表现。画家运用传统的"三矾九染"对画面进行分染与罩染，画面颜色单纯而简洁。时至今日，唐代的经典作品仍对我们学习研究色彩运用具有重大意义。

到了宋代，工笔人物画色彩在隋唐时期的基础上，又增加了画面中水墨的渲染。《韩熙载夜宴图》（见图1-12）就是这一时期的代表作。《韩熙载夜宴图》将植物色与石色调色使用，让画面稳重雅致。画面大量运用了墨色，使画面丰富耐看。画面中大量运用了鲜艳浓重的石色，来描绘出侍女色彩丰富艳丽的服装，青绿与朱红白粉交叉使用，对比强烈。而古典精致的黑色家具与来往宾客的素色青衣在侍女服装中相互交织穿插，色与墨的呼应使得画面色彩分布和谐有序，协调统一。

元明清时期，文人画风潮兴起，工笔人物画式微，"重水墨、轻色彩"的观念成为当时绘画的主流思想，画家对水墨的重视远远超过色彩，水墨逐渐代替色彩占据绘画中的重要位置。这和当时的社会环境有关：宋以后由于国家动荡、少数民族政权交替，文

① "随类赋彩"就是把画中物象分为数类，一类施一种颜色，比如人物画，可以把人物的面部、手等分为一类，山水画草本、木本等分为一类。每类物象可以按同种色调处理，也可以按季节分类；按季节处理物象的色彩，同时也可以根据需要改变客观物象的色彩，按主观意愿用色。

人雅士政治抱负难以施展，所以这一时期作品多有萧瑟凋零的意味。文人画追求"水墨为上"，而"墨分五色"也逐渐替代"随类赋彩"，色彩逐渐被边缘化，日渐式微。明末至清，西方绘画开始传入中国，当时一些画家被它不一样的色彩表现所吸引，出现了一些受到中西文化交流影响的工笔人物画家，如曾鲸、郎世宁等。清朝康熙年间从意大利来到中国传教的郎世宁，很长一段时间都在紫禁城内担任宫廷画师。他的绘画结合了中国传统绘画和西方绘画，运用中国传统工笔人物画的绘画技法来表现的同时，又注重西方绘画中的明暗结构与色彩对比关系。在来中国传教的期间，他画出了一批以中国传统工笔人物画为基础，与西方色彩观相融合的中西结合的工笔人物肖像，如《心写治平图》（见图7-1）等。

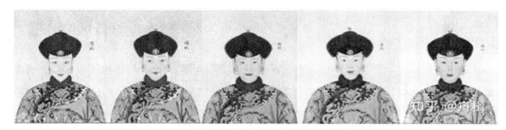

图7-1 （意大利）郎世宁《心写治平图》

中国传统工笔人物画色彩发展从先秦到唐至顶峰，到元明清衰落，直到近代，工笔人物画家才重新开始重视色彩，导致了色彩的革新。

2. 中国传统工笔人物画的设色特点与设色技法

中国工笔人物画传统的色彩观念与设色特点与中国绘画的传统审美是密切相关的。传统的工笔人物画对画面中墨线与色彩的关系有着严格的要求，要做到色不碍墨、墨不碍色。因此，传统工笔人物画色彩大多以平涂为基础，注重色彩的平面装饰性，注重物体固有色，强调设色单纯，主要特点与技法可以归类为以下三点。

（1）注重平面装饰性，强调纯色运用

传统工笔画具有平面装饰性色彩的特点，画面中多用纯色平涂，略施加分染，保持画面整体的平面性。画面对比主要是整幅画面中的对比，同一色块中一般不会出现强烈的内部色彩变化。例如，《捣练图》（见图7-2）中捣练女衣服用单色平涂，在褶皱处略微分染，内部没有较大的色彩变化。捣练女衣着色彩鲜艳，色块之间对比强烈，服饰花纹设色富有形式美感。

图7-2　唐·张萱《捣练图》（局部）

（2）画面色相、色度、同类色的对比

我们知道，传统绘画受时代限制，颜料种类较少，如何运用较少的颜料达到色彩的对比，是那一时期画家必须要思考的问题。传统工笔画为了让画面色调统一和谐，经常运用色相对比来达成。色彩对比大量运用在传统工笔人物画中，画面中根据不同色块的大小安排形成对比，这种对比使得画面色彩对比强烈的同时又富有韵律。例如，阎立本的《步辇图》（见图1-6），画面中官员身上大面积的红色衣服与宫女身上小面积的红色呼应对比，石绿色的蒲扇又与画面大面积的红色对比，颜色富有韵律又不显艳俗。不同深浅度、明暗度、冷暖度的同类色，也都可以运用在画面上，这些相似相近的颜色，在与其他颜色搭配组合后，使得画面和谐中充满变化，变化中又完整统一。

3. 色不碍墨，墨不碍色

中国传统绘画极其注重墨的使用，画面中的色墨要给人以和谐统一的视觉感受。工笔人物画以墨为主，色为辅，墨是画面中最核心的部分，色彩不能越过墨成为画面的"支柱"。因而传统工笔人物画是用墨线表现人物造型形象，再对画面主体运用色彩进行渲染补充。例如，阎立本的《历代帝王图》（见图7-3），画面中历代帝王与近侍形象造型主要靠墨线勾勒表现，帝王的服饰大量运用墨色打底，衬托色彩，色与墨和谐统一。

图7-3　唐·阎立本《历代帝王图》

（二）传统工笔人物画的色彩语言的写意性表达

1. 色彩语言和意象的关系

在美学思想中，无论是色彩语言还是意象表达，当论述美的奥秘时，总是涉及人性和人的本质。艺术家的潜意识在表达时，总是在阐释自己所认同与希望的人生态度与人生方式。色彩语言是个体在自由意志的驱动下，自由展示自己的意象，表达画家对世界的主观理解，追求释放真我。

关于色彩语言和意象的关系，从存在主义的角度更容易理解。第一，艺术家的审美创造应该同时融入人物形象与人生哲理，即艺术创作要带有情感，诸如内心体验、自我反思等；第二，当画家进行创作时，所贯注在作品中的情感表达是其保持画面独特性的关键；第三，作品的审美意象是检验艺术家艺术创作的基本尺度。实际上，从哲学的高度来阐释审美，从审美的角度来表现人生，是美学永恒的主题。虽然这两者有潜在的紧密联系，但在具体操作过程中，却往往很难从抽象思维的角度来突出画面的理论深度，而更多地只侧重于事物外形的表现和描绘，以满足人的视觉需要。因此，我们在进行艺术创作时要对人长期观察，然后经过反复的思考将人的内在气质融合到五官中，最后一起呈现在画面上。

色彩语言的意象表达，是主体意象的表达，它发自创作者的内心，是一种意识的外在显现，是一种创造活动。有人认为，人生下来都是一样的，没有自己的特点，也就没有本质。随着人慢慢长大，所经历的事情和生存环境会造就出自己和其他人不一样的地方，就有了特别的本质。这也是区别于大多数人的特征。因此，画家按照内心而不是外在的器物、宗教与政治教条，把笔下的人物变成一个个灵魂的再现。通过对色彩意象的把握，反映自己的心中所感、所思。色彩语言是为画面的"意象"工作的。在中国工笔画的传统色彩运用规范中，就有"心变于内，而色应用于外"（三国·嵇康《声无哀乐论》）的说法。这就是说，为了表达作品的意象美可以忽略事物本身的自然属性色。正如东晋画家顾恺之所说的"悟对通神""以形写神"就是色彩语言表达的画者心中的审美意象。

色彩语言的"意象"也是受文化环境影响的，这种影响通过传统文化熏染而成，即主体被传统文化的审美观念灌溉而逐渐形成自己的审美意识。工笔人物画在中国画中的表现形式是最为悠久的，而色彩语言是夺人眼球的关键所在。色彩对于一幅画来说不仅是还原物象的本来色彩，还是画家本人的情感宣泄。画家往往通过变幻色彩来展现画面不同的意象，以心写之，以思想摄之，立意异样。这样"妙超自然"的设色方式，就有了丰富多彩的画卷。画家往往通过对色彩纯度、明度以及画面色彩位置的调整等手段来表达"意象"美，所以，色彩语言是画面意象表达的重要手段，也是必要途径，而一幅画缺少意象就缺乏了韵味，失去了绘画的灵魂。

综上所述，从色彩语言、绘画意象、二者关系、色彩与意象兼修的原则到色彩语言

之于意向的表达方法，色彩总是与意象相结合才相得益彰，色彩通过对意向的渲染而激发观者的内心情感。"彩中寓意"是关于绘画美的再认识。色彩语言给人的应该是有情感、有精神的美的享受，而非信手拈来，毫无思想与情绪意义上的装饰与堆砌，非"乱花渐欲迷人眼"。从传统的绘画手法到如今，色彩之于绘画是其永恒的主题，意象也是如此，不讲究色彩、不讲究意象的工笔人物画总是显得空洞乏味。

2. 中国传统绘画的色彩观

在画作中色彩是十分重要的，也有不容争辩的感染力。在绘画作品中，色彩属性的处理也体现着独特的个性与审美观念。我们普遍认为，色彩是人的视觉在感知形象时的第一要素，能够先声夺人，是绘画作品里最富有表现力的艺术语言。色彩语言的独特魅力与艺术感染力，正体现在它通过视觉的冲击和感染触及人的心灵深处，透过色彩的力量替代语言表达的力量，诉说情感，引发共鸣。反过来，绘画艺术的生命情感则是通过色彩来构建与表现的。绘画形式的丰富性为受众提供了多种多样的表现形式，但色彩语言的运用是通过不同的画面表现出不同的色彩关系，以此来引导观者产生不同的情感及其变化。这种无声的色彩语言散发出的艺术感染力，是对观者视觉的最大尊重与滋养。而这种色彩语言的运用又受到色彩观的影响。

色彩语言对于工笔人物画来说是举足轻重的。同样的绘画题材如果赋予其不同的色彩，会让观者有截然不同的感受。在同一画面上的相同事物予以不同的色彩，所传达出来的意象感受也大为不同：素雅的颜色显得素净典雅，夸张艳丽的颜色可能显得画中人物俗不可耐，而同样艳丽的颜色经过合理的搭配后也能将人衬托得富贵逼人。因此，色彩语言是否能够恰如其分地为表达意象服务，则依赖于画者的技艺水平。

中国工笔人物画上千年的历史只是归纳了颜色的设色理论，而没有独立的色彩语言系统。工笔人物画也遵循着色不碍形、线不碍色的合作关系，以色服从于线为前提，色彩在工笔人物画中是为线描形态服务的。色彩语言的地位受到了我国传统思想的极大影响。"天人合一"的哲学思想对艺术家色彩的运用影响极大，传统的工笔画家更加注重的不是色彩本身和物象本色，而是讲究色彩的象征性，即"理性"色彩。百家思想中就有"五色乱目，使目不明"（《庄子·天地》），指引着人们更加关注墨色变化而并非色彩变化。

中国工笔人物画的色彩观深受中国五行观念的影响，设青、黄、赤、白、黑五色。根据八卦阴阳二极定下了"五色观"，五色为正色，根据原始色彩象征，把黑、白两色定位为色彩的两极。而阴阳又分别对应赤和青。《易经》中说"天玄地黄"，既然天的颜色是黑色，所以黑色当然是最尊贵的颜色。因为黄色与大地颜色相近，所以五行中把黄色定位为中心正色。加上太极八卦构成的黑白二色，就形成了以黄色为中心的中国式色相环。注重色彩的功能性，这也算是中国最早的色彩观了。

谢赫在"五色观"的基础上提出了"六法"，其中的"随类赋彩"要求根据所画对

象本身的颜色进行调色，还原它最本质的颜色，又强调色彩中相互补缺的关系，同时也鼓励画家对于色彩的理解进行有精神象征的设色。而"应物象形，随类赋彩"的观点，又让色彩为所画对象服务。"不同时期的色彩形式蕴藏着不同时期的艺术密码。"①"类"是一个较为抽象的概念，它并不指代某一特殊事物，而是将相似种类的事物赋予颜色。例如，将人的面部与手部归为同一类，将不同红色的花归为同一类。中国传统色彩观念中不讲究事物的即时变化，绿叶经过阳光的照射下，一时间可能显现出黄色，但由于将树叶归"类"，所以无论树叶在何种状态下，都将其赋为绿色。在这个"赋彩"的过程中，画家并非是根据事物本身的颜色来进行上色，更多的是根据自己的主观意愿来赋色的。"随类赋彩"这一观点在很长一段时间都作为中国传统绘画的设色观念，指导着工笔人物画色彩的运用，对后世至今的中国画设色也具有深远的影响。

张彦远在《历代名画记》中提出"用墨而五色具"②，将墨分为五色，"墨"并非是单纯的黑色，"五色"是指焦、浓、重、淡、清等不同颜色深浅的墨，运用毛笔中水与墨不同的占比，达到用墨的浓淡干湿不同来代替色彩的目的。明清时期，西方审美观念传入中国，工笔人物画的色彩不仅仅是色彩的写实，更是用色调表达情绪、烘托环境和气氛。

中国画中墨的运用是一项极为深奥的课题，历朝历代画家都有自己的见解。其实无论是哪个年代，能打动人心的作品才是好的作品。可见，中国工笔人物画非常注重利用色彩表达画家想展示的意象美。中国工笔人物画的色彩语言并不是简单地绘制自然物象本身的颜色，而是根据造型和主观情感进行合理的色彩配置，所以，再丰富的技法都只是为了画作服务，能表达画家的心中所想，能展示画面意象即为佳作。即一图一色彩，对创作者言，以情寓意；对观者言，移情解意。

3. 传统工笔人物画的色彩语言的写意性表达

色彩语言的意象，是指画作中的色彩不仅只是一种颜色符号，它的属性、布局以及轻重、组合可以唤起观者的某种情绪、情感，这种情感的共鸣，使得画作本身的色彩超过了视觉中的简单信息与素材，"使色彩具有了象征意义和精神内涵"③。艺术家的绘画创作，通过色彩语言表达了艺术源于生活的质朴与纯真，亦通过色彩语言来传递了艺术高于生活的情感深意与内涵。情感，是生活的本质，是一种超脱于绘画本身的独特创作。而色彩语言是画家用来表达和传递情感的媒介，所以，色彩语言不仅能够传递情感，还能够赋予其意象之灵魂，表达出作家或者艺术家对人生、世界、美感与艺术的虔诚、感知及体会。

① 高行翠. 工笔人物画中的色彩语言与线条形式探讨 [J]. 美术教育研究，2016（01）：37.

② 张彦远. 历代名画记 [M]. 北京：人民美术出版社，1963.

③ 薛淑静. 色彩语言情感在绘画中的表现 [J]. 文教资料，2014（16）：80.

（1）色彩语言在工笔人物画中之构图意象

色彩构图指的是色彩在画面中的整体布局，还可以称为色彩构成。色彩构图体现为作品中的色彩布局。一幅作品中，色彩的运用不仅要体现作品的空间性，同时要将各种色彩手法结合，相互映衬，表现出色彩布局的整体性，明、暗、强、弱的对比及铺陈、积淀都会给观者带来不同的视觉体验与冲击。色彩语言的结构与布局利用色彩本身的物理属性传达了超越颜色本身的节奏韵律感。

（2）色彩语言在工笔人物画中之造型意象

通过色彩表现"意象"，也是色彩语言的一种造型。在日常生活中，人们对周围各种物质实体的主观记忆方式是将它们的色彩及其属性联系在一起，如天的湛蓝、雪的莹白、旗帜的火红，这是我们普遍认识事物形态的标志。后印象派画家保罗·塞尚（Paul Cezanne）认为色彩是最本质的东西，超越了印象派对色彩感觉的痴迷，建立了色彩的纯粹造型观念，非常理性地实现了用色彩造型，即用色彩表现空间和结构。

（3）色彩语言在工笔人物画中之情感意象

色彩语言作为最大众化的语言，是人物感受情感的直接外在体现，它的象征意义与精神内涵是作品真正的艺术生命力。谢赫提出的"随类赋彩"的"六法"主要凸显的是物质的属性，即事物的固有本色。他强调的不是纯粹客观的描绘，而是主张为塑造形象、展示主体、渲染艺术效果可以运用色彩，并作出主观处理。

（4）色彩语言在工笔人物画中之装饰审美意象

色彩美在工笔画中是一个重要的特征。传统工笔人物画至现代，对线条与色彩的认识也产生了变化：色彩的重要性被凸显，突破了线条对色彩的束缚，将线与色巧妙结合。由原始绘画的生拙，到质朴，再到理趣、意趣、水墨趣味，直至现代多元的自我表达，色彩语言的审美意象得到了更丰富的彰显，由传统的内敛过渡为更加注重色彩视觉效果。同时，色彩是中西方绘画中极易相互包容的元素之一。画家笔下的色彩语言不仅是自身审美意识的体现，也反映了时代的审美倾向。色彩语言的融合使我国工笔人物画更具有欣赏价值。

工笔人物画的色彩语言所塑造的形、意、情、美四特征，以物形构图，勾勒出赋予空间感的物象；以造型构意，描绘出对象的生命之美；以设色表达情感，托引自我认知与共鸣；以审美价值为根本，通过色彩的铺陈与运用，贯通形、意、情的表达。

二、当代工笔人物画色彩语言的创新及写意性表达

（一）当代工笔人物画色彩语言的创新

中国工笔人物画的色彩在改革开放之后也发生了巨大的变化。开放的艺术思潮带来的是大量外来文化的涌入。这一时期，人们的思想意识，精神需求，审美追求都在发生着巨大的转变。同样，为了迎合社会的变化，工笔人物画也在发生改变。随着各种西方

绘画理论与画派的流入，工笔人物画在色彩、造型、构图等方面都吸收并利用了西方绘画的理论，呈现出蓬勃发展欣欣向荣的势头。

1. 传统工笔人物画色彩观念在当代的传承

工笔人物画从传统到当代的过渡中，对传统精髓的继承仍然是一个重要课题。传统工笔人物画中对于墨的运用更多的是体现在墨线上，如李公麟作品《五马图》（见图7-4）中，画面主要形象造型主要运用墨线勾勒，略微用淡墨加以渲染。画面中没有华丽的色彩，只有墨与线的结合。当代一些工笔人物画家仍然充分运用墨色来完成创作，传统色彩观念中对于"墨"的重视与运用，在他们的工笔人物画中仍然能窥见一二。

图7-4 北宋·李公麟《五马图》

罗寒蕾的工笔人物画作品中大量运用浓淡不一的墨色来营造画面整体朦胧淡雅的氛围，符合东方审美韵味，如《别迟到》（见图7-5）中，画面将墨色与水色相结合，通过不同浓淡的墨色营造画面整体氛围。画中最重的墨色是小男孩的上衣，让人注意力不自觉集中在他身上。妈妈上半身、头发、脸部都用清淡的墨色处理，和背景融为一体，而裤子则与自行车框架颜色相近，形成一块较为整体的墨色。男孩的书包和自行车上一点点朱色的分染，让整幅画含蓄中带着一丝活力。当代工笔人物画对于水墨的运用，并不仅是墨线与淡墨稍加分染，更多的是在线的基础上，将不同浓淡的水墨当作颜色来体现画面的色彩关系，从而更好地利用水墨。

中国传统绘画发展至今，已经形成了一套自己独有的审美理念，这些都是区别于其他画种的重要依据，哪怕在全球经济文化一体化的如今，这些都是中国画生存发展的"根"，而当代工笔人物画在推陈出新的同时，也应牢牢遵循这一点。

图7-5 罗寒蕾《别迟到》

2. 当代工笔人物画设色的变化

（1）绘画材料的发展对色彩转变的影响

当代工笔人物画家在绘画材料的选择上可以说是十分丰富多彩的。随着经济全球化的发展，各式各样的画材映入眼帘，不少工笔画家在沿用传统的宣纸绢帛时，还使用了各种织布与纸张，如油画布，皮纸，麻纸等。不同的纸张与织布可以塑造不同的肌理效果，工笔画家在尝试的过程中，也创造了有别于传统工笔人物画的绘画效果。而工笔人物画另一个十分重要的绘画材料——颜料，也在新时代有了新的变化。

①传统中国画颜料

古代中国画颜料色彩大多源于植物与天然矿石，许多颜料普通平民百姓是没有机会也没有能力接触到的。传统中国画颜料主要分为植物色、矿物色，其中植物色质地纯净，透明度高，古朴雅致，符合工笔人物画的审美需求；矿物色则是提取于天然矿石，具有强大的覆盖能力，且由于是从天然矿石中提取，不仅覆盖力十足，稳定性也值得称赞，基本不褪色，敦煌壁画与众多流传千古的名家画作也证明了这一点。随着科学技术的发展，传统中国画颜料在当代也增加了很多化工合成颜料，这些化工合成颜料极大地增加了中国画颜料的色彩数量和品种，灰色色相和调和色大大增加，让画家可以自由选择色彩。因此，虽然在全球化的当今，购买各种绘画材料已然变得十分方便快捷，但传统中国画颜料仍在广泛使用。中国画颜料颜色种类的扩展，让当代工笔人物画的色彩愈发丰富，通过多种颜色的重叠降低颜色的纯度与明度，使工笔人物画作品中复色更为常见。

②水彩颜料、岩彩等其他颜料

随着人们审美的变化，普通的中国画颜料已经不足以满足一部分工笔人物画家的需要，一部分画家选择用西方绘画颜料。油画颜料覆盖力强，厚重，有些工笔人物画家为了呈现浮雕效果会选择使用。相对于油画颜料需要用油调和而言，西方水彩画颜料更适合工笔人物画运用。水彩颜料最大的特点就是透明性，和中国画颜料中的植物色很相似。水彩颜料色彩种类丰富，颜色鲜艳清透，混色效果极佳，化学合成色种类十分多样，使用方法与传统中国画颜料接近，因此被许多工笔人物画家所运用。李峰的《苗族少女》（见图7-6）中，画面主体苗家少女的服饰设色大量使用了水彩颜料。画面背景明度与纯度较低，画面最前方的陶罐也选择较灰的赭红色。为了突出主体形象，画家选择了颜色鲜亮清透的水彩颜料，装饰性十足的百褶裙和颜色明亮鲜艳的群青色上衣，共同构建了画面中的"一抹亮色"。

岩彩是将矿物磨成粉状、用胶调制上色的一种颜料，在中国传统绘画中，多称为"石色"。在水墨成为中国传统绘画的

图7-6 李峰《苗族少女》

图7-7 蒋采苹《台湾排湾族父女》

主流之前，中国工笔人物重彩画多用岩彩上色，可以说，岩彩在中国传统绘画中是有十分悠久的历史的。中国人民共和国成立以后，色彩重新受到重视，岩彩又重新回到当代工笔人物画家的视野中。岩彩因其材料属性有着非常独特的色彩美感，同一种矿石在不同温度、不同研磨程度下，也会产生不同纯度的颜色，色彩种类十分丰富。随着科技的发展，在当代，岩彩的种类不再局限于天然矿物质研磨的颜色，还加上了人工合成的高温结晶石色。岩彩颜色种类丰富、颜色鲜艳、厚重沉稳。同时，岩彩在画面中可以呈现不同的颗粒肌理效果，丰富了当代工笔人物画的色彩表现。例如，蒋采苹的《台湾排湾族父女》（见图7-7），画面背景用墨色打底，并用石墨粉反复擦洗堆积，制作出斑驳脱落效果；用石色渲染毛皮帽子与羽毛装饰，通过矿物色较粗的颗粒肌理来展现出帽子的毛绒质感，用纯度高的颜色渲染衣物体现少数民族服饰鲜艳精致的特点，使画面颜色具有强烈的冲击力。陈孟昕的《暖月亮》（见图7-8）运用石色水洗打底，保证蓝紫色的主色调同时，大量运用红色、紫色、蓝色、绿色，本该是不够和谐的颜色，但在他的设置下，达到了一种平衡。静谧的蓝色湖泊上飘浮着绿中带红的荷叶，远处的山林在蓝与绿的碰撞下，营造出神秘安静的氛围。画中央女性白皙柔软的身体与周围夜景形成强烈的色彩对比，而周围挑扁担喝水、形态各异的少数民族少女在与周围景致和谐的同时又不至于完全融入其中无法分辨。他恰到好处的色彩安排使得整幅画色彩对比突出，色彩瑰丽绚烂，给人以强烈的冲击感，让人见之忘俗。

日本固体颜彩是近年来兴起的一种颜料，其中很多颜色，如藤黄、胭脂等颜色和中国画颜料中的古典传统颜色相近，而若草、若绿、珊瑚等一些鲜亮的颜色又与水彩颜料的颜色更接近，甚至还有许多清新自然的粉色颜料与矿物珠光色。可以说颜彩是类似中国画、水彩画、岩彩画、水粉画颜料混合后的一种颜料，其中珠光色还可在画面中做出金属效果，因此它的用途十分广泛。颜彩虽然颜色清新靓丽、覆盖力强，但其混色能力相对较弱，三种以上的颜色混合就容易脏浊，而且颗粒较大，平涂起来很容易沉淀，所以颜彩更适合当小面积的装饰。但颜彩所具有的东方色彩审美是水彩颜料很难比拟的，而且颜彩色彩明艳，作为小范

图7-8 陈孟昕《暖月亮》

围的点睛之笔很能增添画面亮色。

多种颜料的介入，对于工笔人物画来说也是一场不小的革新，为工笔人物画色彩的表现提供了更多可能。丰富的颜料品类，为工笔人物画色彩的创新提供了物质基础，而拥有众多颜料可选择的当代工笔人物画家，越发重视画面中色彩的运用，同时材料的发展也必然会促进工笔人物画的色彩在新时代迸发出新的生机。

（2）色彩观念上的转变

传统的色彩观念已经不能适应并满足当代对于色彩的审美与需求了。基于前人的经验，当代工笔人物画设色还有待进一步探索，借鉴和吸收外来文化的精华为当代工笔人物画色彩发展所用。传统工笔人物画在设色上重视画家本人的主观倾向，强调画面平面装饰性、画面用色单纯，重视色墨相结合。西方绘画在设色上注重描绘主体色彩的客观性，其色彩观相较于中国传统绘画色彩观更强调其自然科学的属性。牛顿对于光学的研究为西画的色彩观念提供了理论基础，印象派画家因此受到影响，不再只待在画室里描绘室内环境，而是来到室外描绘大自然风景。早期古典主义画家重视室内的光影效果，设色较为单调，室内光影变换幅度相对较小，色彩光影的表现多体现在黑白灰的素描关系上，这一时期绘画中色彩的运用与搭配丰富多彩了起来。而印象派画家注重户外自然光，物体受到其影响发生颜色变化后所产生的视觉效果，画面中主体形象设色不仅有自身客观颜色，还有环境色与光影色的共同影响，构成了绝妙的光与色的搭配组合。西方的色彩学说对当代工笔人物画色彩观的转变影响十分深远。

①色彩对比上更加细腻强烈

传统的工笔人物画设色相对单纯，强调绘画主题的固有色，忽视物体色彩在客观环境中的变化。传统工笔人物画中色彩对比主要依靠色块大小的占比和同类色之间的对比，虽然这样的色彩对比可以使得画面更加和谐统一，但用色单纯，画面层次强度较低，比较含蓄。例如，张萱的《虢国夫人游春图》（见图1-10），画面中服饰大量运用鲜艳的颜色加以对比。红绿之间用白粉隔开，让色彩对比有缓冲，使得画面在富有强烈色彩对比的同时却不显得艳俗，画面和谐统一；画中马匹大多使用明度较低的颜色，和颜色鲜艳绚丽、色彩明度高的人物形成对比；身着白衣的从监骑着黑马，大片的墨色块将衣服颜色稍显清淡的人物形象立刻提炼出来；同时，墨与色的共同运用，也使得画面富有节奏韵律，对整幅画面的疏密有一定的平衡作用。《捣练图》（见图4-4）中，画面用色丰富，用多种石色多次平涂，表现出唐朝时的经济繁荣、色彩绚烂、富丽堂皇的厚重感。画中捣衣女服装颜色鲜艳纯粹，用石青、石绿、朱砂、橘黄等颜色单色大面积平涂稍加分染。画面对比大多依靠块面的补色与同类色对比，大色块内部几乎没有色彩变化。画面中捣衣女的皮肤用白粉渲染，这与人物形象本来的皮肤颜色是不符的，但作者为了表现仕女的妆容，对其进行了夸张的变色。传统工笔人物画在设色上具有主观性，比起根据物象本身的颜色来刻画，更多的是根据自己想表达的思想来赋色，画面色彩夹杂了

作者自身的主观倾向。

西方古典主义绘画时期在注重纯色运用的同时也十分注重运用色彩对比表现主体对象的素描关系。例如，让·奥古斯特·多来尼克·安格尔（Jean Auguste Dominigue Lngres）的作品《圣母》（见图7-9）中，并未运用多种颜色来表现圣母衣服，而是运用色彩来体现衣服在光影下的明暗关系。人物面部、手部的处理也遵循着人体结构及室内光影的变化，在主要结构部位进行渲染。画面中色彩的变化主要是根据室内环境光影变幻带来的素描关系变化来表现的，画面颜色变化不算丰富但通过色彩的明度和纯度来表现立体感。与传统

图7-9 安格尔《圣母》

工笔人物画不同，西方绘画赋色注重画面主体的客观性，可以说，西方绘画的设色大多是根据画面主体人物本身的客观颜色来赋予的，因此西方绘画色彩和物象真实色彩差别不大，具有客观性。

当代工笔人物画吸收了西方绘画色彩的理论，画面中增加了客观性的颜色，为了适应当代审美，对西方色彩对比的观念有所借鉴，运用色彩的虚实明暗对比体现画面的主体与空间体积关系。相比传统工笔人物画中较为简单的色彩对比，西画在色彩对比上更加成熟，色彩对比有色相、冷暖、明度、补色对比等。其中，冷暖对比是最为常见的对比，西方绘画中经常利用冷暖对比制造一个物体的远近的空间关系。中国当代工笔人物画中也有借鉴，如李峰作品《唯韵清扬》（见图7-10）中，身穿苗族服饰的少女，身上大面积的红从上到下运用同类色中微妙的冷暖对比，来表现画面主体人物衣服自上而下的远近关系。苗族少女身上穿戴的银饰用白与淡灰色表达物体的立体明暗关系，裙子上的花纹装饰则运用中国画传统的平涂分染，人物整体色彩在遵循平面装饰性特征同时，又包含多种内部对比变化。画面主体人物与背景也呈红蓝冷暖对比，并通过色彩的纯度与明度对比，将背景中两个大的蓝色块面区分出空间关系，纯度明度低的颜色自然往后推，鲜艳明亮冷暖对比丰富的色彩越发突出。而最前面的芦苇则用黄绿色略微分染，与其他背景物体分出层次，层层递进，带来丰富的色彩视觉享受。

图7-10 李峰《唯韵清扬》

②光影语言在色彩上的运用

在传统工笔人物画中，光影的使用是比较少见的，随着西方绘画的传入，受到西方色彩观的影响，工笔人物画中才逐渐运用上了光影语言。西方印象派主义时期对色彩中光影的运用也有自己的特点。这一时期画家重视室外环境带来的色彩变化感受，因此画面的色彩十分丰富，色彩对比强烈。例如，何家英的《山地》（见图7-11），在主体

人物骨骼处加以渲染，用中国画的方式表现出画面中的光影体积关系；在受光处用淡色渲染，而在背光处，人物的手臂、面部、下肢，用墨色罩染，增加人物体积感；背景上，也从画面中心到边缘用墨色做了明与暗的对比，增强了光影效果。光影的运用不只能加强画面的对比效果，还能通过光影来营造不同的意境氛围。例如，李峰的《戴帽子的少女》（见图7-12）中，太阳投射在戴着帽子的傣族少女脸上，留下了小块的光斑，使得皮肤颜色富有变化，充满生机，而整幅画面营造出朦胧的光影之感与少女安详平静的面部表情相呼应。在将对西方光影观念运用到画面的同时，又包含着东方神秘含蓄朦胧的美感。光影关系在工笔人物画中以色彩的方式体现出来，给工笔人物画表达方式增加了更多可能。

图7-11 何家英《山地》　　　　图7-12 李峰《戴帽子的少女》

当代工笔人物画的色彩观是中国传统色彩观念与西方绘画色彩观念有取舍的结合，并非无脑的借鉴吸收，是当代工笔人物画家根据自身喜好的探索与创新。

（3）自身情感与绘画色彩的结合

在西方绘画中，往往是通过对画面整体色调的控制，来表达自己的情感。传统工笔人物画中，色彩的赋予带有一种象征意味，而当代工笔人物画家受到西方绘画影响，利用画面色调与环境色来营造画面氛围，根据整体色调调整画面主体固有色，使其发生改变，从而达到其情感表达的目的。例如，郑庆余的《逝去的爱之梦》（见图7-13），画面运用灰色，营造压抑、低落的氛围。画面中女孩的皮肤、头发也根据整体色调调整，罩上一层朦胧的灰色，枯萎的灰色花瓣，透过半开的门洒落进来的淡灰色阳光，都在烘托时光逝去、压抑晦涩的心情。

图7-13 郑庆余《逝去的爱之梦》

在陈治、武欣的《儿女情长》（见图5-14）中，画面主色调选择相对温馨沉稳的赭黄色调，与画面主题一致，显得沉稳而优雅。父母的色彩都定在赭黄色中，远处的桌子与柜子运用赭石熟褐色描绘，画面大部分颜色都控制在同一色系下。女儿的绿色衣裙和画面中的植被呼应，外孙女粉色的裙子和桌上红粉色系的水果连成一片。整幅画的用色都是暖色系，包括女儿的绿色裙子，也是偏向暖色调的绿。唯一不在赭黄色调之列的外孙女的裙子，也处理得比较灰。画面通过环境色和大致色调对主体人物色彩的影响营造出了一幅平淡幸福的家庭场景。

（4）绘画技法上的拓展对色彩转变的影响

当代工笔人物画家为了追求画面的绘画效果，在继承传统工笔人物画设色技法的同时，他们对于新的绘画技法的探索也一直在进行，甚至学习利用其他画种技法，将其带入工笔人物画创作中，如水彩画中运用海盐将未干的颜色吸收，最终形成雪花形状的肌理等。当代工笔人物画家在拓展技法语言的同时，也丰富了自身画面中色彩的表现。

①揉纸法

揉纸法是先将人物形象绘制好后，根据画面的需要，在画纸背面或者正面上色，通过揉搓纸张形成的折痕渗透出特殊的色彩效果。通过搓揉的方向可以决定画面上色彩肌理的方向。揉纸法可以用来营造斑驳的纹理，如斑驳脱落的墙面，抑或者营造整幅画面的苍凉残破感，如郑力的《游园惊梦》（见图7-14），画面背景用揉纸

图7-14 郑力《游园惊梦》

法打底，整幅画面背景色对纸张的渗透深浅不一，画面色彩呈现出微微折旧的历史之感。

②撞色

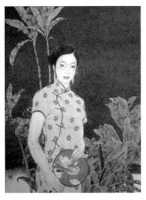

撞色是将画纸平放在画板上，多种颜色混合交融，通过纸张对水的吸收，呈现出自然且随性的色彩效果，如李峰的《幽韵》（见图7-15），画面背景中的植物叶子选择用蓝绿与橙黄撞色，强烈的色彩冲撞呈现出浓淡不一的效果。叶子由内到外产生两种不同颜色的自然融合过渡，色彩变化丰富生动。

③擦洗、拓印、立粉

为了表现出当代不同服饰的纹理，当代工笔人物画家也在不断尝试各种新的技法。不同种类布料的衣饰有不同的绘制方法。例如，塑造牛仔布的质感，需要多次水洗，通过水洗的斑驳效果体现出牛仔布色彩不均的感觉。而灯芯绒，螺

图7-15 李峰《幽韵》

纹布等多种不同布料，则可以直接通过布料蘸色拓印的方式

来表现其纹理。传统工笔画中的"立粉"法，
也可以运用到制作毛衣、颗粒绒等布料肌理效
果上。王冠军的工笔人物画就经常通过擦洗，
来表现牛仔布的质感营造的色彩不均的效果，
如《锦瑟华年系列——Hello 北京》（见图
4-11）通过皴擦，大致表现出牛仔裤的肌
理，整体罩染蓝灰色后，将大小腿后侧部分的
颜色进行擦洗，擦洗后颜色在纸张上并非均匀的
脱落。这种略显粗糙的色彩深浅变化表现出了牛
仔裤的质感，同时丰富了画面中的色彩对比。罗

图7-16 罗寒蕾的拓印技法

寒蕾也常常采用拓印的手法表现织物的质地（见图7-16），用不同的颜色对蚊帐布进
行拓印，可以看到画面中不同位置的布块分别运用墨色花青与酞青蓝拓印，有的部分选
择留白，只用淡墨带几笔。通过区分颜色拓印表现出亚麻布在画面中的光影体积变化，
增加画面细节的同时丰富了色彩变化。

④喷色

运用喷枪等工具将颜料颗粒状地喷洒在画面上。传统工笔人物画大面积制作底色多
用毛笔进行叠涂，现代画家可以利用喷洒工具均匀地将色彩涂抹在画面上，还可以利用
牙刷弹射细小的点状色彩从而达到自己需要的画面效果；可以在喷色的基础上加工出各
种纹理。如图 7-17 所示，先大面积地用喷枪喷出点状纹理色块，再用笔洗出衣服缝线
与褶皱处的痕迹，通过喷色的深浅变化与后期纹理加工，制造出平涂难以达到的斑驳的
色彩感受和肌理效果。

图7-17 喷色技法

（二）当代工笔人物画色彩语言的写意性表达

1. 当代工笔人物画意象色彩的形成原因

（1）社会大背景下的审美意象

隐喻是当代工笔画家表达观念的惯用方式。传统绘画大多都是直接的、平铺直叙地

揭露某些社会现象和人性问题，这种方式的优点就是能让观者一目了然画家作画的目的和表达的思想。可这种平铺直叙的方式大家已经司空见惯，工笔画如果要想得到更好的发展，就必须改变。

随着时代的进步和快节奏生活压力的增加，许多人更愿意将自己的内心隐藏起来，伪装自己，不喜欢平铺直叙地表达自己内心真实的想法。大多数人对生活充满了迷茫，表现出了慌张与危机感，人们都渴望在夜深人静时有一片心灵的净土。当代工笔画家正是掌握了人性的这种弱点，寻求适合自己的形式语言，将人们心里的这种迷茫、矛盾的心理呈现在画中。平铺直叙的方式很难将这种纠结的心理表现出来。因此，现代工笔画家经过不断的尝试，最后选择适合自己艺术语言的隐喻方式体现复杂的人性问题和社会问题，这样也使得画面更具有可读性和叙事性。这可能也深受中庸思想的影响，当代工笔画家也不愿意赤裸裸地揭露人性的丑与美，恰似这种模棱两可的、充满神秘感的画面，更能让观者走入其中，将自己置于画家所造的空间里，去发现另外一个真实的自我。

现代快节奏生活中的人们是更加孤独寂寞的，需要找个地方"安放"自己。当代工笔画家就借助绘画的方式去深挖人们的心理。经过其的反复实践发现，色彩是能表达主观情感的方式之一。传统工笔画中清晰明了的色彩不能表达出人们空虚的心理状态，而运用一种朦胧的、模糊的画面色彩恰好可以表达出人们内心的虚虚实实和难以捉摸的情感。于是一种朦胧的、唯美的意象色就在这样的背景下产生了，当代工笔人物画的意象色彩是符合当代人审美需求的艺术作品，也是在这个特定的社会语境中形成的绘画样式。

（2）对传统工笔的传承与发展

当代工笔人物画是在传统工笔人物画基础上的革新，其本质还是工笔画。当代工笔画家大多都是正规的科班出身，临摹古画是必修之课，在临摹中去领悟几百年前画家的所思所想，去感受传统中国画的艺术语言。如果说素描是西方绘画的造型基础，那么临古画则是学习中国画的基础。许多当代工笔人物画家在创作之初都对现存的古代绘画、敦煌壁画、永乐宫壁画等经典艺术进行借鉴与学习，融入现代符号并进行创新。对古画的临摹不是以画得像与不像为目的，而是要在其中去学习、去领悟中国画的绘画精髓，寻求新的发展。要知其然，更能知其所以然。

当代工笔人物画在材料和技法上继承与发展。当代工笔人物画依旧是在"六法"基础上发展，意象色彩依旧采用"三矾九染"的上色技法，只是在技法上加入了一些如洗、印、拓、拼等传统中没有用过的技法。他们将现代艺术的许多技法与传统的技法相结合，带给人们一种新的视觉感受。

谢赫的"六法"是中国古代美术评价作品的美学标准，也是古代绘画要坚守的美学法则。"随类赋彩"是传统工笔的上色法则，"经营位置"是传统工笔画的构图法则，"应物象形"告诉我们要根据物体的客观形象来进行创作，"气韵生动"则是传统工笔人物画的神韵所在，"骨法用笔"强调了线条在传统绘画中的重要性，"传移模写"强

调了对经典绘画的临摹和学习。当代工笔人物画是在这传统审美法则基础上的继承与发展，也是在"六法"的原则上进行了拓展与创新。

①当代工笔人物画意象色彩中的"经营位置"

传统工笔人物画的"经营位置"主要体现在画面的构图上。当代工笔人物画对"经营位置"的继承与发展主要体现在画面构图的位置和画面色彩位置的经营这两方面。首先，当代工笔人物画意象色彩的经营位置主要体现在画面色块的布局、色块的大小、颜色摆放的位置、黑白灰的关系、冷暖面积的对比、虚实色彩的处理这些方面，这都是经过仔细推敲之后的布局。其次，当代工笔人物画的"经营位置"不仅体现在对中国传统经典绘画的学习和临摹，同时还拓展到了对西方艺术语言的借鉴。传统工笔人物画的"三矾九染"依旧是新工笔的重要上色技法，当代工笔虽然在色彩上要比传统工笔淡很多，但是在染色过程中染色的变数却不少于传统工笔，要注重色彩色块主观位置的经营。

②当代工笔人物画意象色彩对"随类赋彩"的继承与发展

当代工笔人物画将传统工笔人物画的"随类赋彩"拓展开为"随意附彩"，"随意附彩"并不是笔者自创术语，刘源在《中国画色彩艺术》中就提到"随类赋彩"到"随意附彩"的转变更加注重色彩的主观性，工笔画在色彩上更加强调色彩的意象性，这样才能让作品更加有思想。因此，工笔画的创作强调了色彩中的意象性表现，艺术家会根据自己的意图、想法、观念进行上色。传统工笔人物画强调根据事物原有特性进行上色，强调在色彩上还原事物的真实性。当代工笔人物画的色彩是艺术家主观性的色彩，画面具有一定的失真性和神秘感。例如，徐华翎曾经说在临摹《韩熙载夜宴图》时，画面呈现出来色彩的丰富性和细腻程度对她的启发相当大，因为随着年代的久远，画面的剥落，使得画面出现了更多层次的色彩，这种一层一层渲染的色彩使她着迷，剥落的画面薄薄的色彩，给人以厚厚的感觉。从这里就启发了她更加注重色彩的叠加，以及在叠加的过程中强调主观色彩的运用，让水与色在绢上自由的融合，也会根据自己的喜好进行着色，这也更加说明当代工笔人物画上色的意象性。

③当代工笔人物画意象色彩对"气韵生动"的诠释

"气韵生动"是中国传统绘画的精髓，讲究绘画的神韵和内在精神的生动性。受传统文化和传统工笔画的影响，当代工笔人物画意象色彩毫不张扬，十分含蓄，善于采用暗喻的方式来表达情感。当代工笔人物画作品中十分强调画面的意境美，这种意境美主要体现为画面呈现出的色调和谐美、表达情感朦胧美、画面的神秘美感。通过对当代工笔人物画众多作品的分析发现，大多数当代工笔人物画作品中没有特别跳跃的颜色，都是相对和谐统一的色调，这一点和传统工笔人物画的色彩是一致的。我们看现在留存下来的工笔画精品，特别是宋元时期的花鸟小品，画面栩栩如生，充满活力，经过岁月的洗礼之后，遗存下的工笔画透出了历史的沧桑，画面的破损，发黄的绢、纸，使得画面色彩更加统一，表现的对象更加生动。受到传统工笔画的影响，当代工笔人物画在色彩

的运用上更加倾向于表现画面虚幻的意境，表达浮生若梦、水中望月的人生哲理，实则虚，虚则实，虚虚实实乃是追求的最高境界。

④当代工笔人物画意象色彩中的"传移模写"

谢赫在"六法"中解释：传移模写是强调对经典的临摹。对于传统工笔而言，对经典的临摹是艺术家的必修课，讲究对自然、对经典的描绘，而当代工笔人物画意象色彩中的传移模写不仅强调对传统工笔人物画色彩的临摹，同时还强调对西方艺术色彩的学习与借鉴。艺术家在对传统工笔人物画的临摹中学习传统色彩层层渲染的技法，掌握色彩叠加之后的变化，其中包含了对绢画、纸画、壁画、水墨等作品的临摹。与此同时，在对西方色彩的借鉴中，主要是理解西方色彩观，学习色彩调和、色彩运用，黑白灰关系、光影变化等技法，并将这些技法运用到新工笔的创作中。

（3）受西方绘画的影响

随着世界经济文化相互渗透、相互融合，网络、电影、电视、相机等产业得到飞速发展，这给艺术创作带来了更多的可能性，大家足不出户就可以了解到全球的艺术思想和前沿观念。当代艺术的跨界，需要在多种艺术结合中迸出新的火花，需要与世界接轨。现在全国各大高校中西方绘画也成了必修课，素描的造型、油画的色彩、现代艺术的冲击等这些因素都在影响着工笔画的创作。

中国传统艺术语言与西方艺术是两个系统的绘画。工笔画经过色彩的层层叠加之后而形成的具有中国精神文化的艺术语言，西方油画是通过色彩层层覆盖来塑造体积而形成的带有西方审美的艺术语言。前者是水性颜料，后者是油性颜料，因其材料不同而形成的艺术效果是不同的。材料是绘画的一种载体，在中西文化大融合的当下，中西文化的相互渗透碰撞出了当代工笔人物画独特的意象色彩。

在面临中国工笔画改革之际，画家就开始探索着将西方艺术借鉴到工笔画的创作中，寻求工笔画新的发展。当代工笔画家对西方艺术都进行过比较系统的学习，大家对西方艺术充满向往，大多数对欧洲文艺复兴时期的绘画甚是喜欢。当代工笔典型艺术家张见对欧洲早期文艺复兴时期的艺术风格十分向往，在大学期间就开始借鉴和学习波提切利[①]的艺术语言，当时对于张见来说，这种艺术语言是神秘、朦胧、高贵的，是意象的造型和虚幻的空间的结合，是意象与现实之间的神秘面纱，充满了神秘感，这种神秘感恰好是他所想要的。因此，他不断对文艺复兴时期的作品进行研读，借鉴西方绘画的色调、构图，再用工笔的艺术语言进行创作。

从当代工笔画家的作品分析来看，当代工笔画家学习西方色彩的调和色、中间色的运用，再结合中国画技法的层层渲染，在绢上反复叠加来营造带有东方神韵的当代工笔作品。从杭春晖作品《老景的瞬间》中我们可以看出画家用了西化的结构分析，有黑白

① 桑德罗·波提切利（Sandro Botticelli，Alessandro Filipepi）是 15 世纪末弗洛伦萨著名画家，也是欧洲文艺复兴早期弗洛伦萨画派的最后一位画家。

灰的关系，有弱化的光线，有虚化的背景，这是传统工笔所不具备的表现方式。结合众多的当代工笔作品，我们都不难发现当代工笔画家都有一个共性，就是画面的黑白灰关系、以色造型的方法、虚幻的空间、减淡的色彩、弱化或者强化的光源等。当代工笔画家将西方的艺术语言进行借鉴，运用中国工笔画的表现技法，完成了一幅幅具有时代性特征的新作品。

对西方艺术语言借鉴的前提是保持原有绘画材料所具有的特殊性，就像当代工笔人物画一样，可以借鉴西方油画的色调、构图，但是要保持中国画材料与技法的独特性，这样才不会导致盲目的借鉴而失去了工笔画原有的韵味。

（4）艺术家主观色彩的宣泄

色彩本身只是一种客观的物理现象，没有情感，但人们可以通过色彩来表达自己的情感。经常说红色代表热情，蓝色代表高贵，其实这就是人类主观的一种感受。我们反过来讲，如果一个人的内心是喜欢宁静的，内心比较细腻，那么他通常是比较喜欢偏冷色调的颜色，如浅蓝色，淡紫色等；如果一个人性格是热情奔放的、很直爽豪迈的，那么他通常就是喜欢大红、明黄等比较鲜艳的色彩。一个人的性格、个人喜好可以通过色彩来体现，也就是说色彩可以反映一个人的性格偏好、文化修养、人生观、价值观。

当代工笔画家的主观色彩与自己对传统文化的理解相关，不同的文化修养与对传统文化的不同理解，使其对色彩的理解有所不同。我们从小受到传统文化的熏陶，在不断的学习中形成了对色彩独特的理解方式，无论怎样，当代工笔人物画色彩的选择要具有文化层次的高度，这样的绘画才会有灵魂。对经典文化的解读是一位成熟艺术家的必修课，我们对色彩的理解要有文化的依托，要在经典中去寻找不一样的色彩，这样才能创作出更好的作品。

意象色彩的形成与个人的性格，人生经历、我们的成长、喜好、选择这些息息相关，并且都具有阶段性。例如，小女孩都渴望自己是白雪公主，都有一个粉色梦，渐渐长大之后，自己的性格会有所改变，喜欢的色彩也会相应地改变。开心时会喜欢亮丽的色彩，悲伤时会喜欢幽暗的色彩，由此可见大家喜欢的色彩是具有阶段性的，与自己的性格和人生经历息息相关。

徐华翎讲到自己在大学期间是特别喜欢岩彩画，岩彩画亮丽的色彩，厚重的肌理效果陪伴了她很长时间的创作，那时候的颜料主要是天涯或者景泰蓝的矿物质颜料，这种颜料颗粒比较粗糙，色彩很鲜艳。徐华翎为了得到自己想要的颜色，就用纸巾或者绢对颜料进行筛选，这样一层层地筛选之后，一个颜色就可以筛选出很多不同深浅的颜色，这样就可以根据自己的需求而得到更多的颜色。那时候她画肌理很重，后来觉得厚厚的肌理和类似岩彩的创作已经满足不了现在的创作需要，渐渐地开始转向淡淡的色彩，开始新的创作，于是创作了《香》系列作品。在创作《香》系列的过程中，她刻意回避鲜艳的色彩和厚厚的肌理效果，也用绢代替了油画框进行创作，并运用淡淡的色彩来营造

画面的神秘性。由此我们可以得知艺术家的创作是具有阶段性的，色彩的运用也是具有阶段性，阶段性的色彩一是为了满足画面的需要，二是与艺术家自己的喜好和选择相关。

（5）绘画材料和绘画工具的拓展

多样性的绘画载体影响着新工笔的上色技法。当代工笔人物画在工具上还是用传统的纸、毛笔、颜料等，但是在材料上有更新的拓展，如现代绢、纸的种类增多，不同细腻程度的绢画出来的效果是不一样的，纸的种类多，撒金宣、皮宣、高丽纸等因为其纸张的属性不同，作画出来的效果也会不一样。撒金宣、撒银宣的表面有一些光滑的金色小片和银色小片，这些是无法上色和上墨的，面对这样的纸面我们可以通过洗、拓等方式来表现古老的、破旧的、充满肌理效果的画面；同样面对皮宣、高丽纸、云母宣、蝉翼宣等不同的纸张，所表现技法和呈现的画面效果也是不一样的。除此之外，还有许多类似于绢的棉布、麻绢也用于新工笔的创作，由此可见，当代工笔人物画的画面效果和上色技法随着纸的特性不同而发生着变化，所以现在绘画载体的增多，影响着当代工笔人物画意象色彩的上色技法。因此，在面对不同的绘画载体，上色技法是不同的，呈现的效果也是千差万别，各种颜色颜料的运用，为创作出新颖的作品提供了更多的可能性。当代工笔画家不再拘泥于一种传统的中国画颜料，可以根据自己的需要对颜料进行再加工，加工成自己想要的色彩。与此同时，多种不同特性颜料的混合也是一种常见的方式，他们将各种颜色进行合理的搭配，创作出了许多新颖的作品。雷苗在的作品中用到了许多传统中国画没有的颜色，比如银鼠、珊瑚、白群、青铜、本蓝，这些有的颜色是能买到的，而大多数颜料是雷苗自己进行调制和筛选出来的色彩，如小豆茶深受雷苗的喜欢，在雷苗许多作品里面都会加一些小豆茶，让叶子看起来更加的老，颜色看起来更加的厚。

绘制的工具和技法的拓展丰富了新工笔的画面色彩。绘画工具以毛笔为基础，同时加入了一些其他工具的运用，比如布、餐巾纸、毛刷、海绵、棉线等，只要是各种能用的、有利于画面表达的工具材料都会运用到画面中。当代工笔人物画创作中弱线强色法、以色造型法、图画结合法、撞墨撞色、喷溅法、拓印法、揉捏法等都是经常用到的技法，这些技法主要是为画家表达自己的主观观念服务。当代工笔人物画的任何元素、任何技法都是为了画面整体效果和主观思想的表达而存在，不管技法多么好，色彩多么漂亮，如果运用在这幅作品中不合适，起到了相反的作用，那么艺术家就会毫不留情地舍弃，这就是艺术家对元素、对色彩严格的控制。由此可见，当代工笔画家对色彩、色调、技法选取是十分谨慎的，一切都是为了画面呈现的效果和观念的表达，因此他们会不断地开发新材料、新技法，使得当代工笔人物画在不断的探索中越来越成熟。

2. 当代工笔人物画意象色彩的表达方式

（1）当代工笔人物画意象色彩风格的呈现方式

①虚实相生的唯美主义风格

纵观许多当代工笔人物画的作品，我们不难发现在整体色调上与传统工笔人物画有

着非常大的差别。经过对现存的传统工笔人物画的色调分析，传统工笔人物画的整体色调主要倾向于画面物体与背景底色相分离的表现方式，突出画面主体物的形体和色彩。而当代工笔人物画在对整体画面的色彩色调的处理上，更多地倾向于运用近似的或者同一色调的色彩对整体画面进行渲染，经过特殊的处理将画面主体物与画面背景相融合，从而形成朦胧的唯美主义风格和略带深沉的神秘主义风格。

唯美主义风格是当代工笔人物画中比较常见的绘画风格，主要就是运用色彩的虚实关系来表现整个画面的空间关系。"唯美"是现代人对带有朦胧性、意象性和模糊性的画面效果的作品的统称，不仅在当代工笔人物画中有所体现，在西方油画、水彩等绘画作品中也存在。在当代工笔人物画中的唯美主义风格主要是以徐华翎、高茜、雷苗等为代表的艺术作品，表现为画面主体物与背景的虚实相生，是物体边缘界限的模糊和整体画面在统一色调渲染下形成的比较统一的艺术风格。

虚实相生的唯美主义风格是时代审美发展的需要，这与当代人的心理和审美相关。我们已经看惯了传统工笔人物画中将主体物与背景相分离的工笔画作品，这难免会给我们带来视觉的审美疲劳，而当代工笔人物画带来的唯美主义风格给我们焕然一新的视觉享受。唯美主义色调的形成离不开对西化色彩中调和色和灰色的运用，同时也蕴含着"虚实相生"的哲学思想。

②昏暗的神秘主义色调

当代工笔人物画意象色彩的形成受到西方绘画的影响，因此在色彩色调上会带有西方艺术的影子。画面色彩的明暗程度与光源的强弱有关，昏暗的神秘主义色调受到色彩的明暗程度和色彩的象征意义的影响，主要以当代工笔画家徐累、郝量、崔进的作品为代表。这三位艺术家的作品主要呈现出整体画面色调昏暗的感觉，相对于唯美主义风格来说，后者的色彩在明度上略低，纯度上略高一些，色彩之间的对比也更加明确，通常用较深的色调来统一画面，如在徐累作品的画面中经常出现的深蓝色调，在郝量作品的画面中经常出现的深黑色调，再加上空间的塑造，整体给观者一种压抑的、阴森的感觉。

本书将当代工笔人物画意象色彩主要分为唯美和神秘主义的风格，在这两个大的风格中，由于每位艺术家的艺术语言和风格都有差异性，很难用一两个词来概括所有艺术家的风格样式。因此，通过对当代工笔画家作品的大量对比和分析，概括出最主要的意象色彩的风格形式，也是当代工笔人物画在意象色彩方面普遍存在的一个风格样式。

（2）新工笔意象色彩的表现形式

①化繁为简的平面装饰色彩

装饰性色彩是将自然界中的色彩进行提炼、概括后的色彩，是艺术家根据画面需要进行主观处理之后的色彩再创造。通过当代工笔人物画的对比分析，主要将平面装饰性的色彩概括为简洁弱化的色彩、平面装饰色块的空间分割这两个部分。

A. 简洁弱化的色彩意象

画面的简约色彩受到传统文化的影响，有许多的情感都是无以言表的，在古诗词里面可以称为"无言之境"。就如绘画一样，有时候你想表现得越多，呈现的情节就越直白，情节一旦多了，观者也就不知道看什么了，所以有时候简练的语言反而可以表达出更深的意境。画面色彩更是如此，简约弱化的色彩，虚空无止的背景，能让画面更具情节性，同时也更有文学叙述性。当代工笔人物画的色彩在色相、明度、纯度上都进行了弱化处理。色相的弱化主要体现在对复杂色彩的提炼，纵观当代工笔人物画作品的画面色彩并不复杂，更多地表现为相邻或者相近色彩的运用，以及灰色和意象粉色的运用。

当代工笔人物画画面色彩主要笼罩在整体色调之中，任何色彩的选择都要考虑到与整体色调相互呼应的关系，因此在色彩的选择上会更加倾向于画面的主体色调，这就决定了会主观处理画面的色彩关系。结合对新工笔艺术家高茜、雷苗、张见、徐华翎、秦艾等作品的分析，不难发现他们都会有一个相同的特点：一般在画面中很难看见十分复杂、绚丽的色彩，仿似一眼就能知晓画面使用了几种颜色，仔细观看，就会发现在这一种色彩里会有许多微妙的色彩变化。

a. 单一化的色彩

单一化的色彩主要是指对复杂色彩的提炼之后的主观色彩。在色块面积的分布上，同一系列的色彩占据主要的位置，不同色调的色彩起陪衬的作用，色块面积较小，大多都统一在同一色调之中。

当代工笔画家郑庆余的作品大多呈现出淡蓝色调，在他的画面中我们能看出不同层次的蓝色和暗灰色的运用。郑庆余在创作《逝去的青春——摇曳》时，为了追求陈旧照片泛黄的记忆，进一步降低了画面色彩的纯度，在一片灰色的色彩中去寻找偏暖的灰色和偏冷的灰色，刻意回避亮丽的色彩。同样在创作《记忆·轮回》这幅作品时，整个画面也是一种蓝灰色的色调，画面中没有过多的色彩变化，整个人物的服饰是一片深浅不一的深蓝灰色，女孩表情忧郁的躲在浅蓝灰色的帘子后面，白色的钢琴，蓝灰色的地面，镜子里灰白色的天空，远山等层层递进，无不在表达对往事的记忆。在郑庆余的画面中没有绝对的冷暖色对比，相比之下服饰和背景的灰色比帘子和地板的颜色更偏暖一些，白色的钢琴让画面更加亮丽，使画面的黑白灰关系更加明确。郑庆余他生性好安静不喜热闹，对于蓝灰色的偏爱大多也是受他性格的影响，这表明画面色彩色调也与艺术家的精神追求是一致的。

b. 主观降低色彩明度和纯度

在当代工笔画的创作中，不同艺术家在色彩明度和纯度的搭配上都有自己的理解，纵观当代工笔画我们很难在作品中发现有原色的运用，大多数的色彩都是经过多种不同色彩调和而成，是带有自己主观思想的复合色。传统中国画中多以石青、石绿、朱砂、赭石、花青、藤黄、钛白等颜料为主，在色彩上多以还原事物的固有色彩，上色时多用

原色一层一层地罩染。现在中国画颜料的种类的增加，各种中国画、水彩、岩彩颜料的相互混合运用，不同色彩的相互调和，给当代工笔画色彩的多样性提供了条件。

在当代工笔画作品中，我们基本看不到纯色的运用，大多为中间色和调和色，其中调和色的运用最为广泛。传统中国画大多是原色一层层地渲染，而新工笔画家在调色时就会用多种颜色进行调和，而不单单是墨与色的调和，这就使得画面色彩更为丰富。调和色的运用符合现代人的审美，更能表达现代人的心理需求，如徐累的部分作品是在蓝色中加入了墨色、绿色、红色、黄色等进行调和，而不是单一的蓝色，这种调和过的不同层次的蓝色丰富了画面，从而也降低了色彩的纯度。

当代工笔画意象色彩单一而不单薄，新工笔的创作一般都要经历漫长的过程，无论画面的大小，都会对画面进行反复地冲洗，反复上色，经过几十上百遍的层层渲染，色彩就会与绢和纸面融为一体，在单一的色彩里凸显出丰富的色彩。

B. 平面装饰色块的空间分割

平面装饰的色彩是意象色彩的表现基础，是确认色彩的形式美感和审美要求的定位。西方绘画讲究塑造物体的体积感，中国传统工笔在塑造体积时还注重色彩的平面装饰性。传统工笔采用分染、罩染、平涂等方式来表现物体，这就决定画面本身就具有平面的装饰性，新工笔画家在创作时也惯用分染、平涂的方法，使得意象色彩也呈现出平面化的特征，当然这种平面化的色彩主要是指技法上的平涂而形成的不同面积的意象色块，是当代工笔人物画意象色彩的一个共性特征。

当代工笔画的意象色彩有整体的平面化色彩，也有局部的平面化色彩。例如高茜、徐华翎、陈林、郑庆余的色彩大多是属于整体的平面化色彩，而姜吉安大多是局部的平面化色彩。郑庆余在创作人物时，在人物的面部表情、头发、服饰上都弱化了体积感，采用平涂和小面积分染的方式来表现人物与空间的关系，如作品《孟菲斯之约》等作品，画面整体趋于平面化，没有过多的体积塑造，主要以不同层次的淡淡的蓝灰色来丰富画面，没有大块的深色和浅色的运用，也没有强烈的色彩对比，整体趋于平面化。姜吉安的作品多是局部的平面化色彩，他用中国画的方式表现几何体，借助光源来塑造体积，整体观看物体的体积感强烈，但仔细分析就会发现每一个局部的色彩都是平面化的。这种局部平面化色彩能塑造一定的体积感，而郑庆余、高茜整体的平面化色彩不具有太多的体积感。由此可见，新工笔画家层层色彩平涂渲染的技法决定了画面色彩具有平面装饰性，这种平面性有局部平面化和整体平面化的区别，整体平面化的色彩的空间关系不强烈，而局部平面化色彩可以塑造很强的空间关系。

a. 平面分割背景的意象色块

当代工笔画强调画面的空间塑造，利用色块的不同形状、不同大小来塑造空间关系，借以不同色块的明暗来表现整个画面的黑白灰的效果。在背景色块的分割上主要有以高茜、秦艾为代表的横向式分割，以陈林、郑庆余、张见为代表的交错式分割这两大类型。

横向式分割主要是水平面的分段式分割，将画面分为上下、上中下等多个层次的效果，一般上方色块的面积要大于下方色块的面积。常见的是运用桌面、桌布、地面、湖面、舞台等画面元素将画面分割，塑造二维的空间关系。

图7-18 秦艾《一鸣惊人》

高茜的作品中常见的是在画面三分之一处或者四分之一处以带花纹的布面和横向线条的布面将画面进行分割，在作品《独角戏》《白日梦》《两面性》《薇机四伏》《若履若梨》等多幅作品中都是采用这样的方式。秦艾作品中也常见这样的分段式的处理方法，作品《房间里的麇鹿》采用了三段式的横向分割，画面由地面、墙裙和墙纸组成。在作品《一鸣惊人》（见图7-18）中也可以看到运用墙裙和墙纸对画面进行分割的处理方式，这和高茜的处理方式有异曲同工之处。高茜习惯将桌面进行细化，背景墙体虚空，而秦艾则习惯将墙面进行装饰，将现代化墙纸的元素融入画面中去，墙裙相对简化。作品《一鸣惊人》在背景的处理上还运用到了色彩的冷暖对比，色彩的明度和纯度无疑也是弱化的，墙裙由一块块平面的规则的长方形组成，整体形成蓝灰色调与墙纸的暖灰色形成鲜明的对比。

大多数当代工笔画作品都会采用这种横向式分割，这种横向式的分割方式在传统中国画里面也是常见的，只是新工笔作品中的横向式分割更加的纯粹和大胆，也更多地将背景转向了人为塑造的空间上，更像是一个室内的"静物写生"。

交错式的色块分割是运用色彩的构成关系，将画面进行横向、纵向的交错分割，形成大小不一、色彩各异的意象色块，塑造人为的立体空间。

《黑昼》（见图7-19）这幅作品是张见一个很典型的构成方式，在这幅作品里面，张见不满足于空间的横向错落，而采用相互交错的色块构建多维的空间关系，表现时空

图7-19 张见《黑昼》

错置。在表现传统与当代、时间与空间、现实与虚幻的转换过程中，巧妙地运用了纵横交错的蓝色墙体进行分割，墙体前面是夜晚，一盏孤灯下的明式座椅越显孤独，墙体背后是白昼，纵向延伸的墙体将我们视线带向了远处的山峦。张见在墙体的处理上没有过多的细节与图案，在黑夜笼罩下的墙体、地面、棕榈树下，形成一块块有规则的几何形色块，这些几何色块拉伸了画面的纵深感；天空是一块整体的白昼景象，在墙体的分割下形成规矩的几何形状，昼与夜、黑与白、时间与空间、传统与现代都通过色块的分割进行着隔时空的对话。

b. 自由分割的意象色块

在当代工笔人物画作品中，有规则的几何形色块，也有不规

则的自由形色块，规则的几何形主要表现为背景色彩处理中的平面分割；自由形状的色块主要体现为描绘对象本身形体的色块。

色彩的平面化主要是指在艺术品的创作中，通过削弱复杂多变的色彩，消减色彩的明暗对比，提炼简洁的个性色彩，甚至改变物象的内部结构来达到平衡画面的创作目的。

在西方绘画中特别强调人体本身的美感，强调肌肉跳动的韵律与立体感的塑造，与西方艺术不同的是，徐华翎的人物形象是更委婉而含蓄地表达了人体本身的美感。在徐华翎的作品中，人物形象的体积感被弱化，衣纹服饰的色彩被简化，色彩之间的对比减弱，形成一块块平面化的自由色块。

《静心》（见图7-20）系列大量采用了平面化的色彩，依据练瑜伽女孩的体型特征而形成了一块块自由形状的色块，在整个画面中除了背景的亮灰色，所有的色彩都集中在人物的头发、皮肤和衣服上。在五官、肢体、服饰上没有过多地强调明暗和体积关系，白色的上衣形成一个亮的色块，暖色裤子与冷色裤子形成冷暖对比的色块，这样一个个平面化的色块就组合成了整个画面，突出了练瑜伽时的轻松自在。

图7-20 徐华翎《静心》

c. 连续图案运用的意象表现

当代工笔画是时代审美下的产物，在画面中融入了许多现代元素，如路灯、时钟、高跟鞋、手机、舞台、瓷砖等。受到现代瓷砖的启发，几何形色块的整齐排列也经常出现在画面中，形成连续的图案纹样。主要分为同种花纹图案和几何形图案的连续使用，并大多用于对地面和墙面的处理。在秦艾、郑庆余等许多当代工笔画作品中都有这样的体现，如秦艾习惯在墙纸上重复运用相同花纹，在墙裙上连续使用同一色系正方形，地板黑、白、粉有规律的排列等，这都是当代工笔画对传统工笔画的创新，也是当代工笔人物画新的特征。

（2）主观重构的夸张色彩意象

当代工笔人物画意象色彩从采集到运用的过程就是色彩重构的过程，色彩的重构重在色彩元素的重新组合和构成。在当代工笔人物画艺术创作中，色彩的重构是艺术家主

观思想与观念的表达，是创意的体现，色彩的重构可以打破物象原有色彩的束缚，提炼具有主观意识的夸张的色彩。

当代工笔画艺术家追求画面整体效果和主观愿望的表达，不拘束于还原事物的真实性，更加强调主观色彩的运用。因此，在画面中就会出现偏离事物固有色的夸张的色彩。无论是徐累、秦艾的动物，徐华翎、张见的人物，高茜、雷苗的花卉器皿，这些画面色彩都与现实生活中的色彩有很大的不同，在他们的作品中，花卉、动植物、人物可以受到环境色、整体色的影响，马匹可以是蓝色、蝴蝶可以是墨色、人物可以是虚幻的灰色等，这些画面色彩来源于现实生活，但又区别于真实事物。

对色彩主观重构的前提是要先对色彩进行客观采集，在采集的过程中要求艺术家具有敏锐的观察能力和对色彩的概括能力。当代工笔画艺术家对色彩的采集来自大自然中的客观物象，在画面创作中进行了主观的重构，在重构的过程中就会运用一些有利于画面主体思想表达的夸张色彩，这种夸张色彩不拘于客观物象的色相、明度和纯度，是更加主观的一种感受。在当代工笔画创作中可借助写生、照相的方式，用现代高科技将图像进行分解重构、图像合成、调节光色，将画面处理成自己满意的效果，然后在构图时再次进行编码重构，表现画面空间。除此之外，可创作小稿时，都会对画面色彩、空间布局进行反复调整，仔细地斟酌，为了照顾到整体的画面效果，会在背景处理、主体物的色调、色块的搭配、冷暖的对比上进行主观的处理，不再拘泥于事物本身的色彩，改变物象原有的色貌，运用夸张的手法对色彩元素进行重新构建，达到一种新的视觉效果。

第八章　当代工笔人物画肌理的写意性表达

　　中国画强调的是主观抒情，像古诗词中借物抒情，托物言志是一个道理，是中国传统文化精神的独特之处。工笔人物画也是包含作者思想感情和创作理念的，不同于水墨画的直接，而是在作品的不断深化中慢慢注入自己观念表达和精神追求，传统绘画中的所有物质媒材都不是偶然发生的，是在长期的实践中发展而来的，里面包含着民族精神和内在心理，是中国画深层精神和内在性格的选择，工笔人物画也不例外，在这个过程中，材料和技法组成的绘画语言都是表达写意精神的载体。

　　唐勇力提出的"写意性工笔"，将中国传统绘画中写意精神与西方表现主义绘画中的表现因素相结合，他曾说写意性工笔画是针对传统工笔画绘画技法的改造而提出的。其中的技法也包含肌理制作，如拼贴技法，其实和传统写意画的修补是一个道理，在当代众多艺术形式创作中，已经不是写意独有的作画方式了。相比传统工笔人物画技法来说，肌理给了观者更加强烈的视觉冲击，给创作者更直接的抒情表达机会，既能表现出客观的真实性，又能表现出主观的思想性，既有写实的真切，又有抽象的意趣。在众多的肌理技法中，多数都是可以通过修改和覆盖的形式达到最终想要的效果，不断地调整制作，随时都可以再造，完全不同于传统技法的程序化和严格性，却有些类似于写意的笔墨，根据画面的变动随时调整，在创意和思路上做加法或减法，最终的画面效果也不是可以预见的，每一步肌理制作的变化都具有随意性和自由灵动性，这与写意画的大多数特征不谋而合。

一、传统工笔画中肌理的表现

（一）肌理的特征与类型

1. 肌理的含义

　　"肌理"一词来源于法语，它表达的意思是物质的纹理结构所呈现的形态。在爱德华·露西－史密斯（Edward Lucie-Smith）所著的《艺术词典》中，"texture"的意思为"质地、质感、肌理"，也就是先前所说的"肌理"的意思。因此，从广义上来讲，肌理是指自然界中物质表面所呈现的一些纹理结构，它们或粗糙，或光滑，或纵横交错，或凹凸有致。例如树皮的肌理（见图8-1）和大理石的肌理（见图8-2）。

图8-1 树皮肌理

图8-2 大理石肌理

郭熙在《林泉高致》中写道："真山水之川谷，远望之以取其势，近看之以取其质。"①"近看取其质"中"质"指的就是一幅画中的肌理。肌理作为一种绘画语言，是笔触、线条、色彩等元素冲撞在一起形成的巧妙变化，亦是通过一系列绘画媒材辅助后，结合画家主观感受而产生的特殊纹理。列如在肌理技法中常见的贴箔法、积水法、拓印法、擦洗法等。

2. 肌理的特征

肌理既反映了物质的表层特征，同时又体现了物质属性形态。人们就是通过肌理的特征，得以初步认识物质的基本形态。通过判断物体表面的纹理形态，在大脑中建立起基本的认知形象，从而达到对物质形态的简单识别和初步认识。在绘画中，肌理多是通过笔墨痕迹等各种形式予以呈现，不同的绘制工具结合不同的制作技法呈现出千差万别的肌理效果，这也造就了肌理的不同审美特征。

（1）肌理的意向性

意向性在西方哲学中是代表心灵的基本属性，而在日常生活中人们所说的意向性是指个体意向性。在绘画领域中，肌理具备的功能性特征十分独特，对于增强视觉效果和强化主题都能发挥显著作用，所以艺术家在创作过程中将肌理制作视为个体意识表达的基本形式。同时，为了突出肌理效果，画家在肌理技巧运用和肌理技法的创新中不断探索，力求在创作中表达文化内涵和艺术格局，这也是个体对肌理意向性的表达。

（2）肌理的偶发性

由于绘制工具和材料多种多样，画家通常会随性挑选合适的工具材料进行肌理创作。因此，在肌理制作过程中既会使用到传统的绘制工具，如毛笔、宣纸等，同时也会使用到日常生活中随处可见的材料，也可以称作新型的制作工具，如牙刷、喷壶、纱网等。有时为了达到特殊的效果，还会使用一些特殊辅料，如泥沙、明矾等。但是，肌理的偶发性仅体现于整幅作品创作的局部，并且辅助于整幅作品传递画家的意向表达。因此，肌理的偶发性应当服从于作品的个体意向，在画家偶然为之、随性为之的同时，创造作品的独特魅力，提升作品观赏性。

① 郭熙. 林泉高致 [M]. 梁燕，译. 郑州：中州古籍出版社，2013：6.

（3）肌理的节奏感

肌理节奏感的形成主要依赖于点线面的组合变化，而节奏感的存在主要体现在以下方面。首先，肌理自身就具有或紧张或松弛的特征，本身就具有明显的节奏感。例如冲墨法，在浓墨或者是淡墨未完全干透的情况下，用清水或是其他液体进行冲洗，墨色会在冲洗的同时向周围渗化。当液体固定不再流淌时，会呈现一种松弛放松且活泼自由的视觉效果。当采用擦洗法进行创作时，往往使用砂纸打磨画面或用干笔擦洗。这些制作方法都会在画面中刻意营造出点状纹理，给人以紧张和厚重的感觉。画家方正在其作品《蕾丝的颜色之四》（见图 8-3）中运用擦洗法，并

图8-3 方正《蕾丝的颜色之四》

附上黑色染料，将衣物绒布的独特质感表现出来。当制作画面背景时，利用干毛笔在画面中擦出纸张本身的纤维纹理。远看这幅作品，感受到的是平面色块，凑近画面则可以看出这一画作具有明显的颗粒感、厚重感和层次感。通过这些技法的运用，画面背景层次更加丰富，同时增加了虚化的效果，整幅画面呈现出灵活多变的节奏感，肌理之美充满意趣。正因如此，越来越多的画家开始在其创作中运用肌理技法，突破了想象力的限制，开拓出更为广阔的创作空间。

3. 肌理的类型

（1）肌理的分类

按照肌理的存在方式进行划分，肌理可以分为自然肌理和艺术肌理。

自然肌理指的是自然界中各种物体表面的纹理组织，它们是客观存在的，是可以被看见、被触摸到和被感知的，如人类肌肤表面的纹理、树叶的脉络、雪花的花纹等。这些都是大自然创造的纹理，它们反映世间万物的外在特征，让人们可以更清晰地分辨、认知各种物体。

不同的物体产生出不同的审美感受，如普通石头（见图 8-4），其肌理特征是简洁的线条，表面呈片状，给人以坚硬、干脆和果断的感受。花岗岩（见图 8-5）表面坚实细密，给人以粗糙厚重的视觉美感，而木材（见图 8-6）自然流畅、整齐规律的纹理，则给人以温暖舒适的感受。生活中这样的自然肌理无处不在。艺

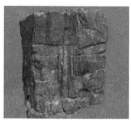

图8-4 石头

图8-5 花岗岩

8-6 木材

术家因它们的存在而获得创作灵感，结合艺术手法进行创作，表现特殊的肌理之美。

艺术肌理是指艺术家在创作中表现出的肌理语言。艺术家通过敏锐的观察力发现自然肌理，并将此与自己的主观审美情趣相结合，利用不同的绘制工具和特殊的媒材，在创作中表现出特别的肌理语言，这就是艺术肌理。"艺术并不能将自然万物中的所有物像全部真实还原，但是它能通过人的心灵将自然中的所有元素进行熔炼、整合、升华。"①因此，自然肌理的存在造就了艺术肌理，同时艺术肌理也是自然肌理的再塑造和再升华。千差万别的自然肌理给艺术家带来各种各样的视觉和触觉体验，艺术家们从这些自然肌理中汲取创作灵感，在多种感官的刺激下创造出艺术肌理。艺术肌理不仅是对自然肌理的一种或具象或抽象的描绘，还是高于自然肌理的再创造。

（2）绘画肌理的分类

绘画肌理属于艺术肌理中的一个部分，是艺术家将客观存在的肌理变化处理后，在画面中形成的肌理效果。按照表现形式来分类，绘画肌理可以分为笔绘制作肌理和非笔绘制作肌理。

在米开朗基罗的素描作品《坠落》（见图8-7）中，笔绘制作肌理就体现在使用特殊纹理的纸和笔绘制出的各种或长或短的线条、结构等；在油画作品中，笔绘制作肌理可以体现在使用画刀、油性颜料后，画面中产生类似浮雕式的笔触、刀痕和布纹等效果，如梵高的油画作品《向日葵》（见图8-8）。在中国画中，点、皴擦、勾、没骨这些技法都是常用的笔绘制作肌理的技法。画家利用毛笔的起承转合，配合着墨、颜料、纸、绢等媒材，在画纸上表现多种艺术效果，留下点、线、面的视觉痕迹，此种笔墨肌理在中国传统山水画中最为常见。在画家李可染的作品《从枇杷山公园望重庆山城》（见图8-9）中，画家巧用笔墨的干、湿、浓、淡，在画纸上塑造山石、树木等物体的不同质感，表现出丰富的画面效果。

图8-7 米开朗基罗《坠落》　　图8-8 梵高《向日葵》　　图8-9 李可染《从枇杷山公园望重庆山城》

笔绘制作肌理是画家对客观物体的艺术再描绘，倾注个人情感的同时往往更具有主

① 胡塞尔. 逻辑研究. [M]. 倪梁康，译. 上海：上海译文出版社，2006：26.

观意识。除了上述在山水画中肌理技法的运用，在工笔人物画中，"十八线描"的存在也是为了更好地表现人物服饰的褶皱和质地的不同。例如，东晋画家顾恺之的《洛神赋图》（见图1-5）和《女史箴图》（见图1-4），画面中运用的线条都是典型的高古游丝描，有起有伏，流畅自如，犹如"春蚕吐丝"。高古游丝描适合表现文人、仕女形象；再如铁线描，利用毛笔中锋进行描绘，线条如同将铁丝折弯，起承转合，遒劲有力。唐代阎立本《历代帝王图》（见图1-7）中的服饰运用铁线描，体现服装质感的同时也塑造了威严的帝王人物形象。

非笔绘制作肌理在当代工笔人物画中是指抛开传统绘制工具和方法，在创作过程中运用一系列媒材和特殊技法进行画面塑造和表达。例如，张大千的《爱痕湖》（见图8-10），画面中运用到"泼"的技法；吴冠中的《春如线》（见图8-11）中运用到"洒"的技法；古斯塔夫·克里姆特（Gustav Klimt）的画作《吻》（见图8-12）中运用了"贴"的技法；等等。

图8-10 张大千《爱痕湖》（局部）　　图8-11 吴冠中《春如线》（局部）

常见的非笔绘制作肌理技法有揉纸法、拓印法、泼墨法、沥粉法、积色法等。以揉纸法和拓印法为例，揉纸法主要有局部揉纸和扎纸等。以下两张图为记录作者在实验先揉后画（见图8-13、图8-14）和先画后揉（见图8-15、图8-16）这两种技法的过程和最终效果。由图可见，这两种揉纸法产生的效果是截然不同的。揉纸法常选用熟宣纸来进行局部揉搓，形成特定的纹路，而后展平处理；扎纸法是将纸从中间位置轻轻提起，然后把周边部分握紧，可用皮筋进行固定，展开后着墨，呈现出放射性的肌理效果。所谓拓印法，是指将一些纤维、木材等具有明显质地特征材料的肌理拓刻在纸

图8-12 古斯塔夫·克里姆特《吻》（局部）

张上，一般有报纸拓印、玻璃板拓印、水拓印、实物拓印等。可根据画面的需要进行单色拓印或多色拓印，画家在拓印后根据画面需要再进行细节调整。

图8-13 先揉后画

图8-14 先揉后画（局部）

图8-15 先画后揉

图8-16 先画后揉（局部）

（二）中国传统绘画中肌理的表现

1. 笔墨肌理的表现

中国古人在传统的绘画中提出"书画同源""以书入画"，认为唯有笔墨才是绘画的本体，笔墨在传统的绘画中占有主导地位。五代时期将笔与墨并重的荆浩提出"六要"："一曰气，二曰韵，三曰思，四曰景，五曰笔，六曰墨。"[①]这里的"五曰笔，六曰墨"，讲的就是绘画中的笔墨。宋代郭若虚在《图画见闻志》中说："吴道子画山水有笔而无墨，项容有墨而无笔，吾当采二子之长，成一家之体。"[②]可见笔墨早就引起了画家和理论家的高度重视，在绘画中把笔与墨看作同等重要的地位，再和谢赫提出的"六法"（气韵生动是也；骨法用笔是也；应物象形是也；随类赋彩是也；经营位置是也；传移模写

① 葛路. 中国画论史 [M]. 北京：北京大学出版社，2009：73.

② 同上。

是也）[①]。联系起来，气韵与笔墨分别成了衡量传统绘画作品优劣的重要标准之一。因此，古代的山水画家充分利用笔墨创造出了各种皴法，如披麻皴、斧劈皴、折带皴、雨点皴、牛毛皴等。北宋范宽的《溪山行旅图》（见图8-17）以全景式构图描绘出崇山峻岭与巨石飞瀑，画家采用雨点皴刻画山石的坚硬质感，这种笔墨肌理是画家通过"外师造化，中得心源"意象概括出的形式语言符号，这种语言符号能够准确地反映出北方山水壮美雄厚的意境特色，观之有身临其境之感。黄公望的《富春山居图》（见图8-18）则描绘的是南方山水风光，使用披麻皴描画出勃勃生机的江南山水，另有一番特色。

图8-17 北宋·范宽《溪山行旅图》（局部）　　图8-18 元·黄公望《富春山居图》（局部）

工笔人物画，一类是画家使用绢作人物画，运用线条的变化与晕染的技法来反应人物服饰的质感，如唐代的周昉所画的《簪花仕女图》（见图8-19），画家运用不同的线条勾勒出披肩和襦裙，又在此基础上渲染薄薄的白粉使之呈现出纱的透明、细腻感与襦裙的厚重感形成对比。另一类是画家通过使用比较饱和的颜料勾出人物服饰的花纹图案来绘制肌理效果，这种肌理语言的表现使得人物的服饰更具有质感，如张萱的《捣练图》（见图8-20）中的仕女形象，画家通过勾线、晕染的手法表现出女子服饰上繁复的花纹图案，服饰刻画得十分华美，通过这些细节的描画，反映出人物的性格、神色与身份特征。

 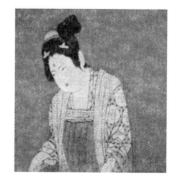

图8-19 唐·周昉《簪花仕女图》（局部）　　图8-20 唐·张萱《捣练图》（局部）

① 葛路. 中国画论史 [M]. 北京：北京大学出版社，2009：34.

2. 非笔墨肌理的表现

由于受传统绘画创作中重"写"轻"制"的观念制约，传统绘画中笔墨之外的表现技法的运用较少，这与中国古代画家高度重视气韵、笔墨有很大的关系。但是，笔者仔细查阅大量的古代绘画，不难发现也有一小部分画家使用了笔墨之外的表现技法形成特殊的肌理语汇来表现自然物象。以下列举几种古人制作肌理的技法。

（1）弹雪法

早在五代十国时期，中国画作品中就开始出现肌理语言的迹象。南唐的赵干始创弹雪法，使用竹弓将调和好的白颜料弹在画面需要的部分。赵干的《江行初雪图》就使用了此肌理制作手法，整幅画卷描绘了江岸渔村的初雪景象。画中飘着白雪，天色清寒，水面随风而动。渔夫正忙着打鱼，岸边的行人冻得发抖。作者描绘的景物与人物十分生动，让观者如身临其境一般。此画引人入胜的是天空中用白粉弹出的小雪，手法颇为巧妙，自然地表现出雪花轻盈飞舞的姿态，营造出了生动的画面气氛。

（2）吹云法

清代的方薰在《山静居画论》中讲："画云人皆知烘燄为之，勾勒为之，粉渲为之而已。古人有不着笔处，空濛霮䨴蓬勃之为妙也。张彦远以谓画云多未得臻妙，若能沾湿绢素，点缀轻粉，纵口吹之，谓之吹云。"[1]古人常常用勾、染的方法画云，然而，还有一种特殊的制作方法，即把调好的粉剂滴在需要画云的部位，再用口轻轻地吹，使之呈现一种自由流淌、舒卷的感觉。

（3）墨池法

唐代段成式的《酉阳杂俎》记载："范阳山人于厅上掘地为池，方丈，深尺余，泥以麻灰，日汲水满之，候水不耗，具丹青墨砚，先援笔叩齿良久，乃纵笔毫水上，就视，但见水色浑浑耳。经二日，榻以绢四幅，食顷，举出观之，古松、怪石、人物、屋木无不备也。"[2]墨池法是以水为载体，在水面上滴入墨汁搅拌，制作墨纹图像，并将绢或纸轻放于水面，使之拓于纸上的技法。

（4）败墙张素法

败墙张素法是北宋宋迪所创，沈括《梦溪笔谈》记载："汝当张素于败墙，朝夕观之，观之既久，隔素见败墙之上高平曲折，皆成山水之象。心存目想……神领意造，恍然见其有人禽草木飞动往来之象，默以神绘，则随意命笔，自然境皆天成，不类人为，是谓活笔。"[3]斑驳不平的墙壁给画家提供创作的灵感，在败墙的自然肌理之中寻找妙境。

① 俞剑华. 中国古代画论精读 [M]. 北京：人民美术出版社，2011：396.
② 段成式. 酉阳杂俎 [M]. 北京：北京联合出版公司，2017：11.
③ 沈括. 梦溪笔谈 [M]. 沈文凡，张德恒，注. 南京：凤凰出版社，2009：32.

（5）泼墨法

泼墨法是唐代王洽始创。《宣和画谱》中描述："以墨泼图幛之上，乃因似其形象，或为山、或为石、或为林、或为泉者，自然天成，倏若造化。"[①]北宋米氏父子，明代沈周、董其昌等进一步完善了泼墨法。国画大师张大千利用其原理开创了泼彩法。

（6）沥粉贴金法

沥粉贴金法是将用胶和粉调制成黏稠的液体颜料，装进尖端带孔的管子，描绘出花纹，再涂胶贴以金箔，达到凸起的纹案效果。此方法是汉族传统壁画、彩雕、建筑装饰常使用的一种表现手法。马王堆汉墓出土的彩绘木棺（见图8-21）上有使用沥粉法绘制的凸起的线条纹样。沥粉贴金法广泛运用在壁画中，如敦煌壁画、山西永乐宫壁画（见图8-22）、北京法海寺壁画（见图8-23）等。在壁画中，作者主要刻画人物的首饰、伞盖、车饰等，产生古朴、浑厚、华贵、富丽的视觉感受，形成了精美的装饰艺术效果。

 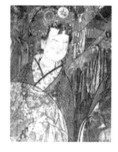 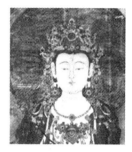

图8-21 西汉 马王堆彩绘木棺　　图8-22 永乐宫壁画　　图 8-23 法海寺壁画

由此可见，在以笔墨为中心地位的传统绘画中，也曾出现了一些不落窠臼、勇敢创新的画家，肌理语汇的巧妙运用一定程度上丰富了传统绘画的表现语言，为后人提供了一些积极的绘画技法经验。虽然古代画家已经制作出了种种非笔墨肌理语言，但是比起对传统笔墨语言的运用，还是远远不够的，非笔墨肌理语言得不到大部分艺术家的承认。唐代张彦远《历代名画记》里认为："此得天理，虽曰妙解，不见笔踪，故不谓之画。如山水家有泼墨，亦不谓之画，不堪仿效。"[②]传统的中国画以笔墨为中心，工笔画则以线描、敷色为主要手段，追求线条的刚柔与节奏，色彩的单纯与韵味才是传统工笔画正宗的绘画艺术语言。由于非笔墨肌理语言不符合传统笔墨语言的表现法则，所以没有得到完善的发展。

古人大多是运用笔墨肌理语言与非笔墨肌理语言的表现技法来画山水，产生了十分丰富的形式语言，使得传统的山水画经久不衰。但是在传统的工笔人物画中，我们很少能够看到利用肌理语言来表现各种人物形象的不同肌肤及服饰质感特点，即使存在于一

① 袁牧. 工笔花鸟画的特技与肌理 [M]. 上海：上海人民美术出版社，1994：6.

② 张彦远. 历代名画记 [M]. 北京：人民美术出版社，1963：23.

些作品中，也是少之又少，甚至被后人所忽略。古代工笔人物画家"三矾九染"的表现手法相对比较单一，当代工笔人物画应借古开今，不断革新，丰富其表现语言，弥补传统工笔人物画中形式语言的不足，促进其繁荣发展。

二、肌理在当代工笔人物画中的表现

（一）肌理在当代工笔人物画中的运用与发展

"八五新潮"将肌理重新带入中国艺术家的视野，夹带着西方现代主义绘画的材料与技法汹涌而至，一改之前中国传统绘画材质媒介和形式语言的单一性画法，新的绘画理念的融入，新的制作技法也成为艺术家追逐的目标，不同种类的艺术以不同的角度进行糅合，艺术门类的界线开始被拆除，新的艺术观念不断活跃，并在这一运动之后逐渐步入正轨，对当时中国艺术的发展有着深远的影响。

肌理是传统工笔人物绘画和当代工笔人物绘画区分最明显的地方，正因为当代艺术家对肌理的表现形式及内涵的重视，当代工笔人物画创作才更能显示出其独特的时代特征和审美趣味。肌理作为一种绘画语言，只有与整体画面结合，以画面主要构成的实体为载体时，才能更加突出它本身的意义，它只能是画面表现层面的附加，只能用来增加画面的美感和内涵，很难成为单独的画面，且传统工笔人物画技法在任何时候都是工笔人物画创作的基础。

当下，诸多工笔人物画中都带有肌理，且肌理的表现形式多样，为中国画画坛带来了不一样的新鲜感，像沉寂了许久的静谧之地突然迎来了新鲜与活力，瞬间热闹了起来，具有时代性标志的个性化创作蜂拥而至，艺术家及学者在研究和学习的道路上表现得非常积极。肌理在不断地被开发和运用，其丰富而又生动的艺术表现力意味着它的存在不单单只是为了画面的视觉美感表达，作为画面不可缺少的部分，它更多的是创作者内心情感的传递，它与其他绘画语言一样，是创作者的创作情感、审美取向、价值观念等的直接或间接性表达，相比传统的工笔绘画语言来说，肌理更具有生命力，更加活泼多变。

工笔人物画目前的发展趋势大致可以分为三大类：其一，是完全走传统工笔画传统，在规范的传统技法中不断磨炼，以传统技法来表现当代人物的生活和精神状态，以传统技法来表新意，在此基础上继承了优秀的传统，在题材方面是对当代一种状态的表现；其二，是在传统工笔人物画技法的基础上博采众长，一方面吸收西方绘画的精髓，另一方面在中华优秀传统文化中汲取营养，对民间艺术和壁画艺术等进行深入研究，找到众多不同艺术形式能够与工笔人物画的契合点，在传统的基础上进行大胆创新；其三，是倾向于日本绘画的创作手法，颜色运用上根据颗粒粗细分类较为仔细，更加突出装饰性。后两者都对材料和肌理制作进行了拓展，从形式上改变了传统工笔人物画刻板、匠气的弊端，给当代工笔人物画创作带来了更广阔的发展空间。

纵观近年的中国画作品展，无论是具有权威性的国家级画展还是具有特色的地方性

画展，工笔人物画的比重越来越大，每一个画展都会有多幅工笔人物画作品展出，且作品中带有制作性肌理的工笔人物画也日益增多。从一开始的反对到目前的包容和欣赏，肌理在工笔人物画中走了很长很艰辛的路程，但在时代的步伐下，艺术家的坚持不懈使我们慢慢发现了肌理独特的美。每每观看画作，在有肌理的作品面前，总是会有更多的人驻足观看，细细欣赏，在感慨整幅画带来的新鲜趣味感之后，人们会注意到局部肌理的存在，对于画面中肌理的好奇和它产生的效果忍不住赞叹，让绘画创作者和爱好者流连忘返，细细琢磨，并自己动手研究，肌理在类似这些地方不断产生影响，不断向深远发展。

在多数画展中，带有肌理制作的作品屡见不鲜，在2004年的第十届全国美展中，其中60%的展出作品为工笔画，在被评为优秀奖的70余件绘画作品中有60件都带有制作性肌理，制作手法多达十几种，效果各不相同，各有千秋。在"2005年中国百家金陵画展（中国画）"中，参展的工笔画也超过总数的一半，这些工笔画作大多也都带有肌理制作，受到专家和评委肯定的4件金奖工笔画作品几乎整幅都运用了肌理制作，对这些作品的肯定也是专家对肌理这一新的绘画的认同。2014年在天津美术馆展出的第十二届全国美展作品中，大部分入展的工笔人物作品都运用了肌理制作，如庄道静的《放飞梦想》（见图8-24），张小磊《戈壁滩上的军乐队》（见图8-25），李传真的《工棚·家》（见图8-26）等，肌理制作非常明显，意境表达也更加深刻。2016年在中国美术馆展出的"工·在当代——2016第十届中国工笔画作品展"，粗略统计，在获奖的58幅工笔画作品中，工笔人物画有21幅，在这21幅工笔人物中有17幅都明显地运用了肌理制作来表现，这些作品除了基础的"三矾九染"，还增加了诸如擦洗、冲积、喷洒、拓印、贴箔等制作技法，可见，新材料和肌理技法的运用在当代工笔人物画创作中形成了一股不可小觑的绘画潮流，成为当代工笔人物画时代性的特征之一。

图8-24 庄道静《放飞梦想》 图8-25 张小磊《戈壁滩上的军乐队》 图8-26 李传真的《工棚·家》

（二）肌理在当代工笔人物画中的表现形式

和其他艺术门类的发展一样，工笔人物画发展至今，在观念和技术上都发生了很大的变化，虽然一路走来有困难和疑惑，但总体仍呈现出求新求变，积极发展的局面。随

着思想的开放性逐步增加，受各种社会因素、外来因素和内部自我审视的影响，肌理在当代工笔人物画中的运用已经成为一种绘画潮流。其中，绘画观念的转变对如今工笔人物画的发展起着至关重要的作用，而当代工笔人物画时代性特征的成熟和艺术家不断地探索有紧密的联系，这些探索也必然包含着肌理的制作和运用。

1. 肌理与绘画观念的转变

肌理之所以能够在中国传统绘画中得以发展，主要是艺术家思想观念上的改变，这使得肌理在工笔人物绘画中有立足之地并在得到广泛认可之后迅速发展。

20世纪80年代，在改革开放的大背景下，随着与外界交流的不断增多，中国的艺术家越来越方便地接触到西方不同种类的绘画，各种信息和文化的交流与碰撞让中国艺术家在惊叹之余，开始了自我反思，琳琅满目的不同种类艺术作品不断地被中国艺术家接纳，开阔视野的同时也学习了很多，思想观念和绘画创作开始活跃起来。工笔人物画中传统的勾线填色，"三矾九染"已经满足不了大众的审美需求，也满足不了创作者对当代艺术的表达，很多艺术家在学习外部精华的同时又重新审视了中国传统文化，尤其是工笔人物画创作者开始在广泛的历史文化中寻找创作源泉，大胆地追溯着工笔人物画的源头，从最初的原始彩陶、岩画、帛画、壁画、民间工艺美术等开始探索，运用一切可以使用的材料和工具进行创作，为个人绘画创作的艺术风格努力着。此时，艺术家慢慢开始关注艺术本体的审美功能，在绘画语言的创新上下功夫，注重思想解放和个性展现，人的个性得到尊重并有着自由发挥的空间。

当代工笔人物画在思想观念上已经不再是传统工笔人物画简单的描述，表达"自然主义"等，它不仅是审美趣味上的表达，还是以创作者内心的自我意识为主，以创作者的构思、想法为表现主体，不拘泥于完全的实实在在的造型和真实情境的再现，以创作者观念为画面表达的首要目标。肌理的直观性表达给了创作者直抒胸臆的可能性，它独有的视觉冲击力在画面表达中有着至关重要的作用，比如当代很多女性主题的工笔创作中，以擦洗或者冲水冲色来表现女性的柔美，表现朦胧唯美的意境；在表现历史题材的创作中，往往以脱落、揉纸等方法来表现画面的陈旧厚重感。画面的形式感是思想内涵的外在表现，创作者思想观念的表达在视觉审美中体现，最直观最表面的观念表达恰巧符合我们当今时代的审美标准，简单明了的表层含义中还会有不同层次的细腻感受，这都是在创作中不断叠加的主观意识。

在更多地关注到作品想要表达的深层含义之后，艺术创作者遵循事物的发展规律，在寻找到了肌理这一突破口之后，也更多地关注到中国画的传统精神内涵，将写意性融入工笔人物画创作之中，一反对传统工笔人物画刻板写实的继承，大胆地直抒胸臆，从观察生活中的自然美，用心去体会，做到"外师造化，中得心源"，不断强化艺术感受和观念的突出表达，加上画面效果的丰富度，在制作过程中对肌理形成形式感的玩味，已经突破了形的束缚，使用综合手段去表达自我的主观感受，拉开人与人之间创作风格

的差距，突出个性，表达自我，不再受传统思想的禁锢，使工笔人物画坛出现百花齐放，各有特色的活跃局面。

2. 丰富的材质和绘画模式的突破

"材料"一词出自拉丁语"物质"的意思，在造型艺术的范畴中，材料提供参考、加工所需的原料。"材料"标志着生产力发展的不同阶段，新材料、新工具的出现必定会推动新的艺术样式出现，科技的发达和生产力的提高都促进着绘画材料的创新。在工笔人物画的发展中，物质材料作为最外部的一个创作因素，毫无疑问地处于改变和发展的最前沿。材料在绘画中的作用不言而喻，新材料的应用会产生新的技法，新技法的成功又会产生新的艺术风格，可见，材料的创新是中国画发展的新出路。当旧有的材料不能满足艺术家创作所需之时，必然会有人在材料和工具上再下功夫，由此，绘画材料和艺术家的创新相互影响相互促进，才有了如今绘画形式的丰富多彩。对于工笔人物画而言也是相同的道理，西画的材质运用给艺术家带来了创作灵感，传统壁画的矿物质材料带来了符合工笔人物画创新的各种可能，将其融入工笔人物画中并达到理想的效果，成为抒发情感的语言载体。

（1）材质的多样化

工笔人物画创作所用的绘画材料主要分为两大类：承载体和颜料。传统工笔人物画一般用纸本和绢本较多，还有布帛，石壁，石砖等，但在现当代材料复杂多样的情况下，工笔人物画创作者大胆融合其他艺术形式的承载媒介，一改传统工笔人物画常用的熟宣和矾绢，在油画亚麻布、皮纸、云肌麻纸、素描纸、水彩纸或木板上进行创作，承载媒介的不同给画面带来完全不同的视觉体验，造纸厂家根据不同艺术家的需求去改良制作，就皮纸而言，根据纤维的粗细大小，纸质的光滑和粗糙程度，厚薄程度不同就分为数种，如温州皮纸，云龙纸等都是当代工笔人物画创作中经常见到的，再经过创作者不同的托裱加工，出现的绘画效果都各不相同。张大千用自制的"大风堂纸"作画，增加纸的柔韧性和抗水性。刘国松的"国松纸"厚实且带有纸筋的自然肌理，所绘作品直接带有个性化的肌理特色，见图8-27两张纸积墨效果，上面一张是熟宣，下面一张是矾熟的皮纸，两者以同样方式积墨，出现的效果差异较大。

图8-27 不同纸张积墨效果

（2）颜料的多样化

传统工笔人物画中所用的颜料一般分为植物颜料和矿物质颜料两大类，最早使用的是矿物质颜料，从矿石中提取出来的色彩，覆盖力强且不易被氧化，但色彩的种类较少，我们现在见到的甘肃敦煌壁画，新疆克孜尔壁画中用到的就主要有朱砂、朱磦、石青、石绿、赭石、蛤粉等矿物质颜料。另外一种就是植物颜料，主要有花青、藤黄、胭脂等，

也叫水色，可以溶于水易于分染罩染，上色比较均匀，覆盖力较弱，常需要多遍上色才能达到厚重的效果。近年来，在此基础上开发的化学合成颜料已经达到12色、24色、32色之多，如酞青蓝、翡翠绿、鹅黄、焦茶、曙红等颜色。制作工艺的进步使得矿物质颜料的提取更加多样，有传统的纯天然矿物色和人造矿石色，人造矿石色又叫新岩，色相更加丰富，是对纯天然矿物色色相不足的补充，矿物质颜色往往一种颜色按照颗粒的粗细分为多个色号，每个色号的颜色都有差别，绘制出来所呈现的效果也大不相同，这更加壮大了中国画颜料的队伍，对日本绘画的借鉴也为中国画颜料增色不少，从管装到胶块再到粉末，颜料的丰富程度已经大大突破了传统单一的色调。除了基本的颜色，还有诸如水干色、云母色、闪光色、金属色等合成矿物色，有非常好的装饰作用和视觉效果。矿物色本身就带有肌理质感，颗粒的粗细使得色彩也发生着微妙的变化，按照颗粒粗细分1#—14#，如纯天然矿物色的青金石（见图8-28），目前天雅矿物色研制有三个色号，由上到下：3#、9#、13#，这三个色号因颗粒粗细不同，颜色的饱和度和质感都发生了变化，颗粒有矿物晶体的质感，在使用过程中配合其他色彩能够形成精致和谐的画面感受。许多厂家也在原有的基础色上积极研发，不断地还原中国传统绘画的媒材。金属色的使用除了传统的金箔、银箔、泥金、泥银，还增加了铜箔、铝箔等，由于铜箔的不稳定性，还出现了合成铜箔，颜色有偏金色和玫瑰金等瑰丽的颜色，给创作者带来了更多的选择，

图8-28 矿物色青金石

对当代工笔人物画的装饰感起到了非常明显的作用，经过硫磺粉的烧制，金属箔本身的肌理质感和色彩的丰富度、厚重感都有所提升。另外，水彩、水粉、丙烯等颜料也因画面需要被创作者运用到工笔人物画中去，水彩画中的留白液也在细节上有所运用。

（3）绘画工具的多样化

丰富的绘画材料自身带有的肌理美感触动着绘画创作者的心，一方面，他们追求新的材料产生新的效果；另一方面，他们开始运用除毛笔外的绘制工具来寻求更多的变化。在探索未知的道路上，古人也曾做过这样的努力，宋代的米芾以莲房，蔗渣和纸筋作画，寻求天趣自然，自我内心的乐趣。当代工笔人物画创作工具可谓集百家之所用，油画中的油画笔、排刷，雕塑中的砂纸，工艺美术中的喷嘴、滚筒、海绵等，制作效果层出不穷，花样百出，这并不是对毛笔的遗忘，而是为了更好地表现肌理效果和画面整体。在一些特殊的肌理制作中，还有用到生活中一些物品，如牙刷、棉纱布、网纱、蕾丝、牛仔布和灯芯绒布等。当代工笔画制作已经突破了传统的毛笔勾线染色，"绘"和"制"不分家，不丢弃传统的部分，但又不局限于传统。

（4）绘画模式的突破

材质和绘制工具的丰富多样已经打破了传统的绘画模式，工笔人物画中的纯绘画技法已逐步转向绘画加制作技法，甚至纯粹的制作技法，有新的材料和工具就相应出现新的绘画表现手法，制作性的增加更有利于发挥出这些新材料和工具的作用。常用的当代工笔人物画肌理制作方法有喷洒、贴箔、打磨、厚堆、厚涂、冲水、拓印、拼贴、贴箔等，随着材料和工具的变换可以出现不同的肌理效果，不确定性带来的肌理效果不是千篇一律的，而是惊喜重重的。例如，厚涂和厚堆等技法不仅是对西画的借鉴，也是对中国传统壁画的发掘，冲水喷洒等技法在水彩中运用较为长久，砂纸打磨是雕塑和版画经常用到的，但现在这些制作技法已经广泛应用到当代工笔人物画创作之中，追求丰富的肌理质感，以达到画面所需的效果。有些当代工笔人物画将人物的头发或者服饰使用颜料和水冲的制作方法，待晾干以后形成的肌理效果，往往有种自然流动之感，使得画面显得灵动自由，与工细的脸部对比更加强烈，视觉效果一松一紧，节奏感拉开以后更加生动。绘画创作者为了追求这样的意趣，不断探索着各种不同的制作程序，有时候几种制作方法前后变换一下顺序，就有可能出现出乎意料的肌理效果。在绘画基础上加入大量的制作，是对肌理效果的追求，更是对传统工笔人物画绘画模式的突破。

工笔画要发展，要改变就必须要突破旧有的固定模式，若因循守旧就很难有发展的空间。对于工笔人物画的创作，在不同种类的艺术形式中寻找灵感，寻找新的绘画创作源泉迫在眉睫。中国传统壁画的材料与制作技法中蕴含的精髓至今值得我们去研究，对于当代工笔人物画来说，是一个极具发掘空间的方向。材质的丰富和绘画模式的突破，使风格各不相同的工笔人物画作品大量涌现，工笔人物画正以开放性的姿态汲取包括水彩、油画、版画、壁画和工艺美术等不同种类的艺术表现方法。工笔人物画在传统的模式里已经发展到了一个高峰，现代艺术家没有人想要去模仿古人并试图超越他们，相反的是艺术家立足于当代，面向世界面向未来，一方面继承我们优秀的传统文化，保持自身特有的艺术属性，另一方面寻找西方美术中与自身的结合点，从而找到更为自由丰富的表达方式。肌理制作在工笔人物画繁荣与复兴发展的道路上，只是一种增强画面审美的辅助手段，只要是建立在传统本质上的推陈出新都是成立的，当代工笔人物画急需一种符合时代审美的艺术语言来进行系统的创作。

3. 肌理的多元表现

肌理的制作形式多样，作出的效果也各不相同，这与制作时材料工具的运用、制作程序的把握、环境的选择甚至创作者的心态都有很大关系。肌理的表现形式有很多种，在当代工笔人物画创作中运用较为广泛，制作技法较为成熟的有十余种。

喷洒法是运用在人物背景中较为常见的肌理技法，在工具的选择上，有喷壶、喷嘴、牙刷等，喷洒出的是调好的颜料，常见的墨汁或植物色等易溶于水的颜色，喷洒于纸上，呈现均匀或大小不一的点状，可以使画面层次丰富，有趣味感，相对于平涂颜色更加透

气，有层次感。另一种是在未干的颜色上喷洒肥皂水、洗洁精度、粗颗粒盐、矾或者矾水，待干以后自然形成肌理效果，相较第一种喷洒的效果来说没那么均匀和规整，自然形成的趣味感较强，这种肌理效果受颜色、水分、喷洒物性质、承载媒介等多种因素影响，需要绘画创作者对制作材料有一定的了解和操作。在周雪的《美人记》（见图8-29）中，人物衣裙下摆的肌理制作就是用粗盐颗粒或矾粒撒在积染未干的墨色上，待干以后自然形成的肌理效果，既充满趣味性，又有传统纹样的朦胧感，层次感和布料的质感都有所提升。

图8-29 周雪《美人记》（局部）

冲水法是运用水和颜色在画面上相互融合地，相互冲撞形成的自然流动之感，可以让其自由流动或有指向性地用毛笔引导流动，也可以翻动画板来控制水和色的冲撞。可以大面积刷水，再冲入颜色，也可以颠倒过来，先刷颜色，再冲水入色，效果因前后顺序，水分的多少和色彩的浓淡有所差异，可以反复冲击，比较适合大面积铺底色等。陈子的工笔人物画作品中都以水和色的冲撞积染为主要背景技法，在《幻局》（见图8-30）中，色彩在纸上的自然流动晕染给画面带来了朦胧的意境，色彩犹如氤氲的雾气，如梦如幻，且选用皮纸作画，肌理效果更加明显，独具一格，以意境突出为名随意自由。

图8-30 陈子《幻局》

拓印法主要依靠工具材料沾染颜色以后在画面上拓印出痕迹，或者将画面纸张覆在富有肌理的衬托物上，用毛笔或排刷蘸色拓印出肌理图案，这种方法类似于传统绘画记载中的败墙张素法。可以用来拓印的工具较多，根据画面需要来选择工具，需要反复试验来把握工具的肌理和颜色的多少，不是很容易控制，多用于人物衣服刻画或背景大面积制作，不同的纸或布拓印出的肌理效果都不一样。例如在刻画牛仔裤的时候，可以选择纹理较粗的灯芯绒布料来拓印，颜色的多少和拓印时按压的力度都要经过研究来熟练掌握，否则很容易出现拓印不清晰，肌理效果不明显或模糊一片的情况。当代工笔人物画家罗寒蕾的许多作品中都运用了拓印法，在《单眼皮·冬红姐》（见图8-31）中，人物的衣服运用拓印法，将牛仔布料的质感刻画得非常到位，另

图8-31 罗寒蕾《单眼皮·冬红姐》

图8-32 方正《蕾丝的颜色之四》

外还有一些作品背景的棉纱布纹效果拓印等。

擦洗法是传统工笔画中用于修改错误的办法，当代工笔画创作者发现了擦洗后出现的朦胧感和斑驳感，能够使画面的视觉效果出现完全不同的意境。擦洗法分为干洗和湿洗，干洗也可以说是擦洗打磨，因为用到的工具是橡皮、砂纸、尼龙笔之类，在干了的画面上直接打磨，根据掌握力度和不同的材质来选择打磨的工具，湿洗就是传统的用毛笔蘸水慢慢洗掉颜色，同样也要掌握力度。擦洗后的肌理效果在细节处不明显，但大面积使用的话，效果会更加理想，有一些艺术家将其作为自己的艺术风格体现出来，在工笔花鸟画中江宏伟、雷苗等人的作品都已运用肌理形成了自己独特的风格。在工笔人物画中，经常用在人物衣着上，擦出纸张本身的纤维纹理来表现衣服面料的质感，湖北省青年画家方正就是在熟宣上进行打磨，他的作品《蕾丝的颜色之四》（见图8-32）中，远看是平面色块，近看是有深浅层次、斑驳厚重的颗粒感，以不同手法来表现衣物绒布的质感，背景的大面积应用也有虚化和增加层次感的效果。

揉纸法是计划所需位置，将局部有方向或无方向地揉出不规则纹理，根据不同纸的耐受力把握揉的力度，肌理的疏密也可以根据揉的力度来控制，揉纸后展开继续作画，或者涂染颜色，可以在正面上色，也可以在背面衬托，原理就是将纸揉伤，折痕处出现沁染的效果。也可以涂刷厚厚的蛤粉进行揉制，出现的肌理效果可以增强画面的厚重感，多用来表现历史沧桑感等。其中，徐惠泉的作品《文学家朱自清》（见图8-33）中的墨线，就是根据揉纸的纹理制作出如瓷器开片一般的效果。

图8-33 徐惠泉《文学家朱自清》（局部）

拼贴法是将制作好的局部贴在画面所需的位置上，根据画面想要表达的深层含义来选择肌理类型，拼贴局部可以选择任意材质制作肌理效果，制作完毕再拼贴在画面上，并在边缘部分做明显或不明显的处理，将肌理块面突出或都融于画面整体。拼贴的可以是肌理块面，也可以是画好的不同材质的局部画面，然后拼贴在制作有肌理的画面上，以增强对比度，突出材料的不同质感。一般拼贴还可以选择不同的材料，比如根据画面需要拼贴报纸等非绘画性素材，或者写好的字帖。总之，以服务整体画面，突出画面主题思想为主。在胡明哲的《雨》（见图8-34）这幅作品中，主体人物

图8-34 胡明哲《雨》局部

的上衣，就是用夹金箔的纸拼贴而成，纸张较薄，贴上去有皱褶形成，犹如衣服被雨水打湿的感觉，并保持了画面原有的建筑块面感。

脱落法是从我国传统壁画技法中汲取的精髓之一，壁画在漫长的岁月洗礼下，呈现出斑驳的历史年代感，被艺术家借鉴于自己的绘画创作中。脱落法多用蛤粉或其他厚重的矿物颜料厚涂，待完全干了以后，用砂纸或尼龙笔等硬质的笔进行打磨，使一部分厚涂的颜料脱落画面，露出底色，作出一种墙面剥落的历史陈旧感。脱落法运用时要注意颜料的厚度和打磨的力度，以及画面脱落部分结构的把握，也多用于表现深刻的主题，或有历史年代感和壁画相关联的主题工笔人物画创作。当代工笔人物画中运用较为出色并形成自我绘画风格的艺术家是唐勇力，他的《敦煌之梦·母亲的祈祷》（见图8-35）中，大量运用脱落法进行制作，在敦煌之梦整个系列作品中，运用最为突出的就是脱落法，将时间的痕迹巧妙地揉进创作中。其中的脱落法肌理制作和虚染法都是写意性的体现，在传统工笔人物画严谨的绘画语言中加入写意般的自由和随意，将画面的虚实放大，弱化了线的控制力，在深层意义上使当代工笔人物画向着中国画精神内涵更加靠近。

图8-35 唐勇力《敦煌之梦·母亲的祈祷》（局部）

贴箔的肌理技法在传统绘画中运用也较为广泛，但当代工笔人物画创作将金属箔的性能放大，所用之处除精细外，还大面积做烧制背景之用。传统的泥金，泥银被金粉和银粉所代替，金属箔则用来制作更多的肌理效果，截金法可以将金属箔切成细如发丝的形状，用来装饰细节，大面积地贴金属箔后，用熨斗和浸染硫磺粉的布来烧箔，是当代工笔人物画中经常出现的肌理技法，经过烧制的金属箔从色彩和纹理都有随机的效果，纹理的不同主要由烧制时使用硫黄布的纹理所决定，熨斗的温度和硫磺粉的多少都是影响其色彩变化的主要原因。金瑞的工笔人物画作品背景中运用大面积的贴箔烧箔技法，塑造出整个画面的金碧辉煌和虚实有序，既统一又充满变化。

沥粉贴金的技法在中国传统壁画中已早有运用，并在当代工笔人物画创作中加以发展，材料运用更为广泛。传统的沥粉贴金以七成粉、两成动物胶、一成桐油放在一起经过长时间搅拌混合，形成膏状物，根据画面需要控制其黏稠度和流动性，用铜皮制成的锥子形粉尖来进行沥粉，沥粉时要平稳流畅，和用线一样讲究起承转合，抑扬顿挫，然后贴上金箔，扫去多余部分，两个技法合在一起叫沥粉贴金。当代可用于沥粉贴金的材料众多，且更加方便，立得粉、蛤粉、水粉颜料、丙烯等都可以作为沥粉的材料，贴金可以贴金箔、银箔、铜箔、铝箔等，也可以用金粉调胶，丙烯金色等。这种肌理效果最能够体现细节的精致和画面整体的富丽堂皇，用于装饰性效果。

技法层面的东西比较容易掌握，在了解做法以后，经过大量实验，很多人都可以做到相似的制作，但是创作作品的好坏并不是通过表面的技法来评判的，而是看技法是如

何为画面立意服务的。

（三）肌理在当代工笔人物画中的审美意义

1. 审美价值的提升

"远观其势，近取其质"[①]是绘画审美的基本方式，当代工笔人物画中肌理的运用总揽了大部分的"质"，绘画中客观存在的肌理效果是观者欣赏作品时的一大看点，抛开传统的工笔人物画技法不说，肌理每一处的制作，都是通过创作者煞费苦心地经营而来的，对于提升当代工笔人物画的审美价值有重大意义。首先，肌理能显示出别样的物象美，世间万物风情各不相同，多样化的物象也需要多样化的技法来表现，对于众多自然物象的特殊形态，肌理似乎在表现力方面更加游刃有余；其次，肌理能够提升视觉美，欣赏任何事物，我们的感官都会排斥没有变化的单调物象，肌理的丰富表现力，无论是具象、意象还是抽象的表现方法，都能使工笔人物画这一视觉艺术获得更大程度上取悦观众的表现力；最后，肌理还能表现画面的情趣美，中国画本来注重的就是情感的表达，工笔人物画也不例外，相对于传统工笔画法，肌理在情感的表达上更加直观，很多时候接近于心理暗示，象征性较强，能够表现创作者的情感。例如，陈子的《花语系列》作品，整体的肌理制作背景和人物的融合，将创作者的内心所想表达的内容体现得淋漓尽致，使得画面的唯美之感也提升不少，可看性和趣味性相对于传统工笔人物画都有所提升。何家英的《秋冥》中毛衣的画法，肌理的制作把毛衣的质感烘托得更加逼真，趋近于当代的视觉文化。

肌理制作不仅打开了当代工笔人物画的创作思路，也提高了它的审美价值，在原有传统技法的基础上赋予它更多可能性。审美的转换促进了当代工笔人物画的全方面发展，肌理作为其中一部分的可创造空间，在与其他方面的共同努力下，促使当代工笔人物画的发展更为活跃。

2. 写意精神的凸显

当代工笔人物画已经不满足于写实和写真，而是要达到以形写神的目的，写意性是中国画美学中一个重要范畴，"写意"可以分为两层意思：其一，是理论的美学概念上"抒发一种观念、精神或状态"，是反映中国文化的一种基础状态；其二，是技术层面的关于绘画手段的体现。传统绘画强调主观内心世界表达的"形神论""外师造化，中得心源"，相比较形似，更加注重"神似"，工笔人物画缺失的写意性一直以来是艺术家关注的重点，传统的技法对于工笔人物画的创新和写意性的表达有很大的限制，肌理的随意性、不可预见性，如同写意画中笔墨在生宣上渗化，容不得慢慢去制作，即兴性强，注入感情直截了当，从技法上来讲，肌理的这个特质给工笔人物画增强了写意性的表现，中国传统绘画的表现更多的是表达心中之意，表达一种感情，主观表达占主要成分，肌理的运用在直观表达上比较占优势，对于"写意"这一传统观念有很好的体现，

① 田黎明. 缘物若水 [M]. 南昌：江西美术出版社，2010：4.

对于深化中国画精神内涵有一定的助力，这一点的加入，必将使工笔人物画在当代焕发出新的亮点。唐勇力的《敦煌之梦》系列作品中的脱落法肌理制作和虚染法都是写意性的体现，在传统工笔人物画严谨的绘画语言中加入写意般的自由和随意，将画面的虚实放大，弱化了线的控制力，在深层意义上使当代工笔人物画向着中国画精神内涵更加靠近。

3. 丰富了当代工笔人物画的艺术表现

任何一种艺术形式都有其他艺术形式无法替代的感觉、特点和表现方式。绘画语言是艺术形式的外在层面，它的发展带动着艺术表现形式的多样化。肌理作为一种绘画语言，它的内部分类是强大的，具有可塑性和自由发展空间，这种极具变化和发展力的绘画语言对于工笔人物画的表现形式来说是非常具有实际价值的。艺术家在表现物象质感的肌理制作上的探索，不断地推动工笔人物画绘画语言的发展，丰富了当代工笔人物画的艺术表现力，肌理制作手法上的层出不穷，增加了工笔人物画绘画语言的丰富度。从传统的"十八描""勾线填色""三矾九染"到现在各式各样的肌理制作，尤其是工笔人物画中主体人物的表现，衣着、头饰甚至精神状态都有不同的表现手法，比如表现农民和老人的时候，从材质上可以选择粗糙的皮纸等来做依托；表现虚幻氤氲的氛围时可以用泼彩、擦洗或者揉纸等制作，表现衣着不同材质的时候，也突破了传统渲染皴擦的方法，改用拓印、喷染、立粉等。如此多样的新的肌理绘画语言的表达，给当代工笔人物画的突破和发展注入了新鲜的血液，让艺术家有足够的空间去发挥、去探索、去诠释画面主观意趣，推动了当代工笔人物画的革新。肌理的不断探索给当代工笔人物画表现创造了更多的辅助手段，在很大一方面，对于中国绘画精神的表达也起到了推动作用，肌理自带的"写意性"完全符合中国传统绘画精神内涵，且突破了传统工笔人物画较为单一的表现手法，将"写意性"融于工笔人物画中。

4. 艺术家个人风格的形成

当代工笔人物画要发展就要有发展的状态，如果和传统工笔人物画一样千篇一律，毫无个性和特色，也就失去了创新性，观者也会感到乏味，久而久之大家都会产生视觉疲劳，那么工笔人物画就会停滞不前。不同的艺术家都会有不同的创作想法和表现风格，每个人都努力地去表达自己的观念，突出自己的画面风格，形成自己的特色，当代工笔人物画坛将会充满鲜活的生命力。在继承传统的基础上，肌理的注入给工笔人物画带来了更多的可能，艺术家用肌理的独特魅力和艺术价值为自己的作品增色升华，一种成熟的技法就可以成就一种风格，"形式是人为的，感受是自己的。"①肌理的独特意味为诠释画面主观思想锦上添花，并对创作者的创作观念起到深化表达的作用。每个人的绘画观念都有所不同，习惯性的创作理念和制作技法也不同，绘画风格的形成在于对绘画语言的熟练把握和个性化运用，一个成功的对画坛有推动作用的艺术家，必定有着鲜明

① 唐勇力. 厚德载物 [M]. 南昌：江西美术出版社，2010：25.

的创作风格，这是一个对艺术相关的某个问题有深入研究的人才能做到的，而肌理就像是一个个性化的符号，如果没有对某种肌理制作方法研究透彻，掌握它所有的可变性因素，很难做到个人风格的明确和创作的成功。如唐勇力的脱落法，陈子的积色法，王仁华的积墨法等，个人艺术风格明显，在制作肌理与画面相协调的同时，对于艺术家风格的形成也起着至关重要的作用，不仅在于绘画的表现形式上形成标志性的语言和画面特征，更深化了艺术家的观念，在肌理中注入了自我的精神和情思，才能赋予肌理在画面中独特的个性特征，形成独具一格的个人艺术风格。

第九章 当代工笔人物画写意性表达案例研究

　　工笔画与写意画是共同文化核心下的不同外在表现形式，"写意"在《辞源》中总称为"宣曳书写，描摹心思"，即带有很强的抒发性、描述性和记叙性，相对工笔而言写意更能抒发出个人的思想情感。"工"和"写"是相对而言的两种绘画外在表现形式，由此产生了不同的气韵，写意画以水为媒介，故气韵一般产生在水和笔上；工笔画的基本技法是勾线和添色，线是第一位，色是第二位，绘画本身的视觉效果也是产生在色上，用色来弥补画面的效果，使画面协调统一。"写意"是一种语体形式，更是中国艺术精神表现的美学传统，它不仅含有画家在艺术创作时想要表达的精神思想和审美情趣，也可以理解为以书写性的笔法来描绘胸中之意象，写意画至宋代开始与工笔画并驾齐驱。若将工笔和写意回溯到起源时，便会发现两种绘画形式都具有写意性，前者为"细笔写意"，后者称为"粗笔写意"，不管是工笔还是写意都能将中国传统绘画的文人精神和艺术精神完美地表达出来。无论"工"还是"写"都注重"意"的表达，通过对唐勇力、宋忠元、李少文等当代画家的作品分析研究能将"工"和"写"完美结合，他们为当代工笔人物画创作新领域作出了巨大贡献。

一、唐勇力工笔人物画的写意性

　　唐勇力早期毕业于河北师范大学艺术系，后留校任教，1982年在中央美术学院进修，1985年考取浙江美术学院研究生，在顾生岳先生麾下主修工笔人物画，后分别在中国美术学院、中央美术学院任教多年，任职教授、硕博士生导师，从专业研究而言，在中国改革开放四十多年来，他为中国画的继承、发展、创新作出了突出的贡献。经过几十年的教学研究和艺术实践，不断提高自己的专业技能和文化修养，在他的艺术实践中，善于学习，勇于创新发展中国文化的优良传统。

　　唐勇力的绘画艺术成功地说明：写意人物画艺术有着悠久的历史，广泛而深厚的传统中国绘画艺术仍然具有强大的生命力和巨大的潜力，可以意识到中国传统绘画本身的古典形式与现代形式的变化。唐勇力将传统绘画的民间艺术和西方绘画艺术相结合，通过将工笔和写意相融合表现出强烈的地域文化特点，为当代中国工笔画创作实践提供了良好的参考模式。

（一）唐勇力工笔人物画中人物构图的写意性

在传统中国画中，"立意"是尽"意"的手段，"意"才是艺术家真正的主观创作意图，是人们创作中构思和表达所要达到的最终目的。而在创作初期，立意是体现画家要表现的艺术思潮，艺术思想体现到画面中给人最直观感受就是构图。可见画面的构图是一幅作品的基础，画面的图示语言，形式结构的处理是能否传达画家的写意精神的关键。

1. 立意

唐勇力的工笔人物画在构图方面，以气势为主，打开古人的旧套，注重"意"的表达。中国美学"意"的理论源远流长，历代画家对"意"各有精辟之论。孔子《周易·系辞上》曾提出到"立意以尽意"，画家唐勇力强调的"工笔人物画写意性"中的"写意性"就是随意、随心、随感。主要是讲在绘画过程中，比较随意随性地去画，而不是严格按照一种程序去画。

在唐勇力的《敦煌之梦》系列作品中有现实人物、民间人物、青年学生，也有敦煌壁画里面的人物，把他们超时空地处理在一个画面里，就好像佛教艺术中的彼岸，表现从现实到彼岸的一个过程。他的画作不但有高古感，而且也有现实感、未来感，总是闪耀着一个理想的光，画中的人物也非常健康，在遁入信仰境界里面的人，心比较沉稳，无欲而刚。

图9-1　唐勇力《敦煌之梦·城市乡民》

《敦煌之梦·城市乡民》（见图9-1）的画面中用了大面积的白色和棕色，局部巧妙地穿插使用了绿色，仿佛是镶嵌在戈壁滩黄土高原上的一颗翡翠，一颗明珠。从唐勇力《敦煌之梦》一系列的创作中，可以看出唐勇力的创作从"心中有意"到"心中之意气"的转变，既具有具象的内容，又具有抽象的成分，既有再现的形物，又有表现的意识，既强调客观的真实性又强调主观的意志性。画家的品格、胸襟、气质、素养、情感只有熔铸于现实才可能丰富了"意"的内涵。

图9-2　唐勇力《大唐遗韵》

在唐勇力的《敦煌之梦·母亲》这幅画作中，画中老太太的微笑并不是一种浅薄的微笑，而是带有一种怀想一种寄托，这是他确立的一个观念——立意的观念，这种观念体现了中国传统美学观念，即重"意"的观念。唐勇力的作品在立意上，具有浓郁的生命意识和写意的精神，《大唐遗韵》（见图9-2）中人物的神情姿态展示着古拙、恢宏、雄厚的"大唐气象"，既是一种对大唐盛世文治武功的讴歌与赞美，又是对整个中华民族悠久灿烂的古代文化的讴歌与赞美。薛永年在《谈写意》中认为：写意体现了中国

艺术精神的一个重要方面；还涉及中国画的思维方式和表现方式，讲求写意也就讲求中国艺术的民族特色。中国的艺术精神，涵括了两个方面：一个是"载道精神"，注重群体意识的表达，以及人际和谐的秩序。一个是"畅神"精神，也可以叫"写意"精神，比较关注个体意识的自由和个人精神对物欲的超越。

唐勇力从敦煌壁画里面找到了一种艺术理想的光，这种理想的光不仅仅是佛教艺术中那种理想的光，而是把现实的光，未来的光都融进去了，在唐勇力《敦煌之梦》一系列的创作中，他的形象思维带有一种重视立意的，一种有味道的内容。画面中的人物形象给人一种中华民族的无限自豪感，一种面对一个有绵延五千年历史的文明国度的崇高感，让人产生英雄感、力量感。

工笔画的写意性是决定作品格调品味的关键。唐勇力凭借自己的崇高的文学素养和超人的艺术天赋将写意性渗入自己的工笔人物画创作中，人物与背景的浑然天成，把"畅神"精神和"载道"精神融会在了一起，创造出了自己特有的"厚德载物"精神。

2. 布局

传统的中国画生动有节奏，情景能交融对比而调和，动静又互衬，加上主大次小，虚实相生的主观观念，都是极妙的构图章法，章法就是画面的布局，即构图法，顾恺之将此称作"置陈布势"，谢赫"六法"中叫作"经营位置"。物类的对比、运动、态势、节奏、对称、排列、分割、变异、纵横、凝聚、疏散、虚实、平衡、比例、主次高低、前后都是构图中的重要因素。

唐勇力的工笔人物画在布局方面，以气势为主，改变了传统的旧套，而是比较随意，用心的经营画面，注重"意"的表达。"布局先须相势，盈尺之幅，凭几可见，若数尺之幅，须挂之壁间，远立而观之，朽定大势。"吴昌硕先生说："作画时，须凭着一股气，在诗书画治印等布局方面，均以气势为主。"散点透视是传统工笔人物画的独特风格，唐勇力的工笔人物画在布局上继承了这一传统构图因素，又借鉴了西方艺术的构图因素，用现代人的审美观，探索出了更具新意的构图，营造了当代中国工笔人物画的写意氛围。在唐勇力的《大唐遗韵》中，画面描绘了神情各异的宫廷乐女，人物共分三组，构成了排列上的节奏感，整个画面构成，人物大小及远近安排相互之间的关系使人有一种进入唐代的感觉并感受到博大精深的大唐气势。在《敦煌之梦·远古时代》中，画面中有古人，也有今人，把古和今融合在一起，这种独特的布局方式超越了传统散点透视原则。唐勇力结合了壁画和卷轴画的传统构图方式，加入了写实和浪漫的色彩，创造出了一种崭新的时空语言，给人一种丰富的艺术想象空间。

构图在绘画中，呈现的格局可以千变万化，这给予画家在绘画创作中充分自由的选择，可以创作出任何适合自己的"意"的构图，同时也要注意到"势"在形象变化中的作用。例如，《湘西情》之三中，人物不依靠云，也不依靠翅膀，而全靠墨线所表现的衣裙飞舞的风动感，与人的体态姿势，来表现飞的意态，画中构图安排上、形象动态上、

线条的组织运用上、用墨色上，均注意气的承接连贯，势的动向转折给人一种蓬勃灵动的生机和中国绘画特有的生动性。

中国画章法讲究立意定景，要求在画面上"远则取其势，近则求其质"，根据画面结构"立意"的需要运用，实则呼应，开合、藏匿、繁简、疏密、虚实、参差等对立统一法则来布置章法，并巧妙地处理画面的空白，使无画处皆为妙境。唐勇力的人物画在图式结构与艺术语言上反叛了这一文人画传统的构图式圣灵。主要表现在图式虚与背景实。文人画确实把"空灵"当作作品的生命来看待，而唐勇力的画满就是实，很少是"白背景"。例如，《失学的孩子——希望工程》，呈现一派"满堂彩"的图式，从而也反映出画客朴实的品格和厚实的胸襟。

（二）唐勇力工笔人物画中人物造型的写意性

中国画本身是线造型——平面的线造型，讲究以形写神，"传神写照"。以线造型的写意性是使线条造型的风格侧重于表现而非再现，侧重于写意而非写实，因为线本身是对自然物象的抽象表达，它表达的是艺术家个人情感、情绪的物化形式。线的长短、粗细、刚柔、徐疾、顺逆、虚实都带上了创作者的意志。

线在工笔画和写意画中寓意不尽相同。工笔画中的线，作为主要的造型要素，构建、支撑着整个画面的结构，是高于生活的图案化、表现化的一种形式，是渗透了主观"意"韵的客观反映。而写意画中，线条不再占有画面的统治地位，仅用来传神达意，不求形似，重神似，粗笔线描和意象的墨韵成为写意画主要的视觉风格。而唐勇力将两种风格神韵很好地结合创造融于一个画面中，主要体现在他的人物的意象造型和线性造型上。

1. 意象造型

意象造型是画家将主观的审美观念和意念与客观物象融为一体的独特表现方式，主要体现在师于物而得于心的形象。

唐勇力的工笔人物画在造型表现方式上是写实的，但又并不完全写实，主要以线造型为主。他成功地吸取了西方写实主义的造型精髓，并结合汉唐艺术的造型元素，形成了自己的"唐风"，在个性创新层面上超越了它们。唐勇力画下的人物造型饱满，巧妙地把握了人物的精神状态，将人物的神情表现得惟妙惟肖。如《大唐盛世》中，圆的线条，组成的眼睛，包括脸颊，鼻子都是圆的。肩膀也是圆的。给人一种神秘感和博大有力度的形式感。画中人物的造型超越了物象本身实体的形态。结构、时间和空间，是画家用心灵去感悟认识对象，把握客观实体创造出来的，画中人物造型的随意性体现了画家高超的造型技术和丰富的想象力，更体现他独特审美趣味，浑厚的绘画修养和天才的创造力。而这种圆圆的造型灵感源自唐勇力到洛阳考察龙岗石窟，到芮城、西安、麦积山、嘉峪关、兰州、敦煌等地考察古文化遗址，以及对魏晋时期的造像艺术和汉唐时期的绘画艺术加以研究。

"意象"之灵魂是人物的"情思"，是画家在感悟对象中产生的视觉形象，这个形

象是中国传统美的"不似之似"，更是现代审美观念的产物。唐勇力的人物造型在似于不似之间，画中模特是从客观现实生活中写生而来的，但又不是完全按照客观物象的再现，而是经过了自己主观的艺术处理，调整的。存在决定认识，意识是一幅绘画的灵魂所在，通过造型，客观地对对象进行描绘，让感知得到一种有意义的意境，意识往往是潜在的。例如，《大唐遗韵》在人物形象的塑造上，对象的真实感与创作者主观创造性的"意"达到了精神境界上的融合，因此在绘画造型意义上的"象"能很好地体现画家的艺术个性，绘画的形式美也得到了充分的发挥。《湘西情》中（见图9-3），他对于背景的描

图9-3 唐勇力《湘西情》

绘用笔颇多，他笔下的树林和牛群是具有象征意义的，他塑造的人物也并不是写生中的人物，而是他印象与理解中的人物。其中的趣味独特，人趣、物趣浑然合一。

2. 线的书写性

工笔和意笔是两种不同的审美形态的线描形式。工笔线描线条的个性风格寓于严谨的一笔一画的勾勒之中，需在不停地修正中去实现，预先设想艺术效果；而意笔线描要求即兴发挥，将主观的情感、修养融入笔法之中，用笔自由、变化丰富。外象疏灵，虽然讲究用笔，但更注重总体形象的准确、生动、洗练，工笔线描并不能替代意笔线描的功能。以线造型是工笔人物画最基本的语言，虽然只是简单的一条线，但这一条线却蕴含着一种中国文化，多条线组合成的形式、韵质又构成了中国画的笔墨韵味、中国文化的精神指向。

唐勇力在长期的创作与实践中将工笔和意笔，线与造型完美地融合在了一起，创造出了自己的独特的线描艺术语言和线描精神——线条的书写性。他的工笔人物画，其文脉主要是来自中国汉唐的壁画。唐代壁画在某种程度上"写"的成分比较多，有一种一挥而就的速度感。

当初次描绘客观对象时，总是先看对象外轮廓的边缘性，从外形轮廓入手。因为任何形体的外形都出于光源清楚的背景中，它们的形状所显示出的轮廓剪影是人们第一眼就能看到的，从初学者线描的练习中，我们可以了解到这一点。外轮廓也不是仅仅只是单纯的线条，而必须要和造型联系起来。对于丰富而充满内涵的客观对象，首先考虑的是如何用线表现其造型的有无和准确。

线的粗、细、曲、直、钝、挫、长、短等都是应该在造型实践中，从客观对象中提炼出来的。这些线条是画家情感的琴弦，是主观和客观统一的结晶。随着对线运用熟练程度的提高，当进行艺术表现时，首先要做到的是造型准确、描绘充分、线条组合协调。然后要充分研究客观对象，将客观对象与主观情感完美的结合，使作品上升到一种较高的精神境界，如《敦煌之梦·千手观音》（见图9-4）。这时，线条也就变成了一种个

性语言。线不仅仅是用来造型的，而且还可以用线来引发思维，传达出丰富美妙、千变万化的心声。

形成画家个性语言的灵魂是线的组合形式，最能说明这一点的中国传统的绘画，历代画家留下的如"吴带当风""曹衣出水""高古游丝""春蚕吐丝""屋漏痕""折钗脱""锥画沙"等，表现出丰富多彩的线条组合形式。

成熟的线条组合，画面上所有线条互相之间都构成了韵律，组织严谨，不可分割。线条之间的空白、线与线的组合如同交响乐的旋律，从视觉上给人以美的享受。我们要善于学习古人的线描成果，从中体悟线条组合，同时借鉴国外艺术中线的表现形式，在实践中为中国线描这一古老的艺术形式开辟更广阔的道路。

图9-4　唐勇力《敦煌之梦·千手观音》

线条的研究有三条途径：一是对客观对象进行大量的写生，研究客观对象；二是博鉴古人杰作，掌握传统的线条技法，同时学习国外艺术家用线的技巧；三是加强书法练习，在书法中体悟线的美。

（三）唐勇力工笔人物画绘画语言的写意性

1. 技法

工笔人物画有"三要"，分别是："坚""透""浑"。其中"浑"最难做到，唐勇力从两个方面解决了这个"问题"，一是打破行与线的界限，使之濡染琳琳，重彩厚涂，然后任其剥落，使之纵横斑斓。这两道"工序"，唐勇力分别命名为"虚染法""剥落法"。

脱落法本质意义上是随意性的，它的基本要素是：随意构图，随意造型，随意勾线，随意擦染墨色，随意赋色，任其脱落，局部修补，全面调整。

与当下的工笔人物画相比，唐勇力的作品确有一种整体上的灵动与浑然。如果进一步分析，我们还可以从他的效法点上得到启发，即使他对唐贤作风的沿革，高焉者如宫廷画师，下焉者如民间画工，风气所归，都讲究回情敷彩，尚势求力，华滋的重彩，均见一种气象，唐勇力沉潜于此，受到影响，也得到启发。例如他的"剥落法"仿佛就涵养了那种气象，包括他特别用力的色彩和肌理，它们仿佛都是气象的自然生成，气象则是它们的必然外化。

敦煌壁画经过一千多年的风化，氧化。产生了剥落的痕迹。唐勇力由此创造了"剥落法"，以染为主，追求一种陈旧感、时间感。唐勇力的《敦煌之梦》系列，把现代人物和有些剥落的壁画形象置于同一画面中，使古今时空发生联系，让我们产生丰富的联想，联想到敦煌、丝绸之路和中国的历史。

脱落法的随意性使他在创作的过程中时时能够体会到必然和偶然的刺激，他的创作

心态始终处于一种艺术创造的兴奋状态，脱落法带来的是绘画心态的波动与平衡。《敦煌之梦——盲女之歌》在形式结构上是现代的，在时间和空间进行了重组，画面具有梦幻般的荒诞陆离，平静的盲女与喧嚣的神灵形成强烈的对比，画面的展开与延伸仿佛创作意识的流动。绘画描述的是现代人的生活状态，在人物的造型上，他用脱落法描绘人物服饰和画面背景，面部刻画仍然是传统的勾线赋色，他刻画的不是对人写生的形象，而是由形象而来的"意象"。具有现代意味的形式结构和意象色彩的形象塑造为脱落法的运用提供了必要的前提，它作为一种绘画语言在与形象和形式的共存中才能充分地发挥其写意性的。

唐勇力在《敦煌之梦——顶礼膜拜》中，脱落法产生的协议效果与画面的形式语言达到了完美的统一，它给画面带来的不仅仅是审美上的随意性，而且对于绘画的沧桑感、历史感和厚重感上也表现得十分充分，将绘画本身的写意性凸显出来。在《敦煌之梦·拜佛》（见图9-5）是《敦煌之梦》系列中比较重要的一幅作品，作品在立意上具有浓烈的审美意识，绘画中抽象性色彩的观念和富有表现主义特色的脱落痕迹代表着一种崭新的审美理念。《大唐遗韵》是虚染法的典范之作，描绘的是盛唐时期歌舞声乐之盛况，从一个侧面反映了大唐帝国的仪式和威仪。在工笔绘画里，"染"是一个极其重要的一个环节，传统的工笔绘画以线造型。虚染法的理论根据仍然是绘画的写意性。虚染法在虚染对象的时候，常带有极强的随意性，它着眼于对象点，而结构的渲染，配合染高染低法的穿插运用，技法灵动而自由，不受线的束缚。当运用虚染法时，有时会有意地将墨和色染出界线外，不留笔痕而形成虚茫，使画面透出空灵、飘逸的效果。游丝般的、圆中见方的细线描和虚染法是相辅而成的。在成熟的线条组合形式中，线条相互之间的组合构成了画面的韵律，线与线之间有变化的空白，成为内在的节奏。虚染法在有节奏的旋律中，犹如进入了一个自由的天地。充分发挥出虚染写意的功能，全面营造出一种虚实相生的艺术效果。

技法是为意境服务的，工笔绘画技巧的精细在这里完全是为绘画的意境服务的，绘画并没有因为技法上的严谨而失去其本身的写意性。在唐勇力的工笔画艺术中，他有很多的题材或场景本身就具有浪漫主义的色彩，虽然在艺术表现上采取了工笔绘画的语言形式，但语言要诠释的仍然是题材的精神内涵，因此他的工笔绘画在艺术创作的理念上就是写意性的。

2. 色彩

在色和墨的关系上，有"色不碍墨，墨不碍

图9-5 唐勇力《敦煌之梦·拜佛》

色""色墨交融""以色助磨光，以墨显色彩""墨中有色，色中有墨"等精辟的论述。

工笔画中色的运用一直是遵循谢赫在"六色法"中提出的"随类赋彩"而展开的。"赋"通敷、授、布；赋彩即施色。随类，解作"随物"。《文心雕龙·物色》中写道"写气图貌，既随物以宛转。"汉代王延寿在《鲁灵光殿赋》中写道"随色象类，曲得其情。"在这里说到了赋彩要以客观现实为依据，随物象类别的不同而赋彩。它不是纯自然色的再现，它是画家意象思维的结果，如赭石梅花等，都不是物象本身的固有色，而是画家联系、虚构出来的。

唐勇力的特点还表现在色调的处理上，主要使用棕色调和白色调，这和他创作主题是息息相关的，透露出一种苍凉感、黄土感，类似于西北的感觉。他用棕色调这样的中性颜色，是复色，而不是原色，实际上这是他借鉴民间艺术时的一个变化，因为民间艺术的原色比较多，这种复色比较沉稳，这是他对色调的追求。如《敦煌之梦·城市乡民》《敦煌之梦·礼佛》（见图9-6）、《敦煌之梦·西部风情印象》（见图9-7）。唐勇力在用色上几乎是严格地限定于从上述唐代壁画中能看到的那几张较为单纯而响亮的色相，其中最主要的赭红、绿、米黄等色，也正是唐代民窑烧制出的。今多见于唐帝王陵墓出土殉葬品陶俑外观的釉色色相——唐三彩。古代壁画内容可能比较烦琐，但是却有整体感，并且有色调。唐勇力的《敦煌之梦》系列在这方面体现得非常明显，使用棕色、白色这样的基调，局部用绿色，显现出西北的特点。在满是黄土的新疆，走上几百千米，忽然发现一片绿颜色，就会让人激动万分。仿佛是镶嵌在戈壁滩黄土高原上的一颗翡翠、一颗明珠。

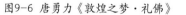

图9-6 唐勇力《敦煌之梦·礼佛》　图9-7 唐勇力《敦煌之梦·西部风情印象》

中国画多用对比色，工笔画里的石青、石绿和朱砂，写意画里的花青和赭石，对比十分强烈，又由于墨线或金线的调节作用，加上空白背景的艺术技巧，使画面从对比中调和，产生美感。

中国画虽然是"随类赋彩"，表现对象的固有色但不是纯客观的自然主义的描绘，为了强调对象的特征，或为了画面的艺术效果和主题思想的表现，在适当的场合可以进

行变色。

3. 笔与墨的关系

笔墨是中国画的术语，有时亦作中国画技法的总称。在技法上，笔通常指勾、勒、皴、擦、点等笔法。墨指烘、染、破、泼、积等墨法。在理论上，强调笔为主导，墨随笔出，相互依赖映发，完美地描绘物象，表达意境，以取得形神兼备的艺术效果。张彦远在《历代名画记》中写道："骨气皆本与立意，而归乎用笔。"运墨而五色具，是为得意。其强调立意和笔墨的主从关系。

梁荆浩在《笔法记》记载："夫画有六要，一曰气，二曰韵，三曰思，四曰景，五曰笔，六曰墨……墨者，高低晕淡，品物浅深，文采自然，似非因笔。"可见古人对墨色纹理有深刻的认识。在现代中国画创作中，为了追求新的艺术效果，丰富表现手法，许多画家大胆探索，进行创作实验，产生了各种与传统笔墨完全不同的艺术效果，使人们对艺术肌理的制作有了新的认识。在绘画中，探索肌理的原因与肌理在画面上的作用直接相关。主要可体现在三个方面：其一，营造意境，使画面更显气韵生动，丰富多彩；其二，体现质感，斑驳剥落，随机成趣，扩大了观者的审美视野，增强了审美趣味；其三，与传统笔墨交相辉映，相得益彰，更能充分表达画家的思想情感。

肌理是一种独特的艺术语言，我们可以在运用中驾驭它，强化它。如何驾驭使用它则需要对生活的细腻观察，对自然界的偏爱及对人类众多文化遗产的吸收。在古老的器物上，在自然界的青山绿水中，寻找、发现自然永恒之美，创造完美的艺术作品，如《大唐遗韵》（见图9-2），画面中整个意境带有清韵华滋，浑厚沉和大唐风韵，笔墨婉丽，气韵高清，巧写象成，亦动真思。人物形象的处理上刚健中带有婀娜之致，劲力中含有和厚之气。画意离不开笔墨，"意为笔之体，笔为意之用。"画意为先，笔墨全为画意服务，以笔见形，以形组成画面，意境全由画面而显出。

二、宋忠元工笔人物画的诗意性

宋忠元是中国改革开放以来，浙派人物画的重要代表，他与李震坚、顾生岳、周昌谷、方增先齐名，被称为浙派人物画的开山五祖。除了对西方绘画中"注重结构"这一要点借鉴巧收，宋先生的人物画之所以能在一个时代中脱颖而出，也是因为其对传统绘画技法及画面诗意的继承与发扬。一直以来，谈到"诗意"，世人大多只想到山水、花鸟所呈现的义人一脉，却鲜有人看到其在人物画中的凸显。当代绘画中浙派人物画是文化诗性的典型，它既吸取了文人绘画的情致表达方式，又规避了文人画在造型上的软弱无力，最终达到形神兼备，诗意交织的效果。宋忠元工笔人物画的诗意特征，是传统笔墨的继承与创新，在薪火传递中，锻造出独有的诗味境界。

（一）以诗率意

"以诗率意"，即以作诗的方法作画。虽然诗、画有异，但也不无相通之处。以作

诗的方法作画是符合绘画本身诉情言物之情怀的。这一方法，简言之，诗心的挥发。中国画中诗意的挥洒与表达，主要包括四个方面：构图；用笔与用墨；简淡赋色；留白。下面主要从构图、用笔与用墨和留白三个方面来看宋忠元工笔人物画的诗意性。

1. 构图

就构图的布置来说，有三大注意事项：突出主题；合理化透视；人物与配景的关系。主体的突出，相对简单。宋忠元先生的作品，几乎都吸取了西方的集合构图的原理，将单个人物置于黄金分割的中心位置。透视则相对复杂，因西方绘画理念的流入，所以宋忠元的"诗意"建构并非传统意义上的散点透视，换言之，不再是"一花一世界，一物一透"，而是焦点透视与散点透视的糅合。早期"诗意"初成时的工笔肖像画，几乎都是西方透视与中国笔墨的组合。中期以后，开始出现变化，在《曹雪芹》中，曹雪芹的人物透视是典型的西方原理，而前景的石块、背景的水岸亭台，枝丫的鸟雀，则是传统的水墨写意方法，起到了很好的画面层次的分类与递进；到《欣慰》一图，两种透视法的混用达到最高统一。人物透视是西式的，但人物衣纹的表达间糅了平面化散点原则；背景透视是中式的，人物与背景的关系表现，却又是有纵深感的西方远焦法。至于人物与置景的关系，则主要有两个基本点。

（1）主体形象的选择

人物形象上，诗客骚人、文艺名家自是诗心创作的首选。宋忠元有意识地选择了一些历史人物入画：唐代诗人骆宾王（见图9-8）、清代文人曹雪芹、书画名家潘天寿、邓白等。此外，江南春夏的少女，也是"诗意"绘画的一大题材，如《闲庭消夏》（见图9-9）、《柳荫图》（见图9-10）。常言道，少女情怀总是诗。更何况，中国诗史中，早有借美人喻情怀的先例，屈原的《离骚》、曹植的《洛神赋》自不必说，唐代朱庆馀的《近试上张水部》，就曾以新嫁娘自比，借一句"画眉深浅入时无"问自身前程。

图9-8 宋忠元《骆宾王》

图9-9 宋忠元《闲庭消夏图》

图9-10 宋忠元《柳荫图》

（2）配景的选择

配景作为烘托主题的催化剂，其所指的象征性，是烘托主体。除此之外，它同样要为诗境服务。《闲庭消夏》中的帘外清竹，是平常所见植物的一种，其所指的意义，则

是中国传统文人最爱的四君子（梅、兰、竹、菊）其中之一；《柳荫图》选用了江浙一带的亭栏，虽然寻常普通，但却是烘托江南如诗景色的最佳代表（见组图9-11）。《盖叫天像》以苍劲老松一株，横侧述怀，喻名家风骨；《欣慰》更是以书册卷轴、传统山水、花鸟为画配景，烘托三位名家潘天寿、诸乐三、吴茀之的艺高德重，泯然时空之风采（见组图9-12）。

组图9-11 宋忠元《闲庭消夏》局部与《柳荫图》局部

组图9-12 宋忠元《盖叫天像》与《欣慰》

2. 用笔与用墨

笔墨的运用方式，决定了中国传统绘画独有的画面形成与审美特点。自赵孟頫提出"书画本来同"以来，书法用笔应用在传统绘画中，已成为学界所认同的现象。在宋忠元工笔人物画中，笔墨的讲究主要有两个部分。

（1）线条的用笔与张力

绘画工笔与写意的区别，在于线条不能借皴、擦变化之势塑造形体。怎样凭借线条的组合来架构人物，且赋予其生命，甚至凝聚"诗意"并传达，成了一个极具挑战性的问题。宋忠元选择了"骨法用笔"的方式来解决。他以永乐宫壁画的线条形式，来勾勒人物形态与衣褶。纵观宋忠元的工笔人物画作品，尤其是中后期作品，可见线条秀润、质挺，收笔处不见尾痕，虚实相接，富有弹性。流畅的线条，让人物跃然纸上，眉目传神，也让置景平整规例，奠定了其画安宁而不枯燥、清婉而不工靡、张扬而不跋扈的基调。

（2）墨色的晕染

墨色的晕染主要应用在画面人物的头发、眼睛、眉毛及其他相关景物上。宋忠元采用的依然是陈陈相因的传统方法，只是画境不同，墨染的程度也不同。例如，同样是女子头发，在《闲庭消夏》（见组图9-13）中，因为人物是一个穿着开衩旗袍的纳凉少女，所以其发髻及髮发的墨色并没有染得很厚实，而是淡淡地道染几层，给夏暑乘凉留了几分清凉感；而《柳荫图》中，因为时节虽暖却并不炎热，其长发及刘海则染得相对厚实黑亮，与女子身上那件毛衣相映衬，给人一种"吹面不寒杨柳风"的诗意。

组图9-13 宋忠元《邓白教授》局部与《闲庭消夏》局部

在处理传统的中式椅子上也表现得有所区别。《邓白教授》中的侧立黑椅，用墨远比《闲庭消夏》中，少女斜靠的那张要沉得多，厚得多。究其原因有二：一是自然环境的关系，《邓白教授》的人物环境是室内书房，《闲庭消夏》中的女子，则是在半开放式的小亭中，采光要相对明亮一点；二是画面主题不同，《邓白教授》要表现的是一个老学者的形象，自然要以有时代性的家具——桌、椅等来烘托人物性格与年历。《闲庭消夏》所体现的则是午后纳凉的情形，主题基调要相对轻松一点。因此，可以看到，《闲庭消夏》的椅子，墨染的效果稍淡，在扶手靠背处有明暗区别，既表明白天的时光，也通过这样的对比，形成一种明快的节奏感。

纵观宋先生绘画创作，即便只是"诗意"观念的初成期，傣族少女画是用色明丽而不过分华艳。中期以后至后期，无论是《盖叫天像》《闲庭消夏》，或者用色稍重的《欣慰》，基本都以一个统一色调为主，在画中配染上同系或邻系色彩，使画面沉静归一，颇具诗家美学的特色。

3. 留白

留白比较特别，因其是渲染气氛的催化剂，所以探讨时不能割裂置景与题跋。在宋忠元的绘画作品中，留白主要以两种形式存在画面空间内。一是以底色形式存在，即通过平涂底色的方式，形成一个连贯气脉的背景空间，以此营造虚淡的隐退感，创造画面之外的第二空间，如《盖叫天像》《曹雪芹》，画中底色既能有烘染效果，突出主体人物，更自发成为文字题跋的第二纸张纹理，配合画上的诗、文题跋，激起发散式的诗意联想。二是以几何分割的方式存在，即在画面中，借由巧妙的构思，以按比例分割的几

何空间充实留白的空间。一般而论，即以置景的一部分合成画面空间，达到互动的参与感，强化画中人所处的环境。比较突出的典型画作是《邓白教授》，其画面中的博古架，既以复古之特征暗示人物框架，也同时凭借规则的空间间隔参与到背景空间中，同前景中的人、桌和椅形成鲜明对比。并且画中博古架赋色的深浅变化，又暗示了光源的方向。而《柳荫图》中，江南特色的小亭栏杆和亭檐，则缓冲了背景色的单调，最终聚焦视觉中心，强调画中人物的心境与诗情环境。

（二）借诗成意

在传统文人画的绘画作品中，借诗成意的方式大概有两种，第一种是诗词字句的题跋，第二种则是直接以诗句内容化入作品内容当中。

1. 诗词题画

有关诗句题跋绘画作品，早有前人总结过。梁实秋曾在《读画》一文中说："画中已有诗，有些画家还怕诗意不够明显，在画面上更题上或多或少的诗词字句。"[①]宋忠元在创作《曹雪芹》时就用了这一方法。画中左边留白处有诗四句："燕市哭歌悲遇合，秦淮风月忆繁华。新仇旧恨知多少，一醉毷騊白眼斜。"[②]资料搜索得知，这是截取自爱新觉罗·敦敏的诗《赠芹圃》。敦敏与曹雪芹私交甚好，因此才有赠诗一说。

2. 以诗入画

以诗入画的方式亦不外两类。第一类是"拿来主义"。直接用古人诗词内容进行创作的不乏其人，浙派的方增先就曾意取唐代李绅的代表作《悯农》（其二）作为题材，代表作《粒粒皆辛苦》；宋忠元作为后学，自然也借鉴了这一方式。在《曹雪芹像》中，前景是一块苍劲的老石，诗人站其后，左手搭石，右手背后；芦草迎风时，有红枫轻摇，远山小亭上，是飞鸟间鸣。

第二类是"构成主义"，即将诗句以文字形式，装饰画面，成为作品的一部分。宋忠元的《欣慰》（见图9-14），也采用了这个方法。在画面中心人物的胸腹处，有半篇渐隐渐现的诗章，从开头的"少无"两个字，大概可以判断出这是陶渊明的《归园田居》。从田园诗入画，既表达了内心对理想世界的向往，又表明对三位大师腹蕴文采，诗画皆能的钦佩。

图9-14 宋忠元《欣慰》局部

① 梁实秋. 雅舍小品 [M]. 天津：天津人民出版社，2011：44.

② 蔡义江. 红楼梦诗词曲赋评注 [M]. 北京：北京出版社，1949：464.

三、李少文《九歌》组画的写意性表达

李少文，1942年生于北京。祖籍山东莱州市。1957年考入北京师范学院美术系预科班，后升入本科从师俞致贞学习工笔花鸟。1963年毕业于北京艺术学院，在北京白家庄中学任教。1978年考取中央美术学院中国画系研究班，师从叶浅予先生。毕业后留校任教，现为中央美术学院中国画系教授，中国美术家协会会员。擅长中国画。1980年毕业创作《九歌》组画，获叶浅予一等奖学金。《神曲》（工笔重彩——绢）1987年获意大利国际但丁学会文化成就奖。《宫闱惊变》1986年第3届全国书籍装帧插图创作二等奖。1981年为北京竹园宾馆、四川白帝城博物馆创作《昆仑十巫》和《赤壁之战》等。主要作品有《庄碥起义》《猎犀》《九歌》《神曲》（绢本）、《远古图腾》等。

李少文《九歌》组画的方式是通过追求造型意蕴来将工笔重彩人物画"写意化""文人化"。

（一）线描形体结构的"写意"倾向

在古代工笔人物画中，线起着"骨法用笔"的功能，是主要的造型手段，但同时也具有独立的审美价值，但20世纪五六十年代工笔人物画在新年画运动中过分强调单线平涂模式的趋向，使得线条逐渐丧失了表现功能。20世纪80年代，李少文《九歌》尝试着重新恢复线条的"骨法用笔"的传统，用线条表现出结构体量，如李少文《东君》（见图9-15）的腿部肌肉的线条强调骨骼肌肉的饱满有力的感觉，会在凸起的中间部分线条加粗一些；线条提炼组合更加概括而且充满个人化特征和可辨识度（一种不同以往的、能够个性化识

图9-15 李少文《九歌》组画之《东君》局部

别的线条），强调线条的强烈运动感与同构线型的反复，更加突出个人表达的因素。

从《大司命》中（见图9-16）可以看到李少文采用了极具个人化的线条，来营造一种抽象的线条排列，充满了个性化的特征。

图9-16 李少文《九歌》组画之《大司命》局部

李少文的《九歌》组画多是使用自由飘逸的曲线，直线很少，自由曲线以其活泼、流动等特性，在构图中增强了视觉运动的快感。画家威廉荷加斯（Willam Hogarth）在《美的分析》论述线条一节中，将曲线、波浪线、蛇开线作为美的线条。构图中长的自由曲线起到活跃的作用，使画面活泼舞动起来，传递着轻快欢乐的动感，又如画家冯长江《学舞》（见图9-17）一画，红色的飘带作为构图中的形式主线，观者的视线随着追逐飘带流动的线条，而感受到轻松活泼、欢乐的情绪，且体会到动感的联想，如李少文《九歌》组画之《礼魂》（见图9-18）使用流畅的曲线，塑造出送神的舞姿，而且这些曲线相互交织，表现了翩翩起舞的节奏。在构图中使用蛇形线，其游动的生命使画面活泼生动起来，引导观者的眼睛随之运动产生快感。《礼魂》中众多跳舞女性的身体，基本上都是S形的曲线造型，这增强了画面的动感，表现了原诗中"成礼兮会鼓，传芭兮代舞；姱女倡兮容与：春兰兮秋菊，长无绝兮终古。"的语境。

图9-17 冯长江《学舞》

关于工笔人物画的形的演变，薛永年认为在古代分为两种倾向，一种是形简神全的形似一格，一种是不似似之的变形，以唐末五代的贯休和尚、明代陈洪绶及传承者为代表，20世纪五六十年代的演变中，变形的传统没有得到真正的发展，在20世纪80年代，工笔人物画中出现了变形的潮流。笔者认为，这种变形是中国本土生发的变形资源，迥异于西方野兽派、立体派等现代主义的画面形象的解体重构，而是按照审美的需求和个人的心绪感受在物象原型的基础上加大夸张和变异的成分，以追求画面的节奏感和装饰性，从20世纪80年代中国画发生的变形潮流来看，画家加强了主体与环境（画面背景）视觉一体化特征，抛弃了古代工笔名家的变形的模式与成法，而是根据生活的感觉，顺应情感趋向，广泛吸取民间艺术中的变形经验。

图9-18 李少文《九歌》组画之《礼魂》

李少文《九歌》组画的变形主要的表现是在塑造人体时夸张人物的头发、衣纹两个部分，异于现实人物原型，发扬了自陈洪绶以来的变形传统，即人物的衣纹转折不完全依据人体的关节转折，而是倾向于形式感的探求为先，李少文的图式造型明显是将人体进行了变形的处理，类似于西方毕加索的立体派在视角和时空上的混合办法。

李少文曾提及：西盖罗斯为墨西哥大学绘制的《新民主主义》的壁画上，出乎意料地从妇女的肩膀上伸出五个不同角度的拳头，此种异常，却并未引起观者的惊讶，而仿佛观者在自己走过

这位妇女的面前时，从不同角度看到从肩膀上伸出的是同一个拳头。整幅画是观者在行动中从不同角度看到的形象的总和，是利用焦点透视，由左到右使观众依次看到的伸出拳头的各个侧面，画家力图在焦点透视范围内打破西方传统的时空限制，开辟出新的艺术天地。毕加索的《猫》，它正在用前爪掐着猎物大口吞噬，那惬意的神态，不断扭动的躯体和摇动的尾巴，刻画得形肖神似。这种传神的效果，由于作者把在不同时间、不同角度所见到的猫做的是不同动作，组织到一个画面上来……在他的另一幅作品《泣妇》中也采取了同样的手法，巧妙地把脸的正侧两面，把在不同时间、不同角度用帕子抹泪的手，组织在一个构图里，生动地表现出嚎啕大哭的妇人形象。由此可见，立体派的多视点处理方式对于李少文的《九歌》是有影响的。

但是除了立体派，中国本土的艺术资源传统里是否也有这种资源，笔者在翻阅画像砖图册时，也找到了一些类似的图像。

我们能够看出《少司命》（见图 9-19）的造型也与传统画像砖（见图 9-20）的一些造型方式相吻合。在图 9-20 中，左侧的人物反身射箭，但是腿部却表现为朝左行进的姿势，显然，这是画工为了表现两个维度上的动作，这一形式显然不是来自西方的立体派，而是在中国的画像砖这样的本土图像资源中已经存在的。

图9-19 李少文《九歌》组画之《少司命》上部

图9-20 西汉中期河南《跪射、鹰、虎、鹤、麒麟画像砖》

同样，以《湘君》的人物造型为例分化真实的人体并不会如此修长，尤其是右侧半跪人物，小腿较短，大腿很长，是明显不合乎人体的比例的，楚人和今人在体态上不可

能如此悬殊，画家为了在塑造这样一个半跪姿态的人物时继续保持修长的体态，拉长了人体的比例，能够看出明显的变形因素，但是这变形，又完全是为了表情达意。且部分画面的形象已经直接奔向抽象，如《少司命》（见图9-21）下方的全然抽象的水纹，是中国工笔重彩人物画中明显没有的表现内容。

图9-21　李少文《九歌》组画之《少司命》局部的水纹部分

古代的表现水纹的工笔画如著名的马远的《水图》和永乐宫壁画中的水纹可与此对比分析。

与马远（见图9-22）或者永乐宫壁画的水纹（见图9-23）不同的地方有：马远基本上只用线造型，基本没有色彩，仅仅经墨色作为远近、转折的象征；线条整体强调节奏化，用一组组相对封闭的波浪线组成的小浪，组成整体的水面。线条之间不会交错，基本沿着同一方向铺展而来，这种水纹更符合写实的表现，同样的还有永乐宫壁画中的极其写实的水纹，这都与李少文的水纹表现有明显的不同。

图9-21　马远《水图》的水纹　　　图9-22　永乐宫纯阳殿东壁显化图水纹部分

需要说明的是李少文《九歌》组画使用的并非全然抽象的形式，这可以反映当时的要求，或者说是当时学界对于工笔画全然变形抽象仍不认同，工笔人物画仍然在写实的路径中前行，而李少文的作品却难能可贵地在现实允许的情况下进行了大胆的探索，这种探索的前提是不排斥古今中外同质性的因素，进行自由的组合，比如抽象资源，中国传统造型方式中既有，并非纯粹外来的因素，只是在表达特定的画面时，便不分古今中外的门派了。我们也没有必要深究，形式来源之间的界限也没必要设立。

（二）色彩的写意表现性

李少文的《九歌》组画在色彩的处理上，通过原色、中间色，按照明度渐次推移排列，或形成柔和的层次感，或用色块对比，巧妙地组合来造成强烈变化，产生特殊的色彩韵律（见表9-1）。

表9-1 李少文《九歌》组画的主要用色分析

《九歌》组画	主要色彩
《东君》	主题色调是橙红，另有黑色、荧光绿等色
《河伯》	白蓝相间的色调为主调（背景中的河水部分为蓝色、巨龟和下方的河伯的袍子背面为白色），褐色（河伯的皮肤部分）
《大司命》	黑色为背景主色调（袍子的外表、画面的大背景），绿色和黄色交织（画面剩余部分）
《少司命》	画面上各色较为均衡，黑色（头发）红色与白色（下半身裙子和羽毛），褐色（皮肤）淡黄色（背景），浅红色（太阳与上身的衣纹）
《湘君》	青绿色为主，白色为辅
《国殇》	黑色与黄色为主的色调
《礼魂》	白色过渡到黄色再到褐色、红色，整体色调以白色和黄色构成的浅色为主
《云中君》	主体人物的皮肤部分为淡黄色，衣纹为白色，背景环境为粉白色调，另有头发的黑色
《山鬼》	主体人物山鬼出现了3次，皮肤色调为棕褐色，但是更大面积是绿色调的山林环境，另有黑色的豹子

这里需要说明的是李少文的用色不能用传统工笔重彩人物画中的色彩来对应，上述行文表述很难用"石青""石绿""藤黄""赭石"等传统的矿物色来对应，这也暗示出李少文用色的独创性——用中间色调和非传统纯矿物质颜料来作画，很可能创造性地采用了水粉色、水彩色、荧光色（如《大司命》的眼睛和背景部分）。另外，在色彩的涂布上，李少文并不是采用平涂的手法，而是将色块按照不同的色相明度进行阶梯式的施彩（见图9-24），从而从色彩层面增加画面的层次与跃动感。色彩也因为施彩的浓度不同而凸显出原来传统工笔人物画所没有的光影效果，《九歌》组画的形体的造型基础来自中国民间美术，并未采用西画中的素描和焦点透视，在如何实现光影的营造上，色彩分块面的阶梯排布安排在回旋的构图上是一个增加光影的有效手段。

图9-24 李少文《九歌》组画之《礼魂》局部

李少文的《礼魂》的色调，从白色过渡到黄色再到褐色、红色的重色调，画面的过渡与传统民间美术的重彩有所不同，不太追求强烈的视觉效果，一定程度上，李少文的色彩对传统工笔重彩有一定的突破，这种突破的造型层面的意蕴，具有鲜明的个人化的特征。

（三）构图与构成的写意特征

1. 《九歌》组画构图分析

李少文《九歌》组画的构图，大体可以分为以下几类。

（1）环形构图

环形构图主体四周呈环形或圆形围绕，可产生强烈的整体感，着重表现场面渲染气

氛的画面。画面中使用环形构图，一般能够产生飞翔的运动感与秩序感。例如，梵高作品《囚徒放风》（见图9-25）描绘了狱中犯人放风时排列成环形结构的走动，表现了在警察监视下的秩序性，其环形加强了运动感。

在中国画中环形结构布局有明显的聚拢气息的作用和势的连贯性。例如，潘天寿的《新放》（见图9-26），物象布局沿着画面四边形成环形，中间大面积的空白，构图奇特，物象疏而不散，有节奏有秩序地呼应连贯，似有飞旋运动之感。李少文《九歌》组画中环形构图如下。

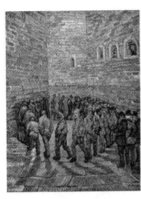

图9-25 梵高《囚徒放风》　　　图9-26 潘天寿《新放》

①《山鬼》（见图9-27）

画面中心是山鬼与黑色的豹子，左侧站立的山鬼与右上方的山鬼，同一形象的出现，造成了这种环形结构，以体现山鬼在不同时空中的情思。

图9-27 《山鬼》构图

②《大司命》（见图9-28）

画面中大司命身着的黑色长袍飘荡在身后，呈现回旋的动势并融入浩瀚的时空中。长袍将整个画面划分成了环形的格局，李少文在这环形结构中增添了青铜器纹样、青绿山水、云纹、龙等，表现了广阔时空中的历史感喟。

图9-28 《大司命》

③《东君》（见图9-29）

《东君》运用大量的螺旋线形构成了环形的构图，加强了运动的气势和情绪的表达。

图9-29 《东君》构图

④《礼魂》（见图9-30）

《礼魂》将画面的左、右、下三条边框上的人物及飘举的衣带聚拢在一起，指向画面中上部的两位女性，同样构成了一个环形的结构。

图9-30 《礼魂》构图

（2）开放构图

开放构图方法突破了在一个固定画幅之内完成画面造型的局限。能够帮助观者对画面展开联想，使其对画面的审美思维从封闭式的思维向开放式画外延伸。

①《国殇》（见图9-31）

从画面上能够看出多重视线的延展，如左上角的持戈的士兵，将观者的视觉引向画

外，右上角的马头和人射箭的方向，毫无疑问地引导着向右的视觉联想，同理也会发现马蹄、旌旗等的视觉引导。

图9-31 《国殇》构图

②《云中君》（见图9-32）

云中君的身体、头发、衣纹整体是四处散发开来的，尤其是衣纹的回旋往复，营造了画面开放的特点。

图9-32 《云中君》构图

（3）对角线构图

对角线构图将主体安排在对角线上，达到突出主体的效果。具有倾斜的动势，斜线构成使画面增添了活力。这样的构图方式富有变化、生动。线条感分明，能够吸引人的视线，结构平衡舒适。

①《少司命》（见图9-33）

图9-33 《少司命》构图

从右上角的弯月到少司命再到左下角的白色羽毛，构成了一条对角线，而左上角的手臂和太阳经过视觉中心的少司命到右下角的少司命，构成了第二条对角线，画面在这种构图中，统摄了处于不同时空的少司命的多个形象，但同时并不呆板。

②《湘君》（见图9-34）

图9-34　《湘君》构图

《湘君》的主体人物为画面偏左背对观者望向画内的女性形象，她的形象自裙尾到发髻，再延伸到画面上部的祥云纹样，构建了对角线的结构。

③《河伯》（见图9-35）

图9-35　《河伯》构图

左下角的白鼋、视角中心的河伯、右上角河伯飞扬的衣带和须发构成了动态的对角线，而左上角的女性与右下角的河伯形象两者的视角共同指向了画面中的河伯，这构成了第二条动态的对角线。这样的画面营造既有强烈的动感，又有稳定的画面中心。

2.《九歌》组画构成分析

李少文在《九歌》组画中所营造的画面效果除了强烈的动态构图，还在于其分割构成的手法，这种手法较为明显地来自西方的平面构成，在画面底部已经具有相对具象的形象之后，再对形象进行线条、色块的穿插分解，以获得一种有别于传统工笔人物画的视觉效果。最典型的以《大司命》为例（见图9-36），黑色袍子是画面从左上方到右下方的基本形象和视觉顺序的主要载体，但是画家的分割构成法带来了第二重的视觉顺序，即从画面的左侧延伸出的3根长的线条，将左下角的视觉顺序带到右下角，这种分割构成是对既有形象单一视觉意图的颠覆，画面的视觉顺序与表达层次更加丰富。这种

手法，不仅仅是一种视觉，也暗含了造型的某些意蕴的追求，即画家希望能够在有限的画面中增加精神的含量，此外《九歌》组画中存在着大量同类手法。

图9-36 《大司命》的分割构成

与李少文同时代的卢沉认为中国画要创新，中国画要走向现代，门径就是靠构成。卢沉不仅强调了传统文人画家水墨中的笔墨因素的精湛，而且开创性地提出要重视造型、构图、意境，而这与李少文的实践如出一辙，《九歌》组画，属于工笔重彩类，基本上与卢沉所讲的"笔墨"无涉，但是卢沉所强调的造型、构图、色彩、画面整体处理，是和李少文强调一致的地方。

中国传统艺术，向来注意构成，自从文人画兴起，打破了工笔重彩一统天下的局面，在不求形似、强调聊写心中逸气的艺术观支配下，非常重视形式法则、笔墨效应的研究。凡是大师都有很强的构成意识。从石涛、朱耷、陈洪绶、金冬心、罗两峰到黄宾虹、齐白石。

李少文与卢沉同样讲构成，构成的来源主要借鉴了德国表现主义如康定斯基、保罗克利等人的艺术实践，构成为什么会成为当时画家普遍要使用的一种手法呢？笔者的观点是，中国艺术中本来存在着关于构成的因素，如中国的书法、中国画留白，在20世纪80年代以来，西方现代艺术涌入，传统的构成意识获得了激活和发展。

（四）《九歌》对工笔人物画的影响

1. 对中国画写意的强调

笔者认为李少文是学者型艺术家，他在传统文化滋养下更是一个当世的"文人"，他并非要改造工笔人物画的画史，而是他自身有一个写意需要，他又正好是用了工笔画这种形式来表达。李少文的《九歌》组画，希望观者通过绘画语言形式获得形而上的精神体验，从中华人民共和国成立到20世纪80年代前，人物画的观看经验是以"像不像"为主要评价标准的。李少文的工笔画不同于这个时段模拟现实生活的新工笔人物年画，不顾忌"像不像"的问题；他选取的《九歌》这一题材中涉及的人物形象本身是没有现实生活根据的，都是神话中的诸神，这样就天然规避了原来的"像不像"的评判标准。同时，这套组画作为人物画，造型方式上去素描化，视觉效果平面化，回归民间壁画等传统的人体造型方式，这些都远离了写实的功利性因素。

中国人民共和国成立后的工笔人物画家对于工笔人物画起到了积极传承传统技艺的作用，并且相当一部分的工笔画家努力地适应新时代所带来的工笔人物画的契机，但这些掺入了西画写实能力（如素描、光影、焦点透视）的工笔人物画，在写实的路上发展得愈发茁壮，如刘继卣的《大闹天宫》、潘絜兹的《石窟艺术的创造者》等，潘絜兹这幅作品以现实主义的精神为思想指引，借用了官方宣扬的西画写实体系成功地与传统的工笔重彩画进行了结合，获得了官方的认可，赢得了该时期工笔重彩人物画的发展，画家表达的精神主要是是对工匠辛勤的劳动的赞美，符合20世纪50年代社会主义建设的基调。关于20世纪五六十年代的新工笔人物年画，有学者认为是借用传统的工笔重彩人物画（如民间壁画、年画等）的喜闻乐见性与易于传播性，快速地进行意识形态的播布，是一个了不起的艺术社会学的改造事件，而20世纪80年代李少文的对传统工笔重彩人物画的学习，如壁画临摹却是去功利化，强化写意的个人表达，这正如其导师叶浅予所高度评价的："……李少文比较能灵活运用，我欣赏他这一点。他到永乐宫临画，临回来他自己创造，改永乐宫的画，换个角度来画，在它的基础上创造，我特别提倡。中国画就要这么练，从各个角度来看一个生活。山要从四面看。我们今后要真正把中国画传统发扬光大的话，在教学上的确大有文章可作，过去我们没有做好，受环境影响，自己不能自由发挥，现在要完全自由发挥，真正把中国画的优良传统学会。"[①]叶浅予所谓的"自由发挥"应是指中国画家要表达出自己的个性。

在笔者看来，李少文的《九歌》打通了工笔与写意的传统壁垒，将工笔重彩人物画这一以往大多局限在民间匠人为主的画种重新"文人化"，在这一贯被世人认为是写意对立面或不具备写意能力的画种中重新发现了写意的可能性，打通了工笔与写意的壁垒，宋代以来文人画兴起后的画史工笔与写意壁垒分明，以致在语汇上把中国传统绘画表现手法上的差异变成了两相对立的对头。人们在狭小的概念圈子里争论不休，往往忘却了中国传统绘画的命脉为写意，写意画是，工笔画又何以不是？两者只是面貌手法不同，但殊途同归，李少文正是在深入研究中国传统绘画的基础上，挣脱一切附加的精神枷锁，以现代人的胆识，从工笔壁垒中走了出来，与各种艺术联系，在新的知识结构中形成了新的造型观念，从而以全新的艺术语言，全方位地创新了自己的艺术。可以说李少文的画作重新回到了"画为心印"的个人表达的道路上。

2. 对人物画中的人性的强调

关于人物画的研究，笔者认为画出人性与人文关怀是一个根本，李少文的《九歌》组画的特点在于匡正中华人民共和国成立后工笔人物画走向概念化与单调化的弊端，莫艾在《历史的挫折与偏向——对建国初期新年画创作表现模式的解读》的文章中提出新工笔人物年画后期忽略了人民群众丰富的社会关系和情感性的丢失，造成公式化的弊病，但是李少文的组画基于一种人性论，李少文更多的是从人性角度把握《九歌》中的诸神，

① 郝之辉，孙筠. 名师讲义：叶浅予人物画讲义[M]. 天津：天津古籍出版社，2010：331.

虽是画文本中的神，但是基于的是东西方共同的人性，李少文在创作《九歌》时，就发现"东君"与西洋的"阿波罗"同为太阳神，在"少司命"的身上又见到了维纳斯和雅典娜的倩影……世界有东西之分，而人类对人性的追求却基本相似，均能在一诗一画中心迹相通，人类有着审美内涵的一致性，并有着共同的艺术规律，只是表现的语言不同而已。

　　另外，从选题的角度上看，李少文选择屈原、但丁、虬髯客等人物，无不基于人性（善良、正直的一面），哪怕是桓玄与顾恺之的故事也是基于人性（恶的一面），总体上看，李少文在人物画这条主线上，从人性出发选题与表现，与之前的 20 世纪五六十年代是不同的，而这种在画中知遇古人的心态，亦颇有文人风范。

第十章　当代工笔人物画的创新发展

　　每一个时代的艺术都有其自身的时代特点，工笔人物画作为中国传统艺术创作形式之一，既珍存中华民族悠久的历史脉络，又见证了时代的变迁和发展。在中西文化的交融之中，当代工笔人物画博采众长，打破传统固有思维模式的限制、材料技法的单一性，在寻求突破中孜孜不倦地探索，逐渐摆脱原本衰败的局面，结合当下的时代特征和审美风貌，创造出更多富有个人观念性、独特风格化的绘画作品，在多元化的时代语境中展现出全新的艺术活力。

　　前文已分别在题材、构图、造型、色彩、肌理等方面对当代工笔人物画的创新发展做了详细阐述，本章仅就当代工笔人物画审美品位、新文人意识的表现形态做阐述，为全书的研究做一个总结。

一、当代工笔人物画审美品位的变化

（一）当代工笔人物画创新发展的时代背景及现状

1. 当代工笔人物画发展的时代背景

　　20世纪初"西学东渐"，受到五四运动浪潮的冲击，大量艺术思想涌入，打破了美术界以往的沉寂，一批开放的青年艺术家开始吸收西方的观念、技法对中国画进行改良，还有一批画家远赴日本、欧洲学习，将西方绘画体系引入中国，寻求变革之路。其中最具影响力的当属吸收西方美术教育之长的徐悲鸿，他主张西方写实主义，倡导将素描引入中国人物画学习的课堂之中，强调中国画改革应融入西方绘画的技法，准确把握对象，打破了传统中国画造型固有的程式化，为工笔人物画的造型方式带来了新的指引。林风眠调和中西，主张学习西方现代主义艺术，同时他也认为"素描即是造型艺术的基础"，他将西方印象派的色彩观点与构成观念引入我国绘画艺术中，丰富了传统工笔画的色彩表现力。中华人民共和国成立后，在新的社会意识形态下，人们提出了"民族的科学的大众化"的口号，改造旧文艺，提倡关注现实生活，体验新时期的生活风尚，工笔人物画由此翻开了新的篇章，在国家艺术政策的指引下，以政治为主导的现实主义主体创作趋于概念化、公式化，导致当代中国画发展呈单一趋势。改革开放以来，国家经济的迅猛腾飞，中西文化交流愈加紧密，人们的思想也愈加开放、包容，工笔人物画原

本存在的滞缓局面得到改变，艺术创作的大环境得到解放，艺术创作的题材不再受到政治需求的捆绑，工笔人物画的创作开始更加关注现实，题材更加广泛，设色大胆而丰富。受到"八五新潮"的影响，大量国外的艺术思想、美术画册传入中国，强烈的视觉冲击力、新鲜的艺术表达方式给当时的艺术家带来不小的触动，工笔人物画家迎来了对西方现代艺术的再认识，由于各种艺术的历史、流派不同，绘画风格和采用的技法、材料也各不相同，当代工笔人物画的创作素材和形式语言也在融汇中不断创新。无论是古典主义、印象派还是现代主义，它们都没有脱离生活这一本体，工笔人物画家开始注重个人内心情感的传达，将眼光投向身边的人或事，本着求真的理念在艺术道路上探索求新，突破传统的绘画语言技法，执着于艺术观念的革新。进入 21 世纪以来，在开阔与自由的大环境下，工笔人物画家既重视对传统的纵向传承，又关注艺术发展的横向拓展，以活跃的姿态、包容性的思维，为当代工笔人物画的发展开拓多元化的发展方向，激励着当代工笔人物画家在不断探索中实现突破与创新。

2. 当代工笔人物画创新发展现状

伴随着国家现代化进程的伟大飞跃，社会经济的飞速发展和网络通信技术的不断革新，文化也在碰撞中不断交融、发展，艺术家的思维方式和审美意识形态也受到了一定程度的影响。自 1987 年中国工笔画学会成立，现已成功举办十一届全国工笔画大展，入选的工笔人物画作品水平也逐年提升。中国工笔画界的艺术家用极致精粹的笔触，色彩纷呈的画面，饱含深情、深耕人文的选题，向祖国、向人民奉献出一场又一场的精彩艺术盛宴。工笔人物画作品描绘着人民群众、映照着社会风貌、追随着时代步伐、彰显着民族精神，写就出一幅幅"致广大、尽精微"的时代画卷。立足于人民生活，以人民为中心，与时代共同呼吸一直以来都是工笔人物画家创作的思想之源，每一位画家的肩上同时也应当肩负起传承文化艺术、弘扬时代风尚的历史责任和社会担当。以史为鉴、开创未来，当代工笔人物画家通过不断地探索与努力，扩大观察视角，揣摩人心人性，传递多元情感，融入新的创作技法和表达形式，使工笔人物画愈来愈成为一种符合现代大众审美意识形态下的新的、自由的艺术形式。

改革开放四十多年，中国以惊人的速度向前发展，当代艺术创作以时代精神为导向，与社会文化的进程与艺术史的发展有着密切的联系。中国工笔画家根植于这片土地，感知着这个时代的律动，不断涌现出新的意识潮流。中国画家走进生活、深入生活，体察真知、感受真情。在第十三届全国美展中，观者能直观地感受到当下真实的生活，如快递小哥、后厨作业、援非队员、儿童成长、都市青年、老年生活、边疆风情、大国重器等，画中描绘的人物是时代的缩影，以国家情怀和宏大意识谱写出一首首时代的赞歌。工笔人物画无论在形式语言上还是审美、精神内涵上都有很大突破。画家以美丽、积极、和谐、向善的笔调，赞颂自然的美好、人性的温暖、精神的崇高，在美的感召下，实现对美的理想的重塑与精神境界的升华，提升文化意识的自信感。

（二）当代工笔人物画审美品位的变化

1. 当代工笔人物画中的现实主义风格

现实主义艺术的基本原则强调艺术要关注现实、反映现实，认为艺术是观照现实后的反思和通过审美转化后的再认识，更多传递来的是自我对人生的感悟，它的实质是主张艺术作品要现实并典型地表现客观世界下的真实状况，真诚地表现艺术主体世界下的审美理解和审美感受。

在中国传统绘画中没有"写实"这一说法，但却有"写照"一词，顾恺之提出"以形写神，迁想妙得"，传统工笔画的意境是通过画家对对象外在特征的捕捉，如人物的眼神、姿态等，通过对其生活的观照与体验，运用艺术的手段揭露其心理活动、情感因素，以情感和传神为主要表达，达到绘画艺术最高的审美理性——神韵。例如，唐代周昉的《簪花仕女图》、张萱的《捣练图》，两幅画作皆是对女子宫廷生活的描写，从人物的神情和画面背景的留白不禁让观者陷入其生活的寂寞与淡淡的愁思之中。

当代工笔人物画家在继承传统工笔人物画风格的基础上，与西方现实主义创作手法相碰撞，呈现出来的作品既饱含民族艺术的精华，又极具审美创造的时代性。何家英的工笔人物"衡中西以相融"，他认识到创作不能仅把目光着眼于物象的浅层表面，而应深入人物内在的精神世界，延伸画面的内涵，充盈画面的意境。而后，他构思创作了工笔人物画《街道主任》（见图 10-1），他笔下的老太太身着白色汗衫、黑色水裤、黑色平底布鞋、右手捏着半根香烟、左手背在身后还握着眼镜、报纸和一把蒲扇，豪爽的气度中带有一丝霸气，一个大娘的形象呼之欲出，这幅作品在当时的大环境中，无论是题材的选择还是内容的传达都可以说具有极大的突破性。他的作品《山地》《十九秋》以独特的视角带领我们关注劳动人民的生活，让我们看到了劳动者的淳朴之美与生命之美。《清明》（见图 10-2）、《酸葡萄》让我们看到了青春女大学生的清纯与宁静、端庄与淑雅，是浮躁喧哗文明里的一抹单纯。而他的《秋冥》又带有丝丝忧郁的气息，秋意正浓，画中人物目光绵延而又温柔，让人都不忍心打破她默默守望的美梦。而后作的《桑露》，健康、淳朴、欢乐的采桑女又向我们展示出那乡间欢愉的生命之大美，这质朴而又无欲的美丽面孔，这朴素而又明净的田园生活，是人们对生活本质最纯真的向往与最深切的热爱。何家英笔下的人物写实而又严谨，从外在形象到精神气质，引人入胜而韵致天成，一双眼睛道尽千言万语，揭露人的精神本质，深含着个人的思想、情感与格调。何家英总是把人物形象放在现实的情景之中，并加入西方的透视、光影等因素，打破了以往的平面性，具有了一定的空间感，使观者能身临其境般感受到画面的意境与氛围，烘托出绘画的真实性。单纯与美好、清净与高洁、忧郁与伤感，是他笔下的美，是他审美理想中传达出来的内在精神世界。

图10-1 何家英《街道主任》

图10-2 何家英《清明》

　　孙震生的作品在质朴的视角下描绘着世间最平凡的亲近与感动，他喜爱去新疆去西藏，去感受少数民族的真情和原生态生活的安逸。他笔下的现实生活人物形象，既让观者沉浸于当代工笔人物画强烈的表现力之中，又从中感悟到现实描绘所传达出来的现代审美精神。在他的作品《回信》（见图10-3）中，用隐晦的笔调传递出藏族人民对解放军救助的感恩。画面中的小男孩坐在门口专心致志地写着准备给解放军叔叔的回信，身边围着的小伙伴、母亲和祖母每个人神情各异，却都充满关切，这饱含深情的感恩之信、不同年龄段人物的选择、生动的神情姿态，无不承载着大家内心深处最诚挚的谢意。画面中窄小的门框将六个人物浓缩在了一起，门外的人物也将门内的人物在空间的延伸中呈现出平面性的特征，人物形象运

图10-3 孙震生《回信》

用线描组合勾画、整体色调运用墨色统一，体现出工笔画独特的语言特质。他的作品《新学期》（见图10-4）同样运用情景叙事，记录了一群塔吉克族女生下车入学的一幕，她们的眼神中流露出对新学期生活的期待与憧憬，却也写满了陌生和惴惴。他不追求一味地客观写实，而是用线条富有节奏地组织前景中的人与大巴车之间的关系，服装用线丰富而不杂乱，大巴车、行李简单平面化，运用塔吉克族女性的红头巾、红裙子与黑色衣服相互衬托，色彩在红色调的变化中热烈却显稳重，朴素中增添了画面的古典气息，展现出少数民族女性新的命运与时代新的发展。孙震生深入挖掘现实生活，以唯美的语言表达真情实感，以超越生活的理想意识探求艺术的魅力，看似普通平凡的生活在他的匠心营运中呈现出古典主义绘画的审美理想与优美高贵，在他的现实与唯美之间当代工笔人物画审美正以卓越之姿向上突破着。

图10-4 孙震生《新学期》

2. 当代工笔人物画中的浪漫主义风格

浪漫是一种感受，诗情画意中书写着动人心扉的浪漫。正所谓"诗中有画，画中有诗"，以有声之文化语言的修养辅助无声之笔墨技法，通过主观的审美想象创作激发观者产生互动、联想，使情感通达至更高层次的艺术境界也是传统工笔人物画意境营造的一种方式。如东晋顾恺之的《洛神赋图》（见图1-5），将历史与诗歌串联在一起，将感情倾注于画作之中，一幕接一幕地将曹植与洛神爱而不得的缠绵情思表现得淋漓尽致。二人的浪漫故事，既是诗与画的结合也是理与情的交织，既是思想情感与客观景物的融合，也是诗意人文审美意境的延伸直至画意自然审美意境的延续。

浪漫是一种体验，天地大美中有磅礴雄浑的浪漫，桃花源里也有令人心驰神往的柔情，艺术创作总以一种神秘的力量撼动人心，这种力量是对传统的追溯、是对瞬间的捕捉、是对当下的影射，现实与虚幻、意境与情感都在浪漫主义笔调下体现出意识的本真。陈孟昕的艺术创作以浓郁的笔调呈现出神秘而又壮阔的景象，以大工笔的语言书写着人民生活的浪漫主义篇章。他一直坚持深入生活，于细微处体察民族风情风貌，以民族性的选题抒发他诗人般的情怀。他的作品《一方水土》（见图10-5），描绘了一百多个神态各异的乡亲：老农挑着扁担，男人在劈柴、赶集，女人有的刺绣、有的插秧、捣谷、洗菜，孩童去上学，等等。画面中的人物均采用横向排列，人物与景物群组化，从前面的人到人后面的云，云后面的植物，植物里面又夹杂着动物，动物往后又是山石，一层一层往后递进，虽繁复密集，却穿插有序、节奏井然，以一种渐进、轮回的形式向我们展现了贵州苗族热闹非凡的生活场景。这幅画的精妙之处还在于色彩、材料的运用，首先画家在画面上整体罩了一遍浅蓝色，再用乳胶、沥粉，调入石青、石绿作底，再在底子上将酞青蓝、花青、墨色进行撞水撞色，然后用细砂纸打磨出最早的乳胶底，运用传统工笔画渲染、罩染等绘画技法描绘画面，

人物与景物隐匿在蓝绿色微弱的色彩差别之间，若隐若现，色彩单纯而富有变化，纯净中尽显磅礴大气。在这祥和、平凡的图景之中，我们能感受到苗族人民的简单质朴、勤劳善良，对生活的热爱，以及追求宁静和睦理想生活的美好愿景。民族性的选题、浓丽厚重的笔调、风格化的绘画语言，陈孟昕用他的作品赞颂英雄的史诗、记录民族生命的脉络，在这宽阔的景象中，我们看到了自然景观与人文气象的相互融合，感受到生命与自然展现得勃勃生机，多么纯粹的浪漫，多么浓厚的家国深情。

图10-5 陈孟昕《在水一方》

浪漫是一种情怀，桃花源里也有令人心驰神往的风景。一方太湖石，一枝桃花，一片丝绸，丝绸包裹下若隐若现的女性身体，在一片粉色的掩映下，说不清的文人情怀，道不尽的缠绵柔情。在张见的作品《桃色》（见组图10-6）系列中，人物本身已经失去本体的定位和意义，只是作为画面中的元素组成部分，与桃花、太湖石无异，在人物的表现上，他并没有注重刻画人物的结构，更多的是运用传统元素组合成画面。白皙的皮肤凸显出柔软干净的女性形象，桃花、太湖石、丝绸的描绘工细而又朦胧，粉色和墨色的融合，大胆却不突兀，高级的"虚"幻化成空中的几缕轻烟，随着思绪不知飘向何处，《桃色》中既寄托着他于江南风光下浓缩着的故乡情怀，又是中国传统文化符号于灵魂深处的投射。在这幻境之中潜藏着诗意、清冷的古典情怀，同时也承载着传统文化的当代浪漫。

组图10-6 张见《桃色之一》与《桃色之二》

3. 当代工笔人物画中的超现实主义风格

超现实主义是背离传统的美学思想，它挣脱理性思维的枷锁，在潜意识的感知与幻想之中跨越现实与虚拟、时间与空间、生与死、过去与未来等因素，让现实世界与内心世界在融合中置换，得到真正意义上的心灵释放。

中国古代向来都有鬼神之说，这种将神秘的错位空间并置在一起，以超越现实的神奇想象呈现出另一个世界精彩纷呈的故事性描绘，体现出"时空合一"的主观意象表达。例如，长沙出土的《人物龙凤图》（见图1-1），它诉说着女巫为死者祈祷，希望神化的龙与凤能引导死者的灵魂飞升上天的愿望，是现实与幻想的结合，是超越时空的心灵呼唤。在长沙马王堆一号汉墓帛画中，画可分为天上、人间、地下三部分，人、神、鬼怪处于同一画面之中，这种古代传统的图示中述说着非理性、神秘的理想愿景，带领我们在超现实的空间中达到时空合体的虚幻境界。

当代工笔人物画受到西方超现实主义的影响，结合现代的表现元素与新的符号语言，呈现出非凡的艺术想象力和创造性，引发当代人的情感共鸣。画家唐勇力在追求个人"意"

的境界上，以中学为体，西学为用，兼容并蓄，既学习吸收西方艺术家画面中的符号语言，又深入传统，从敦煌壁画中寻求共感，于梦境中打破时间与空间的隔膜。绵延千年历史的记忆，冻结时空的经典永恒，他的系列作品《敦煌之梦》在陈旧感与时间感里，为我们创造出无穷无尽的超现实联想。在《敦煌之梦·西部农人》（见图10-7）之中，他将传统佛像雕塑、抽象化的祈祷女性、写实化的西部农民组合在一起，通过石块、佛教装饰性的图式、留白，把握一定壁画创作形式规律，将画面有意识地分割，层层递进、匠心独具。当渲染对象时，

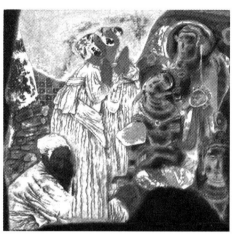

图10-7 唐勇力《敦煌之梦·西部农人》

采用虚染法，跳出线的束缚，色与线相互交织又互不妨碍，随意而又灵活，在一片氤氲之中，人物与背景的边界于朦胧中若隐若现，一切仿佛都遁入了一片神秘之中，不留笔痕地营造出虚幻的效果。在人物形象的塑造上，虚实相生，让原本严谨工整的画面顿时鲜活灵动起来。其中还运用脱落法，在物象的服饰、环境的烘托中利用传统壁画中自然脱落的肌理质感，自然而又工整，在时空交错中，古代佛教文化与现代思想观念穿越千年进行着对话。在《敦煌之梦·千手观音》（见图9-4）之中，小女孩的形象放置于主体之前，背后的千手观音呈现出放射性的姿态，与女孩完美融合，在传统暗褐色的笼罩下，小女孩皮肤偏粉的橘黄在黑白对比中愈加强烈，展现出新生的象征意味，深谙着宇宙间生生不息的奥秘。唐勇力以崭新的时空语言，横贯古今，将传统与现代结合，在魂牵梦萦的梦境中散发出古典而又平静的沧桑气韵，传递出当代的人文精神。

徐华翎的作品也展现出超越时间与空间的意味，如她的《窗外》（见图6-20）、《踏雪寻梅》（见图6-21）、《不如归去》（见图6-22）都采用了双层图案叠加的方法，画面中的女性形象依旧采用局部特写或是背对观者，通过女孩的身姿、手部的动作等方面展现人物微妙的心理，洋溢出青春少女纯粹的气息。《窗外》中手握香烟的少女驻足冥思；《不如归去》中文静婉约的女孩倾斜着身子，站在锋利的杂草之间；《踏雪寻梅》中沉浸于漫天雪景，站在河边不愿离去的一抹情影，这一幅幅超现实的梦幻景象，诉尽了少女对新世界的期待与憧憬，也带着丝丝迷茫。背景中摄影图像的叠加丰富了画面的层次，图像的重叠与交错、物与象的并置与融合，东方的素雅遇上美好的自然，道不尽的千思万绪，写不完的少女情思，平添一份沉稳与宁静。

（三）当代工笔人物画思想观念的表达

艺术当随时代，一味追求笔墨意趣不再是绘画的唯一目标，只有思想上的求新求变才能为艺术的发展注入新的活力，当然思想上的蜕变不是说完全摒弃传统，传统不仅为

我们带来了扎实的理论、技法，同时也能成为画家灵感来源的新的突破口。当下，作品内涵的价值往往大于画面单纯呈现出来的美感，真正的美拥有感化人心的力量。如何通达人心，这就需要画者与观者产生共鸣。画者需要将现实的世界与艺术的世界贯通，观者需要足够的知识量与大胆的联想、想象去构建联系二者的艺术桥梁。黑格尔认为："美是理念的感性显现"，①费希尔认为："观念愈高，含的美愈多。"②因此，美是理念与形象的协调统一，美是理念投射下所呈现出来的具体可观可感的形象，是艺术美存在的价值与意义。

艺术是一面镜子，是对美的事物离形去知的观照，也是对天地万物圆融为一的通达。在艺术的表达中，人不是原来的人，物不是原来的物，含道映物，澄怀味象，其中皆蕴含着画家个人的精神特质及价值观念。画家在选取对象时，有时会参考其表象意义，但更多地会用其隐喻更深层次的思想内涵，以窥探画面背后更加深刻的文化意蕴。郝量的作品在融贯中西，吸收演变的过程中，多元化、多角度地阐述自身的艺术见解，表达最佳的视觉效果。他不再局限于单纯的墨色、用笔技法，而是在创作中博采众长，巧妙糅合多种艺术表达形式，比如欧洲文艺复兴、宋元经典画作、波斯印度之风及医学解剖艺术等新兴研究领域。在他的作品《林间记》（见图10-8）中，人物瘦且细长，眼角低垂着，眼眸微微向上一撇，其中尽显空洞冷漠，每个人都仿佛沉浸在自己的思绪中，这种眼神的独特处理方式正是来源于印度插画，给人一种人物间的距离与疏离感。画面中右下角羽化而登仙的飞鸟与北宋徽宗赵佶笔下的"五色鹦鹉"有异曲同工之处。画面左下角的长尾雉，也不禁让人联想到北宋宫廷画师黄居寀的风范。整幅画没有明显的明暗差别，回到了平面的二维空间，所有的事物在X射线扫描下清晰又透彻：香客斗篷下隐现出来的骷髅轮廓，空洞幽深暗处包裹着的是皮囊是肉，雪白刺眼的亮处显现出的是骨是本质，若隐若现，朦胧神秘，隐喻着自然生命的起点和终点。道家论天人合一，人终将归于尘土，超脱形体，轮回流转，生生不息，艺术家对生命的本质有着深刻的感悟，他用自己独特的艺术语言，为生的理念披上了一层艺术静谧而幽暗的"纱"，多方面圆融贯通，多领域求知探索，表达自我观念意识。

图10-8 郝量《林间记》

金沙的作品将工笔画的技巧、西方绘画的题材及其绘画技巧三者融会贯通，东方与西方通过他主体观念性的转换进行着无隔阂的对话，他就像两个绘画史源流间的翻译家，

① 黑格尔. 美学 [M]. 朱光潜，译. 北京：商务印书馆，1981：2.

② 徐复观. 中国艺术精神 [M]. 南宁：广西师范大学出版社，2007：5.

连接着两个世界空间维度下绘画思想观念的互通。他的作品《向大师致敬》系列带领我们走进意大利文艺复兴的古典画卷中，在《与大师对话·丢勒》（见图10-9）中，是以丢勒自画像为灵感来源，二者的画作都讲求高度对称的正面造型，丢勒原作中经典的貂领长袍被金沙换以清朝的官服、朝珠、顶戴花翎，再配以工笔人物画精致地勾勒、渲染，极具戏剧性的画面在西方古典的氛围中散发出东方的韵味和迷人的色彩。《向大师致敬·皮萨埃罗》（见图10-10）是金沙以皮萨埃罗的作品《埃斯特王族的公主像》为原型进行再创作，以工笔的造型与审美方式最大限度地呈现原作的风貌，虽然其抽离了人物的肉身，但熟悉画作的观者却能联想到原作的风采，也被作者的巧思与充满东方美学灵韵的表达所折服。金沙凭借个人对艺术史浓厚的兴趣，汲取欧洲文艺复兴时期的绘画，借鉴了欧洲文艺复兴时期的美术作品，探索并拓展了工笔人物画的图像与空间观念，在古典主义和神秘主义中寻求相对稳定的秩序感，他在视觉的逼真感中捕捉内心隐晦的情趣。在物欲横流的当下，社会中的人容易迷失自我，"向大师致敬"是在视觉图像实验之中追寻曾经的那份谦卑和敬畏，是面对当代艺术困惑时的一份思考，当代工笔人物画在探索中西艺术发展道路上相遇，同时也收获了重逢的喜悦。

图10-9 金沙《与大师对话·丢勒》　　　　　图10-10 金沙《向大师致敬·皮萨埃罗》

二、当代工笔人物画中新文人意识的表现形态

"文人意识"是文人艺术的核心理念和精神基础。"文人画"作为"文人意识"的物化呈现，并不是某种审美样式的特指。在传统意义上，"文人意识"并不仅仅对写意画发生作用，而且也对工笔画发生作用。作为一种审美意识，它在审美价值、审美功能、审美形态等方面都深刻地影响了传统工笔画，包括工笔人物。就工笔画而言，它在形而上的价值本体层面和形而下的形式语言层面，都赋予了"文人工笔"以新的审美格调。

这也给了我们这样一种启示："工笔人物画"这种相对"中性"的绘画样式并不像"写意画"那样带有特定的价值指向，它可以通过语义结构的重组，在新的价值取向下拥有新的意指。

在当代语境下，"新文人意识"使工笔人物画超越了形式语言的边缘性探索，而以"意义形态"作为表达的核心，并真正进入现实的精神层面上来，从而在传统艺术资源与当代表达之间形成了价值上的关联。同时，正如我们不能从形式语言方面对当代艺术进行简单限定一样，"新文人意识"下的当代工笔人物画，并不像传统文人画那样呈现出谱系化的特征，即它在进入表达的同时，实际上也在与一种可能造成自身逐渐固化的观念及表现形式进行对抗，并以此来保持自身的鲜活性。从根本上讲，它表现为一种"意义"的处理方式，是一种"智性"的价值反思，这也是"新文人意识"的主要思维特征。它通过在审美活动中建立起主客体、语言表征及艺术授受的张力关系，以谋取视域的融合；通过建立"主体间性"的审美关系，以契合新的社会文化现实。在作品表现形态上，"新文人意识"往往并不直接从物象中获取意义，而是通过新的语言逻辑将不同意义存在的"符码"进行并置、转译和残缺式呈现。在这种呈现中，"诗性""寓言""荒诞"是其中三种典型的"意义"处理方式。这三种意义处理方式不仅是修辞也是文体，具有不同文化形态下的现实根源性。其中，"诗性"并不在表达的内容中显示意义，而是透过表达过程，进行意义的"侧显"；而"寓言"主要通过"言意分离"的方式，以一种连贯性的隐喻关系完成叙事；"荒诞"则主要通过营造一种与"常理"相悖的图像或逻辑结构，打破日常情节性，以对应终极价值虚空的当代文化语境下的生存现实。

（一）诗性言说

"诗性"这一概念在东西方文化谱系中有着不尽相同的理解，这种本来作为诗歌的概念（"诗性"，即诗的特性），由于其审美特点并不完全着意于某种体裁的界定，与其他艺术样式具备某些审美上的共通性。具体来讲，它包含以其营造的审美意境所体现的创作思维和语言特点，沿用到绘画上我们透过不同的作品形态亦可大致勾勒出诗性的具体内涵。

1. 诗性思维

诗性思维与原始思维的相似性在于一种逻辑的混沌性，可无论是原始思维还是现代逻辑思维，当作为一种认识思维时，虽然各自在因果逻辑和客体定义上有一套不同的方法论，但却同样指向一个认识的结果；诗性思维则不然，它更倾向于过程中所展现出来的一种直觉景观，这种景观并不是某种认识论上的确指，而是将主体和认识对象建立起某种情感上的共融而形成一种交流状态，看似指向对象实际上却是指向主体自身，带有极强的"自我指涉性"。在逻辑学中，"自我指涉是指一个总体的元素、分子或部分直接或间接地又指称这个总体本身，或者要通过这个自那个题来定义或说明，这里所说的

总体可以是一个语句、集合或类。"①"自我指涉"因"总体本身"自身的特殊性而形成一套完整的系统，如我们所说的大到带有不同特点的文明类型小到文学艺术的风格流派。

"诗性"与"智性"并不矛盾，新文人意识的"智性"是其基本属性所在，而"诗性"则是其进行文艺创作时体现出的一种形态。"自我指涉"的封闭可体现为不同文明所具备的特殊属性和不同文艺作品所具有的风格形态，而在当代语境下同时亦指向"诗性思维"自身的独特性，问题的关键在于"自我"，即主体与客体世界的关系，即我们是如何定义"自我"的。

传统"诗性"总是指向其终极价值，即文化的"自我"性，是审美主体"自我"向理想化的"超我"自觉靠拢，因此它的终极"自我"实际上是一种"超我"，是一种归属，是个体自我的审美共相。

当代新文人意识下的艺术创作也具备"诗性"形态，但这种"诗性"我们显然不能用传统的"诗性"思维来进行解读，这里最明显的便体现为"智性"上的区别，它建构在不同的知识结构和文化观上，是对这两种要素的溶解，它的"自我指涉"指向的是一个创作者未封闭的"自我反思"状态和主体间性下的动态特征。

将韦红燕的《游园》（见图 10-11）、顾恺之的《洛神赋图》（见图 10-12）和马克·夏加尔（Marc Chagall）的《生日》（见图 10-13）这三幅画进行一个简单的对比，很显然这三幅画都有着一个共同的主题，那便是爱情。同时，三幅画中有一个共同的动态形式，那便是"漂浮"或者说"飞行"，虽然意义相似但却有所不同。如果说韦红燕是用中国传统绘画样式来描绘一种浪漫主义图式，那么这种浪漫主义的呈现方式显然更偏向于夏加尔的《生日》。夏加尔一生画了很多漂浮的事物，似乎什么都能漂浮起来，"漂浮"在弗洛伊德的梦境中。《生日》这幅作品描述了一日夏加尔在画室中，妻子捧着一束鲜花进来，画家从身后深情地吻向妻子，刹那间的幸福愉悦似乎使画家的身体飘浮起来，而妻子也随着这种亲吻的"引力"脱离地面。

图10-11 韦红燕《游园》（局部）

图10-12 东晋·顾恺之《洛神赋图》（局部）

① 陈波. 逻辑哲学导论 [M]. 北京：中国人民大学出版社，2000：237.

这种梦境般的情景在现代艺术作品中体现为一种不需要任何逻辑参照的直接呈现，而接受者并不觉得唐突，但在传统绘画中则不然。《洛神赋图》中曹植对于洛神（或者说理想爱人）的爱虽然也在一种漂浮的梦境般的情境中呈现，但首先是赋予对象一种超验的神话逻辑，将对象神化为女神，使漂浮得以合理化。此外"漂浮"，在现代文化中也可理解为精神的流浪，是一种缺乏价值归属的"漂泊"，但"洛神"的漂浮则可理解

图10-13 俄国 马克·夏加尔《生日》

为顾恺之借助神话超验对于曹植想摆脱政治束缚的疏离化表现，是对一种价值的疏离却又是对"神仙、修道"之说的归属。

在现代科学中，"漂浮"是一种摆脱地心引力的无重力，或是物体处于另一种大于或等于自身密度的液体或气体下的状态描述，但在现代文化中诗性中的"漂浮"则可以超越这种科学知识获得一种自在自为，它体现了一种自由自觉的生命追求和创造性想象。诗性的知识基础与其说是一种常识化的科学知识不如说是对自身建构的一种知识经验，借助语言、形式的不同结构化地处理和呈现充分展现其思维状态过程，这种知识并不是追求一种日常知识的"合理性"，而是不得突破自身结构的"合理性"总是指向文本自身；同时它也体现为对一种生存体验真实性的追求，并不局限于形式逻辑规则，必要时甚至可以反逻辑，同时将对知识的认识转化为一种智慧化的呈现。

在当代语境下"诗性"思维在很多时候是为了抵抗一种理性的压抑而存在，艾里希·费洛姆（Erich Fromm）批判现代社会："简言之，理智化、定量化、抽象化、官僚化、物化，正是当代工业社会的特点，当这些特点被运用于人而不是物的时候，这些就成了机械的原则，而不是生活的原则。"[①] "人将幸福地用神性度量自身……它本身是人的尺度……人，他被成为神性的形象。"[②] 上帝创造了世界也就创造了世界和人的意义，但上帝缺席后，诗性是对"神性"（在中国传统社会体现为一种"道德神性"）的取代，以其精神的言说回避了神性的全能却又追求一种无限的形而上的空间，它将以"神性"超越现实生存的超验方式替换为一种审美的方式。马丁·海德格尔（Martin Heidegger）的"诗意地栖居"正是一种生活的态度，如他在《存在与时间》中说："对存在的领悟本身就是此在的存在规定。"[③] 所谓"此在"即现实生存，在讨论"诗性思维"时，我们无法忽略其存在论的思维主体，或者说其诗性的主体，这决定了它背后的价值

① 艾希里·费洛姆. 人心 [M]. 孙月才，张燕，译. 北京：商务印书馆，1989：47.

② 海德格尔. 诗·语言·思 [M]. 彭富春，译. 北京：文化艺术出版社，1991：196.

③ 海德格尔. 存在与时间 [M]. 陈嘉映，等，译. 北京：三联书店，1987：16.

实体最终归向何处，是归属还是反思，新文人意识下的文艺创作来自对现实生存的真实体验，其诗性主体因为其价值反思的特点符合了智性的诗性形态。

2. 诗性语言

虽然诗性并不仅仅体现在诗歌、散文这样的文字性文本中，绘画中也常常具备诗性的特征，同样具备情感的传达及直觉本身的现象构造，但我们却无法忽视视觉图像与文字语言的差异性：它以其二度甚至三度的直观性在量、形状、色彩等方面在意象的表现上优越于一度文字语言，它能提供关于某些物理对象或物理实践的完美思维模型，以文字语言所呈现的思维过程甚至常常需要视觉思维上的补充；但在关系、意义、概念这样的精神领域里的内容则必须借助另外一些媒介的意象，借助用同构的方式再现出其思维形状。

"诗性语言"是开启当代工笔人物画新气象的开篇语言，在经由长期的创作压抑后，艺术表达终于在20世纪80年代初期突破意识形态的局限，一种长期受困的表达欲望喷涌而出，一种心理空间的受困不断尝试从有限生活经验之外拓展到艺术创作中的视觉空间，延伸其表达半径。至20世纪90年代中后期，现代性的压抑已逐步将人们重重围困，工业化进程慢慢逼退自然主义下的生存空间，眼花缭乱的商品广告，尘嚣直上的市场经济将20世纪80年代的理想主义浪漫悄然软禁在市场理性、规则所划定的红线内，艺术的"诗性"慢慢退回到形式语言所构造的朦胧隐喻中来，而对于情节性的依赖逐步减弱。现代主义与后现代思潮的兴起似乎并不是前后而至，相比而言，后现代主义给当代工笔画带来了更大的空间，在对过往语言表意结构的解构中，"诗性"有了更复杂多样的表现，而针对语言本身的挖掘拓展使得绘画对于人自身的生存反思有了更多的哲性特征，"人"在"诗性"中从一个在场者变成了一个旁观者。

20世纪80年代陈丹青的《西藏组画》似乎打开了一个远方的世界，当然，我们也可以认为这是一种主题上的拓展和转变，随之而来大量的类似以"梦""远方""希望""旅途"这样字眼出现的画题越来越多，作品中的那种陌生、新鲜、异族风格的语言符号充斥着工笔人物画界，它们一个共同的特点是对某一段时光或者空间距离的浪漫化表现，借助的符号如乡村景观、马匹、异族服饰、落叶、大漠、大海（如图10-14）、蓝天等，而这些场景中人物本身往往占据画幅比例较小，仍然将场景氛围作为表述的中心。这似乎显示了一个时代的心理，即对长期以来的政治化言说的一种回避。畅想星空

图10-14 李莆莘、庄月君《海这一边》

大海大漠孤烟，充满了理想主义和浪漫主义的色彩，这种题材或者说语言指向的作品延伸到 20 世纪 90 年代末期甚至现在的许多作品创作中。尝试分析这些作品中的语言符号的"诗性"特征：如乡村景观往往承载着一代人的童年记忆；马匹是一种距离的辐射象征；异族服饰则带有明显的非中心化的地域特点，同样象征着空间距离；落叶则是时光的凝聚；而大漠蓝天等则是远离都市的视野拓展。这些元素也常常是我们古诗词中常出现的"诗性"元素。这一时期如海子的诗歌《祖国，或以梦为马》："我要做远方的忠诚的儿子 / 和物质的短暂情人 / 和所有以梦为马的诗人一样 / 我不得不和烈士和小丑走在同一道路上……"；《面朝大海，春暖花开》："从明天起，做一个幸福的人 / 喂马，劈柴，周游世界 / 从明天起，关心粮食和蔬菜 / 我有一所房子，面朝大海，春暖花开……"。再如这一时期的流行歌曲《大海》《童年》《涛声依旧》《黄土高坡》《大约在冬季》……这些不同样式的文艺作品似乎都沉浸在回首、畅想、远方这样的一些浪漫化构想中。

客观来讲，这种刻意追求心理距离的"诗性"并不是一种对社会生活体验和反思的结果，只是一种话语场的转换。本质上来讲，它是一种对缺失的人文情怀的心理补偿，这种补偿虽然发生在当代但并不能说完全具备一种现代性的特征，甚至仍然带有一定的传统遗迹，带有一定"后古典"的意味，是一种自然主义下的浪漫构想，而非那种切实与社会进程同步的真实感受。同时，如果我们对比高居翰的《诗之旅》就会发现，这种理想化的"诗性"与我们传统中的"诗性"相比其实又是那么"粗线条"，是革命主义、浪漫主义的一种异化。用典型化的语言去追寻某种理想化，却失去了"诗性"本身的细腻、敏感和表现的多样化可能，失去了创作者"自我"的完全体现。最主要的一个原因是这种"诗性"是一种构想出来的、缺乏个人化真切感受的陈述；迫切向往另一种人文，但却又缺乏新的情感资料、视角和表现模式，它更多的只是一种向往，是一种回望。

20 世纪 90 年代中后期开始这种"距离"化的"诗性"仍然大量存在，但伴随社会现代化进程的逐步推进，那种作为自然"诗性"的语义陈述却慢慢转换到陈述者自身上来。那种愈发倾向于内心世界和形式构成的作品慢慢与都市化生活体验逐步结合起来，那种在视觉语言中呈现的朦胧、孤独、彷徨、虚无、碰撞却借助一种东方的理性克制在一种宁静、内敛、含蓄的表现中来。对比此时的西画，那种直接的、冲撞的力度并没有过多地影响到工笔人物画所恪守的氛围营造中。

以王颖生先生为例，他是一个典型的学院画家，在其早期的工笔人物画创造中，我们分明能看到一种工笔人物画走向"内窥"的趋势。中央美术学院的稳定创作空间对于画家来讲不仅意味着一种日常生活空间的转换，更具备一种对于人的生存体验的隐秘性和朦胧性的表达欲望和更细致微妙情绪转化的可能。那种人生化的大轴距的表述被浓缩到瞬间偶然的生活场景中来，那种古典时期留下来的高雅的、纯洁的、完整的意象被肢解成偶然的、破碎的、忧郁的瞬间意象。无论是他的《苦咖啡》《踱步》（见组图 10-15）都力图在一个有限的生活场景之内将现代性的生活体验借助诗性化的肢体语

言来透视现代人内心的复杂性。再如张见的《空间》（见图 10-16），慵懒、无聊、变形、纤弱的肢体状态、平远的透视线和游移而下的条纹，在一种脆弱而敏感的心理感触下分明是现代都市人的真实写照。郑庆余的工笔人物常以"透明人"的手法出现，抓住人物瞬间的状态进行朦胧化处理，这使得"真实"造型的人物变得轻盈起来。同时，传统工笔人物画是不表现光的，将"光"带入工笔画并不是他的首创，但他尝试着将"光"的元素与透明感进行重叠（见图 10-17），这给观者一种清新的视觉感，那种现代都市人的焦虑、迷茫被诗化成一种好似晨曦中的浪漫。这很容易让我们想到美国当代现实主义水彩大师史蒂夫·汉克斯（Steve Harks）的作品（见图 10-18）。相似的题材不同的处理方式，郑庆余充分利用了工笔人物画水色的透明感，并用"透明人"的手法，在呈现一种日常化的小叙事的同时，诗化的视觉之下又给予对当代人生存现实的隐喻。再对比 20 世纪八九十年代的那种"骏马西风塞北，杏花春雨江南"式的"后古典式"诗性，属于现代都市"诗性"的那种不确定性已然不倾向在叙事中完成"人"的塑造。

组图10-15 王颖生《踱步之一》与《踱步之二》

图10-16 张见《空间》　　图10-17 郑庆余《失去的记忆——煦日》

图10-18 （美）史蒂夫·汉克斯 水彩作品

（二）寓言明义

寓言在英语中主要对应两个词语：fable 和 allegory，前者主要是指寓言体，而后者主要指向其意义，是一个美学和诗学的概念。根据鲁道夫·阿恩海姆（Rudolf Amheim）在《视觉思维》一书中所讲："当心灵从生命的复杂性中转移（或脱离、逃避）开来的时候，它往往会以一种简化和高度形式化的式样去替代它"①，这可视为寓言所产生的一种机制和原理。在绘画中寓言式言说同样存在，特别在当代绘画中，不过，我们应该注意到这样一个问题：当寓言作为一种绘画的文体时我们应该正视其独立性。也就是说，当绘画将文本性的寓言转化为一种视觉形式时，它往往只能传达出其表面意义，而其意义仍然依赖于文本自身的解读，因此只是一种表象的陈述，只有将自身语言独立为一种图像化的逻辑时，它才能真正意义上说是一种寓言。当代工笔人物画中寓言形式的出现主要源于三方面的因素：图像自身逻辑的独立性是寓言体绘画成立的先决条件；寓言的言意分离特点契合了现代破碎性美学观念，它是寓言体绘画的美学基础；寓言和现当代社会的同构性为寓言体绘画提供了现实参照。

1. 寓言与隐喻

隐喻是构成寓言的主要表达方式，也是构成寓言的"言"和"意"之间的主要关系，通过表面的"言"去探求其深层的"意"，美感便由此而生。

非整体连贯陈述性的隐喻并不能构成寓言，作为一种修辞手法，隐喻在诗歌、神话中都会被用到，然而，在我们的传统文化中含有隐喻这种修辞的诗歌、神话及散文中的文学体寓言都具有悠久的历史，但作为陈述性、连贯性隐喻的寓言体的绘画却很少见。例如唐寅的《李端端图》，虽然唐寅用白牡丹暗隐李端端的美貌，甚至带有自传性的暗示，但"白牡丹"这一喻体始终是一个独立的隐喻，作为"牡丹"这一符号并未完成自身的叙事。另外，一些借古讽今或者通过故事图本阐述某种道德内容的绘画确有叙事性的存在，但也不能说这就是寓言体绘画。例如南宋李唐的《采薇图》（见图10-19），借用殷末伯夷、叔齐"不食周粟"的故事推崇气节，暗指南宋当时所面对的相似情境。从本质上讲这类绘画其喻体和喻义过于整体接近，只能说是一种暗指，而并非一种隐喻，跟《女史箴图》这样劝诫规训的绘画并没有太多的差异性，同时对故事文本过于依赖，是一种图解而非独立的寓言体。

寓言体绘画成立的基础除了隐喻的连贯性这一基础，同时也需要图像摆脱对文本的依附，即让图像自身说话。中国传统绘画主要集中体现为训诫和舆情两大功能，前者多是将道德文本进行视觉化直观呈现，图像的独立意义并不明显，而后者带有很强的文学性，即诗性特征，并无意于某种陈述的达成。此外，一些带有巫术性质的墓葬壁画图案虽然有其独立意义，但却缺乏寓言所要求的非"同一性"隐喻性，也并不符合寓言的特性。

① 鲁道夫·阿恩海姆. 视觉思维 [M]. 滕守尧, 译. 成都：四川人民出版社，1998：252.

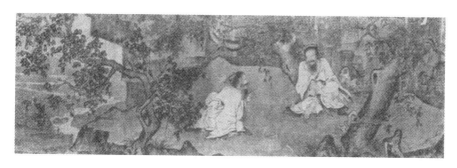

图10-19 南宋·李唐《采薇图》

寓言体绘画中图像语言自身的独立性来自图像语言的自身体系，独立于文本，同时又必须体现出人的主观创造性。"具体现象（不管是从自然还是从人类事迹和行动中采取来的）一方面构成出发点，另一方面也构成表现的主要方面。这具体现象当然只是由于它所包含的和显示的一般意义，才被挑选出来，它得到加工或发展，目的就在于运用相关联的个别情况或事件去表达这个一般意义。"① 在中国传统绘画中虽然常用到一些隐喻，但由于这些喻体其自身受制于文学文本的封闭性，并不能获得图像自身言说的独立性。以唐寅的《李端端图》为例，"白牡丹"这一隐喻的成立是以"能行白牡丹"这句文学性诗句为前提的，当受众不了解这层意思时其隐喻的效果便无法达成，也就是说它总以这一文本性的事实陈述为母体，而唐寅用这一作品来进行自传性引申时则必须借助文字的诗词来进行注脚，这使图像本身受到极大的制约。事实上文人画所寄托的许多创作者的思考总是借助于诗词来进行图像之外的扩充，它有时甚至体现为一种创作者自我的过度化解读，图像语言反而被置于一个次要的位置。

黑格尔所推崇的最高程度的美是诗人的主体性与自然的合二为一，形式和内容的整一、感性与理念的整一、人和神的整一和中国传统文化中的"天人合一"，以天文统系人文的观念相似，是一种前现代的理念式的美学观念。理念式美学围绕美是理念的感性显现这一逻辑展开，是从一般到特殊，从抽象观念到具体形象这样的顺序，实现理念与感性形象的结合。因此，在这样一种美学观念中形象总是与理念捆绑在一起，为了某种阐述的达成，创作者可以将多种理念的转化形象进行组合，但并不能对这种形象进行自觉的意义赋予，"言"和"意"总是在高度的统一之中。

在这里试对郎世宁的两幅《平安春信图》（如图10-20、10-21）进行分析，有专家指出这本是属于古画里的"双胞胎"现象，即一幅画作立意进行两种构图。巫鸿先生则将方形绢本构图视为圆形贴落的画稿，理由是前者画幅下方显现出淡淡的点状笔痕构成的微弱形状（也有专家说这是"返铅"），而笔者更倾向于"双胞胎"的说法，当然，这不是本书讨论的重点。巫鸿先生根据故宫博物院出版的部分清廷帝后像及乾隆题跋推断画中所绘是年轻的皇子弘历及其父亲雍正的合像。两幅作品中都用了隐喻象征的手法，如竹

① 莱辛. 莱辛寓言[M]. 高中甫，译. 北京：人民文学出版社，1980：49.

子、手中的折枝梅、汉化服饰、松树。作为肖像画它有着虚构性，它显然不是一个现实化的场景描写，而是在乾隆即位后进行创作的带回顾性的两幅作品，有很强的政治隐喻性。除了竹子、松树作为品格的象征，前者将人物中间的两支竹子交叉处理象征着权力的交接，而手中传递的折枝梅正暗含着画题"春信"的意思，这也暗合了雍正给乾隆起的别号"常春居士"。清朝作为外来政权，实行着与元朝完全不同的文化政策，一方面统治者极力推崇汉文化，并通过这样的一种方式使自己的统治合法化，汉化的服饰打扮不仅象征着儒家的传统，也塑造了一种圣贤的形象。不过，由于时代的局限，我们所能看到的是两幅作品虽然借用的象征物、构图不尽相同，但其隐喻的意思却再明确不过，竹子、梅花、松树、服饰这样的一些元素早已是规定好的喻意，而郎世宁只不过将它们进行了一种合理化的组合，这也是我们传统绘画中常用的隐喻手段。

图10-20 （意大利）郎世宁《平安春信图》之一　　图10-21 （意大利）郎世宁《平安春信图》之二

相比而言，在民间绘画中寓言体却借助一些创造性的神话形象得以成立，展现出了鲜活的艺术生命，苏汉臣伪款佚名创作的宋末元初的这幅《搜山图》（见图10-22）就达到了"言""意"分离的效果。《搜山图》描画的是当时戏曲中的神话故事，二郎神与哪吒比武，带醉射破了驱邪院主的锁魔镜，被镇锁住的金睛百眼鬼和九首魔王趁机逃出，这才引出二郎神和哪吒赶往黑风洞，搜山追回群妖的故事。《搜山图》的故事图卷据说有三本，此本最为特殊，主要体现在对群妖的人格化表现及故事角色服饰的处理。一般来讲以神话传说为蓝本的民间绘画都会重在突出妖怪的丑陋邪恶和神仙的正义威严，但此图中的妖怪在捕杀之下神态无助恐惧反而让人心生怜悯，这些妖怪虽是动物修成，却也有了人的情感，反倒是对神仙的刻画却是张牙舞爪极尽凶残。这不仅让人联想到辽金元等北方少数民族当时对汉族人民的镇压这一社会现实，事实上这一线索从他们的服饰上找到了对应。《搜山图》中神仙角色（见图10-23）多身着兽皮，头戴北方游牧民族头饰，对比年代比较接近的永乐宫壁画中的神仙形象（见图10-24）则出入甚多，而妖怪则身着汉族服装，女妖的发式也正合当时宋代妇女的头部装束，这一点我们也可

以从同时代的绘画中找到对应。我们甚至可以认为这极尽生动地暗示了当时的"靖康之变"，在当时的时局下，老百姓甚至是贵族正是遭到如此这般的残忍猎杀。

图10-22 北宋·佚名《搜山图》（局部）

图10-23 《搜山图》中的妖怪、神仙形象

图10-24 元·永乐宫壁画中的神仙形象

以神话传说为蓝本映射时局，这典型的是寓言式的"言意分离"，从诸多细节中我们都可以发现作者的有意为之，试想封建时代不管是哪个民族对人民进行统治，他们总是希望老百姓对其恶行讳莫如深，但对于老百姓来讲只能怒而不言，当想表达的内容不能如实地表现出来时，神话体的寓言的确是个很好的载体。从这一点来讲《搜山图》实际上具备时代的超越性，当不能转换既定图像的话语关系时，便通过创造性的图像来负载新的意义，以神话的表象阐述现实的隐象。

综上所述，我们可以发现寓言区别于隐喻的几个特点：其一，隐喻和寓言虽然具有一定的相似性，但前者是作为一种修辞而寓言不仅具有修辞特征，同时也可独立作为一种文体；其二，寓言虽然也使用隐喻，但隐喻实际上很大程度依赖于形象的独立意义，而寓言更强调整个叙事的隐喻意义，强调隐喻自身的连贯性；其三，在传统绘画中，隐喻被广泛应用，但符合寓言体绘画特征的并不多，一个主要原因在于绘画很大程度上受文学性的影响，图像自身独立的言说功能尚不足备，其叙事仍然靠组合这些依附文本的图像产生意义，当无法改变这种叙事逻辑时，寓言体绘画往往只能从"未开发"的原创性形象，通过特征暗示寻找突破。总而言之，寓言体绘画实际上存在两条叙事线，即表象的叙事线和隐象的叙事线，在运用隐喻手法时也保证两条叙事线的各自成立和相似之处，而单独的隐喻只在表象的叙事线中存在，无法完成自身叙事，这样一来，"言意分离"的寓言体便无法达成。

2. 当代工笔人物画中的寓言体

在现当代工笔人物画中，寓言式的创作至少到 20 世纪 80 年代中后期才出现，它不仅关乎一个叙事逻辑的绘画语言体系问题，也是基于一定的社会现实。简单来讲，形式主义的出现给予了图像自身信息扩充的语言基础，不再依赖形象自身的隐喻含义，而是将整体叙事关系作为喻体，保证了寓言体隐象叙事线的达成，而现代性的碎片化、偶然性特征已不适合那种传统整一性的意象语体结构，当叙事变得复杂时，隐喻、象征和借代往往能借助关系的相似性起到以小见大的作用。

现代主义绘画逐渐从一种视觉真实走向一种心理真实，它常常体现为将现实生活进行一种抽象化的提取，同时把生活场景置换为想象与现实相凝聚的意向形态，而不再遵循一种理念式的整一性。有时它可能只是将生活的某个局部进行意向化展现，但却又与现实体验紧密相关，有时则可能是将一种永恒的话题通过现代或后现代的话语方式，以特殊的方式展现反思的形态。

以崔进的这幅 2011 年的创作《叵测的场景》（见图 10-25）为例，他将许多来自不同系统里的文化符号并置于画面之中,同时将多种绘画形式中的形式技法糅合在一起。在一种类似奇幻剧般的场景中，人物的各种形态动作并不是来自一种现实对象的真实写照，在看似欢快热闹的情景中，人物的表情却呆滞而无神，荒诞而充满戏剧性，带有很强的隐喻性。后现代文化情境下正是多种文化形态一并存在，人们的生存方式失去了统

一的价值规范，在狂欢式的生活背后却是内心日渐的迷茫，意志的消退，被商品文化挟持的繁华背后是精神家园的失落，人们需要不断从个体经验中构建自我的价值体系。社会根源性使得崔进作品以整体文化图景的形式映射了现实，充满了寓言性。

图10-25　崔进《叵测的场景》

郝量则是将一些永恒的话题进行"志异"化的假借叙事，这种方式往往在80后90后画家中较为盛行。受电影、动漫、插画及网络文化影响，这一批画家在其成长过程中有着属于他们的"社会真实"，他们往往以这些文化因素为灵感来源，并假借这些玄幻的题材展开想象从而完成自身的叙事。《山海经》《聊斋志异》《搜神记》这些古代民间传说中的神奇异事为艺术家提供了丰富的灵感来源，对他们而言，这些"国风"式的文化资源不仅给他们提供了一种在当代过分西化语境下的新鲜图式，同时这些本土的元素所具备的象征性也为他们再创作提供了可能性。

以郝量而言，他通过其特殊的工作方式循理变古，将传统的图式和当代的生存体验进行了一种错愕式的叠加，在一个个怪异而带有装饰意味的形象设计中将一种现代人的生存疑惑带进古人的生存空间。就图式而言他并未将"循古"作为自己的追求，而更像是对现代人思想贫瘠后的视觉上的满足，对现实生活虚幻性的反讽，更像是一个个舞台剧，假借一种虚拟化的场景阐述让传统玄幻叙事与现实产生勾连。他的创作常常以一定的资料、文本为基础，并在此基础上产生联想，看似充满考据，但考据本身又并不是其根本目的，如他的两本册页《搜异录》就取材于古代文人笔记中的内容，并在此基础上进行发挥，是一种"化用"，他不仅积极吸取了《搜山图》《骷髅幻戏图》这种非传统正统的玄幻叙事，更开放性地融合了许多西方文化元素。以郝量2012年创作的长卷《云记》（见图10-26）为例，他将传统山水中的名士高贤换成了现代实验室中的科学家，进行着解剖、观测、化学实验等看似确信的行为，这种场景的突兀、虚幻所引发的是我们对现代文明和传统东方文明的两种并置式的对比思考，也映射出现代实证主义下人类现实生存的虚幻性。传统理念社会中自上而下的价值模式遭遇现代科学的釜底抽薪，当那种统摄性的逻格斯被请出现代生存现实，被作为一种客体来进行观测时，人类自身实际上也已被拒绝在现实存在之外。

图10-26 郝量《云记》局部

崔进和郝量的作品均充满宏观叙事的意味，他们并不是针对现实局部的寓言化转译，同时也不是阐述某种深刻化的哲理，而是以更超脱的旁观者的视角来表现一种"志异"化的新现实。在他们的其他作品中，如崔进的《断线》《异花》《闲散》和郝量的《搜山记》《水火不容》，无不是用一种全新的视角来解读、激活传统，将不同文化系统中的价值观念进行景观化的并置和衍生，在这样一个过程中以新的语序完成自我的确认。

（三）荒诞的"无意义"

荒诞是一种艺术手法，但也是一种美学范畴，是指一种意义的抽离，贯穿现代、后现代的美学形态。它通过一种与理性文明对抗的方式平面化、零散化地来满足现代人类生命活动的需要。在现代社会中随着终极价值和理性限度的衰落，人的主体性也逐步式微，它否定虚假的希望，直视人生的无意义，具有一定的"悲剧精神"，带有一定的批判意义，虽然常常以否定的姿态来进行叙事，但"荒诞"并不是否定一切，而是以一种意义的残缺形式来反显其意义。

当代工笔人物画中的"荒诞"一方面依赖于"荒诞"美学的引入，另一方面现代生活中普遍存在的荒诞性为其提供了一定的现实基础。与传统的工笔人物画中的清新、雅致的审美趣味不同，荒诞叙事下的审美充满"悖论""戏仿"和"不确定性"，虽然它并不能建构一种传统意义上的价值世界，但从工笔人物画介入当代叙事来讲具有积极意义。

1. "荒诞"的美学解读

"荒诞"（absurd）源于拉丁语sardus，意为"聋子"，是指主客体之间由于缺乏联系所造成的一种失衡状态的误解。作为一种艺术手段它由来已久，如西绪福斯推巨石上山，俄狄浦斯王杀父娶母，或是莎士比亚的《哈姆雷特》《麦克白》及中国明代戏曲家汤显祖的《牡丹亭》，都带有荒诞的色彩，他们多通过一种情节的离奇性和怪诞来进行叙事，多采取一种细节真实整体荒诞的手法，但从审美本质上讲往往带有一种超验的或者浪漫主义的性质，仍然是在完成一种优美、崇高、悲喜剧的叙事。以西绪福斯为例，其故事本重在强调一种敢于反抗权威的勇敢和智慧，虽然加缪在他的文章中赋予其现代哲学的解读，但只能说是一种跨语境材料的应用；而《牡丹亭》的故事虽然以反抗封建

礼教歌颂自由爱情为主题，借助了民间鬼神传说阴阳轮回的想象，最后完成的也是一种传统文学中常见的大圆满结局。反映在绘画中，西方的古典油画许多均是借助神话文本的情节性，但并没有改变其叙事语序结构。中国的"荒诞"最初也是由民间绘画所表现出来的，如敦煌壁画中大量的本生因缘故事图本（见图10-27）。

图10-27 敦煌壁画《鹿王本生》局部

荒诞意义建构在传统四大美学范畴中，如优美，它是在一种主客体的完美和谐中实现美的价值，崇高和悲剧则体现为一种主体与客体在对抗中实现的精神转变和超越，喜剧则是将主客体的关系进行诙谐化、幽默化、讽刺化的演绎从而得到愉悦的审美感受，它们有一个共同的特点便是主客体之间始终维持着某种形式的联系，而荒诞则体现为人的主观愿望与客观世界的疏离、不和谐，人的呼唤与世界的沉默。按照萨特的说法，是"人们对统一的渴望与心智同自然之间不可克服的二元性两者的分裂，人们对永和的追求同他们的生存的有限性之间的分裂。以及构成人的本质的关切心同人们徒劳无益的努力之间的分裂，等等"[①]在爱尔兰作家塞缪尔·贝克特（Samuel Beckett）的荒诞主义作品《等待戈多》中，两个流浪汉在没有任何上下文交代的前提下等待一个名叫"戈多"的人的到来，两个人无话找话、穿靴子脱靴子，可最终戈多并没有来，就是在这种无望的等待中彰显出世界的荒凉和无意义，"戈多"无论意味着什么始终只存在于二人的讨论中。荒诞主义作品往往打破了正常的时空概念，以一种无序、琐碎的偶然、相对的体验来消解某种"应该的""必然的""可能的"叙事方式，通过这样一种对抗"既有文明"的方式来展现现代人对于现实生存的无奈。

与传统美学不同，"荒诞"并不接受某种传统叙事上的对于意义本体的精心构思、安排和统筹，对于"荒诞"美学来说真正的真实便是承认世界的无序和晦涩，直面人类精神的空洞匮乏。它与宗教中以彼岸世界对现世进行否定不同，虽然它经常以一种否定的姿态来进行批判和反思，但却是在反思和批判中发现问题所在，以建构为目的。例如，中国传统美学中谈到的"意象""理念"，它总是具备一种人对世界的主观的意义赋予，于绘画来讲，除了绘画语言本身的形式存在，语言总是围绕话语叙事所展开的，在这种话语中，创作者体现为在一定知识文化权力生产关系的特殊结构中寻找自我的确认，对于不符合"理念"的边缘化、"非正统"的事物往往选择忽略和排斥。"荒诞"美学表现的则不同，它甚至不站在"真、善、美"和"假、恶、丑"的任何一边，是一种看似

① 中国社会科学院外国文学研究院. 文艺理论译丛 [M]. 北京：中国文联出版公司，1985：332.

局外人的"无态度"。语言成为一种只指向自身的无意志指向的呓语，排斥了一切抽象的概念，冷眼旁观。例如我们讲造物，在形塑一种符合我们主观愿望的物品时，材料的残余总是被排斥在被造物之外，但在造物之前它们本属于一体，这也就是说，世界本身的意义不仅仅是存在于某种被划定的范畴，这种范畴并不等同于世界的真实，真实的世界既存在于被划定的意义范畴之中也存在于这种范畴之外，那种以局部代替所有的意义叙事本就是值得怀疑的。

从荒诞的美学意义的建构上，我们应该看到这样一点：荒诞并不是一种以空虚抵抗空虚的无意义，而是认识到过往理性在构建文明史中所遭遇到的失败，是一种新文明觉醒的象征。无论是君主王权在面对技术革命和经济基础的釜底抽薪，上帝和神被现代文明所抛弃，还是现代启蒙理性以自由为名的解放实则让人类遭遇被异化和放逐的事实，"荒诞"实则是以一种否定的存在来寻求更高意义上的主体价值。从本质上来讲它抵抗的只是一种特定文明而并不是文明本身。从审美活动来讲，它只是对隐藏在审美活动中的知识文化权力的关系持漠然否定的态度，但这并不表示它否定审美本身，假设它对这种借以实现精神超越的生命活动本身持怀疑态度，那么它也就扼杀了这种文明所借以表达的途径。在具体的审美活动中，荒诞总是将真正的诉求"空缺"出来，并不对其进行任何的预设，正如那位始终在等待中的"戈多"先生，为什么等待，"戈多"是谁，意味着什么，并未交代，但并不能否认"戈多"在舞台上的意义，他构成了"等待"的主题。人类总是喜欢在理解之前就进行判断，这遮蔽了许多判断之外的存在意义，对此强调就是不将某种已经判断过的存在进行主观的论证，对突破价值局限、对现有的体验进行去意识化的裸呈，勇敢承认世界的丰富性和自我的匮乏。"就他表达了存在的活生生的意识与感觉来说，他是非常重要的；就他超出了存在之外而表达了超越失控的人类精神的某些方面来说，他的成就是巨大的。"[①]

综上所述，总体上看"荒诞"实际上具备了一定的反思性和批判性，它漠视古典理念下的浪漫主义，又不甘受限于现实主义过于盲目的主观性，虽然具体的"意义"在"荒诞"陌生化的视角下显得模糊不清，但它实际上是以一种更高意义上的主体价值的实现为目标的理想主义。新文人意识作为一种意义形态的统筹形态，"荒诞"这种反思的、批判的审美形态无疑满足其视野要求，它在一种沉默无奈的痛心疾首中将具体的价值"缺位"，在这样一种"反显"式的叙事中将意义去蔽，以一种"无意义"的形态从而使人获得关于意义的思考，意义形态实现了一种更为客观的样貌。

2. 当代工笔人物画中的荒诞叙事

荒诞美学进入中国是在改革开放之后。改革开放后西方现当代艺术是以一种无序的状态进入中国的，在初期，对于西方现代美学的评价往往仍带有一定的政治性，它更有赖于创作个体的艺术实践。例如，《美术》1983年第11期刊登了王志元的文章《"非理性"

① （法）安约瑟夫·祁雅理. 二十世纪法国思潮 [M]. 吴永泉，等，译. 北京：商务印书馆，1987：1.

不是艺术创作的康庄大道》，文中写道："如果陷入非理性主义的泥坑，势必导致神秘主义……这样的理论归宿，带给艺术创作实践的不会是一条康庄大道，而只会使艺术创作走向脱离现实，脱离人民，为艺术而艺术，'自我心灵扩张'的迷途"[①]这类文章往往抓住转折期的艺术过激的方式和并未成熟的形态中的局部问题，在基本的艺术现实并未展现出来时便对其进行严厉的以偏概全的意识形态化的批判。20世纪80年代中期后这种现象得到一个大的反转，以"国际青年美展"为契机所展开的轰轰烈烈的新潮美术矛头直指意识形态下的政治言说方式。反传统与形式创新被作为一种艺术信条。阅读、研究和借鉴外来美学理论、艺术形态被当成重要的创作经验来谈论。

以1986年徐累创作的工笔人物画《守望者》（见图10-28）和《逾越者》（见图10-29）来看，受契里柯和马格里特的影响，这种超现实主义的图式都带有很强的荒诞叙事的特点。如果翻阅当时的艺术史，也不难发现，这种以工笔重彩的方式进行的纸上渲染与几乎同时期创作的王广义的油画作品《凝固的北方极地》（见图10-30）系列也具有极强的相似性。这不禁使我们反思：何以两个不同的画种竟然选择了如此相似的审美风格，甚至连人物形象的造型特征也如此相像？

图10-28 徐累《守望者》　图10-29 徐累《逾越者》　图10-30 王广义油画《凝固的北方极地》

根据鲁虹先生的研究总结，"八五"时期的新潮美术总体上体现出这样三种倾向：哲理化、生命流和形式化。虽然他们旨在反抗旧有体制禁锢，冲破言语藩篱，但在长期的政治运动生活中却不自觉模仿以往的运动形式，一方面热衷组成团体以扩大影响力，另一方面也以政治运动相似的方法做展览的宣传。一些中国青年艺术家在选择研究和借鉴的对象时实际上是把传统叙事方式作为靶子，却忽略了各自对生活体验的丰富性和差异性。因此，新潮美术这种并非从自身逻辑出发的艺术运动更大意义上是一次思想解放运动，是一个探索阶段，作为美学范畴的荒诞来讲，它掌握了其学理性及其艺术语言结构特点，却缺乏社会现实生活体验的根源性，这一点使得新潮美术随着1989年2月的"中国现代艺术展"逐步退潮。

20世纪90年代后，随着邓小平同志的"南方谈话"与中共十四大的召开，市场经

① 孔令伟，吕澎主. 中国现当代美术史文献[M]. 北京：中国青年出版社，2013：731.

图10-31 王广义《验血》装置

济步伐加快，现代性特点成为切切实实发生在本土的社会现实，一系列的社会问题使20世纪90年代初的"人文思潮"将现实关怀作为文艺创作的前提，同时现代艺术本土语言也被作为一种新的目标。如果将20世纪90年代后王广义（见图10-31）和徐累的作品（见图10-29）再次进行对比则已是各具特色和千差万别。

徐累和王广义的个案实际上具有极强的普遍意义，在以20世纪90年代初期为界限，一些前卫的艺术家在此前后的艺术实践往往产生了极大的转变，特别是对于中国画来讲，西方现代主义的观念及艺术语言与本土的社会现实体验及传统趣味、材料、技术手法的结合，使得这些实践慢慢改变了原有的面貌，社会学的转向也让中国现当代艺术具备了本土化的逻辑，逐步摆脱了对西方现当代艺术亦步亦趋的阶段，随着国际地位的提升及对自我文化资源的再发掘获得了全球化语境与西方现当代艺术对话的可能。

"荒诞"的哲学基础、语言结构的探索以及其现实社会根源性共同促使了当代工笔人物画中的荒诞叙事的达成，这种实践由于个体真实体验的差异性、个人化的语言特点及独特视角而呈现出视觉图像的丰富性。

以欧阳光这幅《我的家园？》（见图10-32）为例，是一种典型的将潜意识、梦境、直觉进行荒诞化视觉创造的手法。灰色的天空、黑色的水很容易让我们联想到现代工业社会所造成的严重自然环境问题。同时，在这个现代化的过程中更可怕的是工具理性给人类普遍所造成的压抑和异化。无数个面色凝重而呆滞、特征一致、仰望天空的黄色脸庞，像是机器批量生产的面具，渴望从窒息的压抑中透口气，又像是与天空对话，期待从这种人类自身所定义的价值规则束缚中解脱，得到一种超越"人造世界"的人生意义。那远处的蓝色脸庞替代了自然的山，那漂浮的龙鱼像是一面旗帜，成为一种被灵魂仰望的自然人文。《我的家园？》以荒诞叙事的手法却表达了一个具有现实意义的问题反思：人类一手所造成的文明却终究成为自身的牢笼，现代工具理性主义本旨在满足人类自身的生存需求，但一味地索取却将毁掉自身的精神家园。

图10-32 欧阳光《我的家园？》

与欧阳光的荒诞化视觉创造相比而言，吕鹏的作品显然选择的是"荒诞化的关系重构"这一手法。只不过与契

里柯的手法不同，吕鹏并没有选择一种特定的时空关系来统筹视觉物象，而是以打乱时空的方式，用一种蒙太奇的手法进行物象的"并置"。以他的这幅《读书时代001》为例（见图10-33），他营造了一个类似小剧场的空间，但又分不清是室内还是室外。假山石、竹子、折扇，穿着民国长衫的人物、戴着面具的天使，这些看似并不具备某种关联的物象被作者以一种让人错愕的方式并置在一起。如果将吕鹏20世纪90

图10-33 吕鹏《读书时代001》

年代中后期以后的创作作品综合在一起比较，不难发现他在创作上似乎有一个更长的时间轴，往往并不是从一种个人现时此地的生活中寻找画面素材，而是将现实与戏剧、书籍中的形象进行错时空的戏拟。创作中的物象各有其自身象征性，可从原有语境中脱离出来进行并置的话成为一种的"杂糅"式的共融。观者以一个置入者的身份进入这样一种类似"戏说"的荒诞时，实际上往往有一种自我认知的迷幻，创作者自身则完全是一种旁观者或者说局外者的身份来进行叙事。在这种看似"无立场"的叙事中亦可以看出创作者人文的关怀：在当代多元杂糅的文化语境中，人们的身份选择已然失去了一种价值本体的依据，而我们的文化现实不正是在一幕幕光怪陆离的"戏说"中进行自我辨认的吗？

在当代工笔人物画中，金沙的"经典借用"具有很强的辨识度，他似乎并没有像许多画家那样的"传统包袱"，在借助经典、解构经典的过程中他选择的并不是工笔人物画自身所归属的本土文化资源，而是以西方绘画"经典"为解构对象，"工笔"于他而言只是作为一种表现的手法和式样。以"致敬"的方式，他似乎在不厌其烦地阐释现代"空心人"这个概念，由于视觉上的不合理性带给人一种荒诞的视觉体验，同时似乎又在以不同的"经典"图式和解构方式象征我们失去的某种优雅和当下本体价值的失落。以《致敬格兰特·伍德》（见图10-34）为例，他选择的是格兰特·伍德（Grant Wood）的代表作品《美国哥特式》（见图10-35）。这一线索在他其他的一系列作品如《向大师致敬——寻找汉斯·荷尔拜因》《向大师致敬——寻找皮埃罗·德拉·弗兰西斯卡》《向大师致敬——阿尔布雷特·丢勒》均能找到，甚至"空心人"这个图式马格里特的画中也曾出现过。这也就是说，金沙的作品中其实有三个解构对象："经典"自身、马格里特的超现实主义符号、工笔自身形制（第四章中已做介绍），而这种解构实际上又以现实荒诞的根源性为基础。

图10-34 金沙《致敬格兰特·伍德》　　图10-35 （美）格兰特·伍德《美国哥特式》

　　综上所述，当代工笔人物画中的荒诞化的意义形态是以社会现实根源性、非理性主义哲学的学理、现代主义绘画的语序结构这三方面为意义建构的基础的，以荒诞化的视觉创造、荒诞化的关系重构及经典的戏谑、借用为表现手法而进行的一种呈现机制，它有其严肃性和深刻性。然而，在市场化的逐利趋势下，荒诞手法的离奇性、娱乐性也往往使"荒诞"剥离了原有的深刻性，简单的图式拼贴以获取视觉新鲜感的做法与作为美学范畴的"荒诞"并驾齐驱，这仍有赖于受众的辨识认知能力及对"意义形态"进行积极的批判与反思。

参 考 文 献

[1] 蔡义江. 红楼梦诗词曲赋评注[M]. 北京：北京出版社，1949.

[2] 俞建华. 中国画论类编（上卷）[M]. 北京：中国古典艺术出版社，1957.

[3] 俞建华. 中国画论类编（下卷）[M]. 北京：中国古典艺术出版社，1957.

[4] 方薰. 山静居画论[M]. 北京：人民美术出版社，1959.

[5] 刘大槐. 论文偶记：春觉斋论文[M]. 北京：人民文学出版社，1959.

[6] 张彦远. 历代名画记（修订版）[M]. 上海：上海人民美术出版社，1964.

[7] 席勒. 人本主义研究[M]. 麻乔志，等，译. 上海：上海人民出版社，1986.

[8] 王伯敏. 黄宾虹画语录[M]. 上海：上海人民美术出版社，1971.

[9] 刘勰. 文心雕龙注：下册. [M]. 北京：人民文学出版社，1958.

[10] 叶燮著. 原诗[M]. 北京：人民文学出版社，1979.

[11] 杨伯峻. 春秋左传注[M]. 北京：中华书局，1981.

[12] 黑格尔. 美学[M]. 朱光潜，译. 北京：商务印书馆，1981.

[13] 李少文. 空间·时间·空白——学习民族传统绘画的点滴体会[J]. 美术研究，1981
（01）：55-61.

[14] 笪重光. 画筌[M]. 成都：四川人民出版社，1982.

[15] 列奥纳多·达·芬奇. 论绘画[M]. 戴勉，译[M]. 北京：人民美术出版社，1983.

[16] 李泽厚，刘纲纪. 中国美学史（第二卷）[M]. 北京：中国社会科学出版社，
1987.

[17] 叶尚青. 潘天寿论画笔录[M]. 上海：上海人民美术出版，1984.

[18] 叶朗. 中国美术史大纲[M]. 上海：上海人民出版社，1985.

[19] 中国社会科学院外国文学研究院《文艺理论译丛》[M]. 北京：中国文联出版公
司，1985.

[20] 徐复观. 中国艺术精神[M]. 沈阳：春风文艺出版社，1987.

[21] 海德格尔. 存在与时间[M]. 陈嘉映，等，译. 北京：三联书店，1987.

[22] 约瑟夫·祁雅理. 二十世纪法国思潮[M]. 吴永泉，等，译. 北京：商务印书馆，
1987.

[23] 艾里希·费洛姆. 人心[M]. 孙月才，张燕，译. 北京：商务印书馆，1989.

[24] 海德格尔. 诗·语言·思[M]. 彭富春, 译. 北京：文化艺术出版社, 1991.

[25] 袁牧. 工笔花鸟画的特技与肌理[M]. 上海：上海人民美术出版社, 1994.

[26] 宗白华. 艺境[M]. 北京：北京大学出版社, 1997.

[27] 潘运告. 汉魏六朝书画论[M]. 长沙：湖南美术出版社, 1997.

[28] 何志明, 潘运告. 唐五代画论[M]. 长沙：湖南美术出版社, 1997.

[29] 俞剑华. 中国古代画论类编[M]. 北京：人民美术出版社, 1998.

[30] 鲁道夫·阿恩海姆. 视觉思维[M]. 滕守尧, 译. 成都：四川人民出版社, 1998.

[31] 李泽厚, 刘刚纪. 中国美学史·魏晋南北朝编[M]. 合肥：安徽文艺出版社, 1999.

[32] 李泽厚. 美学三书[M]. 合肥：安徽文艺出版社, 1999.

[33] 陈波. 逻辑哲学导论[M]. 北京：中国人民大学出版社, 2000.

[34] 李泽厚. 美的历程[M]. 天津：天津社会科学院出版社, 2001.

[35] 牛克诚. 中国画色彩：不成问题的"问题"[J]. 艺术探索, 2001（02）：4-5.

[36] 牛克诚. 色彩的中国绘画[M]. 长沙：湖南美术出版社, 2002.

[37] 赵昌平. 李白诗选评[M]. 上海：上海古籍出版社, 2002.

[38] 唐勇力. 古远回声[M]. 石家庄：河北美术出版社, 2002.

[39] 陈鼓应. 老子今注今译[M]. 北京：商务印书馆, 2003.

[40] 李欧梵. 未完成的现代性[M]. 北京：北京大学出版社, 2005.

[41] 张溥. 汉魏六朝百三家集[M]. 长春：吉林出版集团有限责任公司, 2005.

[42] 唐勇力. 当代名家艺术观——创作篇[M]. 石家庄：河北教育出版社, 2005.

[43] 莱辛. 莱辛寓言[M]. 高中甫, 译. 北京：人民文学出版社, 2005.

[44] 周雨. 文人画的审美品格[M]. 武汉：武汉大学出版社, 2006.

[45] 老子. 老子[M]. 饶尚宽, 注. 上海：中华书局, 2006.

[46] 胡塞尔, 潘策尔. 逻辑研究[M]. 倪梁康, 译. 上海：上海译文出版社, 2006.

[47] 米歇尔·福柯. 知识考古学[M]. 谢强, 马月, 译. 上海：三联书店, 2007.

[48] 俞剑华. 中国画论选读[M]. 南京：江苏美术出版社, 2007.

[49] 范晔. 后汉书（卷二十四）[M]. 北京：中华书局, 2007.

[50] 庄子. 庄子. 大宗师[M]. 孙通海, 注. 上海：中华书局, 2007.

[51] 尚可. 由解读到重构[M]. 沈阳：辽宁美术出版社. 2007.

[52] 徐复观. 中国艺术精神[M]. 南宁：广西师范大学出版社, 2007.

[53] 张朋川. 中国古代人物画构图模式的发展演变——兼议《韩熙载夜宴图》的制作年代[J]. 南京艺术学院学报（美术与设计版）, 2007（03）.

[54] 卢辅圣. 构筑工笔画的"未来性"[J]. 美术报, 2007（11）.

[55] 裔萼. 二十世纪中国人物画史[M]. 石家庄：河北美术出版社, 2009.

[56] 张公者. 面对中国画[M]. 上海：上海书画出版社，2008.

[57] 陈师曾. 中国绘画史 [M]. 北京：中国书店出版社，2008.

[58] 方薰. 山静居杂论[M]. 宁波：西泠印社出版社，2008.

[59]（南朝）刘义庆. 世说新语[M]. 沈海波，注. 北京：中华书局，2009.

[60] 何家英，杨维民. 当代画家文献全集[M]. 北京：文化艺术出版社，2009.

[61] 葛路. 中国画论史[M]. 北京：北京大学出版社，2009.

[62] 沈括，沈文凡. 梦溪笔谈[M]. 张德恒，注. 南京：凤凰出版社，2009.

[63] 韩玮. 中国画构图艺术[M]. 济南：山东美术出版社，2010.

[64] 张见编. 新工笔文献丛书：张见卷[M]. 合肥：安徽美术出版社，2010.

[65] 田黎明. 缘物若水[M]. 南昌：江西美术出版社，2010.

[66] 唐勇力. 厚德载物[M]. 南昌：江西美术出版社，2010.

[67] 郝之辉，孙筠. 叶浅予人物画讲义[M]. 天津：天津古籍出版社，2010.

[68] 俞剑华. 中国古代画论精读[M]. 北京：人民美术出版社，2011.

[69] 卡尔·古斯塔夫·荣格. 荣格文集（卷八）[M]. 谢晓健，等，译. 北京：国际文
 化出版公司，2011.

[70] 俞剑华. 中国古代画论类编. [M]. 北京：人民美术出版社，2000.

[71] 福西永. 形式的生命[M]. 北京：北京大学出版社，2011.

[72] 梁实秋. 雅舍小品[M]. 天津：天津人民出版社，2011.

[73] 郭熙. 林泉高致[M]. 梁燕，译. 郑州：中州古籍出版社，2013.

[74] 孔令伟，吕澎主. 中国现当代美术史文献[M]. 北京：中国青年出版社，2013.

[75] 薛淑静. 色彩语言情感在绘画中的表现[J]. 文教资料，2014（16）：80-81.

[76] 郭熙. 林泉高致[M]. 南京：江苏凤凰文艺出版社，2015.

[77] 倪志云. 中国画论名篇通释[M]. 上海：上海人民美术出版社. 2015.

[78] 潘天寿. 关于构图问题[M]. 杭州：浙江人民美术出版社. 2015.

[79] 谢赫，姚最. 古画品录[M]. 北京：人民美术出版社，2016.

[80] 高行翠. 工笔人物画中的色彩语言与线条形式探讨[J]. 美术教育研究，2016
 （01）：37.

[81] 毛苌. 毛诗注疏[M]. 郑玄，注. 上海：上海古籍出版社，2017.

[82] 樊波. 中国人物画史[M]. 南昌：江西美术出版社，2017.

[83] 段成式. 酉阳杂俎[M]. 北京：北京联合出版公司，2018.

[84] 吴冠华. 取势造像略论张萱《捣练图》的经营位置. 新美术[J]. 2020（03）：121-
 123.